U0100811

STORIA DELL'ARTE GLOBALE

全球艺术史

L'ARTE IN ITALIA E IN EUROPA
NEL SECONDO CINQUECENTO

十六世纪下半叶的
意大利和欧洲艺术

Carmelo Occhipinti

［意大利］卡尔梅洛·奥基平蒂 著　李清晨 译

上海三联书店

目　录

前　言

　　本书的背景是 16 世纪下半叶的欧洲宫廷。在此期间发生了宗教战争，西班牙的宗教裁判所还对一些人判处了火刑。教会为了消除教会内部在教义方面的分歧，控制人们的社交生活和民众的思想，布下了一张密不透风的管控大网。他们决定哪些书可以出版，哪些题材是作者可以触碰的。他们还严格控制艺术家们的创作活动，这些艺术家或听从特伦托教会的安排，或为王公贵族和其所在的宫廷歌功颂德。

　　本书紧跟那个时代的见证者们，撰写与艺术相关的文章的作家、学者以及艺术家们的步伐，探索当时的时代背景。这里的艺术家主要是指那些把自己对古今艺术作品、历史名胜的深刻反思以书面形式保留下来的艺术家，那些自法国、德国、荷兰、西班牙来，前往罗马、威尼斯、佛罗伦萨，并且从北到南游遍意大利，走访过一个又一个意大利城市的艺术家，反之亦然。

　　循着这样的路线，是为了重新回溯那个时代的全景，而这个全景并不同于 21 世纪的艺术史中它的固有形象，为了站在那个多灾多难的时代的视角看问题（此时期免不了要被定义为后文艺复兴时期），大多数人都会把一些历史风格分类学中的术语归入这个时代，不过这些术语更像是 20 世纪形象艺术和历史编纂学所争论的话题，而并非用来形容 16 世纪的。"手法主义""反古典主义""反文艺复兴主义""文艺复兴渐衰期""手法主义后期""国际手法主义"，这些词使用频率极高，但是和 16 世纪下半叶的文献并不挂钩，和当时人们心目中对自己所处时代的看法也并无关联。诚然，看待和解释古今艺术现象的术语会随着时代的变化而变化，也是由于此，许多分类术语曾经是合理的，在今天也依然有它的道理，只要它被赋予了一定的历史意义。

至于对 16 世纪下半叶的分类，上述提到的某些术语对于研究绘画史、描述一些绘画风格依然大有裨益，在反宗教改革的高潮时段（也就是本书主要讨论的那几十年），"民族艺术"这一概念也陷入了危机，即使处于多元化的地理环境中。17 世纪之前，在整个欧洲的文化大背景之下，不同地区和民族的绘画流派逐渐走向极端化。

　　17 世纪的观察者们需要对这样一个风格的形成过程有一种清晰的认知。乔瓦尼·彼得罗·贝洛里对拉斐尔去世（1520）和罗马大劫（1527）之后意大利的大部分绘画持一种绝对批判的态度，直到 16 世纪末费代里科·巴洛奇和卡拉奇的"改革"才步入正轨。贝洛里强烈反对"机械的模仿练习，尤其是不模仿自然，反倒是模仿画家脑海中那些奇怪的念头"，而有些画家"放弃了对自然的钻研，用他们矫揉造作的手法，或者说天马行空的想象玷污艺术，他们的想象依靠的是练习而并非模仿。这个带给绘画致命性打击的恶习，从一开始就在备受尊敬的画家身上萌芽，之后在他们所属的流派中扎根。难以估量这种做法给拉斐尔以及其他使用这种手法的艺术家带来多大的伤害"。［这番话是在安尼巴莱·卡拉奇的传记中出现的（1672）］。对于如此负面的评价，当今的学者们无法苟同，不过这种评价还是有它的意义的，因为它的存在是为了解读不同阶段出现的风格，同时也是在构成艺术史。乔尔乔·瓦萨里（1511 年，阿雷佐—1574 年，佛罗伦萨）则对 16 世纪的大师们给予了高度的赞扬，称赞他们各自风格的"慑人的力量"，他们的"行事狂妄"，他们打破"规则"后在创作中的"破格"及"优雅"。他们应当被冠以"手法主义者"的名号，这个称号不仅仅用来形容像蓬托尔莫和罗素这样出生在 15 世纪末的个性乖张的大师，也指接下来的一代画家，比如弗朗切斯科·萨尔维亚蒂，还有瓦萨里本人，一直到费代里科·祖卡里和卡瓦列里·阿尔皮诺。

　　"手法主义（manierismo）"一词和形容词"矫揉造作的（ammanierato）""矫饰的（manierato）""手法主义的（manierista）"在 18 世纪被广泛使用［我们可以参考路易吉·兰奇的《绘画史》（Storia pittorica，1789）］，它们是"手法（maniera）"一词的贬义用法，被贝

洛里直接使用，用来指代 16 世纪和 17 世纪时使品味退化的行为，这种退化为"巴洛克艺术"和贝尔尼尼的形式主义的出现奠定了基础。就连 18 世纪意大利以外的地区，比如德尼·狄德罗 1759—1781 年间在巴黎举办的沙龙，以及约翰·约阿基姆·温克尔曼的《古代美术史》（*Geschichte der Kunst des Altertums*，1763），"矫饰的"都被用来形容"远离自然的"感觉，与"虚伪的""堕落的"风格联系在一起，因为它建立在"实践"的基础上，模仿前辈大师的风格，而不是描摹"真实的自然"。因此，温克尔曼指责米开朗琪罗，说他"在描绘所有的形象时都使用相同的手法"，如果我们看到狄德罗和达朗贝尔在《百科全书》（*Encyclopédie*，1751—1765）以及安托万–乔瑟夫·德扎利埃·达根维尔在《摘要》（*Abregé*，1745—1752 和 1762）中关于艺术史的表述，我们就会知道，他们对 16 世纪下半叶大师们风格的总体评价只有负面的，因为他们大多都是"盲目地绘制一些人物形象"（比如普里马蒂乔，他被视为柯勒乔和帕尔米贾尼诺的追随者，但也被布歇追随），他们的态度不端正，作画"手法太过迅速""人物形象不成比例""绘画主题太轻浮""内容轻佻""艳情"。

到了 19 世纪，这个词的贬义意象依然被使用［我们可以联想一下雅各·布克哈特的《西塞罗》（*Cicerone*，1855）］。自 20 世纪开始，"手法主义"一词又被大量使用，不过已经与之前的含义完全不同。在先锋派艺术的鼎盛时期，对某些以 16 世纪的象征性语言为特征的反古典价值观，人们产生了全新的兴趣：对自然的背离，对现实的超脱，古怪的、内心起伏的、独树一帜的艺术家们的内心倾向。在此之前，这些东西很少被人关注，也几乎没有人去研究，他们仅仅被看作被同时代的艺术家"孤立"的大师，比如蓬托尔莫、罗素·菲奥伦蒂诺（1495 年，佛罗伦萨—1540 年，枫丹白露）、帕尔米贾尼诺、洛图以及后来的埃尔·格列柯。这期间的许多艺术家激励着现代学者对他们最生动的一面进行研究，这些学者重新定义了"手法主义"，用它指代那个风格最大胆、最惊人的时期，也就是 16 世纪初这一欣欣向荣的时期。实际上，直到今天，人们一说起"手法主义"，想到的

也是蓬托尔莫、罗素和布龙齐诺，认为他们是那个时代最古怪的画家。在 1911 年出版的《蓬托尔莫、罗素和布龙齐诺，勇敢描绘空间和历史》（*Pontormo, Rosso und Bronzino. Ein Versuch zur Geschichte der Raumdarstellung*）中，弗里茨·戈尔德施密特试图重新评估那些具有非凡强度的绘画文本，对于这些文本，直到最近人们还对其持保留意见，而这些意见是从道德角度出发的（比如诟病布龙齐诺作品中典型的宗教与世俗之间许多模棱两可之处）。

如此一来，对"手法主义"的专门研究，尤其是在南德地区的研究，开始揭示以前被忽视或传统上被鄙视的复杂情况：当时涌现出许多与此相关的文章，比如科特·H. 布塞的《手法主义和巴洛克风格》（*Manierismus und Barockstil*，1911），李里·弗洛赫利克－布姆的《帕尔米贾尼诺与手法主义》（*Parmigianino und der Manierismus*，1921），汉斯·考夫曼的《荷兰的手法主义与枫丹白露派》（*Der Manierismus in Holland und die Schule von Fontainebleau*，1923）。1920 年，赫尔曼·沃斯出版了《文艺复兴后期罗马和佛罗伦萨的绘画》（*Die Malerei der Spätrenaissance in Rom und Florenz*），这本书至今还被很多人推崇。1925 年，瓦尔特·弗里德兰德围绕 1520 年左右意大利绘画的反古典现象发表了一篇文章，这篇文章至今仍十分著名。在这种情况下，像布龙齐诺这样的画家被人们重新评价，因为他的绘画风格特殊，并且比起绘画内容，他更重视绘画风格。在他所创作的宗教、神话题材的画作中，布龙齐诺使出浑身解数展现自己讲究、凝练的个人风格，其中现实与虚幻、抽象的讲究与造作的潦草相结合，画中人物肢体的扭曲明显是受到了米开朗琪罗的启发。因此，布龙齐诺的画在 19 世纪依然招致人们道德上的谴责，比如伦敦国家美术馆里的那幅《预示维纳斯的凯旋》（*Allegoria del trionfo di Venere*，1544—1545，图 1）。尽管他的肖像画画得非常复杂，但还是激起了人们强烈的兴趣。

19 世纪末 20 世纪初，埃尔·格列柯的伟大终于被世人重新发现。他画中的构思巧妙地诠释了对 16 世纪下半叶欧洲精神生活发展的决定性阶段的反映。在卡尔·贾斯蒂（1897）、曼纽尔·巴托洛米·柯

西欧（1908）相继发表了与此相关的文章后，马克斯·德沃拉克在1922年也发表了著名的演讲，题为《埃尔·格列柯和手法主义》（*Über Greco und den Manierismus*）。

新一代的艺术史学家依然对手法主义保有颇多兴趣。1925年尼古劳斯·佩夫斯纳透过"手法主义"看到了"同质同时又区分明确的

图 1　阿尼奥洛·迪·科西莫（又名布龙齐诺），《预示维纳斯的凯旋》，木板油画，1544—1545 年

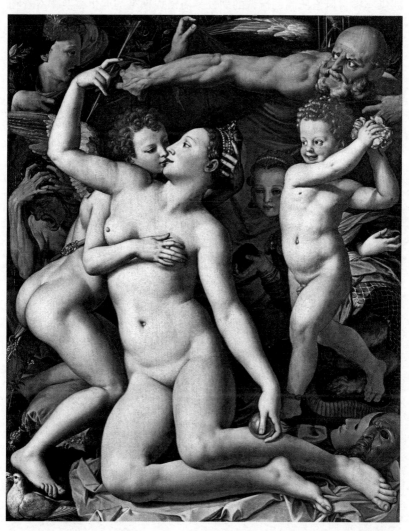

价值"，看到了反宗教改革的形象化表达［《反宗教改革与手法主义》（Gegenreformation und Manierismus）］，并反驳了沃纳·韦斯班奇的观点，沃纳·韦斯班奇透过反宗教改革看到的是巴洛克艺术。当代学者欧文·潘诺夫斯基在他著名的《观点》（Idea，1924）中再一次提出并发展了对于我们来说耳熟能详的那些图像史分类学术语，强调了"改革"和"传统"两个方面，而这正代表超越文艺复兴、超越陷入"破格"自由的绝对规则的那一阶段的特点。关于拉斐尔、柯勒乔、米开朗琪罗各自风格所属的流派的划分，潘诺夫斯基与弗里德兰德有着相似的观点。

20世纪初，人们提出了"手法主义"的说法，并逐渐加以完善，直到今天它还显现出无穷无尽的生命力。20世纪60年代，人们继续赞赏"手法主义"，基于"对那些靠平均分配才体现和谐感的古典范式的拒绝，以及很大程度上向人工体系的过渡，在这个过渡中，保证各组织功能的那些基本定律都失去了意义。被载重物不再施重，承重物也不承重"。佩夫斯纳、约翰·弗莱明和修·欧纳联合编纂的《建筑词典》（Dizionario di Architettura，1966）中定义了"手法主义"，尤其是建筑史意义上的定义，比如"自1530—1610年间，也就是文艺复兴的衰退期，巴洛克风格的开端"，并用慕尼黑圣弥额尔教堂的内部图片举例，这座教堂是在弗雷德里克·苏斯特里斯（约1540—1599年，慕尼黑）的设计下建造的（《词典》中有专门的词条）。1964年，阿诺德·豪泽尔写就了《手法主义》（Der Manierismus），1965年由伊诺第出版社翻译成意大利语，此书为我们提供了"文艺复兴危机"和"现代艺术的起源"等概念的历史编纂学视角。

与此同时，1967年约翰·谢尔曼准备重新审视这个问题，反驳奥德地区的传统观点，呼吁站在更"中立"的角度，避免受到当代艺术和"先锋派""新先锋派"艺术的影响。谢尔曼的研究如此专业化，以至于根据西德尼·J.弗里德伯格的巨著《16世纪到17世纪的意大利绘画》（Painting in Italy:1500 to 1600，1971）的启发，有必要引入更加细化的分类，如"早期手法主义（First Maniera）""手法主

义巅峰（High Maniera）""手法主义晚期（Late Maniera）""反手法主义（Counter Maniera）"。这种分类阐明了 1530 年到巴洛克早期，社会上出现了多样的艺术形式，画家们的个性也十分迥异（不仅包括罗素、蓬托尔莫，还包括瓦萨里、祖卡里，一直到卡瓦列里·阿尔皮诺）。

本书并没有使用这些术语，因为这些术语的出现晚于 16 世纪下半叶，我们并不认为人们了解了术语的历史意义后就可以滥用它。根据现存的 16 世纪下半叶的学者撰写的史料，我们可以了解那个时代的人对于他们所处时代的看法，他们如何看待古今艺术。如若涉及当时出现的艺术现象，这些文献是必不可少的。我们不求做到完全客观，也不拿"中立"的观点与现有的普遍的观点比较。我们感受到的是一种前所未有的急迫，只有审视、比较各个时代和文化的不同方式，我们才能对我们所看到的世界有一个更清晰的认知，这是时代的号召，也是高度专业化、多媒体化、全球化的时代下的大势所趋。

首先，现如今对档案的各种研究提醒了我们要把各国之间的外交关系考虑在内，国与国之间的往来，全靠大使们的书信，他们把驻地的政治和文化的基本信息传达出去，以达到联络各个宫廷的目的，而这些宫廷都因教皇统治下的罗马而被联系在一起。如此一来，注意到以意大利、法国以及哈布斯堡王朝为主的宫廷内的艺术文化现象后，我们需要审视当时盛行的文学、古玩和百科全书文化的不同方面以及人们的收藏情况，尤其需要关注肖像研究、神话艺术研究和对维特鲁威经典的注疏，这些内容对当时的形象艺术、文化风俗、仪式典礼甚至艺术用语都有着深刻的影响。通过分析这些艺术品，有助于我们了解，与今天相比，当时的人们对形象艺术有着哪些不同的看法，以及他们使用什么样的批评手段。

更不要说有多少理论在这片土地上广泛传播过了，这些理论都有各自的传统，人们认为它们都源自列奥纳多·达·芬奇，由于巴尔达萨雷·卡斯蒂廖内《廷臣论》（Cortegiano）在欧洲的成功，这些思想理论在各地都引起了共鸣。本书涉及了有关"比较"的问题，即绘画艺术和雕塑艺术之间不同表现特征的比较。在君主朝臣的支持下，出

现了各种各样的文献，根据这些资料，"比较"这一问题在古今大师、新式画家和古希腊雕塑家之间有意识的竞争中得到解决。如果我们能想象一下当时人们的藏品和王公贵族的藏宝阁、画廊、大厅、书房的样子，我们就更具备鉴别有关"比较"文献的能力。有关绘画和雕塑的讨论不知会以怎样的方式落下帷幕，这些讨论包括壁画装饰与一系列大理石半身像之争，景物画和古希腊神像之争，雕刻与刻章、设计图与小雕塑、水晶花瓶和硬石花瓶之争……所有的这一切都与我们今天的经历有很大的不同，而我们也不可能再经历上述的争论，因为现如今所有的专业都分工明确，由于术业有专攻，博物馆里不同时代和不同类别的物品被划分到特定的区域内，这就导致我们忽略了它们之间的大部分联系，在过去这些联系可以激发人们的好奇心和主动性。好奇心和主动性在一个非常广泛的兴趣框架上能够得到充分的表达，但是这些丰富的内容如今都已渐渐地被分割进不同的系统之中，现代人分科极细化的趋势给我们理解那个时代的人的想法造成了一定的困难。

　　同时，在不同的文化环境（民族文化、地区文化，甚至城市自己的文化）下的人们亟须把各自地区历史上的艺术风格具象化，他们需要把所有的时代和时期进行分类排序，从古罗马时代到罗马帝国末期，再到中世纪时代，最后一直到所谓的"文艺复兴"时期。"文艺复兴"是16世纪下半叶形容整个欧洲宫廷的概念，它激励着君主们以复兴古典文化的名义施行每一项文化保护措施，这同时也是一种文化认同。事实上，专业化的现代学院派艺术史让我们相信在某种意义上中世纪还是包括16世纪的。因为城市依然保留着中世纪的样貌，那些古代历史遗迹对作家、历史学家，包括到处游历的观察者施加了许多暗示。在反宗教改革时期，由于王朝史研究和基督教史研究的发展，这些暗示又被赋予了新的意义。这些研究依靠的是对全欧洲各地文化传统的图解，这些插图因为历史编纂学的文章、城市名胜介绍以及肖像金币和古今建筑目录的出版而得到传播。比如，为了捍卫罗马的宗教传统反驳马丁·路德，语言学家和信仰天主教的人文主义者，擦亮他们的

武器，全力修复年代最古老的历史文献——不局限于文字，还包括图画，有基督教早期的，也有中世纪的——以此来证明从最初的几个世纪开始，也就是自圣彼得殉道后，教皇就开始把朝拜之地装饰得宏伟壮丽，并且相信圣像在虔诚的崇拜仪式中能起到巨大的作用。

本书的"作品赏析"部分鉴赏了个别绘画作品、图形、雕塑和建筑图片，同时我们参考了许多文献，并对其中的一些进行了比较，试图把它们所处的历史背景考虑在内，这一历史背景既包括艺术家当时所享有的名望，也包括它们所属的文化传统。

第一章
教皇统治下的罗马和手法主义

潘维尼奥的教皇史

在奥斯定会修士奥诺弗里奥·潘维尼奥看来，人们需要对他那个时代的教皇、教皇各自的文化政治路线，以及对文艺事业的资助有一个综合的评价。奥诺弗里奥·潘维尼奥 1530 年出生于维罗纳，1568 年逝世于巴勒莫。他是教会史学家、教皇传记编写者、神学家和古迹研究学家，也是第一批研究后古典时期和中世纪时代罗马遗迹并使研究具体化的学者之一。他于 1562 年主持普拉蒂纳《教皇传》的再版工作，并在其中加入了他亲自撰写的从西斯托四世（1471—1484 年在位）到庇护四世（1559—1565 年在位）在内的历任教皇的传记。为了勾勒出教皇们人文主义者的形象，传记中罗列出了每一位教皇在建筑方面的主要成就。他的文字作品最终将世人引领到特伦托委员会所在的时代下气氛紧张的罗马。在那个时段，特伦托会议进入尾声，人们对人体艺术的讨论，特别是对宗教题材的人体雕刻艺术的讨论，包括对维特鲁威《建筑十书》（*De architectura*）的讨论，变得越来越热烈，这也使得人们对梵蒂冈大教堂浩大的无休止的修复工程感到越来越困惑。

让我们首先将目光投向最近的历史。潘维尼奥把他所写的第一位教皇西斯托四世当作一个光辉的范例，并愿教皇们能在接下来的 16 世纪下半叶继续以他的光辉榜样为榜样，这也正是西斯托五世（1585—1590 年在位）所做的那样。西斯托四世推动了许多重大的基础设施项目的开展（"拥有高尚灵魂的他修复并重建了公用设施"）：他下令翻修并重新规划罗马的街道，移除中世纪留下的每一处倾倒、坍塌的门廊或阳台；修建西斯托桥、圣灵医院和圣彼得镣铐教堂，修复克劳狄引水道和地下排污设施。通过这些举措他自豪地与罗马皇帝

进行竞争。这位"被虔诚信仰驱使"的教皇还建起了人民圣母教堂和圣母平安教堂及修道院，但是在朱比莱奥看来，尤其值得称赞的是西斯托四世修复了古代的教堂。他"净化"了梵蒂冈大教堂，重新安装了玻璃门窗，加固了外部的墙体，这些墙长期以来都面临着坍塌的危险（"用砖块将摇摇欲坠的那一面墙体加固"）。他还整修了拉特兰大教堂、圣阿波斯托利教堂、圣彼得镣铐教堂、圣苏珊娜教堂、圣维托教堂、圣聂勒和圣亚基略大教堂、圣巴尔比娜教堂、圣奇里科与朱莉塔教堂、马塞洛圣维托教堂、圣萨瓦尔多教堂，"从他的开支和手迹可以看出他是自费修复这些教堂的"。在潘维尼奥眼中，被历史敏感性启发的教皇付出的巨大努力与对人文主义研究的热忱是分不开的。当年历史学家普拉蒂纳曾被委以重任，管理即将落成的梵蒂冈图书馆，大量的人文研究就在这里进行。（"教皇命他网罗全欧洲各式各样的书籍，在梵蒂冈城建起了宫殿一般的图书馆，它成为全世界最耀眼的一颗明珠……而这件伟大的杰作为教皇所拥有。"）

为了使整个罗马更加富丽堂皇，西斯托四世希望各教区的枢机主教们能够以他为榜样。随后，他的行为被英诺森八世（1484—1492年在位）以及之后的利奥十世（1513—1521年在位）、保罗三世（1534—1549年在位）及庇护四世一次次效仿，潘维尼奥当然也不会遗漏这些细节。

但是在来自德拉·罗韦雷家族的尤里乌斯二世（1503—1513年在位）执掌罗马期间，城市的修复工作似乎出现了一个断层。潘维尼奥对他十分不满，因为他仅为了满足个人的野心，奉行好战的政策，大兴土木，损毁了大量的神父楼和古罗马时期的庙宇，他甚至"花费的精力在战争上比在教皇这个神职上还多"。然后，他做出了最出格的举动，"他将原有的圣彼得大教堂舍弃，根据大建筑师布拉曼特的建议和规划，在梵蒂冈城建起了新的规模巨大的圣彼得大教堂"。他的这项举措是对那些拥有上千年历史的古董和装饰物的大不敬，那些物件直到君士坦丁时代都保存完好，未曾损坏。更何况，半个多世纪之后，在庇护四世在位、潘维尼奥再版《教皇传》时，教堂的建设距离

完工仍遥遥无期。在 1564 年米开朗琪罗去世时，教堂还有相当一部分没有建好，大教堂才刚建到穹顶的鼓座部分。教堂的中殿仍然被用来做礼拜，直到克莱芒特八世（1592—1605 年在位）派卡洛·马代尔诺（1556—1629）将它拆毁并最终建成现在的样子。

总之，一心只想重建教堂的尤里乌斯二世似乎被野心勃勃的布拉曼特当作工具来利用。在天主教改革的年代，布拉曼特被指责为一个毫无基督教信仰的人，因为他是根据古罗马神庙的样式和标准来设计圣彼得大教堂的。他复原了古代建筑的设计规则〔正如潘维尼奥在手写稿《注疏录》（*Schedae*）中叙述的那样，"他是第一个恢复了古代建筑规则的人"〕。但是在潘维尼奥看来，这种维特鲁威风格的建筑形式一味地强调比例设计上的和谐而完全忽略了教堂在功能方面的需求。维特鲁威十分强调古罗马神庙中对于比例的运用，而最早期的基督徒们对此嗤之以鼻，他们更偏爱"方堂"的建筑形式。因为尽管"方堂"继承了罗马帝国时代的建筑传统，但它与古罗马时期的宗教已没有一丝一毫的联系，它的建筑形式与它的功能本就是密不可分的，其最重要的功能便是满足人们的需求，比如对正义的审判。

在布拉曼特之后，又有其他的大师接替他进行教堂修建工作，如拉斐尔、小安东尼奥·达·桑加罗、米开朗琪罗，潘维尼奥认为他们是"三位在绘画、雕塑及建筑方面名声显赫的人物"。三位艺术家分别对布拉曼特的设计重新进行修改，尤其是米开朗琪罗，在 1547 年接替桑加罗后，他决定回归最初教堂中央式布局的构想，酝酿出了一个精妙绝伦的方案：将圆顶希腊十字结构与正方形完美相交。这一设想将桑加罗的"折中方案"束之高阁，从某种意义上说，在布拉曼特的中央布局和拉斐尔的纵向布局中间，桑加罗的设计充当着"和事佬"的角色。在米开朗琪罗设计出这个方案之后，反布拉曼特的言论无可避免地再一次被挑起。

民众对教会的态度越来越摇摆不定。在阿德里安六世（1522—1523 年在位）上台后，教堂重建工作被叫停，原因是这位北边来的荷兰教皇明确地表示自己讨厌艺术和建筑。事实上，正如乔尔乔·瓦萨

里在桑加罗的传记中记述的那样，阿德里安六世声称自己受到格里高利一世和其他教皇的启发：

> ……这些教皇一心致力于精神建设，极少关注建筑，并且极其厌恶带图案的艺术品，据说（许多人都认可这种说法）当时所有新式雕塑都被一把火烧光，这些雕塑的"精美"反倒给自己招致灾祸，因为教皇认为这些东西会把民众的注意力从神圣的信仰上转移……这也就是为什么桑加罗和其他的天才艺术家停止了一切艺术创作，以至于在阿德里安六世掌权时期圣彼得大教堂的修建工作没有任何进展。尽管如此，比起其他令他生厌的世俗的艺术品，这位教皇对教堂还是更宽容一点的。

归根结底，在所剩不多的古罗马教堂遗迹永远消失之前，我们需要重新正视传统的宗教建筑。人们需要对教会建筑以及对相悖于维特鲁威建筑观的宗教建筑进行一系列的反思。"缅怀古罗马教堂"的担子第一次由潘维尼奥挑起，随后他写出了《圣城罗马的教堂》（*De praecipuis urbis Romae sanctioribus basilicis*，罗马，1570）一书。在书中，潘维尼奥大力赞颂"古代基督教建筑的宏伟"，详细描述了建筑的每一处细节，每一件精美的装饰物和古物。尽管这些物品出自"异教徒"之手，似乎被重复使用，但没有发现基督教早期和中世纪的建筑师对维特鲁威规则和秩序的丝毫尊重。

前文中提到的乔尔乔·瓦萨里与潘维尼奥持有完全不同的观点，他始终支持"鬼才"布拉曼特。由于布拉曼特是第一位在模仿古罗马建筑的基础上加入"自己的创新"的建筑师，尽管被扣上了"没有宗教信仰"的帽子，但圣彼得大教堂"宏大又疯狂"的修建计划还是使他获得了极高的赞誉。此外，在1550年出版的《名人传》中，瓦萨里克制住了自己对教皇的"殷切渴望"的嘲笑。由于教皇"迫切""心急"的要求，布拉曼特以牺牲建筑的安全稳固为代价匆忙地炮制作品，

贝尔韦代雷庭院便是在这种情况下建造的。但是在 1568 年的版本中，瓦萨里又对布拉曼特表现出些许敌意。尤其是当布拉曼特"太过于想要看到自己的作品走得更远"时，"他的心就开始膨胀，以至于损毁了原圣彼得大教堂内的大量奇珍异宝，这其中有教皇的下葬品，有名画和镶嵌工艺品，同时他也抹去了散落在这间教堂的许多名人的痕迹，这些痕迹对所有的基督徒来说是重要的记忆"。

让我们回到潘维尼奥的《教皇传》。在传记中，利奥十世与尤里乌斯二世恰恰相反，他对古罗马时代留下来的传统十分敬重，和西斯托四世一样，他非常关心古代教堂的修复工作，尤其是在加洛林王朝时期所建的教堂，特别是那些可以追溯到利奥三世（795—816 年在位）的光荣时代的教堂。利奥十世决心采取一定的修复手段使这些教堂重现昔日的光辉，他连那些古代的镶嵌工艺品都保存了下来（比如圣母多姆妮卡教堂里的工艺品），从这些精心的修复中我们可以看出利奥十世具有的高度的历史敏感性。另外，利奥十世"修缮了君士坦丁在拉特兰的破败的洗礼池，并给它盖上一层铅板"，而且他还恢复了对圣物的崇拜（比如"在罗马，他将圣阿莱西奥的头骨装进一个银质的盒子里"）。

如此一来，在室内装饰方面，利奥十世比西斯托四世表现得更加活跃。这一点我们可以从梵蒂冈宫内，尤其是拉斐尔室和长廊内拉斐尔本人所作的湿壁画中看出。潘维尼奥把这些壁画当作一幅幅描述历史事件的插图来解读，我们也可以用这种办法从壁画中读出古典文献《教宗名录》（*Liber pontificalis*）中相应的叙述，还可以通过《利奥三世宣誓》（*Giustificazione di Leone III*）、《查理大帝的加冕》（*Incoronazione di Carlo Magno*）、《波尔戈的火灾》（*Incendio di Borgo*）、《奥斯提亚战役》（*Battaglia di Ostia*）等壁画了解 9 世纪相关的历史事件。总而言之，拉斐尔的整套装饰壁画对潘维尼奥来说就是一部真正体现历史目的论的鸿篇巨制，它涵盖了从《圣经》创作伊始到古希腊时代，一直到中世纪这个标志着教会登顶的时代内，所有的人类文明。

值得玩味的是在那个时代的历任教皇中，拉斐尔的名字只与利奥十世这一位教皇有所联系。潘维尼奥应该是非常推崇利奥十世的，因为利奥十世是唯一一位"给房间的穹顶镀金"的教皇，他给长廊和房间覆盖了一幅幅"精妙绝伦的画作"。在潘维尼奥看来，为教皇服务的拉斐尔的地位不可小觑，为了证明这一点，我们可以从利奥十世的传记中找到一个例子：为教皇的西斯廷小教堂作装饰用的佛兰德斯毯"用上等的金丝织成，价值五万金币"，毯子上的图案就是由拉斐尔设计的。另一方面，对拉斐尔的褒奖（在今天看来可以说是典型的特伦托式的褒奖）也就是对米开朗琪罗的诟病，阿德里安六世扬言要摧毁西斯廷小教堂的拱门，因为他无法忍受那上面不堪的裸体图案，在这之后越来越多的教会人士开始指责米开朗琪罗。我们知道潘维尼奥在法尔内塞家族的社交圈内占有一席之地，除他之外我们也应该关注一下同样身处这个圈子内的乔瓦尼·安德烈亚·吉利奥。他于1564年发表《画家们犯的历史错误》（*Degli errori e degli abusi de'pittori circa l'historie*），在其中表明自己反对同时代的那些画家的"无知"，尤其是米开朗琪罗的过度风格。他认为拉斐尔是一个非常杰出的范例，所有的艺术家在"描摹历史真相"时都应该参考拉斐尔的做法。事实上拉斐尔花费了很多精力用于还原当时的风俗传统、人们的着装和建筑物，并且始终在创作时查阅各种历史文献。与之相反的米开朗琪罗由于太过囿于个人情感，被认为不尊重天地万物，玷污教堂的圣洁，不尊重传统习俗和"历史真相"，简言之，图像本应承载这些真相。

潘维尼奥还大力称赞了保罗三世在艺术方面的举措。矗立在鲜花广场旁的法尔内塞宫（图2）彰显出法尔内塞家族的奢华大气。它的恢宏可与古罗马时代的建筑相媲美，尤其是它的室内装潢和宫殿内藏有的雕塑作品。"他靠他的正直、谨慎和智慧成为教皇。他想修建一座宫殿，使它像这世界一样永远被世人歌颂。于是他下令建造一座宫殿，也就是今天位于鲜花广场附近的法尔内塞宫。宫殿的美丽、宽敞，远超同时代的所有富丽堂皇的宫殿，营造技艺的精湛程度一点也不输于古罗马时代的那些宏伟建筑。"公平来讲，赞美法尔内塞宫奢华大

图 2　尼古拉斯·贝阿特里切托,《气势磅礴的法尔内塞宫》(*Prospetto di Palazzo Farnese*),雕刻画,1549 年

气和赞美不久之后尤里乌斯三世（1550—1555 年在位）在弗拉米尼亚大道上建起的茱莉亚别墅完全不是一个概念。对茱莉亚别墅的赞美只是在过度炫耀财富。

　　来自法国洛林的雕刻家安托万·拉弗雷利（1512 年，萨兰—1577 年，罗马）创作了《罗马通鉴》(*Speculum Romanae magnificentiae*)，在天主教改革的高潮时段，人们可以从他在罗马开的工作室里买到这本书。法尔内塞宫的设计初稿就被收录在其中，初稿包括了法尔内塞宫的正面图（图 2）、庭院图以及起装饰作用的主要的雕像图。另外，瓦萨里极力称赞接替桑加罗修复大教堂的米开朗琪罗。这位教皇家族的代理人还重整了庭院，最终使它成为"全欧洲最美的庭院"。法尔内塞宫里珍贵的装饰作品成功地使它显示出皇家宫廷般的恢宏气场，这种气场的强度与装饰作品的珍贵程度完美贴合，瓦萨里尤其欣赏这一点。装饰品既有壁画（比如弗朗切斯科·萨尔维亚蒂的湿壁画），又有雕塑（其中最杰出的作品是《法尔内塞公牛》，它在卡拉卡拉浴场附近被挖出，并在米开朗琪罗的建议下进行了修复，以便将其用于

10

法尔内塞宫的第二个庭院）。

尤里乌斯三世与茱莉亚别墅；皮罗·利戈里奥与瓦萨里的对抗

说起教皇尤里乌斯三世就不能不提到潘维尼奥对他有很深的成见。这位教皇太过于痴迷"异教"的建筑，甚少关心基督教建筑，也不怎么过问本教内部事务，"他一心专注于享乐，而不是把精力用在管理宗教事务上，他一心只想盖自己的安乐窝，很少迈出茱莉亚别墅的大门，这位教皇为了这座美丽雅致的别墅好似迷失了心智一般"，他把大部分时间花在"娱乐消遣、广设筵席上，而不是管理公共事务、完成重要的工作"。

16 世纪 50 年代初，坐落在弗拉米尼亚大道上的茱莉亚别墅（图 3）才刚刚开始修建。费拉拉公国的大使们曾提到这位新上任的教皇似乎脑子里只有古代雕塑和美丽的别墅。这些大使除了出使意大利和欧洲各国完成自己的外交任务外，还一直关心宫廷生活的方方面面。据这些大使说，他们曾在梵蒂冈宫内看到教皇组织一些低级的娱乐活动，比如他们看到许多在那时可以称之为"恶俗"的闹剧：一群三流音乐家和双颈诗琴演奏者在七条可怜的小狗的睾丸上绑上绳子，猛地用力一拉让狗发出悲鸣声以此来和他们演奏的音乐，其中一人"用嘴刮龟壳，发出更多的声音，声音朝主路扩散，配合其余的和声部分"，而教皇就在那里欣赏这一幕，毫无下限。

大使们在往来信件中曾多次提到使徒宫，许是因为这些贵客有幸留宿在"教皇陛下新盖的房间里，房间在观景台走廊的上一层，漂亮并且收拾得井然有序"，抑或是因为夜幕下闪电划过天空击在了装饰华丽的彩绘回廊上，击中了教皇的卧室，击毁了几段石膏做的上楣，房间里到处都有烧焦的痕迹。闪电穿过波吉亚塔楼内的书房，差一点就击中了拉斐尔室。拉斐尔被人们称为"画圣"，因为在他的画作面前没有任何一位新生代的大师觉得自己可以与之比肩，尽管他们和拉斐尔一样都投身于古典装饰事业中。拉斐尔在人生的最后阶段依然使

图 3　巴尔托洛梅奥·阿曼纳蒂，茱莉亚别墅水法，1550—1553 年

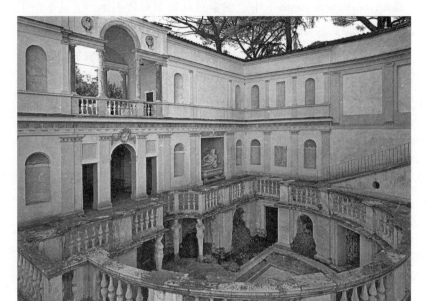

他们受益良多。

　　下列事件是值得注意的：老生常谈的茱莉亚别墅，还有教皇控制不住自己想要用雕像装点"水法"的欲望。这眼流着处女水渠水的喷泉位于仙女泉中，泉的周围环绕着女像柱，乔尔乔·瓦萨里和巴尔托洛梅奥·阿曼纳蒂（1511 年，塞提涅亚诺—1592 年，佛罗伦萨）都在这里工作过。"他们在这里度过了短暂但并不美好的时光，因为教皇不亲自监督也不催促别墅工程的进度，反而特别关心喷泉的装饰环节，这眼喷泉不断地被后人从它的现任或者前任主人手中夺走。"尤里乌斯三世还前往巴尼亚的兰特庄园观赏著名的"美丽极了的喷泉"。在圣安德鲁日这一天，人们在弗拉米尼亚门和茱莉亚别墅之间举办聚会以消遣娱乐。也就是在这天，由雅各布·巴洛奇主持修建的圣安德鲁教堂正式投入使用。这是一座小型的万神殿式的教堂，教堂现代化

的自由布局很值得称赞。而安德烈亚·帕拉第奥在他的《教堂之描述》（*Descritione de le chiese*）中也确实对这种布局赞不绝口。这本书于1554 年出版，在书中圣安德鲁教堂被描述成"一座技艺与美丽兼具的教堂"，教堂内存有吉罗拉莫·西奇奥兰特（1521 年，塞尔莫内塔—1580 年，罗马）与佩莱格里诺·蒂巴尔迪（1527 年，瓦尔索尔达—1596 年，米兰）为人称道的壁画。

与此同时，费拉拉公国的公爵埃尔科勒二世有幸得到了尤里乌斯三世以个人名义送出的礼物，即"满满一盒金属的勋章"。另外值得注意的是，那个时期无论在罗马的哪个地方随便挖出来个古代的雕塑，人们都不能声张，以免吸引教皇的注意。比如有一次，有人刚刚发现了一尊维纳斯雕像，在把它卖给公爵之前就送去做了鉴定（"但是这一切都是偷偷进行的，因为怕教皇萌生出把它拿去做别墅装饰品的念头"）。同样的事还发生在一批上等的大理石身上。为了避开教皇的控制，这批大理石被悄悄地运往法国（费拉拉公国的枢机主教伊波利托二世·埃斯特也参与其中），用来做阿内特城堡隐廊的柱子。城堡由菲利贝尔·德洛姆设计建造，这在当时绝对是一件大新闻。同时，伊波利托二世·埃斯特强大的盟友巴黎主教让·杜倍雷扬言要从蒂沃利拿走九座大理石像用来装点他在法国建造的某个"悬空的地方"，但在当时流传着这样一种说法：这位主教其实是想把罗马所有有价值的东西都搬走。幸好上帝的惩罚很快就降临到他头上。1550 年夏，一艘载满斑岩的船失事，那些斑岩是他从圣阿德里安一处古罗马元老议事堂那里搜刮来的。以上是从埃斯特家族费拉拉公国的角度来简略地介绍当时罗马的形势。

从瓦萨里对人头攒动的茱莉亚别墅建筑工地的记述中我们可以以更进一步的视角来看别墅的建造情况，在当时的宫廷内这座别墅引起了不小的讨论，对这位雄心勃勃却只有三分钟热度的教皇以及他的"任性"，我们有了新的见解。人们需要不断地满足他的各种"突发奇想"，不停地修改计划。

在继续往下进行之前，需要插一句题外话，因为也是在 1550 年，

瓦萨里在佛罗伦萨出版了《名人传》，并亲自把这本书呈给了教皇，教皇也"欣然接受"了。当年还处在亚历山大·法尔内塞保护下的瓦萨里，在历史学家如保罗·乔维欧和文学家安尼巴尔·卡罗的建议下，在那样一个开倒车的年代萌生出了撰写一本有关艺术史的鸿篇巨制的念头。这本书反映出了当时在罗马盛行的由米开朗琪罗这样的行内巨擘所引领的文化潮流。瓦萨里以巧妙的方式精心营造了一个视角，用于回首意大利艺术的往昔，从以契马布埃、乔托为代表的时代开始，进入所谓的"暮年"，并在列奥纳多·达·芬奇的努力下达到了高潮，在还未衰竭时瓦萨里就将它记录了下来，他的态度坚定不移。米开朗琪罗这时还处在他人生艺术创作的顶峰，他的作品表现出他惊人的、永不枯竭的创造力。被米开朗琪罗的杰出表现所启发，瓦萨里开始大力赞赏那些当代的艺术家，他们已经可以和老前辈们媲美，因为他们重新阐释了"雅致"，并且作画"快速""果断"，如同米开朗琪罗的作品中呈现出来的那样。如果他们能纯粹地按照古典绘画的标准来创作，他们也能达到那样的高度。瓦萨里对这些艺术家有信心，他们有创造力和个性。教皇的别墅为他们提供了工作岗位，因为被这些工作机会吸引同时又想成就一番事业，他们来到罗马学习古典技法，陶冶艺术情操。但是，当 1568 年《名人传》在佛罗伦萨再版的时候，瓦萨里对这些有个性和创造力的艺术家的信心在某种程度上打了折扣。由于当时文艺界受科西莫一世·德·美第奇领导，在这样的文化大背景下，瓦萨里为了阿谀奉承必须将美第奇公爵描写成和米开朗琪罗一样的传奇人物，以庆祝美第奇的功绩为名，所有精通历史又才情外露的艺术家都被召集起来通力合作来完成这项无比讽刺的计划。在 1563—1572 年间，瓦萨里本人也参与到这项"面子工程"中，给王公贵族歌功颂德，以此来配合那些被召集起来装饰领主宫房间和五百人大厅的艺术家。是这种感同身受的体验促使瓦萨里重新审视《名人传》，受显赫的美第奇家族的勃勃雄心影响，瓦萨里重新修订这本书，并且从历史角度再一次肯定了在画家、雕刻家、建筑家这三者之间，平衡者这一角色的重要性。

让我们再回到茱莉亚别墅上来。如此一来，瓦萨里自诩总设计师的角色在 1568 年再版了《名人传》，在书中建筑师雅各布·巴洛奇以及雕塑家、建筑师阿曼纳蒂这种级别的大师都要听他差遣：

> 因此，我依然要继续按这位教皇的意愿行事，时刻准备着投身到设计别墅的工作中，而我正是耗资巨大的茱莉亚别墅的第一位，也是最主要的设计者和建设者，尽管后来还有其他的人来接替我，但是是我首先来实现教皇头脑发热想出来的念头，然后再由米开朗琪罗审核、修改。房间、大厅和这个别墅其他的许多装饰是由雅各布·巴洛奇设计完成的，但是最重要的喷泉是在我和阿曼纳蒂的指挥下修建的，之后阿曼纳蒂才修了喷泉上方的长廊。在这栋别墅里工作可不能表现出什么都会的样子，也不能怀着某种目的做某件事。因为教皇的"突发奇想"会接踵而至，而这每一个念头都需要付诸现实。

在这些众多被别墅的工作岗位吸引、给别墅作画的外来艺术家中，有一位名叫普罗斯佩罗·丰塔纳（1512 年，博洛尼亚—1597 年）的画家，他先是以佩林·德尔·瓦加助手的身份出名，而后又到佛罗伦萨谋生，成为瓦萨里最得力的协作者，之后又去了博洛尼亚的一所美术学校工作。塔代奥·祖卡里（1529 年，圣安杰洛因瓦多—1566 年，罗马）是同时代的雕刻家中最有前途的一位，他的作品具有典型的艾米利亚式风格，他本人也因此被瓦萨里大加赞赏。

最终，茱莉亚别墅变成了一座样式极其复杂又新颖的综合型建筑，尤其是它连续的相互交错的空间既富于变化又呈现出意想不到的透视视角。别墅的平面设计和装饰则是受到帝国时代无数包罗万象的建筑启发，比如在蒂沃利和尼禄金宫遗址中发掘出的文物。帕拉第奥在罗马经过多年的学习已经成了一个观察力极强的人物，他控制不住地回想起阿曼纳蒂的水法，当后来巴巴罗兄弟委托他设计位于马赛尔的别墅时，（以下是瓦萨里的话）"他想建一处和教皇的茱莉亚别墅相似的

水法"。同时也不能漏掉那位将茱莉亚别墅归入世界八大奇迹的瑞典作家奥劳斯·马格努斯，他被任命为乌尔贝的乌普萨拉主教，并写出了插图极多但对于今天的学术研究仍然非常有价值的《北方民族史》（*Historia de gentibus septemptrionalibus*，罗马，1555）。在这本书中他对斯堪的纳维亚地区的风土人情和传统习俗都做了考察，其研究方法与当时在意大利发展起来的考古学和文献学方法相同。

建筑师和文物鉴赏家皮罗·利戈里奥对别墅的工作进展和瓦萨里的看法一致。在教皇统治下的罗马，利戈里奥即将获得绝对的威信，因为1564年米开朗琪罗去世之后，他被教皇庇护四世任命为圣彼得大教堂的设计师。利戈里奥的有关茱莉亚别墅的记录，是在通常被艺术史学家遗忘的成千上万张散落的手稿中找到的，这本文物方面的百科全书是他呕心沥血四十余年的作品，他不断在罗马和费拉拉之间奔波，只为探究古典文化各个不同的层面，从地形学到地理学，到宗教，再到古人的风俗习惯。

利戈里奥之所以如此关心茱莉亚别墅，是因为他不但主持了位于蒂沃利的阿德里安别墅的考古挖掘工作，而且罗马的多处发掘工作也是由他指挥、监督的。从这些地区发掘出的珍贵的石灰华和大理石到最后大多都给教皇拿去用了，要么给他的新房子做装饰，要么用作建筑材料。利戈里奥反对这种做法，即用大量的材料建喷泉之类的装饰，"由于缺乏大理石"，不少盖别墅用的石头都是从斗兽场拿来的，现在还能看到残留的古代雕刻装饰品以及雕塑的底座。尤其"可耻"的是他们糟蹋了蒂沃利大量哲学家、演说家、诗人和王侯将相的肖像，有相当一部分肖像被挪到了别墅里。那些碑刻也遭到了同样的对待，它们被用来做大理石镀层或者干脆被毁成石灰浆。利戈里奥谴责那些在修建茱莉亚别墅时表现的"对艺术的愚昧无知"的行为，茱莉亚别墅要为那些被捣毁的雕像底座负责，它们原本是存放在提图斯、图拉真和安东尼努斯·庇乌斯浴场内的文物。有关圣庞大良教堂内的装饰繁多的"艾希思女神和太阳神"祭台，利戈里奥是这样描述的："为了给茱莉亚别墅的一根柱子做柱基"，祭台被破成三角形的碎块，这实在

是"可耻的行径"。下面是他对一组重要且著名的大理石雕像《赫拉克勒斯与安提俄斯》（*Ercole e Anteo*）的叙述，这组雕像现在保存于皮蒂宫，但当时也被运到了茱莉亚别墅：

> 这组巨大的赫拉克勒斯与安提俄斯雕塑的残存部分原本存放于圣彼得大教堂的观景台，毋庸置疑，这是一件非常珍贵并且值得歌颂的作品，因为作者运用精妙绝伦的雕刻手法完美展现了赫拉克勒斯的肌肉力量，安提俄斯垂死挣扎的形象也被刻画得栩栩如生。但是心怀不轨的人将它从原来的地方搬到茱莉亚别墅中，因为外表有些磨损，一位技艺不怎么精湛的雕塑家将其重塑，如果不是时间的缘故使人物的皮肤失去了光泽，这位"高尚的"雕塑家也不会将它的表层磨去。现在赫拉克勒斯用双手把安提俄斯勒死的动作象征着太阳的力量，太阳烘烤大地使水汽蒸发，水汽凝结又散开，最后又散落在这苍茫大地上，有人觉得它象征着哲学的力量。

利戈里奥的批评猛烈，用词尖锐。他口中的"高尚的"雕塑家显然是讽刺的说法，他是指阿曼纳蒂还是指后来为美第奇家族修复其他古代雕塑的温琴佐·德·罗西（1525 年，菲耶索莱—1587 年，佛罗伦萨）或瓦莱里奥·西奥里？利戈里奥的讽刺语气是可以理解的，那些被召集到别墅中的艺术家之间存在着激烈的竞争，但利戈里奥被他们排除在外。有一些艺术家仅仅因为受宠于米开朗琪罗就能得到体面的工作，这使利戈里奥感到嫉妒和憎恶，在他们之中，瓦萨里和阿曼纳蒂是他的死敌。

有关装饰现代别墅时的陈列品，还有阿曼纳蒂为这些令人惊讶的装置理念设计的无以计数的雕塑，利戈里奥都向我们提供了大量的信息。这些雕塑在尤里乌斯三世去世后被搬离茱莉亚别墅，大多数被送到了观景台和庇护四世在梵蒂冈的别墅（正如潘维尼奥所见的那样，整幢建筑都被没收充公，交给了这位蒙泰家族的教皇，教会的大量财

富就被如此挥霍）："海神尼普顿与海怪"雕塑；喜剧诗人弗勒莫内像；大法官、哲学家普布利乌斯·西庇阿像 ["原本是茱莉亚别墅内的装饰物，而后被庇护四世拿去放在新盖的朝向波吉亚塔的观景台，之后又被转移到卡比托利欧山，和其他众多文物一起被庇护五世（1566—1572 年在位）捐赠给罗马人民"]；一座碑刻，上面是"身穿长袍的提图斯·斯塔提留斯和一头脏兮兮的野猪（后来被挪进庇护四世的别墅）"；一座塞墨勒的雕像（"在戈尔迪安浴场发现的……用帕罗斯大理石雕刻而成的……非常美丽……非常丰满的女子"）；一组玛尔斯拥抱维纳斯的雕塑；萨提尔像；一件被盖住的雕塑；一个名叫尤提基奥的提贝里乌斯·克劳狄乌斯的奴隶；一个穿长袍的年轻人的画像；地母神像，"拉斐尔在'拉斐尔室'所作的画"；一组拿着棍棒的赫拉克勒斯和赫斯珀里得斯姐妹的金苹果雕塑。这些宝贵的雕塑出现在茱莉亚别墅的水法绝非偶然，它们是经过慎重筛选留下的"出身高贵"的作品。

归根结底，瓦萨里有他写作的灵感源泉，我们更想看到的是在利戈里奥的历史巨作中，他是如何被完全不同于瓦萨里的灵感源泉触动的。罗马被高不可攀的米开朗琪罗掌控，利戈里奥关注那些文物说到底还是因为他感受到了当代艺术文化的倒退趋势。和之前讲述瓦萨里的章节一样，在结束这个部分之前，为了了解利戈里奥最终对他那个时代的艺术有哪些感悟，需要提前叙述一下他在职业生涯的尾声经历的事件。

在罗马工作了三十年之后、庇护四世去世时，利戈里奥失去了在圣彼得大教堂的指挥工作，因为他被指控贪污，而且（根据瓦萨里的描述）由于缺乏经验技术，严重毁坏了米开朗琪罗负责修建时期的成果。失宠又遭监禁的利戈里奥被迫卖掉了十本他编纂的文物全书手写稿，之后他重新寻求枢机主教伊波利托二世·埃斯特的庇护，这样一来，在 1567—1568 年间他又可以继续在蒂沃利埃斯特庄园的花园里工作了。就这样，他最终移居到费拉拉，一直为阿方索二世效力，直到 1583 年去世，在这期间他勘探并研究了意大利北方的古迹。

利戈里奥在费拉拉时，社会上出现了"米开朗琪罗粉"，也就是米开朗琪罗的追随者和模仿者，之前从未感到如此清醒的利戈里奥意识到现代艺术正在经历一场危机和衰落：

> 他们生活在诋毁谩骂中，生活在诡辩中……对于模仿拉斐尔作画这件事，他们感受不到丝毫的羞耻，帕尔米贾尼诺、柯勒乔、乔尔乔涅都是没有判断力的令人生厌的人，他们没有才智，只是一味地模仿前人，他们的许多对艺术的理解都是毫无意义的，对他们来说，模仿那些一流的画家是很平常的事。他们发疯似的模仿那些做作的讨人厌的事。因此，出于对如此优秀的他们的爱，让我们来谈谈他们口中的"表达"，他们画作中人物的躯体、双手、胳膊、双腿都僵硬不自然，没有道理地做出一些扭曲的动作，通过这些动作和疯癫的姿势来表现出人物的疯狂形象，但是这些造型只是让人感到恐怖而已，并不能使人信服，也不能传达出人的本性想要展现的东西，这些画家只是把某些特定的令人混乱的不和谐形象堆砌在一起而已，这些形象也不富有深意。

在埃斯特城，画家们往日的辉煌，尤其是提香《酒神与阿丽亚德尼公主》（*Baccanali*）这类作品的美好，在利戈里奥的眼中把当代的画家衬托得更加渺小。这些画静静地躺在阿方索一世的房间里，但过不了多久，当1598年费拉拉公国将权力移交给教皇国之后，在17世纪初罗马艺术界的大环境下，它们将一股脑地爆发自己的力量。像当初在佛罗伦萨聚集的一帮瓦萨里派艺术家一样，巴蒂斯塔·多西（约1490年，费拉拉—1548年）、本韦努托·蒂奇（又名加罗法洛；1481年，费拉拉？—1559年，费拉拉）、卡米洛·菲利皮等人为了"庆祝"也被召集在公爵家中。利戈里奥应该意识到，被自身的地方主义击垮的费拉拉，在1542年多索·多西（约1489年—1542年，费拉拉）去世后，已经失去了唯一一个可以"统一"意大利画坛的机会，

这种"统一",和阿里奥斯托"统一"意大利文坛是一样的。在如此盛行的米开朗琪罗主义面前,人们不禁要对乔尔乔涅(也意味着提香)、柯勒乔、帕尔米贾尼诺表示同情。当然,拉斐尔是除外的,他是唯一一个确实称得上"卓尔不凡"的画家,同时代的每一位画家都难以望其项背,因为他"创造力丰富,画风让人心生愉悦",并且上知天文下知地理,在某种程度上就像百科全书一样博学。

接下来要讲的是卡拉奇,当利戈里奥在博洛尼亚的教堂里考察时,面对帕尔米贾尼诺在 1527 年、1528 年这两年绘制的杰作,他感慨良多。他记住了《圣罗克》(*San Rocco*)"值得赞美"的风格,记住了《圣女玛格丽塔的神秘婚礼》(*Nozze mistiche di santa Margherita*)中的人物表现出的情感张力,记住了这些画作无与伦比的美丽。同时,在 1577—1581 年间,塞巴斯提亚诺·菲利皮(约 1532 年,费拉拉—1602 年)通过在费拉拉教堂的屋顶绘制《最后的审判》(*Giudizio finale*,图 4)一画来表达他对社会现状的反抗。他参考了米开朗琪罗

图 4　塞巴斯提亚诺·菲利皮(又名巴斯蒂亚尼诺),《最后的审判》,湿壁画,1577—1581 年

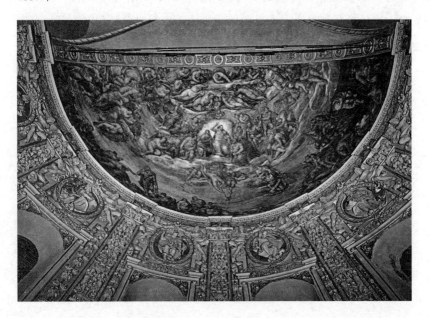

的同名作，但不像他画得那么立体，他的画作看起来更柔和一些，人物看起来也更忧郁，并且早就没有了乔尔乔涅的影子。

庇护四世统治下的罗马与肖像法令

一般来讲，研究 16 世纪艺术史的人一定会问这样一个问题：为什么在那样一个风起云涌的年代，在教会向近代变革的过渡年代，在特伦托会议终于要进入尾声的时候，教皇庇护四世会选择启动那些为政治服务的如此不同寻常和大胆的文化艺术项目，而这些项目表面上似乎是出于对古典文化和异教艺术的欣赏？

在那个年代，为反传统而发生的暴力冲突和流血事件席卷了近半数的欧洲城市，罗马作为这场运动的靶心遭到了最猛烈的攻击。马丁·路德一派则持续不断地打击存在于百姓庆典仪式中所谓的异教残余。在这种形势下，庇护四世为什么还要大力推崇那些异教雕像，那些古代先贤，那些淫荡的女神形象呢？这些画像自 16 世纪初就已经引起了外来访客的愤怒，招致了偏激的反罗马言论。所以当同时代大量的资源被耗费在修建埃斯特庄园这个给欧洲增光添彩的不朽之作时，这位教皇怀着令人难以置信的热忱一心想要保护和美化贝尔韦代雷庭院和剧场（后来被称作"极乐之园"，当然这具有明显的讽刺意味），还有他的别墅（这也是乔瓦尼·博泰罗所批判的），难道他真的想要公开挑衅全世界，让人们以为他不想处理令人痛苦的宗教冲突吗？

除了这些问题以外，我们或许还有其他的疑惑。为什么罗马民众如此激烈地谴责严肃节制的教皇保罗四世卡拉法（1555—1559 年在位），却认为庇护四世是温和的人并尊重他呢？为什么人们会想要再一次经历那个兵荒马乱的年代，以至于对已故的教皇保罗四世的雕像施加疯狂的暴行？当然这种疯狂的行为受到了《教皇传》作者潘维尼奥的批驳（这位作者是非常支持庇护四世的举措的，但在这里令我们不解的是为什么他认为尤里乌斯三世的文化艺术举措是值得商榷的）。根

据潘维尼奥的描述，就像在进行一场驱魔法事一样（至今在意大利南部人们还会定期举行这种仪式），保罗四世的画像被"疯狂的""怒气冲天"的民众用来泄愤，这些人像"失去了理智"一样；当初温琴佐·德·罗西用"上等的大理石"雕成的教皇的塑像，还被瓦萨里和拉斐尔赞美过的雕塑，本来存放于保守宫，现在也被"斩首"，右手被"肢解"，人们将它的头颅"拉出来游街长达三日"，"把垃圾扔在上面"，最后把它扔进台伯河，一直到 1877 年保罗四世的"头"才重见天日，之后被存放在圣天使城堡博物馆中至今。这一幕幕相似的场景（不只发生在意大利北边）表明处于混乱之中的罗马急需一条关于肖像的法令使社会安定下来，而且不只是关于圣像的法令。

（不仅是潘维尼奥个人的观点，就连后来特伦托委员会官方也认为）这种对圣像的损毁行为是恶劣的，在某些情况下甚至是魔鬼一样的行径，尤其是有些人怀着攻击本尊的目的损坏人像。是这些人像顶替了惨痛、骇人的惩罚仪式。不久之后，庇护四世用异教领袖们的雕塑和壁画装饰他的别墅，这些作品出自费代里科·祖卡里和费代里科·巴洛奇之手。这个时候反传统运动仍如火如荼地进行着。在一次梵蒂冈夜间学会会议上，卡洛·博罗梅奥提出了一个非常特别的观点："在非常气愤的情况下，不能杀死敌人的真身，就捣毁能代表他的图像或者雕塑，这样一来就可以做上帝的影子——恶魔——了。"将怒火发泄到圣像身上（有的人甚至把玩偶做成教皇的样子，像疯子一样用针戳它），已经成为一种大众渎神的风俗了。那些圣像并没有生命，没有内在的力量，更不能施展妖术，所以这些渎神的风俗是因为一个错误的假设而流行起来的，神父们必须根除它："他们是神圣的，他们是有美德的，他们因为自身的美德被人们崇拜。"也就是说，《罗马教义问答》（*Cathechismus*，1567）必须立刻颁布。这项法令在庇护四世执掌罗马期间，由博罗梅奥主持颁布，而且他本人也会跟那些愚民斗争［比如他写了《关于教会的指示》（*Instructiones fabricae et supellectilis ecclesiasticae*，1577）］，那些人通过扮"妖魔鬼怪"来自娱自乐，这些妖怪都是被上帝遗忘了的。到处都在传播的惩罚令闹得

人心惶惶，此项法令针对那些"迷信活动，比如招魂、占卜、求签"〔正如加布里埃莱·帕莱奥蒂在《围绕圣像和世俗人像的讨论》（*Discorso intorno alle immagini sacre e profane*，1582）中说过的一样〕。政令打击的是那些用圣像或其他的工具做出的迷信的行为，比如有人用"缠在一起的草、死人骨头、缠在一起的头发，还有从经文里看来的偏方""施妖法、巫术还有其他恶毒的诅咒"。同时代的塔索，一位内心饱受折磨的诗人也觉得有必要让世人明白，用双手鞭挞、用言语辱骂"耶稣和其他的圣人"是毫无用处的，因为圣像和本尊是没有什么实质关系的，相信这二者之间有联系本身就是一个大错特错的想法。

终于，在罗马，庇护四世的教皇国的教廷内部达成了这样的共识：每一种对他人肖像（不仅是圣像，还包括古今名人的肖像，甚至还包括古代异教领袖的肖像）表现敌意的方式都应该被视为无知的标志、文化衰退的标志、中世纪回归的标志，这些是雕塑，并不是真人，它们没有能力对人和物施法（不只是客观上不具有这种能力而已，还需要人们相信它们真的没有这种能力）。庇护四世本人也对此深信不疑，他更担心的是另外一件事：如何保护这庞大的文化遗产？这些文化遗产包括工艺品，各个时期、各式各样的画像，还有坐落在罗马、意大利以及全欧洲的教堂，它们经历了许多个世纪的更迭。如何在保护这些遗产的同时，还能保留文化的统一性并使之从这庞大的遗产中凸显出来（这是个棘手的问题）？

因此，与前任教皇卡拉法相反，庇护四世想公开表明自己对古代雕塑的推崇。因为这些雕塑不仅是古典时期一流工匠们的勇敢尝试，更见证了古代贤哲的高尚道德与哲学智慧，教会的神父一直把它们当作文化遗产对待。归根结底，庇护四世希望的这种古典文化和宗教传统之间的妥协，在披上了一层残暴的激进主义外衣之后，在庇护五世那里是行不通的。潘维尼奥非常赞赏庇护四世的文艺保护政策。在《教皇传》中，他强调了兴建和修复建筑物这一举措的重要性，肯定了教皇为了尽快建成圣彼得大教堂所做的努力，以及他借修复戴克里先浴场的机会使之基督教化："被他自身有关营造的意愿所驱使，庇护四世

开始修复梵蒂冈宫和罗马其他地方的公共设施，这些设施要么由于年久失修无法使用，要么有残缺，或是被毁"，尤其是萨拉利亚门、诺门塔纳门、庇亚门，重整了弗拉米尼亚大道，修复了"损毁上千年"的处女水渠（图 3），"建起新的城墙和防御工事"来加固圣天使城堡。此外，庇护四世还"重建了城堡和奇维塔韦基亚港，以及在阿尔瓦公爵指挥的战役中被捣毁的奥斯提亚城堡、卡比托利欧山上的教皇宫，翻新了圣马可宫里的塔楼"。

与此同时，贝尔韦代雷庭院也被列在改造的计划中，这项工程旨在建一座巨大的庭院，（用身为建筑师的利戈里奥的话来讲）就是一所真真正正的"天才艺术家的学校，他们想从古代雕塑中学习"。许多人怀抱着同样的目的参与到"博斯凯托别墅"的装饰工作中，这座别墅也是由利戈里奥设计的，无数的壁画作家、石匠、雕刻家、金匠、雕塑修复师傅为这座别墅的装饰工作贡献了自己的力量。这种意图从新式思潮中获取养分，即考古发现，尤其是 16 世纪初进行的发掘工作，改变了艺术史的进程（如同乔尔乔·瓦萨里已经清楚地显示在我们面前的那样），它将开启一个新时代，"手法主义"的时代。但是一个特定的文化项目需要新思潮来推动，因此还有需要革新的地方。复古爱好者和古物研究者们对古代的风俗、思想越来越好奇。就这样，除了象形语言可以作为人们研究一个地区风俗习惯的资料外，"博斯凯托别墅正面"安放的雕像、铺天盖地的古典和后古典时期的古董（石棺、祭坛、祭祀铭文、名人肖像和人像柱）也可以，"对于对过去事物有好奇心的人来说，这是古老的例子"。米开朗琪罗式的形式主义在当时的神学家眼中是主观臆断，不尊重内容、体裁和"史实"的。当代一位见多识广的学者完全反对这种形式主义，认为只是在强行与拉斐尔派的理论保持一致罢了。

第二章
法国和佛兰德斯地区的圣像破坏运动

法国传来的消息

正当教皇的御用设计师皮罗·利戈里奥主持梵蒂冈贝尔韦代雷内博斯凯托别墅的装饰工作时，令人震惊的消息从驻法国的使者、枢机主教伊波利托二世·埃斯特那儿传到了庇护四世和他的侄子，同时也是他的参谋的卡洛·博罗梅奥耳中。伊波利托二世·埃斯特是教皇政策的最有力的支持者，同时也是利戈里奥的第一位赞助人，曾帮他在宫廷谋求过职位。

历史的车轮转到了 1562 年，这一年法国爆发内战。早在 1561 年夏天，罗马一方和西班牙的贾科莫·莱内斯（埃斯特家族的主教，神学家，耶稣会会长）为了保护天主教在法国的利益，在那样一个混乱时期联合起来支持凯瑟琳·德·美第奇王后，应对法国的宗教会议带给他们的不利局面。伊波利托二世·埃斯特感到自己有必要把这里的混乱形势报告给罗马教廷：无数城市里"不再虔诚"的民众揭竿而起，捣毁教堂，打砸圣像，他们对祭坛、圣物和圣像犯下"成千上万起大同小异的罪行"，由于这些暴力事件，一笔庞大的宗教艺术遗产将要被摧毁。法国的圣像破坏者们，以《旧约》中提到的禁止圣像崇拜的名义，通过这种打砸抢的方式惩罚罗马教廷对财富的华丽炫耀，呼吁他们回归到从前的基督徒清贫的生活中去，仿照几十年之前，即 16世纪二三十年代的瑞典和德国，当时在加尔文派教士的传教下，不少城市都爆发了破坏艺术品的运动，比如苏黎世、日内瓦和奥古斯塔。

在鲁昂，有组织的异教徒群体将圣物装饰投到火堆中，专门打碎祭台、圣像，让这些圣物从教堂里消失，"他们极度蔑视我们的宗教信仰"。

在图卢兹，天主教的武装力量似乎战胜了原本已经控制整座城市

的胡格诺派教徒，但是这也让他们付出了血的代价。幸好有军事力量的介入，最后天主教又重新控制住了勃艮第地区（沙隆及周边地区）的局势。

1562 年 5 月，在布卢瓦发生了一起胡格诺派教徒的报复事件：之前受过伊波利托二世·埃斯特照拂的一所修道院被一把火全部烧光。在图尔，一座由圣马丁建立的历史悠久的教堂也被大面积毁坏，更不要说奥尔良和昂古莱姆的主教堂、韦兹莱的圣玛丽·玛德琳教堂里发生的多起抢劫事件了。在这种情况下，必须大规模调动镇压破坏运动的步兵和骑兵。从伊波利托二世寄回的信件中可以看出他希望教皇能为他提供强有力的资金支持。除了接受哈布斯堡王朝的西班牙国王腓力二世的军事援助之外，他甚至还想向威尼斯求助。腓力二世向他提供一万步兵、八千瑞士士兵、六千西班牙和意大利骑兵、两千佛兰德斯士兵和一千德国士兵。

1562 年 7 月 4 日，又有警报发出，这一次是从巴黎传来的消息：那些狂妄的渎神者亵渎了，准确来说是践踏了圣梅达德教堂里的圣体。为了安抚受到惊吓的信徒，应当有人立刻阻止那些不可饶恕的渎神行为。这需要安排一队人马重新献祭，如同伊波利托二世转述的那样，可以想象有多少人牵扯其中，又有多少人深受感动。法国各地的民众都要求举行类似的活动，伊波利托二世立刻对此表示支持。因为每一次献祭都充分表明了人民的虔诚，而这些虔诚的信仰也是对异教徒渎神行为的最好反击。这些暴力事件确实成为伊波利托二世心中的一根刺，只要他动身前往罗马考察蒂沃利官员们的治理成果，他就一定会鼓励拉齐奥市郊的人们自发组织祭祀活动。在这些地方，人们一直都十分崇拜圣像和圣物。

其实早在 1544 年，伊波利托二世就对这些民间的哀悼活动表示了赞同（我们只用很短的几句话回顾一下之前发生的事件，这时弗朗索瓦一世还在位，伊波利托第一次长时间地居住在瓦卢瓦宫廷内）。他命人装饰历史悠久的夏利修道院，弗朗切斯科·普里马蒂乔负责在教堂顶部的哥特式交叉拱面上绘制湿壁画，壁画是米开朗琪罗式的立

体风格，人们可以清楚地从先知和福音书作者的威严神态中看出他们思想的深刻。在装饰工作即将进入尾声时，伊波利托又下令举办一场虔诚的献祭仪式，以此庆祝"圣体"的安放活动，摩德纳画家尼科洛·贝林（原本在亨利八世宫廷内任职）满怀对传统的崇敬，为这座小教堂谱写了崭新的乐章。在那样一个危险的、异教势力一点点渗透到宫廷内部的年代，伊波利托想通过这种方式，重申教堂内装饰物、圣物和圣像的重要性。当时，宗教暴力事件的消息也传到了费拉拉。埃斯特大使称，一伙马丁·路德派教徒折断了巴黎圣婴教堂内耶稣像的赐福手指，并且砍掉了圣母玛利亚和圣彼得的头。与此同时，著名学者艾蒂安·多雷因为异教徒的身份而被处以火刑。

尽管时局如此动荡，伊波利托从法国寄来的信中还是不可避免地提到了宫廷内有关文艺保护的近况，尤其提到了凯瑟琳·德·美第奇王后下令实施的建筑工程。就在这时，利戈里奥主持的蒂沃利宫殿和花园的工程即将开始施工。1562 年 3 月，王后计划前往位于巴黎附近的莫城城堡休闲度假，她明确表示不想让宫廷里上上下下的侍从跟随她，为她在静谧的城堡里打点各种琐事，但她点名让伊波利托随行，因为她不仅想让伊波利托领略当地的美景，更想把正处于落实阶段的城堡和花园的装饰展示给他看。设计师菲利贝尔·德洛姆从当时已经在意大利流行的新式别墅中得到灵感，设计出了这座城堡，我们可以想象这座梯田式的乡村风建筑有多惹人注目。

与此同时，王后任命德洛姆为杜伊勒里宫的设计总指挥，该宫殿位于卢浮宫西面，现已不复存在。不过，我们可以在《法国最美的建筑》(*Les plus excellents bastiments de France*)[分成两卷，在 1576—1579 年间由雅各布·安德鲁埃·杜塞尔索（1515 年，巴黎—1585 年，安纳西）所作]中找到杜伊勒里宫的插图，王宫仿照蒂沃利埃斯特庄园的布局，条条大路轴向相互交错，其间种满了绿植。我们还可以想象伊波利托名下位于巴黎的夏乐别墅。这座由王后下令、建筑师艾蒂安·杜佩拉克（在七十多岁的时候他离开罗马，最终移居法国宫廷）设计的别墅周围，也有坡度极缓的梯田，一直延伸到塞纳河，在某种

程度上，这也是对蒂沃利埃斯特庄园的回忆吧。

卡勒尔·凡·曼德尔笔下荷兰的圣像破坏运动

促使卡勒尔·凡·曼德尔（1548 年，默莱贝克—1606 年，阿姆斯特丹）写下那些佛兰德斯画家、荷兰画家和德国画家传记的原因有很多，其中一条（也是他多次强调的一条）就是他担心在这样一个混乱的年代，在这片"我们荷兰人曾浴血奋战过"的土地上，人们会彻底遗忘这些艺术家。几十年前曾在德国的城市里爆发的饥荒，于宗教战争期间也在荷兰境内持续不断地爆发。教堂被掠夺一空，原本供奉在祭坛上的艺术品，如浮雕和雕塑，也被毁坏殆尽。如此一来，这些艺术品的修复就变成了一项异常繁杂的工作。凡·曼德尔指的是那些发生在 1566—1579 年之间的事件，这些事件导致信仰天主教的南方省份与经过宗教改革的北方省份割裂开来。

学者多明尼各·兰普森（1532 年，布鲁日—1599 年，列日）是那个时代的直接见证者。他是当时荷兰最权威的形象艺术专家之一。我们之所以需要稍微提到他，是因为凡·曼德尔对他本人和他的文字表现出了极大的关注。在 1567 年写给提香的信中，多明尼各怀着如丧考妣的心情写道："这些疯狂的暴徒、热情的艺术鉴赏家使这个可怜的国家陷入一片混乱之中，我为这片土地感到深深的担忧。"

根据凡·曼德尔的书统计被损坏的艺术品，其结果让人很悲伤。其中最著名的艺术家创作的名噪一时的大作，比如扬·凡·斯霍勒尔（1495 年，舒尔—1562 年，乌得勒支）的作品。兰普森和凡·曼德尔都承认斯霍勒尔是"意大利大航行"，也就是从意大利半岛到罗马的游学旅行的开山鼻祖。自从到罗马教廷之后，他就成了古代雕塑的专家，也曾被教皇阿德里安六世聘为御用画师。人们可以在北欧的许多城市，比如阿姆斯特丹、乌得勒支和豪达一睹他的大作，一直到"1566年，大部分画作连同其他的杰出作品一起被一群无脑的蠢货损毁"为止。

还是在阿姆斯特丹，彼得·阿尔岑（约1508年，阿姆斯特丹—1575年）最有价值的作品也"被愚蠢的圣像破坏者无情地践踏（图5），其他大师的作品也遭到了同样的对待，比如，在代尔夫特，一张漂亮的小桌子本来在带窗扇的祭台上，后来被放在了卡尔特会修道院"。那里放着的一幅《耶稣受难图》（*Crocifissione*）被残忍地"撕成碎片"。但凡·曼德尔继续写到，尽管阿尔岑的许多画作都被毁了，这些画的草图还是保留了下来，并且轻而易举就打开了广阔的欧洲市场。"幸好有这些草图（做标杆）"，"我们可以评判那个时代已经消失了的那些画的精彩程度"。这许多的灾难使阿尔岑更加为人所熟知，他的那些描绘市井生活的作品，比如描绘了集市、肉铺、厨师、卖家禽的人、卖鱼的人的画作，提前进入了17世纪流行的静物画行列，他的画也是当时的艺术爱好者和收藏家最趋之若鹜的藏品之一。

凡·曼德尔还提到了威勒姆·基（约1515年，布雷达—1568年，安特卫普），他以肖像画家的身份广为人知，因为他画的圣像在"圣像破坏运动"中全数被毁。凡·曼德尔也是这样记述安东尼耶·布洛克兰德特的。他是弗朗斯·弗洛里斯最早的一批学生之一，他是多才多艺的画家，钻研不同类型的绘画，和他的老师一样，他吸收了意大利多种绘画风格的精髓，但是他的作品被"那些盲目的、疯狂的信徒，那些无知的圣像破坏者残忍地撕毁，被蛮族掠夺，被狂热的艺术爱好者偷走之后收藏起来"。

凡·曼德尔记录了很多被短视又疯狂的破坏者偷走但是偶然幸存的画作。就像15世纪时，吸引了北欧艺术爱好者、收藏家和专家们注意力的画，比如雨果·凡·德·古斯（约1440年，根特—1482年，布鲁塞尔）的一幅《耶稣受难图》（*Crocifissione*）。这幅画作是北欧15世纪最为人熟知、最著名的大师的画作之一，他的作品被"狂热的圣像破坏者偷盗"。还有一个例子，如今作为袖珍画家被人们知晓的杰拉德·霍伦鲍特（约1465年，根特—1541年），他许多的窗扇浮雕"在圣像破坏运动时期被保存下来，并且被布鲁塞尔当地一位名叫马腾·比尔曼的艺术爱好者赎回。他在圣像破坏运动结束之后，立刻把

图 5　彼得·阿尔岑，《肉铺》(*Il banco di macelleria*)，木板油画，1551 年

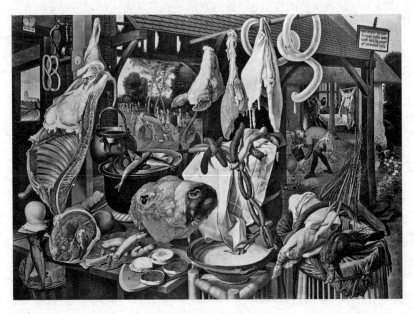

这些作品归还给根特市的圣乔瓦尼教堂"。

　　在布鲁塞尔，让·科内利斯·维尔摩恩（约 1500 年，贝弗韦克—1559 年，布鲁塞尔）的画被"异教徒的脏手"染指，他的其余作品也悉数被毁。在安特卫普，人们原本以为弗朗斯·弗洛里斯制作的祭坛"不幸被圣像破坏者们销毁"，但事实上，"这件艺术品被放在埃斯科里亚尔，供人欣赏"。很明显，西班牙人可以趁乱在北欧这片土地上肆意掠夺。由于腓力二世和他的首相安托万·佩勒诺·德·格朗维尔非常欣赏马尔腾·凡·黑姆斯克尔克，他的许多作品被西班牙国王的手下偷去，这样一来反倒免遭祸患了："因为哈勒姆发生了一场火灾，大量黑姆斯克尔克的作品被西班牙人偷走，于是这些作品被带到了西班牙卖掉（更不要说所有出色的艺术品都在圣像破坏运动中被可耻的破坏者捣毁，以至于目前在我国许多他的作品都找不到了）。"

　　在这本历史传记的献词中，凡·曼德尔发自内心地赞美了那些"艺术爱好者"，不管这些人是出于竞赛的目的还是因为对古董和复印画

的热爱，多亏了他们，凡·曼德尔在编写艺术品目录的时候才有资料可以参考，"他们都是灵魂纯洁的人，勇敢的人。他们在这些美好的事物身上、在这些他们欣赏和赞美的艺术品身上收获了喜悦和幸福。幸好他们有与生俱来的天赋，使他们成功战胜了自己的天性"。这些艺术爱好者还为那些想要研究这些藏品的来访者提供了机会（"你们还慷慨地将这些画作展示给外国绅士和其他有需求的艺术爱好者"）。

第三章
哈布斯堡王朝地区的古玩艺术文化

凡·曼德尔和欧洲的地缘艺术

在 1604 年出版的《画家之书》(*Schilder-Boeck*) 中 "荷兰、德国著名画家的生平" 一章的引言里, 卡勒尔·凡·曼德尔阐明了创作这本书的缘由和意义。首先, 对凡·曼德尔来说, 与乔尔乔·瓦萨里的《名人传》之间产生分歧是不可避免的, 只因为这些代表了北欧传统特色的形象在瓦萨里眼中根本不值一提 (比如这些特色制造出了以下惊人的效果: "精巧" "细致" "面面俱到", 轮廓 "清晰", 作画 "细心")。能入得了瓦萨里眼的是 "优雅"、"快速" 和 "轻而易举", 总之就是可以让意大利大师们省去 "精心雕琢" 和不用 "费九牛二虎之力" 就可以绘画的那些能力, 这也是当代艺术创作中最具创新性的方面。

以前人们果断贬低北欧画的价值, 现在似乎可以还原了, 尽管米开朗琪罗只是嘴上说说而已。1548 年从意大利返回里斯本后, 弗朗西斯科·德·霍兰德 (1517 年, 里斯本—1585 年) 编写了《罗马对话》(*Diálogos em Roma*), 从中人们可以看到米开朗琪罗亲口说出的有纪念性的话: "对于那些虔诚的人来说, 佛兰德斯画算是差强人意, 但是意大利的画就不行了。意大利的画夺不走人的眼泪, 哪怕是一滴, 但佛兰德斯画却能让人流泪。并不是因为这些画蕴含着什么力量或慈悲, 而是那些虔诚的人心怀善念。这些画对女人非常奏效, 对白发老人或垂髫小儿也尚可, 对僧侣修士或对一些不懂真正的艺术美的名门贵族来说也可……画的内容有褴褛衣衫, 有断壁残垣, 有田间杂草, 有昏暗树荫, 还有小桥流水, 总之就是那些所谓的 '风景' 和各种各样的人物。"

上述情况就是 16 世纪中期意大利艺术界一直在明确的概念: 到底什么是佛兰德斯画, 这些有佛兰德斯画特征的画作又应该被归到什么

类别中去。人们专门讨论那些缺少力量和慈悲、不富有和谐美的画，那些完全是为了满足虔诚的需求所作，而不是为了让内行和收藏家用来鉴赏的画。总之，在意大利，人们评价这些佛兰德斯画是纯粹为了表现虔诚而作的产物，不具备现代画作应有的质感。弗朗西斯科的书中首次显现出了各地区的绘画流派，这些流派很容易就可以区分，比如"意派""德派"，现在还加上了"法派"（"连法国也出现了优秀的作品……比如有一段时间国王在枫丹白露同时重金聘请了 200 名画家"）。但是"没有一个民族，也没有谁能完全满足于模仿意大利的画法——这是一种古希腊风格的画法"。

前文提到的人文主义者兼画家多明尼各·兰普森在他有关人体艺术讨论的文章中再一次提到了同一时段对北方各国的画的贬低，所以我们需要稍微关注一下他。1572 年，兰普森明确了北欧画和意大利画的区别：北欧画大多专门描摹"风景"和各种"生活小场景"，被定义为"风景画"，传统上认为风景画比人物画低一个档次；相反，从意大利画中可以清楚地看到古希腊艺术家的身影，因为这些画赞美了人和神身体的健硕美（"比利时人的固有光荣是画风景，意大利人的专长是画人物和神明"）。当然，兰普森不只评论了绘画风格，也给画定了性。根据所有的这些，兰普森已经很清楚为什么北欧的画家们倾向于描摹现实，尽管这些题材非常低等和普通，而意大利画家则善于从神话传说和历史事件中获得灵感，从而使画作呈现出恢宏的气势。为了明白兰普森意欲何为，一方面我们需要回想老彼得·勃鲁盖尔这种级别的大师，他的画旨在最生动、最直接地还原当时乡村生活的各个角度；另一方面，我们可以回想一下提香·韦切利奥，壮丽"诗篇"的谱写者，他为西班牙国王腓力二世绘制了许多神话一样的作品，那些作品在整个哈布斯堡内被人们传颂。

凡·曼德尔在《画家之书》里多次提到北欧画是被贬低了的这一观点，并且每次涉及此观点时都阐述得具体并且有意义。被强烈的民族认同感驱使，最终，凡·曼德尔再一次回顾了北欧近 200 年来的传统绘画，同时以不同于意大利人的视角阐释自古以来都被承认的欧洲

地缘艺术理论。他抛开创作内容和创作性质不谈,只评价北方画的绘画手法。而他的基本价值观不是那些建立在瓦萨里艺术史上的价值观。

扬·凡·爱克(约1390年,马塞克—1441年,布鲁日)发明了油画这种绘画技术,在凡·曼德尔看来,仅凭这一点他就要比拉丁人、希腊人和其他同时代的人高一级。借撰写他的传记的机会,凡·曼德尔明确了自己传记的大纲。首先,凡·爱克的画对他来说是"奇迹",是"神作而非人作"。瓦萨里在书中曾直接使用过"奇迹"一词,但凡·曼德尔在这里赋予了它全新的含义,他使用这个词是为了表达对佛兰德斯的热爱。因此,在修饰凡·爱克创作的《根特祭坛画》(*Polittico dell' Agnello mistico*)时,这个形容词指的是"惊人的细节描绘",是"让人意想不到的细致",是"细心和精确",是对绘画技法出神入化的运用,连16世纪宫廷里的君主也痴迷于这些东西,这些所谓"奇迹"的东西。这种完全不同于瓦萨里式的奇迹,早在15世纪初就已经存在了。为了体会到《根特祭坛画》里细节的丰富性,观察者需要靠近、远离、再靠近。总而言之,这种持续的观察方式需要一定的"注意力和洞察力"。对于这个问题,凡·曼德尔的评价非常到位。他解释了为什么凡·爱克的大作在根特吸引了这样多的目光,这其中不仅有现代艺术爱好者和艺术家,连信徒也欣赏这组作品:"那里随时都有参观者想要欣赏此画,以至于连靠近祭坛都成了难事,本来有人看守的小教堂这下挤满了络绎不绝的来访者。前往那里的画家、艺术爱好者、老人、小孩来来往往,像是夏天里的蜜蜂和苍蝇一般,围着无花果和葡萄筐飞来飞去找蜜吃。"热情洋溢的话语使人想起了当初瓦萨里在描写达·芬奇时所用的表述:达·芬奇的画一经展出,就吸引了无数的男女老幼前来观看,引出人们无法抑制的情绪,即使在普通老百姓中也一样。

凡·爱克被视为整个民族的骄傲,借歌颂伟大的凡·爱克这个契机,凡·曼德尔觉得自己有必要从新的视角回顾一下北欧的整个绘画史。就连雨果·凡·德·古斯的"作画精确,背景里最不起眼的植物也要画上"这种"过于谨小慎微、精准"的作画特点,凡·曼德尔都要夸赞

一番。为了驳斥一直以来在意大利广为流传的针对北欧画的偏见，像弗朗西斯科记录下的与米开朗琪罗的对话那样，凡·曼德尔还加上了"不只普罗大众喜欢这样细致的画，我们民族的大艺术家也喜欢"。

德国画家汉斯·梅姆林（约1440年，塞利根斯塔特—1494年，布鲁日）是"那个遥远时代里的一个奇迹"，他的人物画以"极其细微而著称，凭借这样的熟练技法和画作的精致，有一次甚至有人用纯银的圣盒来换他的画"。

阿尔布雷希特·丢勒（1471年，纽伦堡—1528年）也被凡·曼德尔称赞了。他的画原本不受瓦萨里的青睐，因为他的画太过细致，线条过于分明，坚硬而且干巴巴的。但"他是按照德国的前辈们制定的可操作性强的方法来绘画的"，凡·曼德尔写道，丢勒"苦练技法，按照人物的本真作画，优中选优，就像有真知灼见、悟性超群的古希腊、古罗马艺术家所做的那样。这些艺术家用他们的雕塑使近现代意大利艺术家们如醍醐灌顶。意大利的大师们竭尽所能保持他们的高水准，设计出让人惊艳的图案，熟练地运用他们精湛的技艺完成细致的雕刻"。

对于卢卡斯·范·莱登（1494年，莱顿—1533年），凡·曼德尔是这样赞美的，"他求真，孜孜不倦地使画中的背景呈现出远离和被淡化的效果，在丢勒的风景画中就没有看到这样的特点"。1510年，"在16岁的时候，范·莱登就雕刻出了令人叹为观止的《试观此人》（*Ecce Homo*）。事实上，一个少年在这么小的年纪就显露出了强大的领悟力和天才般的创作能力是很少见的。"因此，卢卡斯的《最后的审判》（*Giudizio universale*）也被认为是真正的"奇迹"。

如果说什么东西是真正的"奇迹"的话，那么就不能不提耶罗尼米斯·博斯（1453年，斯海尔托亨博斯—1516年）描绘细致的作品。他画中人物的数量多到不可思议的程度，画的主题也充满奇幻的想象。他在哲罗姆·考克的画室里作画，哲罗姆·考克负责这些画的印刷和宣传工作："无论用什么辞藻去赞美耶罗尼米斯·博斯用他的智慧构思出来的幻境，都显得苍白无力……光怪陆离的小人画……被安置在幻

想的国度里……是再合适不过的事了。"

德国画家小汉斯·荷尔拜因（约 1497 年，奥格斯堡—1543 年，伦敦）也因为高超的绘画水平被凡·曼德尔奉为奇迹般的人物，因为他画的肖像画实在是"令人惊悚"，"他画的人物太逼真了，无论谁看都会觉得一股寒意袭来。因为这些人物简直像是会呼吸一样，人的头和四肢恨不得下一秒就要动起来了。"他其他的作品也因为线条"清晰鲜明"、图案"精准度高"而为人称道。根据凡·曼德尔从亨德里克·霍尔齐厄斯那里听来的消息，就连费代里科·祖卡里在伦敦看到他画的肖像画时也极为震惊，甚至认为他比拉斐尔还要出色。亨德里克·霍尔齐厄斯在罗马的时候与祖卡里交往甚密。

本来是怀着为北欧传统绘画"洗白"的目的，凡·曼德尔反驳瓦萨里的那些言论在写到弗朗斯·弗洛里斯的生平时已经变为明确的对（意大利画家）"不费力作画方式"的侮辱了。当瓦萨里贬低了这位画家的绘画能力后，凡·曼德尔为他进行了辩护。事实上，瓦萨里批评弗朗斯·弗洛里斯是因为他手里的模板是那些粗糙的复制品而不是鉴赏的原作，"雕刻师没能按原作者的手法雕刻，更没有体现出作者的风格。"最后，凡·曼德尔指责瓦萨里对待外国画家"恶毒，没有诚意"：瓦萨里"以为我们荷兰所有的大师都是学习意大利的艺术，而且都是直接向意大利画家借鉴的，但是坐井观天的他错得太离谱（就像他在其他方面也犯了很多错一样）"。在凡·曼德尔看来，"意大利的画家们，尤其是那些平庸的画家，继续用粗糙的绘画方式作画，毫无可圈可点之处，好像他们用的是一种不费力又省时的方法，完全不用动脑子去想、去研究人的肌肉是怎样的，也不注意考虑画的整体性如何。"

卢多维科·圭恰迪尼和《北欧诸国》

《北欧诸国》（*Descrittione di tutti i Paesi Bassi*）一书为献给信奉天主教的国王、哈布斯堡王朝的腓力二世而作，1567 年于安特卫普出版了意大利语和法语两种版本。再版多次之后，1593 年又被译成英语，

1614 年被译成拉丁语。与此同时，皮埃尔·杜·蒙特·隆祥于 1609 年主持再版工作，这个版本里富含许多艺术史相关的信息，有幸畅销了整个 17 世纪。

在安特卫普落脚的佛罗伦萨商人卢多维科·圭恰迪尼（1529 年，佛罗伦萨—1589 年，安特卫普）认为这本书就是"自然的肖像"，配有美丽的插图，"此外，这些国度的辽阔、壮美、强大和高贵都被展现出来"（图 6、图 7）。他格外关心自然地理、地缘政治，以及"生活在那里的百姓""君主和各行各业的佼佼者"的品性如何，佼佼者们包括画家、雕刻家和建筑师。此外，他还关注那些最赏心悦目的建筑物，尤其是古代教堂。而作者列出这些教堂，是为了向世人展示在这些国家，天主教信仰植根得有多深（"高卢人和日耳曼人，是第一批接受神圣的天主教信仰的人"）。在搜集了大量资料，了解古罗马和中世纪的历史渊源后，圭恰迪尼开始对许多东西感到好奇，如比利时

图 6 《圣母大教堂》（*La cattedrale Notre-Dame ad Anversa*），木版画，1567 年

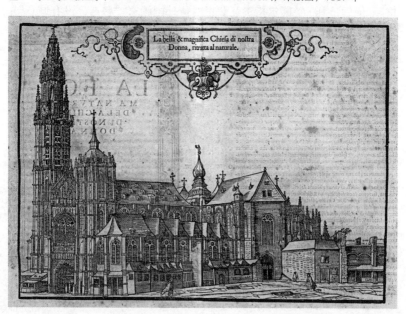

高卢遗址、卡洛琳王朝时期亚琛附近的最重要的遗址，以及引人入胜、让人艳羡的哥特式建筑。就这样，艺术爱好者和人文主义者们让圭恰迪尼对古董的兴趣越来越浓，而圭恰迪尼本人也一直和他们保持着密切的联系（其中有古玩迷兼古钱币学者休伯特·霍尔齐厄斯，有文人多明尼各·兰普森、画家兰伯特·伦巴第，还有一个不太被人知晓的奈梅亨古董收藏家，"乔瓦尼·迪·法尔肯堡"）。

安特卫普是世界上最美的城市之一，也是防守比较严密的城市之一，它的港口挤满了商船，像全景式的展览会一样。《北欧诸国》中有对它的记载，在那个章节可以清楚地看到古老的宗教建筑。除此之外，本节也有其中的一幅图片。让我们来观察一下"圣母大教堂真实的样子"，这是当时人们可以欣赏到的第一版成品，准确还原了"它真实的样子"，具有哥特式建筑风格的特点（图6）。事实上，"这座宽敞阔气的圣殿，到处都是华丽的装饰，其中矗立着用精美的石头建造的塔楼，其景象令人叹为观止，塔高约420英尺"。

类似的情况还有，圭恰迪尼表现出他对各种哥特式教堂的欣赏，而那些教堂是当时荷兰城市里的主流建筑。比如"鲁汶的主教堂"，我们可以感受到它的庄严肃穆。它坐落在市中心，外形还是中世纪时候的样子。在《北欧诸国》的另一张插图里有它的图片，在教堂内部保存有很多迪里克·鲍茨（1410年/1420年，哈勒姆—1475年，鲁汶）的大作，这些作品受到高度重视。迪里克·鲍茨是大画家范德魏登的追随者之一。

此外，萦绕在圭恰迪尼心中的疑问之一就是人们对圣物的顶礼膜拜，他下了很多功夫去注意这些国家的人民有多虔诚。比如在安特卫普，戈弗雷在十字军东征时期以个人名义将圣包皮捐献给这座城市，圭恰迪尼搜集了很多关于这个最受尊敬的圣物的资料。在布鲁塞尔，受人尊敬的是圣米歇尔和圣古都勒大教堂的小教堂，这里之前发生过传奇的历史事件，这个地方非常受百姓们的喜爱。圭恰迪尼提到它是因为人们可以在圣古都勒大教堂里欣赏彩色玻璃画，"正如我们所见，这扇玻璃画上书写了所有的历史"。来自安特卫普的现代画家

乔瓦尼·阿克（在《北欧诸国》出版后瓦萨里也在《名人传》中提及了这位画家）"在布鲁塞尔圣古都勒大教堂的小教堂里的窗户上作画，非常了不起"。关于这一点，圭恰迪尼注意到，在玻璃上作画是非常有价值的一项技艺，北欧的大师们凭借此技在全欧洲独占鳌头："点名这些优秀的玻璃彩绘画家是很公道的，因为在他们心里艺术是最美的，而且占有重要的地位。因为这些艺术家完善了这项技术，正如瓦萨里之前说过的那样，他们发现了烧制玻璃的诀窍，不在于水、风或者烧制的时间，他们之前用橡胶和其他的淬火法烧制玻璃，浪费了很多时间，最后他们发现了用铅烧制玻璃的方法。"

书中还有安特卫普领主宫的插图，它现在是安特卫普的市政厅（图 7）。这是人们能看到的最现代的建筑之一，它运用古典建筑里搭接的方法又不失传统哥特式建筑垂直的效果。这座建筑是 1564 年雕塑家兼建筑师科内利斯·弗洛里斯（1513 年 / 1514 年，安特卫普—1575 年）设计建造的，他是著名画家弗朗斯·弗洛里斯的兄弟，这座建筑之后成为荷兰其他公共建筑效仿的原型。此外，市政大楼和其他的机关大楼早在之前就已经在各个城市确立了特定的装饰风格。因此，在鲁汶，圭恰迪尼表达了自己对市政厅的赞美之情，"这座市政厅大楼是出类拔萃的作品"，这是一座典型的布拉班特地区的哥特式建筑，始建于 1439 年，但到 1559 年才完工。位于布鲁塞尔的"最美的塔楼"同样装饰华丽，这座耸立在市政厅上的塔楼建于 1402—1463 年间，塔楼内的壁龛中放置着起装饰作用的珍贵的人像，其中最古老的可以追溯到 14 世纪的大雕塑家克劳斯·斯吕特工作室内的装饰。这座传统的哥特式建筑，有这么多华丽繁复的装饰物，让人感觉它就像一块巧妙精微的刺绣变成的石头，但是面积不知放大了多少倍。罗希尔·范德魏登（约 1399 年，图尔奈—1464 年，布鲁塞尔）的"四幅精彩的关于'审判'的木板油画"同样令人心生赞美，瓦萨里对它们的记叙，很明显是从圭恰迪尼的书中借鉴来的："这四幅描述历史事件的画作，画的都是关于司法审判的场景，这些场景发生在布鲁塞尔的市政厅内用来审理和商议案件的房间内。"

图 7 《安特卫普市政厅》(*Il Municipio di Anversa*)，木版画，1567 年

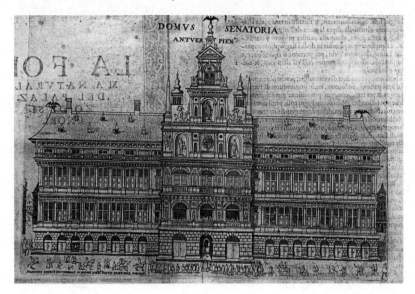

　　来自贝加莫的大建筑师、工程师多纳托·波诺·德伊·佩里佐里
也为安特卫普配备了坚固的城市防御系统，这位建筑师在查理五世的
宫廷里任职，圭恰迪尼对他也很关注："第三道现有的墙是新建的……
就在我们的这个年代，1543 年……马上就要完工了，这是一道美观
又坚固的墙，用上等的白色石头筑成，高大厚重，上面还有扶垛，每
一垛之间填满了黏土，又用又高又宽的土堤加固。周围有十座大堡垒，
并且即将用上好的石头建起五座气派的陶立克式的大城门。"

　　除了挂毯（"有丝质的、银质的，还有金质的，无论是整个产业
还是它的价格都是惊人的"）、再版多次的书和我们之前已经提到过的
彩绘玻璃之外，安特卫普最重要的特产之一就是油画。关于这一点，
圭恰迪尼提出的一个观点可以解释为什么在这个城市和这个地区集中
了全世界最多的画家。而不久之后，凡·曼德尔对圭恰迪尼的这一想
法表示赞同，他说："在我们荷兰，安特卫普就像艺术家的母亲，就像
他们的佛罗伦萨之于意大利一样。这座城市是众多艺术家的摇篮，这
些大师发展出了我们民族各种各样的艺术形式。"大量的艺术家不但

活跃在欧洲市场，他们甚至还轻而易举地迁到了欧洲的其他国家，不仅有到意大利去的，还有去"英国、德国，特别是去丹麦的，还有去瑞典、挪威、波兰和其他北欧国家一直到莫斯科公国的，更别说那些去往法国、西班牙、葡萄牙的。他们大多数都是被君主们用优厚的待遇召去的……"

圭恰迪尼列出的著名画家名单，理所当然以"扬·凡·爱克"开始，因为他是"用油给画上色"的发明者。这种画法可以使画的本体更加明显，给人留下深刻的印象，两位赤身裸体的祖先就是用油画画的，《根特祭坛画》被圭恰迪尼叫作"亚当和夏娃"，其实这并不合适。这组壮观的作品得到了很高的评价，哈布斯堡王朝的腓力二世"想得到这件宝贝，但是他不敢直接拿走，不久前他让米歇尔·科克斯恩将它画出来再送往西班牙"。这个例子被瓦萨里用在《名人传》中，1572 年被兰普森用在《肖像》（*Effigies*）中，之后在 1604 年被凡·曼德尔引用。

在世的大师中，圭恰迪尼非常崇敬弗朗斯·弗洛里斯、兰伯特·伦巴第（他不仅被圭恰迪尼评价为杰出的画家，而且还是古代纪念章收藏家）、无人可比的老彼得·勃鲁盖尔，我们可以从圭恰迪尼的书中看到一段虽然简短但让人无法忘却的表述："来自布勒赫尔的彼得·勃鲁盖尔，喜欢模仿耶罗尼米斯·博斯的理论和他的奇思妙想，为的是被冠上'第二个博斯'的名号。"

油画艺术展的巨大成功给圭恰迪尼带来了极大的震撼。而这些艺术展的举办与油画在市场中的流行是密不可分的。圭恰迪尼把它记为所谓的"绘画市场"，在博尔萨附近，那里"主要卖各种各样的画"。在为宗教需要举办的集会上的专门的帐篷里，画家们展示他们的画，并把它们卖出去。如果 15 世纪末至 16 世纪初时，是神职人员把圣母教堂附近的公共区域租给这些画家，那么到 1540 年时就轮到市政厅为这些艺术家和商人提供新证券交易所的上层画廊举办画展，而这个画廊也成为欧洲第一个永久性的艺术市场。1547 年，在斯盖达的一个小广场上设立了周四集市，画家们把画挂在杆子上，悬到店铺的小台子上出售。

这样的事情发生得多了，就让画家们一点点从宗教画中解脱出来，他们逐渐鼓起勇气回应市场的需求，创作那些艺术爱好者和收藏家想拥有的种类多样的作品，从风景画到静物画，再到百姓的肖像画，但是也有一些人时常要求这些画家临摹已经名声大噪的画作，这多亏了所谓刻印技术的广泛传播。

兰普森和《兰伯特·伦巴第的一生》

在准备第二版《名人传》（1568 年在佛罗伦萨出版）时，乔尔乔·瓦萨里搜集了北欧艺术家们五花八门的资料。他重点收录了那些他本人在意大利见过的大师的资料，用他的话说，这些艺术家跟他讲述了自己故乡的情况，尤其是那些跟他非常熟络的艺术家，勤劳多产的他们在佛罗伦萨为美第奇公爵效力。画家扬·范·德尔·斯特拉特，别名乔瓦尼·斯特拉达诺（1523 年，布鲁日—1605 年，佛罗伦萨），他当时正在设计挂毯花样，同时参与弗朗切斯科一世房间的装饰工作。让·德·布洛涅，别名詹波隆那，即将成为 16 世纪下半叶全欧洲最有名的雕塑家。除此之外，瓦萨里还通过他后来认真收集的资料开始了解画家们的作品，他认为那些资料可以帮助理解他不熟悉的文化圈里出现的作品，而这件事他是不可能在 1550 出版第一版《名人传》时完成的。

除了参考圭恰迪尼的《北欧诸国》外，瓦萨里还通过与当时最内行的大师之一，也就是我们已经提到的多明尼各·兰普森之间的书信往来了解北欧画。兰普森是人文主义者，也是外交官，他为佛兰德斯的多位大主教服务过，后来他搬到了列日，在那里他和许多人都保持书信往来，如提香、朱利奥·克洛维奥，还有考古学家路易斯·德·蒙特茹瓦约［1589 年，蒙特茹瓦约还和兰普森探讨过写书时遇到的问题，不久之后这本关于图画和雕塑的书就出版了，他借鉴了莱昂·巴蒂斯塔·阿尔贝蒂、本韦努托·切利尼的文章和贝内代托·瓦尔基通过"比较"不同的艺术形式而作的《教训》（*Lezzione*），蒙特茹瓦约的书中

提到了艺术的发展历程，提到了达·芬奇、杜勒、荷尔拜因、拉斐尔、米开朗琪罗和提香]。

与兰伯特·伦巴第在列日的相遇激发了兰普森对形象艺术的兴趣。兰伯特·伦巴第是一位爱好广泛的艺术家，他热爱建筑、古玩和文学。在游遍了德国、法国和意大利之后，他回到故乡，决心要建一所学院，他公开表明自己效仿了佛罗伦萨的雕塑家巴乔·班迪内利。梵蒂冈贝尔韦代雷里的一些房间被改成了艺术家们的公寓，班迪内利在这些房间周围建起了一间真真正正的学校。这间赫赫有名的列日学院培养出了威勒姆·基、兰伯特·苏阿卧、卢卡斯·德·黑雷以及弗朗斯·弗洛里斯这样的画家。

怀着对伦巴第的崇敬，加上被列日学院的常客古玩收藏家休伯特·霍尔齐厄斯和地理学家亚伯拉罕·奥特柳斯催促，兰普森决定为艺术家写一本拉丁语传记，名为《最有名的画家、雕塑家和建筑师之一——兰伯特·伦巴第的一生以及其他对艺术技巧有用的东西》（*Lamberti Lombardi apud Eburones pictoris celeberrimi vita*，*pictoribus*，*sculptoribus*，*architectis aliisque id genus artificibus utilis et necessaria*），这本书于1565年出版。瓦萨里拿到了这本书的手写稿，从里面提取出有关伦巴第的信息。几年之后，1572年兰普森和雕刻师哲罗姆·考克出版了这本《肖像》。这是一本用拉丁语写的肖像集，目的是纪念北欧最有名的画家们，从凡·爱克到现代画家。无论是对从古至今的思想还是对历史的评价，兰普森都精心地撰写，凡·曼德尔从中受益匪浅。

让我们回到《兰伯特·伦巴第的一生》上来。兰普森围绕现代佛兰德斯画和意大利画之间的区别做出了敏锐的反思。在兰普森看来，意大利最厉害的大师，如米开朗琪罗、拉斐尔、提香、巴乔·班迪内利，尽管他们有各自的特点，但可以说他们基本上阐释的都是古希腊式的美，他们只是从古人的艺术作品中得到启发，模仿这些作品而已，所以他们画的画、雕刻的塑像一直是完美的。通过潜心研究古代，包括现代人的风俗习惯、衣着、配饰以及他们的面部表情和肢体动作，这

些大师已经达到了完美的境地："服饰、装饰品、人物的四肢、动作，还有我们现在的人，简言之就是所有的生物、值得描绘的物体，各种各样的东西。"这些话清楚地表明兰普森为何试图提及某些传奇的画作，某些非常能说明问题的故事，这些事在欧洲宫廷里吸引了越来越多的注意力，无数佛兰德斯艺术家想要效仿这些案例，因为他们想要学习意大利的画法，使人物的身体显得更立体，就像凡·斯霍勒尔、凡·黑姆斯克尔克、布娄玛尔特和弗朗斯·弗洛里斯之前做的那样。

但是这些佛兰德斯画家一直缺乏必要的古典主义知识的训练。也就是说，兰普森很清楚佛兰德斯画的特点就是做作（"矫揉造作"），画家因用力过猛导致呈现出来的效果让人厌倦、恶心（"这些画枯燥无味，尽管是精心绘制的，但是还是干巴巴的，画得特别用力"），"眼光毒辣"的画家应具备"实践能力""轻快的手法"，总而言之就是"勤奋要适度"，而所有的这些素质，传统的佛兰德斯画家刚好不具备。

有趣的是，兰普森在成为提香的忠实粉丝之前，怎么会更欣赏米开朗琪罗、班迪内利，甚至15世纪画家、雕塑家曼特尼亚作品中呈现出来的可塑的稳固特征呢？兰普森认为，威尼托地区的画，总体来说特点是快速（"手臂不费力"），颜色艳丽诱惑（"用那些讨人喜欢的颜色"）。提香画画的特点是让人感觉舒适、颜色活泼大胆，"提香画的美丽在于他用色很大胆，接近实物本身自然的颜色"，也就是说，这种色彩呈现出来的效果可以让人第一眼就被它吸引住，通过色彩的真实性可以把人征服。然而，兰普森对提香绘画时挑选颜色太过自由外放、不严肃正经这一点是颇有微词的：把人物画得诱惑、肉感、健壮的这种趋势总体上会显得不尊重绘画原则（图8）。实际上，有关提香，兰普森一定得提到的一点就是在布拉班特宫廷内得到名望之后，提香摆脱了绘画的规则，他不再拘泥于形式，开始尝试各种离经叛道的、在当时绝对是能引起一片哗然的东西，不受限制，人物形象在背景的深处慢慢发酵甚至解体。

兰普森写到在看待一幅画的时候，首先值得赞赏的是画的适度和不喧宾夺主的美，这些特质是需要同热情、精力相互协调的（"需

要的是有节制的魅力，要么是灵活多变的，或者给人的刺激是短暂的"），为了反驳兰普森，人们为"恰当的方式""适度"辩护。通过米开朗琪罗、曼特尼亚和巴乔·班迪内利的作品，兰普森意识到他们有同样的智力，画作呈现出坚实的立体感，他们的手很准，画得也很精确，兰普森认为就算是使用希腊术语"语法一样的"也定义不出他们画中的缜密。说到底，这些大师的手法在某种程度上非常容易被认为是北欧传统的同化，只有少数的一些画家没有被动摇，准确地说，这一少部分人指的是威尼托画家，尤其是提香。

通过复印画，兰普森熟悉了这些画家，而这种熟悉自然而然使他身处同样的批判性的位置上。对画家熟知后兰普森构想出了一个概念，

图 8　提香·韦切利奥，《安德罗米达的解放》(*Liberazione di Andromeda*)，布面油画，约 1554—1556 年

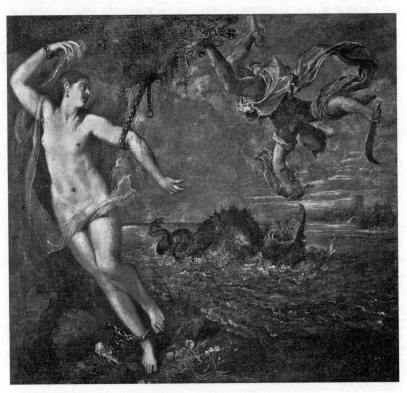

即有些画是说明解释性的，而并非表达性的。从另一个角度来说，这个概念也被当时的文人学者、印刷师傅和科学家提出来，从霍尔齐厄斯开始到奥特柳斯，这二人都是兰普森交往甚密的朋友，在他们的研究工作中通常需要频繁使用复印画。在这种情况下，对兰普森而言，米开朗琪罗作品的感知力大大减弱，也正是因为这种减弱，使兰普森对米开朗琪罗的画了解得更加透彻。关于这些伟大的意大利大师，兰普森觉得自己很有必要大力赞赏他们的画作中线条的完美。因为这个，他表示自己更偏向用笔作画的技艺，而伦巴第就喜爱用笔作画。尽管兰普森承认曼特尼亚的画（兰普森是通过蚀刻画熟悉他的作品的）明显是"断层的，僵硬得像木头似的"，兰普森依然称赞他的画中图案和形式精确到令人发指的地步，"但是这些作品用色朴素，和古代作品如出一辙，从这些角度来说，这些作品和那些'合乎语法规则'的作品有异曲同工之妙"。

兰伯特人格中另一个很重要的方面就是他很早就开始挖掘自己对知识和古董的好奇心。1557 年，在《统帅图鉴大全》（*Vivae omnium fere imperatorum imagines*）中，休伯特·霍尔齐厄斯赞扬了兰伯特对于学术研究的兴趣，这些兴趣使兰伯特转向探索德国和法国的历史。正如凡·曼德尔后来所强调的，霍尔齐厄斯模仿兰伯特"欣赏并复制了好些古代的作品，既有古罗马的也有其他民族的，比如出现在德国的法兰克人，通过对这些人的研究，他开始了愉快又富有激情的古董探究之路。有渊博的知识做基础，他开始研究古罗马的遗物，后来他在这个领域变得无比精通，就像他本人经历过那些著名事件一样"。事实上，霍尔齐厄斯在 1557 年出版的一本重要的带有古钱币的插图集中，回顾了所有的帝国史，有罗马史、拜占庭史，还有中世纪史，用图像、以真实可靠的科学的方式还原了从远古时代到远古时代晚期再到中世纪时期的君王的相貌，如君士坦丁、狄奥多西和查理大帝。

兰普森还强调了伦巴第是如何赞美，并时不时虔诚地模仿后古典时期及中世纪时期，尤其是法兰克王朝时期的作品的（"他非常用心，有时候还会模仿法兰克时期的，还有我们的祖父、曾祖父时期的艺术

作品，有绘画，也有雕塑"）。保存在列日瓦伦艺术博物馆的所谓的"阿伦伯格画册"里包含了许多对古代遗址、雕像、钱币和（波莱欧罗、提香、班迪内利和曼特尼亚）画作的研究，这些作品在伦巴第1537年布置的专门存放罗马相关物品的房间里出现过，从这些作品里我们可以看出伦巴第对他所研究的时代内的古董有哪些兴趣。尽管这些远古时代的作品在质量上不能称为令人满意的，并且是干巴巴的（"看起来很干燥"），但在人文主义者看来这都是因为拉丁文化的衰落。而伦巴第之所以能不断培养自己的兴趣不仅是因为其内容，还因为这些作品形式和图案上的精确，他认为可以用这些东西来反驳当代画家们的过分自由，尤其是威尼托派画家，最典型的就是提香。

凡·曼德尔提出伦巴第这位充满好奇心的艺术家同样醉心于蛮族的艺术品，伦巴第

> ……到访过许多地方：从荷兰开始游历，然后到达德国和法国。为了收集古代法国人和德国人手工制作的工艺品，他组织了无以计数的挖掘工作，当轮到意大利的时候，由于各种阴谋圈套，比如内战和其他的暴力事件，意大利的艺术衰落了。在鉴赏罗马的古董之前，伦巴第孜孜不倦地研究这些碎片，从这些法国的艺术品中获益匪浅，后来他逐渐变成了考古方面最有经验的行家，甚至可以鉴定这些文物的年代和发源地。后来，他参观了意大利和罗马，满载而归回到列日，在这片多丘陵地貌的土地上，他摇身一变成为我们绘画艺术的奠基人，根除了蛮族粗鄙的风格，并且使经过修饰的古代艺术发扬光大，由此赢得了不少赞誉。

哈布斯堡王朝的腓力二世和提香

1558年9月21日，查理五世驾崩。就在两年前，查理五世宣布退位，将国家交给弟弟斐迪南一世和儿子腓力二世。国家领土已经扩张到从

印度群岛到伊比利亚半岛和西西里，从勃艮第到意大利北部，从荷兰到属于哈布斯堡帝国的德国，包括波希米亚和匈牙利，这庞大的帝国需要有人继承。

腓力二世继承了西班牙王国和荷兰。和他父亲不同——查理五世不断地南征北战，他的宫廷没有一个固定的可以彰显整个王朝的磅礴大气的官邸（而弗朗索瓦一世则不同，他扩建了枫丹白露宫）——腓力二世一上任就策划了一项文艺工程，其中心就在离马德里不远的埃斯科里亚尔修道院。

在 1563—1585 年间，有两位西班牙建筑师主持这项浩大的工程。一位是胡安·包蒂斯塔·塔托莱多（约 1515—1567），他曾在罗马的法尔内塞宫跟着桑加罗和米开朗琪罗学习。另一位是胡安·德·埃雷拉，凭借深厚的科学和数学基础，他一举成为多个皇家建筑工程的负责人，他对皇城里许多杰出建筑的诞生都产生了巨大的影响。他的作品严肃认真，而且一贯地和米开朗琪罗、桑加罗在梵蒂冈内的作品有相似之处，而埃雷拉也是跟着二位大师学习过的。然而，西班牙国王则希望他们仔细研究这些建筑，尤其是埃斯科里亚尔修道院的正面，最好是将设计图和意大利设计师的作品比照比照，比如雅各布·巴洛奇、安德烈亚·帕拉第奥和佩莱格里诺·蒂巴尔迪的作品，设计图要先给佛罗伦萨设计学院过目之后再交付马德里，不过埃雷拉总是能说服意大利建筑师。最后，这众多的争论表明基督教建筑的古典用语问题是多么重要，尤其是在特伦托会议刚刚结束的时候。

为了满足腓力二世的愿望，在埃斯科里亚尔宫内人们很快就建好了一条陈列着琳琅满目的画的画廊（其中的大部分藏品现今保存在普拉多博物馆内），其中最引以为傲的作品都是 15 世纪的佛兰德斯画，还有后来的威尼斯画。我们可以再一次通过凡·曼德尔的记录举个例子，凡·曼德尔当时正在荷兰的艺术市场里把注意力放在与哈布斯堡王朝的人的交涉上。事实上，腓力二世很快就让全世界知道他是"伟大的公正的艺术爱好者"，他是欧洲皇室里最精通艺术史的人之一，他甚至在混乱的圣像破坏运动中牟取暴利，为了避免那些神圣的无价

之宝被毁于一旦，他把它们据为己有。

关于腓力二世授意的这种所谓的谈判，下面是一个例子：为了能够得到现今保存在马德里普拉多博物馆内著名的罗希尔·范德魏登的作品《耶稣下十字架》，腓力二世派人到鲁汶圣母大教堂去交涉，"为了欣赏这幅作品，（腓力二世）用一幅米歇尔·德·柯克西（1499 年，梅赫伦—1592 年）画的描摹画来换鲁汶人民的《耶稣下十字架》真品。"但实际上，这幅画先是被送到了查理五世的妹妹、尼德兰总督玛丽处，后来才辗转来到了腓力二世手中，最后和其他的画一起被保存到今天的马德里普拉多博物馆内。

下面这一事件可以证明在 16 世纪下半叶那些 15 世纪的大师们到底是怎样引起了腓力二世的兴趣的。在刚刚为匈牙利的玛丽装饰了破败的班什城堡之后，米歇尔·德·柯克西就成了腓力二世的宫廷御用画家。腓力二世命他仿制凡·爱克最有名的作品《根特祭坛画》，因为腓力二世没能从根特人民手中夺走这幅作品的原版。柯克西的模仿能力是非常值得称道的，尤其是那些非宗教场景和神话场景，这多亏了他在罗马学习过，因此可以用意大利的画法作画，而且在 16 世纪40 年代的时候他还曾见到了瓦萨里。因为使用了许多历史和文化方面的术语，柯克西经常能博得有文化修养的君王，比如腓力二世的欢心。

后来，腓力二世又觊觎昆汀·马西斯（1466 年，鲁汶—1530 年，安特卫普）为圣母大教堂内安特卫普木匠工会祭坛所作的《圣乔瓦尼三联画》（*Trittico di san Giovanni*，1511 年完成，现存于安特卫普皇家艺术博物馆内），对此凡·曼德尔这样写道，腓力二世想要"通过一切手段拿到这幅画并把它送到西班牙；尽管花了大价钱想要拿到它，腓力二世还是被婉拒了。因为这幅作品实在是太令人惊艳了，所以它一直被保护得很好，即便是在全民皆疯的圣像破坏运动中，它也幸免于难"。更不要说耶罗尼米斯·博斯的许多作品，据凡·曼德尔称都被送到了"埃斯科里亚尔西班牙宫廷内，供人鉴赏"。

不过腓力二世还对后期的北欧画表现出极大的兴趣，这些画受到了意大利风格的影响，在当时的欧洲宫廷内十分流行。凡·曼德尔在

扬·凡·斯霍勒尔的传记中记述道,当腓力二世"1549 年前往荷兰微服私访的时候,在乌得勒支买下了一幅名为《亚伯拉罕之祭》(*Sacrificio di Abramo*)的画并将它和斯霍勒尔其他的作品一起带回西班牙"。凡·斯霍勒尔是第一个开启意大利游历之旅的北方大师之一,他为了深入地研究古代雕塑,开始不断地适应已有的意大利的例子修正绘画语言。

与此同时,腓力二世也没有忘记给众多的艺术家提供支持,尽管这些艺术家被怀疑支持宗教改革一方,比如安东尼·莫尔·凡·达朔尔斯特,又名安东尼奥·莫罗,他是当时最有名望的肖像画家之一,扬·凡·斯霍勒尔的学生,16 世纪中期在意大利时,他被提香的肖像画迷住了。之后他被格朗维尔主教引荐到腓力二世的宫廷中,这位主教是非常有教养的文艺事业资助者,也是腓力二世最得力的大臣。莫罗孜孜不倦地为宫廷服务,即便是在乌得勒支和安特卫普安家之后也是如此。1554 年,莫罗被派往英国,借玛丽·都铎与腓力二世结婚之机为她画像(现存放于马德里普拉多博物馆内)。

腓力二世的婚礼对凡·曼德尔来说同样是难以忘怀的,因为他可以借机记录从意大利随其他的东西一起运来的"精美的作品,尤其是提香的大作,腓力二世经常赞美他,而且时不时地买一些他的作品"。腓力二世和提香第一次相遇是 1551 年提香为腓力二世画肖像(现存于马德里普拉多博物馆)的时候(图 9),那是他第二次到奥古斯塔去,因为查理五世私下把他召到那里。当时,查理大帝的这位儿子一身戎装闪亮登场,靠在一张铺着红色丝绒的桌子上,丝绒上绣着金线,他的姿势雍容华贵,双眼盯着提香,略显紧张地站在这位正在为他画像的画师面前。在这种环境下,提香立刻与这位西班牙未来的国王产生了默契,他得开始酝酿"诗篇",这是不久之后一回到威尼斯他就要着手描绘的传奇故事。

在此期间,多亏了提香的伙伴和学徒们的通力合作,提香的画室即将真正地名扬海外。在奥古斯塔,提香要在极短的时间内绘制出一系列作品。许多提香风格的作品被仿制出来,与之同时问世的还有仿提香最出名作品的描摹作品,这些赝品简直可以以假乱真了,很明显,

图 9 提香·韦切利奥，《腓力二世像》(*Ritratto di Filippo II*)，布面油画，1551 年

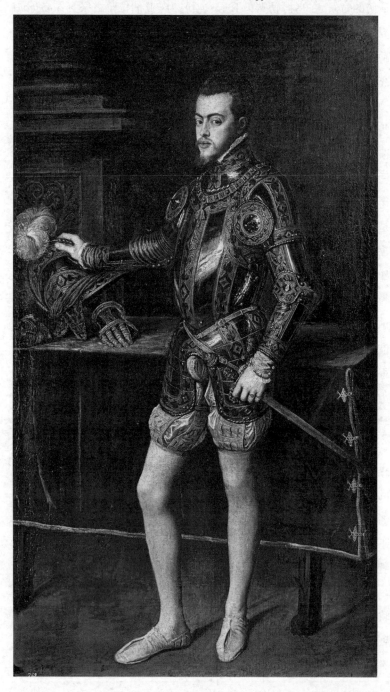

它们在市场上供不应求。凡·曼德尔还记录了许多佛兰德斯画家被提香的画吸引，有的人甚至想做他的追随者。比如肖像画家安东尼·莫尔不禁研究起提香的肖像画技法，他"竭尽全力描摹提香的达那厄像"。无以计数的北欧画家在威尼斯直接跟着提香学习过绘画，并把他的技法带到自己的国家推广，不断练习受欢迎的题材或作品，抑或是运用他的创作诀窍。比如扬·范·克拉克（约 1499 年，卡尔卡—1546 年，那不勒斯）就很擅长模仿提香的作品，他在提香威尼斯的工作室里跟着提香干活儿，数月的学徒生活之后，他画的画"已经很难和提香的画区分开来了"。还有德里克·巴伦支（1534 年，阿姆斯特丹—1592 年），根据凡·曼德尔的记载，巴伦支也在威尼斯跟着提香学习过，"他与提香关系非常融洽，而且提香待他像家人一样"。兰伯特·苏斯特里斯（约 1520 年，阿姆斯特丹—约 1580 年，威尼斯？）在威尼斯的一生都是高产的，在绘画类型和方式的国际化宣传中，他起着重要的作用，尤其是风景画的销售，而这些也多亏了提香。

从奥古斯塔归来之后，提香就隐居在威尼斯，着手"诗篇"的绘制工作，从 1554 年开始，他将一系列"诗篇"寄往西班牙。我们可以从提香生动的话语中直接了解之前的"诗篇"。1554 年 9 月 10 日，提香以个人名义将《维纳斯与阿多尼斯》（*Venere e Adone*）献给敬爱的国王陛下，这幅画如今保存在马德里普拉多博物馆中："提香不才，希望这幅画能得到陛下雅正。此前我已将达那厄像寄给您，您观赏到的是它的正面，而我希望这个作品能将另外一面呈现给您，这些作品能给存放它们的地方增光添彩。"接着，提香又在信中评论"安德罗米达和珀尔修斯之歌"，这一章又是与美狄亚和伊阿宋完全不同的故事。我们最后要提到的这位画家精心绘制的作品，是现今保存于华莱士收藏馆的《安德罗米达的解放》（图 8）。从中我们可以了解到，腓力二世为何想将整个系列的神话故事都藏到他的"金屋"中去。如提香所写，在这间屋子里，人们可以欣赏到一幅幅生动的画作，画里的人物都在动，也就是说画中的每个形象都有不同的姿势——"正面"、"反面"和每一个"不同的视角"。通过这种方式，提香必然会涉及业

界最能引起争论的有关理论话题之一——"比较"，也就是不同派别的绘画和雕塑之间存在的理论差异。他特别提到了视角的多样性这个话题，一个立体的形象可以使观察者从不同的角度看到不一样的东西。提香自豪地向世人展示出多样视角可以给画家提供的经验，画家们懂得如何使用一定的策略表现出变化的效果，换句话说（"我想用这首'富于变化'的诗"），这种方式可以规避二维图画理论客观上的局限性。奥维德的神话故事被呈现在一张张画纸上，这一系列的画作被腓力二世的小屋尽收，这些画不但使史诗跃然纸上，同时也将观赏者引领到画中人物所在的时空中，这些人物好像是立体且可以自由移动的一样。

考虑到被进献给亚历山大·法尔内塞的那幅《达那厄》，提香为腓力二世画这幅《达那厄》绝非偶然，它的作画方式与位于枫丹白露的弗朗索瓦一世画廊里的普里马蒂乔所作的中央浮雕上的人物非常相似，大量的复制使得这幅作品变得非常有名。这吸引了法国宫廷，在弗朗索瓦一世的激励下（这位国王有幸与列奥纳多·达·芬奇相识），绘画、雕塑与诗歌之间的"对比"这一话题得到了热烈的回应。提香在《维纳斯与阿多尼斯》中以一种有意识的方式，展示了其中的人物，这是与《波留克列特斯之床》（Il letto di Policleto）一样著名的浅浮雕上的人物。有了希腊雕塑做范本，作者有意使作品彰显出色彩新颖、利落的现代效果。实际上，提香展现的是无人能及的本领，这种本领只有画家有，而雕塑家和诗人都不能望其项背，画家能使读者身临其境。比如《安德罗米达的解放》一画，人们仿佛可以听见盘旋着的乌云下暴风雨的隆隆声，耀眼却又模糊的光线使主人公的轮廓都变得不清晰了，人物在晕开的光芒中敏捷地移动，珀尔修斯与张着血盆大口的恶龙斗争，光散在溅起的水浪间，散在蒸汽中，散在乌云间的缝隙中，散在飘动的褶皱间，一直散到破败的废墟里，直到太阳升起，留下一片阴影。

让我们继续回到埃斯科里亚尔修道院，在16世纪五六十年代，一系列的"诗篇"从威尼斯被直接运往埃斯科里亚尔，而且腓力二世希望修道院大多数祭坛上的装饰画都是提香、丁托列托和韦罗内塞的

作品，后来他还得到了卢卡·坎比亚索、佩莱格里诺·蒂巴尔迪和费代里科·祖卡里的画作。

从热那亚来的卢卡·坎比亚索如今年事已高，在绘制唱诗台和司祭席拱廊上的《歌颂》(*Glorificazione*)和《圣母的加冕》(*Incoronazione della Vergine*)壁画时已经疲惫不堪了。尽管付出了巨大的努力，坎比亚索还是未能完成壁画的绘制工作，而且这些壁画招致了很多批评和骂名。比如埃雷拉认为，坎比亚索拒绝运用透视法中缩小的画法，也不敢大胆地尝试和创新，把人物描绘得过于严肃、呆滞，对于多次出现的人物只是生硬地将他们复制下来，疏于变化，像 15 世纪早期的绘画风格。而且在画祭坛上的装饰画时，坎比亚索积极响应特伦托会议规定的绘画原则，即画作要把中心思想阐述得清楚明白并且具有训世性，他还十分遵守统治者制定的政策，所有绘画相关的活动都要在他严格的掌控之下。腓力二世到后来表现出对坎比亚索这些单薄的作品的不满，并对画的"人物毫无装饰，色彩也死板"颇有微词，这是尤塞·德·西贡萨在 1605 年编辑的《埃斯科里亚尔修道院之基础》(*Fundación del Monasterio de El Escorial*)中收集到的材料。

与此同时，从威尼斯来的埃尔·格列柯也出于个人对埃斯科里亚尔的极大热情来到了这里。但是格列柯的积极性很快就被打消了，因为腓力二世想最大限度地限制艺术家们的表达自由，他以所有艺术家都要遵守重要的装饰准则为由，严格到几乎病态地审核一切艺术活动。格列柯立即回到托莱多度过他的余生。1580 年，格列柯在托莱多画室所作的《圣使团寓言》(*Allegoria della Santa Lega*)和《底比斯神圣兵团的殉难》(*Martirio della Legione Tebana*)被运往西班牙宫廷，1583 年《圣毛里佐奥的殉难》(*Martirio di san Maurizio*)被进献给埃斯科里亚尔修道院。但是这些作品遭到了腓力二世的唾弃。因为腓力二世是不会接受这样惊世骇俗的自由创作宣言的。这些作品用色非常跳跃，超脱现实的背景用大量的光、模糊不清的彩色涂层堆砌而成，人物的轮廓弯曲不流畅，好像波浪一样荡漾着，畸形的面部流露出痛苦不堪的表情。但是，他的绘画风格迎合了后来托莱多盛行的宗教环

境，这种宗教环境给格列柯提供了重要的工作机会。埃尔·格列柯表现出了杰出的能力，他的画能引发广大信徒的宗教感，有力并且直接激起他们的共鸣，就像中世纪最受人尊敬的圣像一样。同时人们也非常欣赏这种独树一帜的个人风格，它给人耳目一新的感觉：我们可以通过格列柯于 1577 年至 1579 年间为托莱多大教堂创作的《脱掉基督的外衣》（*Spoliazione di Cristo*）一画带给我们的冲击力得知。

如此一来，祖卡里在西班牙也度过了一段不顺遂的时光。这位当时在国际上最受人欢迎的大师答应在 1585 年离开罗马，前往埃斯科里亚尔为修道院的走廊绘制壁画，并且为修道院多数祭台和祭坛上的装饰屏作画。1588 年完成了所有绘制工作后，费代里科回到了意大利。数年之后，费代里科因为西贡萨为他而作的可怜他的文章而感到愤怒不已。事情的经过是这样的：费代里科所作的装饰屏很快就被毁掉然后由蒂巴尔迪重新绘制，蒂巴尔迪也是有名望的画家及建筑师，1588 年在米兰的他被卡洛·博罗梅奥专门召到西班牙为埃斯科里亚尔大教堂绘制湿壁画，并且换掉了八幅之中的三幅祖卡里为最大的祭坛装饰屏作的油画：《三博士来朝》（*Adorazione dei Magi*）、《耶稣诞生图》（*Natività*）以及被丢弃的《圣洛伦佐的殉难》（*Martirio di san Lorenzo*）。因《耶稣诞生图》中精湛描绘的夜景，祖卡里遭到了批判，根据西贡萨著名的记述，腓力二世觉得当救世主诞生的消息传来，牧羊人向消息散播的地方跑去，他从家里带了好多鸡蛋，而这些鸡蛋却一个也没有破，这是不合理的。其他的项目由西班牙画家胡安·戈麦斯完成。腓力二世让他专门修改祖卡里画得不得体的人物。比如腓力二世命他将《圣母升天》（*Assunzione*）中圣母的表情修改得更恭敬、谦逊一些，把她的头画得低下来，而这与先前费代里科所画的完全不同。

正在这时，从佛罗伦萨运来了弗朗切斯科一世·德·美第奇送来的礼物，一尊本韦努托·切利尼用大理石做的耶稣受难像。再也找不到比埃斯科里亚尔修道院更合适的能容纳这座雕像的地方了，至今为止这座雕像仍保存在埃斯科里亚尔修道院内。

莱昂尼父子无以计数的作品得到了腓力二世的青睐，这些作品自然是不俗的佳作。父亲里昂·莱昂尼在 1538—1540 年间是教皇私人造币所的雕刻师，在 1542—1545 年、1550—1589 年间又为米兰皇家造币所工作，他很快就获得了查理五世的支持，正如瓦萨里描述的那样，查理五世命他刻出"纪念章上最帅气的头像"。随后他又被召到布鲁塞尔的布拉班特宫廷内，1549 年他向陛下呈上了最初的纪念章肖像计划。里昂·莱昂尼轻而易举地就引起了不小的轰动，不仅是因为他充当宫廷文艺保护事业的承载者，还有一部分原因是当时当地的肖像绘画师让·莫内（1548 年去世）和康莱德·梅伊特（约 1550 年去世）相继去世，与他们相比他新颖的形体语言似乎具有颠覆性，同时他的铸币能力无可争议。在与本韦努托·切利尼《珀尔修斯像》（*Perseo*）的光荣竞赛中，著名的《查理五世征服愤怒像》（*Carlo V che domina il furore*）诞生了，这个消息理所当然地传到了瓦萨里处。

紧接着，制作第一批肖像纪念章提上了日程，被查理五世和匈牙利的玛丽委以重任的里昂为了完成任务而在自己米兰的工作室里兢兢业业地工作。在送往班什的这些肖像章中，玛丽王后和她的侄子腓力二世的像（现保存在马德里普拉多博物馆）是青铜色的。这位匈牙利王后修建豪华府邸的消息也是传到瓦萨里耳中的一系列消息中的一条（"玛丽王后的像、斐迪南一世的像、罗马国王和他儿子马克西米利安的像、埃莱奥诺雷王后以及其他的像都是用青铜做的，这些像被放在布林迪西宫内玛丽王后命人布置的画廊中。但是它们并没有在那里待太久，因为法国的亨利二世为了报复在那里放了一把火……总之，这间画廊的工作没有继续下去，而那些所谓的像，一部分被安置在腓力二世在马德里的宫殿内，另一部分存放在阿利坎特港"）。

这时候，腓力二世想在埃斯科里亚尔修道院放置二十八尊皇家半身雕像，1579 年这项任务被委派给里昂的儿子蓬佩奥（1533 年—1608 年，马德里）。正如瓦萨里记述的那样，"蓬佩奥在制作纪念章和铸人像模型方面丝毫不逊于他的父亲。如此一来，宫廷里掀起了一股竞争浪潮，因为为腓力二世效力的佛罗伦萨人詹尼保罗·波吉尼也是一位

优秀的印章铸造师。"

其实波吉尼之前在佛罗伦萨为科西莫一世服务过，在他被腓力二世点名前往马德里之前，也有许多能工巧匠被召到西班牙宫廷中，其中还有不少人曾师从于里昂·莱昂尼。比如雅各布·尼佐罗·达·特雷佐（1514 年 / 1519 年—1589 年，马德里），他是金匠、印章雕刻师、硬石雕刻师，保罗·莫立迦曾在《米兰的贵族》(*Nobiltà di Milano*，1595) 中称赞过他。在玛丽一世举办结婚大典的时候，他从布鲁塞尔被召到英国宫廷为女王进献名贵的珠宝首饰以及雕塑。还有杰克斯·杨格林克（1530 年，安特卫普—1606 年），为了成为北欧最出色的铜匠，在 1551—1554 年间他在米兰里昂的工作室里学艺。1563 年他负责腓力二世印章的雕刻工作，1572 年他掌管安特卫普的造币所。

布拉格皇家宫廷

哈布斯堡王朝的皇帝鲁道夫二世对绘画持有极大兴趣，凡·曼德尔将其定义为"我们这个时代最伟大的艺术爱好者"。鲁道夫二世（1552—1612）从其父马克西米利安二世（1527—1576）手中继承了神圣罗马帝国，包括波希米亚和匈牙利在内。马克西米利安二世从父亲斐迪南一世（1503—1564）手中接过王位，斐迪南一世在 1556 年从哥哥查理五世手中继承大统。查理五世退位两年之后便驾崩了。而斐迪南一世的孙子斐迪南二世则继承了蒂罗尔。

鲁道夫二世继承了其父的雄心壮志，过着极其奢华的宫廷生活，尤其是在他将宫廷从维也纳迁到布拉格后，在 1575—1576 年间他将文人墨客、科学家、工程师召集到身边，并专门从意大利、荷兰和德国请来艺术家。因此，凡·曼德尔一定要在他的艺术传记中记上布拉格城堡一笔，它也是当时宫廷的所在地。鲁道夫二世在这座城堡内布置了著名的"珍宝阁"，阁内的柜子和匣子内摆放着各种奇珍异宝，有"大自然的鬼斧神工之"之作，也有"匠人的巧夺天工"之作，这些秩序井然的陈列品反映出了鲁道夫二世的广泛涉猎（从科学、技艺

到古董和历史），这在当时的宫廷里已经成为一种时尚，尤其是在佛罗伦萨的弗朗切斯科一世·德·美第奇宫内，还有在斐迪南二世在蒂罗尔的因斯布鲁克建造的安布拉斯城中，它们都有类似的收藏。

鲁道夫二世在布拉格画室里收藏的画可达 800 幅之多，如凡·曼德尔所写，可以在这些作品中研究北欧画的风格，而这种风格也在北欧的历史变革和多样化进程中得到了印证，这些画可以与意大利的杰出作品媲美。在众多的意大利名画中，最宝贵的当数柯勒乔的作品了。鲁道夫二世最终得到了他的画。经过了 20 年的失败尝试和交涉后，1604 年《丽达》（*Leda*）与《伽倪墨得斯》（*Ganimede*）终于被从马德里送到他手中。与此同时，1601 年蓬佩奥·莱昂尼被为皇家办事的人描述为人世间最吝啬爱财的人，因为蓬佩奥以天价将《达那厄》和《我》（*Io*）卖给了他。

就在这时，被马克西米利安一世和查理五世祖孙二人尊敬的大艺术家阿尔布雷希特·丢勒的作品，根据凡·曼德尔的描述，"被送往布拉格，在新的宫廷画廊内，和其他德国、荷兰大师的作品摆在一起，被人瞻仰。除此之外，尊敬的陛下还得到了丢勒的另一幅精妙绝伦的作品，出于各种各样的原因，这幅作品作为礼物被送出，实际上也就是纽伦堡市政议会进献的贡品。这幅画毋庸置疑是丢勒最重要的作品之一。这幅作品描绘了耶稣在卡瓦利山上受难的经过，作者用繁复的装饰和庞杂的人物将它修饰了一番，当时纽伦堡所有的议员都把画中的耶稣当作真人来膜拜。这幅作品同样可以在布拉格宫廷画廊内欣赏到"。上述的那幅作品现已丢失，不过为了有一个大致的概念，我们可以参考现今保存在德累斯顿的他的一件仿本。总之，在这样一间"珍贵"的画廊内，关于丢勒的伟大，我们可以得到一个清晰的概念了。在整个北欧和欧洲的绘画传统中，丢勒绝对可以称得上一个独树一帜的存在，比如在丢勒之外还有另一类像柯勒乔这样伟大的大师，他们体现了肉欲，而这种画风与丢勒的追求完全相悖。

卢卡斯·范·莱登仅仅因为一幅"小尺寸的画"而被凡·曼德尔在与布拉格相关的地方提及，这幅"现在属于鲁道夫二世"的画如今

也已经丢失，显然这是一幅价值连城的画。因为在画中经常出现猫头鹰而被人熟知的亨利·梅特·德·布莱斯，他的风景画也被凡·曼德尔提到："他的画也被收录进鲁道夫二世的画册中，不仅有意大利的，也有其他地方的。他的画在意大利尤其受欢迎，他本人也因为'猫头鹰先生'的名号而家喻户晓。"鲁道夫二世还藏有约阿基姆·布克莱尔（1530 年，安特卫普—1575 年）的《试观此人》（*Ecce Homo*）。老彼得·勃鲁盖尔的作品他也有收藏："（老彼得·勃鲁盖尔）最重要的作品现在也归陛下所有，比如油画《通天塔》（*Torre di Babele*），这幅作品是以塔顶向下俯视的视角作画，细密至极。还有另一幅这样的塔，只不过尺寸要小一些。"（凡·曼德尔提到的这两幅作品现分别保存于维也纳和鹿特丹）现今存于维也纳的勃鲁盖尔的《诸圣婴孩殉道》（*Strage degli Innocenti*）当时也被鲁道夫二世收藏。

凡·曼德尔不得不提的就是鲁道夫二世热衷于与为他的宫廷作画的画家们保持密切的私人联系，比如巴托罗美奥·斯普朗格（1546 年，安特卫普—1611 年，布拉格）和汉斯·冯·亚琛（1552 年，科洛尼亚—1615 年，布拉格）。这些人画的神话传说与丢勒等老牌北欧画家完全不同，由于他们把展现肉欲的画描绘得十分优雅，刚好迎合鲁道夫二世的口味，他们的画暂且可以和柯勒乔作品里那些平庸的相提并论。

巴托罗美奥·斯普朗格早就被詹波隆那引荐给马克西米利安二世，二人 1570 年在罗马相识，这时斯普朗格在罗马已经摸清了门路，承接了一些重要的绘制祭坛装饰屏的任务。为了成为对"品味"和"精致"最敏感的传达者之一，斯普朗格来到了布拉格宫廷，他怀着"最大限度地取悦"鲁道夫二世这个目的作画，他甚至经常"在陛下跟前作画"，而鲁道夫二世最欣赏的反倒是他的画"将赏心悦目的色彩和有生气的、表现美德的、新颖的图案张弛有度地结合在一起"。斯普朗格值得称道的不仅是他的综合实力，还有他在古玩方面和神话传说方面渊博的知识储备，更为重要的是他深厚的绘画素养，这是他在各地游历学习时积累的宝贵财富，他先后在枫丹白露师从于普里马蒂乔和尼科洛·德尔·阿巴特，在帕尔马跟随柯勒乔和帕尔米贾尼诺，在罗马又师从费

代里科·祖卡里和费代里科·巴洛奇。

16 世纪末，德国画家汉斯·冯·亚琛被鲁道夫二世召到布拉格，"在陛下亲切友好的日常陪同下，他可以进出陛下的房间，他们的关系就如同阿佩莱斯和亚历山大大帝一般。他也确实为陛下留下了许多精妙的画作，这些作品在宫廷里随处可见：在马厩上方的大厅里，画廊里的艺术藏品中，还有陛下的其他房间里"。他还画过肖像画，而那些寓言和神话题材的作品则受到了斯普朗格的高雅绘画的启发。关于最后一点，凡·曼德尔是这样写的：亚琛模仿斯普朗格"大胆的手法"。鲁道夫二世也十分欣赏亚琛画中"新鲜浓烈的色彩"，因为亚琛将现代的雅致肉欲化，这些从他画中流畅的线条、优雅的形状和他画中古威尼托风格的背景可以看出。而他的文化范围很广，从古威尼托风格到艾米利亚地区的精致再到意大利中部托斯卡纳 - 罗马地区的混合风。亚琛在罗马、佛罗伦萨和威尼斯都待过一段时间，在此期间他致力于文艺事业的保护工作，到处留心为鲁道夫二世收购画作，这也增强了他作品的竞争力。

只有朱塞佩·阿沁波尔多没有被凡·曼德尔提到。1562 年这位画家从米兰来到了哈布斯堡宫廷，他很快就博得了马克西米利安二世和他的继任者鲁道夫二世的喜爱，专门负责筹备让人惊艳的即兴演出，而且他创作的寓言肖像画很快就火遍了全欧洲，尽管这些肖像只不过是由水果、花草、动物和书组成的，但还是达到了令人耳目一新的效果。

但是凡·曼德尔记录了很多在布拉格宫廷内工作的勤奋画家。比如大约瑟夫·海因茨（1564 年，巴塞尔—1609 年，布拉格），他是画家、建筑师。在罗马对古代遗迹的研究和在佛罗伦萨、博洛尼亚、威尼斯等地的游历使他积累了丰富的经验。他也是一位专业的设计师，他非常了解祖卡里和巴洛奇宗教画里的新颖之处，他也时常与他们俩竞赛，直到他与雕刻师埃吉迪乌斯·萨德勒（1575 年，安特卫普—1619 年，布拉格）建立起密切的关系，萨德勒帮忙推广他的宗教画。但是在宫廷里受柯勒乔的启发，海因茨将重心放在了描绘神话场景中

肉欲感极强的画面上，这显然是为了迎合鲁道夫二世的个人趣味，满足他的要求。

乔里斯·赫夫纳格尔（1542 年，安特卫普—1600 年，维也纳），是诗人、雕刻师、画家以及科学书刊的插图作者。在为巴伐利亚公爵阿尔贝托五世效力时，他花费了多年时间呕心沥血绘制彩色动物图鉴，这本当时轰动一时的画册如今保存在维也纳。他与地理学家亚伯拉罕·奥特柳斯一起游历了整个欧洲，为他的《世界概貌》（ *Theatrum orbis terrarum* ，1570）作插图，他还为乔尔格·布劳恩（1572—1617）的《世界城镇图集》（ *Civitates orbis terrarum* ）绘制了意大利和其他欧洲国家精美的城市风景图。

在为鲁道夫二世服务的众多雕刻师中，最为人称道也最有名的当数上文刚刚提到的埃吉迪乌斯·萨德勒了。在意大利逗留期间，他发展了一种技术，能精确地复制出 16 世纪大师的作品，从拉斐尔到提香再到丁托列托，且在复制过程中不破坏大师们特有的风格。在布拉格时，萨德勒就在最红的画家，尤其是斯普朗格和亚琛的身边工作，他负责帮这二人宣传他们的作品。

阿德里安·德·弗里斯（约 1556 年，海牙—1626 年，布拉格）是第一批在鲁道夫二世的宫廷内工作的雕塑家之一，在凡·曼德尔笔下，他也是享尽名望的画家，在布拉格的时候著作等身，现在在维也纳、德国的其他城市以及丹麦也很受欢迎，因为他浇铸出的青铜模型完整流畅，这些本领是他在意大利学习的时候锻炼出来的。16 世纪 80 年代时，他在佛罗伦萨跟随詹波隆那工作，紧接着又在米兰为埃斯科里亚尔祭坛作画的蓬佩奥·莱昂尼当助手。弗里斯追求绘画中人物形象相互缠绕的生动效果，他认为这可以使观看视角丰富起来，这样在古典文化和神话题材画方面他就可以和斯普朗格竞争了。

亚历山大·柯恩（1527 年 / 1529 年，梅赫伦—1612 年，因斯布鲁克）是一位雕塑家，他的教育背景比较特殊，他曾在维也纳、布拉格和因斯布鲁克做过许多与丧葬相关的工作。他在参与了海德堡城堡正门寓言故事装饰的工作（1558—1559）后一举成名，被斐迪南一世

任用。斐迪南一世命他完成当时已经在施工中的马克西米利安一世衣冠冢,为此不久之后斐迪南一世还专门在因斯布鲁克修建了霍夫教堂。尽管这座教堂借用了奇怪的"古代"装饰风格,比如它的灰泥沿着教堂大殿的柱子进行涂抹,它还是一座传统的哥特式教堂。在大殿下方,二十八尊铜像整齐地排列在陵寝周围,这些铜像由六位大师历时近半个世纪才完成。这些铜像都是哈布斯堡家族里名声赫赫的人物的雕像,他们的出现让人印象深刻,米歇尔·德·蒙田(1533 年,波尔多—1592 年,圣米歇尔-德-蒙田)前往意大利时经过了因斯布鲁克,在这些铜像面前,他也被深深地震撼了。面对多那太罗创作的铜像蒙田都没有如此震撼,对于这一点我们不用感到吃惊,因为在他的《旅行日志》(*Journal de voyage*)中我们找不到一句有关矗立在帕多瓦主教堂内的铜像的话。出于对历史的兴趣,他非常欣赏艺术作品,尤其是肖像,因为这是历史的见证,他尤其喜欢那些著名人物的肖像,在霍夫教堂里我们甚至可以看到亚瑟王、狄奥多里克大帝和布永的戈弗雷的像,还有马克西米利安一世的祖先——13—15 世纪间神圣罗马帝国的皇子、公主和君王们——的像,这些披上华服的像简直栩栩如生(图 10)。这二十八尊像的最后一尊是由德国肖像雕刻家克里斯托夫·安伯格(约 1505—1562)在 1550 年设计浇铸的,这座铜像自然的透镜效果正体现了典型的德式肖像制作风格。

马克西米利安一世的纪念碑用雪花石膏做的浮雕来装饰,纪念碑周围树立着许多铜像,彰显他生前的丰功伟绩。这些浮雕大部分是柯恩在 16 世纪 80 年代完成的,同时他雕出了皇帝屈膝像和凸起的四枢德像(1584 年作)。柯恩精心设定了整个作品的基调,尤其是采用了当代的服饰,这恰当地贴合了他想要解释说明的目的。人物的盔甲、护喉甲胄、头盔,尤其是连肖像的面部表情都恰如其分地还原了,甚至在卷曲的胡子和头发上他都下了大功夫,基本上媲美德国刻印时对细节的精确描绘。

在当时精通古钱币和古罗马雕塑的内行人士众多,其中有一个大师为皇家服务。他是皇帝最信赖的大臣之一,他配得上"古玩界恺撒"

图 10 《马克西米利安一世的送殡队伍》(*Corteo funerario di Massimiliano I*), 铜像, 1519—1550 年

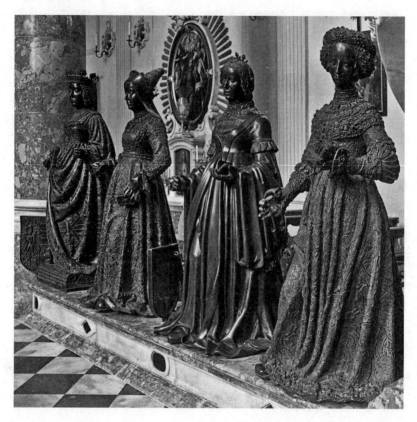

之称, 他就是曼托瓦人雅各布·斯特拉达 (约 1507—1588), 他因 1553 年发表了《古玩摘要》(*Epitome Thesauri antiquitatum*) 而名声大噪, 这本书中描写了帝王们的外貌, 从恺撒一直到哈布斯堡王朝的查理五世, 发表的版本只是鸿篇巨制中的冰山一角, 未出版的部分有三十卷之多。显然,《摘要》回应了人们对宫廷里历朝历代帝王长相的强烈好奇心。就在 1558 年, 马克西米利安二世想收藏这本书。雅各布·斯特拉达旅行时结交了半个欧洲的内行人士、收藏家、王公贵族和艺术家, 尤其是在佛罗伦萨公国时, 他被人视为不可多得的顾问, 时常为主教和斐迪南大公答疑解惑, 斐迪南还曾给他提供许多资料, 除了一

系列哈布斯堡家族皇帝们的肖像外，还有与罗马皇帝、帝王将相和教皇们的丰功伟业相关的勋章、图案和书籍。斯特拉达还与皮罗·利戈里奥有交情，也多亏了他的牵线搭桥，来自意大利，尤其是蒂沃利的大批古代雕塑才得以运往哈布斯堡王朝在维也纳和布拉格的宫廷。

图 11 弗雷德里克·苏斯特里斯，圣弥额尔教堂，1592 年

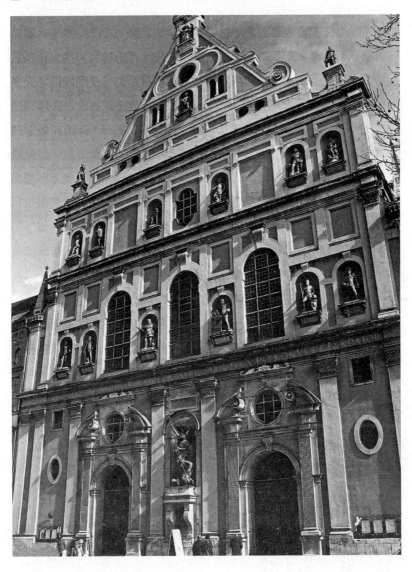

　　斯特拉达还为巴伐利亚公爵阿尔贝托五世服务过。在慕尼黑，他充实了最重要的存放古代雕塑的画廊的库存。这间由建筑师威廉·艾柯勒在 1569—1571 年间建造的古玩室位于慕尼黑公爵宫，艾柯勒给房间抹上泥，用壁画和画家、建筑师弗雷德里克·苏斯特里斯的风景画装饰。苏斯特里斯是兰伯特的儿子，在佛罗伦萨时是瓦萨里的帮手，他最重要的建筑作品当数圣弥额尔教堂（图 11）了。

第四章
法国宫廷内的文化艺术

枫丹白露、"比较"和对达·芬奇的回忆

里昂古玩收藏者纪尧姆·杜·舒在 16 世纪 30 年代时就完成了《罗马浴场和商铺》(*Bagni et essercitii dei Romani*) 一文，然而直到 1555 年才公开发表。从文中我们可以找到最早赞美弗朗索瓦一世在枫丹白露宫的画廊的词句。法国作家们被达·芬奇本人的盛名刺激、被他存放在枫丹白露城堡里的画作刺激，尤其是被对他好评如潮的文字刺激，于是法国作家圈中重新流行起了"艺格敷词"式的修辞传统，而眼光锐利的纪尧姆恰恰将这种传统付诸实践。我们在瓦萨里作的达·芬奇的传记中看到了他对《蒙娜丽莎》(*Monna Lisa*) 的夸赞，其动机和纪尧姆赞颂画廊的修建如出一辙。这篇文章是对"艺格敷词"恰如其分的诠释，它被瓦萨里的一位能干的线人从枫丹白露寄到佛罗伦萨，这时弗朗索瓦还在世。这篇文章涉及以下几个方面：（1）"自然"与"人工"的对比；（2）"自然"的光芒被"艺术"掩盖，所以嫉妒"艺术"，以至于恺撒的罗马还有古希腊都要"嫉妒"当代的枫丹白露了；（3）"艺术"设下的骗局，它可以给人制造这样一种感觉，比如一幅画的或者一件用石膏做成的水果花环，好像真的能散发香气似的，让人以为是真花环；（4）与不知晦朔之朝菌般的自然之美相比，艺术美的"持续时间"更长；（5）最后，当观察者走近了看，才发觉那一抹"微笑"不过是视觉假象而已。

16 世纪 40 年代起，弗朗索瓦一世就萌生了装饰旧的枫丹白露宫，将它变为崭新的豪华宫殿的想法，他选择委托罗素·菲奥伦蒂诺、弗朗切斯科·普里马蒂乔以及在各自的领域都表现出色的画家、粉刷匠和镀金师傅，让他们去实现他的雄心壮志。无独有偶，正如瓦萨里必定会强调的那样，这两位大师在绘画和雕塑上都达到了登峰造

极的境界。因此，尽管这二位教育背景不同，性格又迥异，但他们的作品都能媲美达·芬奇在宫廷里留下的不可磨灭的印记。事实上，从当时的各种记载中可以得知，每当在客人面前有机会时，弗朗索瓦一世都会亲自缅怀这位天文地理无所不知、所有艺术门类无论是绘画还是雕塑都精通的大师。

弗朗索瓦一世的决策很快就被公之于众，而且看起来绝对是一项轰动一时的决定。整个枫丹白露画廊、破败的皇帝寝宫和波姆那楼内，可以预见一场高水准的对决将在图画和雕塑之间展开，图画是"假冒的风景"，雕塑则是不同材质、良莠不齐的：从木椅背到石灰方格再到旋涡花饰，水果做的花彩，面具，一直到真正的人像圆雕，还有我们已经提到过的摆在画廊里做装饰用的铜像和银像。当时的看客们给我们留下了蛛丝马迹，从中可以感受到当时的形式（尤其是涉及罗素和普里马蒂乔、普里马蒂乔与切利尼之间的竞争），他们似乎非常清楚这些"比较"的根本的理论性问题，都是跟装饰概念有关的，恰好也是跟达·芬奇有渊源的问题。

在达·芬奇遗留的手稿《论绘画》（*Trattato della pittura*）中，我们可以找到这些想法的汇总。他把这本手稿交给弟子弗朗切斯科·梅尔齐（1493 年，米兰？—约 1570 年，瓦普廖达达），梅尔齐细心地将它整理分类，直到 17 世纪中期这份手稿才在巴黎出版。《论绘画》在阐述"比较"的一章中，条理分明地比较了绘画与雕塑、绘画与诗歌。这些想法大约是达·芬奇首次在米兰停留的那些年形成的，他深入探究了不同的艺术语言——二维艺术绘画与三维艺术雕塑——之间的理论联系。事实上，尽管整个16世纪中这些文章都未发表，但是在达·芬奇到过的几个地方——意大利的几个中心，从佛罗伦萨到米兰，再到威尼斯和罗马，弗朗索瓦一世所在的巴黎——他的想法得到了积极的响应。由此可见，在学生、挚友面前，达·芬奇分享了大部分他的这些想法——这些人也被他迷人的讲话方式鼓舞——这些思想以口头方式保留下来，在当地的各种传统之中扎根发芽，茁壮生长。根据各种证明和记载，在达·芬奇去世后，他"比较"思想的传播从未停止过，

尤其是在法国，这都要归功于学者乔佛雷·托利、让·勒梅尔和画家让·佩雷亚尔，他们都是见过达·芬奇并且与他交过手的人。在巴尔达萨雷·卡斯蒂廖内的《廷臣论》中可以找到许多备受争议的关于雕塑和绘画的"持久度"的相关理论，在这本书众多的法语版出版负责人中，艾蒂安·多雷（1509—1546）脱颖而出。他整理了一些人们对艺术间"比较"做出的回应，尤其在"持久度"这一主题他格外留心。如果建筑的保存时间几乎与诗歌的持续时间相等，那么具象的图像和雕塑，注定会更快地灭亡，"若它消失在时间的长河里，那么这就不可称之为历久弥坚"。同时代的吉尔斯·科罗奇（1510—1568）在他介绍巴黎名胜古迹的导游册中也表达了同样的看法并进一步升华，我们可以稍微注意一下，其中不断出现描述磨损的墓前雕像和字迹已模糊不清的碑文的语句。一方面，科罗奇不断地大力歌颂墓前的这些宏伟雕像和铜饰（达·芬奇已经评断过"从遗迹开始往下排应是大理石雕塑，而非铜像"），而另一方面，他也认为实实在在的建筑物才能陪伴君王万古长青，并见证他们的伟大功勋。

当塞巴斯蒂亚诺·塞利奥（1475 年，博洛尼亚—约 1554 年，枫丹白露）在法国的时候，他得知达·芬奇的手稿正在流传，这激励了他对达·芬奇的思想再一次进行思考。在手稿中，达·芬奇非常关心一件事，那就是欣赏雕塑时的条件一定要合适，摆放雕塑处的光要适宜，塞利奥从达·芬奇的关切中衍生出了些许担忧，他认为有必要将"神圣的光束"投射到这些古代雕塑上，如果可以，这些雕塑应该放在"可以接受上面的光"的房间里，这些光的效果看起来应该和在罗马的万神殿中所能看到的效果类似。正如达·芬奇阐述的那样，一件雕塑作品的明暗效果由它所处的环境中的光和能见度决定，大多数情况下，一旦作者完成这件作品，那么它的观赏效果是变化无常的。在《论绘画》中，大量的篇幅都被用来证明绘画的优越性，因为相对于雕塑而言，它需要"更多的人工操作"。因为画家作画的重点在于还原这个可见的世界中的方方面面，所以画家本人一定是自然和法则的绝对控制者，连光的明暗也不能例外，一幅画中光的明暗关系是固定的，不能因为

观赏者观赏条件的不适而被曲解和改变。

对于达·芬奇手稿中提出的问题,切利尼也思考过,并且他清楚地知道石膏、大理石、铜和银做的雕像对于光的反射能力是不同的。事实上,对此我们可以从切利尼的自传中找到相应的描述,普里马蒂乔在枫丹白露铸的铜像,反倒是大理石材质的复制品在罗马受到了极大的欢迎[贝尔韦代雷庭院里的《阿波罗》(*Apollo*)、《拉奥孔》(*Laocoonte*)、《克娄巴特拉》(*Cleopatra*)、《尼多斯的维纳斯》(*Venere Cnidia*)、《墨丘利》(*Mercurio*)、《康茂德扮成海格力斯神的雕像》(*Ercole-Commodo-*)]。这些雕像陈列在弗朗索瓦一世的画廊里,跟切利尼献给国王的十二银像之一的《朱庇特》(*Giove*)放在一起比较,这件作品现已丢失。显然,切利尼想要还原"巨人像"的古意,也就是人像要有足够的施展空间,要放在高高的底座上,底座还要附带轮子,这样人们可以从各个角度欣赏它,它好像可以自己移动似的,跟"活了"一样。由此,众所周知的是切利尼自称胜利者,因为他"战胜"了古人,他给予"巨人像"可以从多个视角被观察的自由,甚至让它可以活动,赋予它生命。实际上,银面上反射出的摇曳着的蜡烛的火焰使人像看起来生机勃勃,尤其是在晚上的时候("使它看起来活了一般"),就连国王本人也开始围着这雕像转动,"为了看一眼所谓的人像,他一动,其他人跟着他一起动"。最终,所有人都很清楚,与"古代的那些作品相比,还是切利尼的作品更胜一筹",因为他的作品并不逊色于达·芬奇的人像,而且最重要的是他开辟了一条新的道路,人们可以循着这条路超越古典世界的伟大设计师。

另一方面,对达·芬奇的思想还有更强烈的反应出现。欣赏绘画或雕塑的方式有多种,欣赏者也各异,也就是说,在现实生活中,观察一件雕塑的时候,观众可能是会移动的,或靠近了端详,或绕着它观察,甚至还会用手去触碰它的表面。而弗朗索瓦一世对这些反应非常关心(或许是因为他曾经听达·芬奇亲口说过),从各种当时有关的文献中我们可以推断,弗朗索瓦一世不但喜欢"触摸"这些大理石的、铜的、石灰的雕像,他还经常邀请他的客人感受雕塑的凹凸感,这使

当时宫廷上下都大开眼界。比如有一次，弗朗索瓦一世在费拉拉公国主教伊波利托二世·埃斯特惯常的陪同下参观普里马蒂乔在枫丹白露的工作室，当时《尼多斯的维纳斯》的铜像仿制品还在制作当中。根据埃斯特大使的记录，1543 年 12 月的一天，国王和主教花了很长时间品评这件雕塑，随后为了观察这尊优雅的"完美无瑕"的身体不同角度的"风景"，他们绕着雕像转圈，我们可以想象到这个画面。这就不得不提起老普林尼记录的普拉克西特列斯塑造的原版《维纳斯》（*Venere*），这座雕塑当时被摆放在一间开放式的神庙里，从四面八方各个角度都可以观察到。普林尼记录到，有一个人因为看这件雕塑太多次竟然爱上了"她"，到了夜晚他竟然想对这大理石行不轨之事，最后还把它弄脏了，"他想把它弄脏"。布莱斯·德·维吉尼亚在翻译菲洛斯特拉托的《印象》（*Imagines*）时引用了一大段卢西亚诺《爱人》（*Degli amori*）中的话作为评论，在评论中他说到《尼多斯的维纳斯》这尊大理石像不仅可以引起观赏者心理上的反应，同样也可以唤起身体上的反应。

另一件著名的古罗马雕塑《挑刺的男孩》（*Spinario*）同样可以从不同的观看视角看到不同的效果。如今保存在枫丹白露宫内的这尊雕塑的铜仿制品，在当时被伊波利托二世·埃斯特送给了弗朗索瓦一世。为了取悦这位国王，他专门把这件雕塑放在可以旋转的装置上，以便于国王全方位地欣赏，看起来像雕塑自己在动一样。

有了这些先例，人们就更容易研究这些理论了。在从法国宫廷回到佛罗伦萨之后，1546 年切利尼写了一封关于这些理论的信，并将它寄给贝内代托·瓦尔基，在著名的《多数艺术之教训》（*Lezzione della maggioranza delle arti*）的附录内发表。在科西莫一世·德·美第奇领导的佛罗伦萨美术学院，瓦尔基从哲学角度上提出了一个问题，这样就不会使艺术家们提出来的话题变得无趣，当然那些话题是关于实际的观赏问题的。如绘画和雕塑哪个更高贵：瓦尔基通过书信的方式询问了很多同时代的画家和雕塑家（瓦萨里、布龙齐诺、切利尼、蓬托尔莫、弗朗切斯科·达·桑加罗、塔索和米开朗琪罗），这不仅是为

了让他们能表达自己的看法，同时也可以根据自己的既得利益重新考虑和解释达·芬奇的良苦用心。这些讨论激烈的问题在佛罗伦萨引起了巨大的反响。1564 年人们围绕米开朗琪罗的丧葬事宜展开了争论，上述问题也在这次讨论中成为一个主题，至此，切利尼站在雕塑派一方为之辩护，而温琴佐·博尔吉尼则与瓦萨里联手捍卫绘画的地位。

在枫丹白露确实没有官方场合讨论这些佛罗伦萨美术学院在1546—1564 年间争论的话题。但凡·曼德尔在弗朗索瓦一世统治下的枫丹白露看到了"比较"理论在艺术家之间和宫廷上下绝对是有人回应的。凡·曼德尔记录到，许多佛兰德斯画家都被巴黎的艺术工作室里艺术家们的热情感染，有关"比较"的争论流传下来如今已经变成了传统。另外，在此之前，乔瓦尼·安德烈亚·吉利奥在 1564 年发表的《画家们犯的历史错误》中记录了弗朗索瓦一世个人对画家们使用的与"比较"理论直接相关的伎俩是表示赞同的。尤其是吉利奥提到了一幅画［极有可能是卢浮宫内吉罗拉莫·萨沃尔多（约 1480—1548 年后）的《富瓦的加斯顿像》（*Ritratto di Gaston de Foix*）］，在这幅画中可以看到"一个全副武装的男子露出了整个背部，想要谨慎又机敏的画师把前面的部分也画出来，而且在手中画一面镜子，镜子映出了他的胸和其他的部位，这位慷慨大方的国王为了这幅像买了成百副盾牌"。可能在宫廷里并不缺少为绘画辩护的人，他们可以赋予这些相似的技巧某些意义，来反对支持雕塑更高贵的那些人所持的理论，而切利尼则是守护雕塑的勇士。

让我们回到弗朗索瓦一世的枫丹白露，破败的波姆那楼的装饰工作由罗素和普里马蒂乔负责。最近还发现了两个场景中的一个由普里马蒂乔绘制的壁画的油画版，上面还带着签名，它被保存在巴黎的让·吉斯蒙德处。它被基本断定为当时丢失的湿壁画，上面画的是《维尔图努斯和波姆那的结合》（*L'unione feconda di Vertumno e Pomona*，图 12）。到这里，我们可以想象一下对于"比较"的讨论到底引起了多大的反响。

对于这两幅取材于奥维德《变形记》，描写维尔图努斯和波姆那

的爱情，明显表达性爱主题的场景，国王本人应该是给予作者灵感的人。启程出发的场景是罗素·菲奥伦蒂诺画的，有关这幅画还有一些图解保留了下来。它讲述了维尔图努斯化身为一位阴险狡诈的老妇人，成功进入了难以通过的花园，接近波姆那——令他欲火焚身的对象；然后这个对女神心怀不轨的老妇给女神讲了一个不幸的故事。这个故事发生在一个名叫伊菲斯的年轻人身上，他被冷酷无情又残忍却貌美如花的安娜克萨瑞忒拒绝，由于绝望，伊菲斯自杀了。送葬人抬着这个可怜人的棺材路过安娜克萨瑞忒家门口——罗素将老妇人向波姆那讲故事的这一幕画了下来——接下来到了安娜克萨瑞忒骇人的变形时刻了："她的双眼变得僵硬，全身变得苍白没有血色，她想往后退，但是却连这个动作都做不了，她的四肢逐渐变得像她的石头心肠那样僵硬。你要是不相信的话，在萨拉米斯还有那个女人的石像。"（《变形记》第十四卷，753—761 行）那个冷酷无情的姑娘真的变成了一尊石像，这是神给她的惩罚，变成一尊石像之后，她成了这块冷冰冰的石头永远的囚徒。

在当时，如活雕像、石头的囚徒等雕塑题材在古希腊文学作品中是很常见的，但是现在它开始在人文主义作品中，也包括在法国宫廷内出现。这种古希腊式的"艺格敷词"重新在诗人圈子里流行起来，他们从古希腊文学中获得启发，意在歌颂当代的作品。一尊冷冰冰的石像可以囚禁住人客观存在的肉体，但是这具肉身下的灵魂却是永垂不朽的，在接下来的时日里，这个理念也是宫廷文人被要求歌颂的主题之一，比如被发现的《希腊诗选》（*Anthologia Graeca*），与之匹配的雕塑也被国王收藏了。福斯托·撒贝欧在 16 世纪中叶创作的短诗也是为了赞颂普里马蒂乔在枫丹白露铸的青铜像。

另外，对于奥维德这个故事的图像化，还有另一件保存在波姆那楼内的作品也非常著名，它诞生于列奥纳多·达·芬奇在法国逗留期间。达·芬奇忠诚的弟子弗朗切斯科·梅尔齐受到老师图画的启发，将《维尔图努斯和波姆那》（*Vertumno e Pomona*）的故事画了出来，这幅作品如今保存在柏林。事实上，在得到达·芬奇的手稿后，梅尔

齐无法忘记奥维德写的被波姆那深深地吸引的"老妇人"的这段独白，正如柏林馆藏画里描绘的那样。梅尔齐又为绘画和雕塑之间的"比较"提供了一个契机。

正如罗素藏在卢浮宫的画中呈现的那样，像恶魔一样的老妪用她发光的手指评述着奥维德《变形记》中的故事。这个故事是这样虐心，我们轻易就可以脑补出国王在巡视波姆那楼的时候对他的客人们讲述这个故事，满怀同情，恨不得亲自反驳罗素手中这位可怖、年迈却又诡计多端的老妇人。在这之后还有一位来自法国的佚名画家也描绘了同样的故事，最近这幅画被卢浮宫购入，能看出这幅画有尼科洛·德尔·阿巴特的风格：这幅画从某种角度上也可以读出绘画比雕塑更"鲜活"的含义；在这幅画里我们可以看到老妇用她的指尖淫荡地轻抚娇嫩的波姆那，她的肉体在轻薄透明的纱下若隐若现；泉水从泉眼中涌出，也代表着生命的涌动，通过这种方式绘画所还原的东西是雕塑所不能做到的；安娜克萨瑞忒僵硬着，痛苦着，没有色彩和生命，在波姆那身后石化成一具冰冷的石像。

奥维德的故事暗含了一种对绘画的赞美，这赞美是非常聪明的。事实上，在大多数对绘画的赞美中，如罗素画中展现的那样，波姆那最终答应维尔图努斯的求爱只是因为她害怕自己也变成一具石像！波姆那宁愿留在罗素的画中被"描绘"出来也不愿被古希腊人做成雕像。波姆那选择了活着，选择了爱，因为她惧怕维纳斯的惩罚——变成一尊雕像。绘画可以让她拥有生命、能量、色彩、动作，从人物眼中的活力和姿势中还可以读出她的情感，以及无限浩瀚的大自然，面对着大自然的时候，雕塑家是无计可施的。接下来的画面，普里马蒂乔描绘的是波姆那做出最终选择的场景。很明显，这幅作品预示了普里阿普斯和生育的胜利，爱与生命的胜利，同时也是绘画和绘画技巧的胜利。

普里马蒂乔无法避开罗素在这种情况下抛出的挑战，他以自己的方式回应，他从一种完全异于不可战胜的对手的敏感性和文化中汲取灵感。普里马蒂乔在仙女像中展现的才华表明，是古典雕塑和可塑性带给他启发，完全不同于罗素的，是典型的艾米利亚式的感性和优

图 12 弗朗切斯科·普里马蒂乔和助手,《维尔图努斯和波姆那的结合》,布面油画,约 1540—1550 年

雅。仙女赤身裸体地躺在草地上,她身后有一个同伴倚在树上,根据莱昂·巴蒂斯塔·阿尔贝蒂在《论绘画》(*De pictura*)中给画师们的建议,仙女的衣服在空中飘扬。我们不应该遗忘枫丹白露宫内,发生在睥睨花园和波姆那楼的现代装饰同国王的古代雕塑之间亲切的对话。

布兰特姆:艺术品与"色情"图像

皮埃尔·德·布尔代莱(1527—1614)是布兰特姆的领主和修道院院长。他游遍了整个法国后,于 1559 年到访意大利,之后去了英国、苏格兰、西班牙和葡萄牙,也上过前线对抗土耳其人和摩尔人。他与查理九世宫廷往来密切,因此也见识了宫廷奢侈的生活和风气。

在亨利三世执政时（1575—1589），他决定退隐山林回归生活，潜心研究古典经典，撰写回忆录和历史文献。他的《风流贵妇》（*Dame Galanti*）向我们展示了 16 世纪被所谓的"色情"图像广泛传播影响的社会的方方面面。布兰特姆的人们这下有机会了解有关宫廷生活最腐败堕落一面的奇闻逸事，尤其是通过艺术品，无论是现代的，还是古典的。

比如我们正在游枫丹白露宫，现在我们来到了池塘旁的喷泉处，喷泉顶部依然能看到废弃的巨大、现代的大理石雕塑——米开朗琪罗的大作《赫拉克勒斯》（*Ercole*）。现在是一位女士"挽着一位绅士的手臂"，"凝视着"这尊美丽的雕像，对他说"尽管这尊赫拉克勒斯像非常令人惊叹，但是他的四肢不成比例，他上半身的肢体太短小，看起来不正常，与他巨大的躯干不匹配。而绅士则不同意她的看法，更何况那个时候妇人们也可能没有现在这么丰腴"。尽管这段记录表现了妇人对艺术品的不尊重，但这并不能成为我们忽略艺术史学家的理由：历史学家的义务之一就是从历史的角度解答人们面对艺术品的时候为什么会做出上述那样的反应。

本韦努托·切利尼的自传中有一个故事也表达了相似的论调，这个故事被费拉拉公国的一位大使报告回国，这位大使当时也在场，他把这个微妙又下流的事以密码的方式寄回国：切利尼在枫丹白露宫把前文提过的《朱庇特》银像呈给国王陛下，当他掀开覆盖在雕像性器部位的纱时，他的动作挑衅又引人注目，这深深地激怒了埃唐普夫人，她是陛下的爱妾，也是切利尼的死敌。

还有同类型的一个故事，也是由这位费拉拉大使转述的，这位大使当时以客人的身份寄宿在枫丹白露宫内，这次的故事是关于普里马蒂乔创作的铜像复制品《尼多斯的维纳斯》。人们可以围绕雕塑从各个角度观赏这具赤裸的身体，这也给人们提供机会引用普林尼有关过分的雕塑崇拜所说的下流话。就这样，相似的性暗示再一次惹怒了这位容易害羞的宠妾。

但是这种带有赤裸人物的画能够在宫廷里激起最刺激的评论，比

如在一个不知确切名字的"大厅里的墙上画着耀武扬威的男性器官，而且过分的大"，一个女孩"装作无知的样子问她的同伴这是什么品种的鸟，还有翅膀做装饰。她的同伴回答道这是柏柏尔鸟，实物要比画更养眼……"

相似的事件发生在枫丹白露宫的浴场，国王在那里举办荒淫的派对，当时有人称之为"撒达纳帕鲁斯"，法国王后凯瑟琳·德·美第奇是虔诚的天主教徒，平日里生活朴素，她想让人们忘却这些荒淫无度的事，为此，她命人将最让人尴尬的那些赤裸的古代神像搬到御花园里，这样它们就可以远离宫廷正经的圈子了，不然宫廷依然是别人闲言碎语的话把儿。无独有偶，这样的事情在同时代的梵蒂冈也发生了，由于外地朝拜者认为这些异教雕塑是不雅的，庇护五世将它们搬出了贝尔韦代雷庭院，从此这些雕塑就在花园和别墅里立足，成为比较特别的古代藏品。

甚至连当时可能和其他意大利名画一起被放在臭名昭著的浴室房间里的达·芬奇的《蒙娜丽莎》也被以质疑的目光审视，这种质疑是典型的特伦托式的。这幅画在法国宫廷里也被解读出了暧昧、尴尬的含义。在弗朗索瓦去世后，没有谁能理解它的用意，这样一幅画的创作，怎么可能只是为了获得单纯的审美情趣，这幅画可以释放出绘画最大的能量，可以阐释出绘画所要表达的内容（抛开性不谈），它可以达到让人战栗、让人畏惧的程度，就像瓦萨里记叙的那般。有消息称那位陌生女子可能是一位名妓，或许和弗朗索瓦一世有关系。在瓦萨里的书问世之后，1642 年佩雷·丹才辟谣。这些谣言在反宗教改革的年代更加猖獗，在那个时代人们向画家索取比任何时候都多的对"性"的尊重，对肖像也是一样，一幅肖像画必须有它的原型！所以这位神秘的、微笑着的、迷人的女子是何方人士呢？实际上，意淫《蒙娜丽莎》的淫荡版本有愈演愈烈的趋势，不但在弗朗索瓦一世的王朝内如此，在达·芬奇的追随者圈内也是这样。他们开始传播蒙娜丽莎淫荡的版本。就这样，一系列色情的、私密的、有一半都是沐浴的女人的画像传播开来，它们在 16 世纪下半叶的法国极受欢迎。

让我们回到布兰特姆，不得不提的是朱利奥·罗马诺为彼得罗·阿雷蒂诺（1492年，阿雷佐—1556年，威尼斯）的《艳情十四行诗》（*Sonetti lussuriosi*）配的插图，这套著名的配图当时在法国广为流传。贝尔纳迪诺·托雷萨尼是阿尔多·马努齐奥的亲戚，在巴黎，他把这本有插图的书再版了好多次，据他本人透露，光是在布兰特姆这本书就销售了百本之多。有一个妇女，在这里为了表示尊重就省去了她的名字，"在丈夫的应允下，在厕所读这本带有插图的诗"。这本书到底有多受欢迎呢，它甚至被印在了一盏"绝美的金杯"上，"（这盏金杯）被认为是举世无双的杰作"，它的持有者是一位王子，在这里同样也省去他的名字。"还有一些人细致地雕刻出阿雷蒂诺描述的男女交媾的场景，更有甚者还描摹出了不同的动物交配的画面"，这样的金杯"代表了这位王子的信任，这是无上的荣耀"，少女们被邀请到他著名的宴会上，席间用的就是这种金杯。（"不是这杯中酒愉悦了人，反倒是人取悦了杯中酒。男人们有的笑着，饮着酒，有的边喝边笑。女人们边喝边洒，有的甚至把酒溅到了自己身上，不过我说的是其他的液体，可不是尿！①"）

佛罗伦萨银行家、沙托维兰伯爵卢多维科·迪·加切蒂在巴黎的府邸里陈列的画满足了艳情消遣的需求。亨利三世经常到访他的府邸，那里保存着枫丹白露宫里一些精美藏品的仿制品。从布兰特姆传出这样的奇闻逸事：

> 当客人们的目光……停留在那些罕见的稀世珍品上时……映入他们眼帘的是一幅绝美的画，上面画的是许多赤身裸体在浴室里的女子，她们相互爱抚、触摸彼此，为对方擦拭身体，用布包住对方，更有甚者温柔地将毛发卷起，裸露身体，此情此景能让最禁欲的隐居之士都变得激动不已。有一个我认识的还比较有名的贵妇，我听到了她说话，在观

① 原文中作者用的表示"洒""溅"的动词，原意是尿在自己身上。——译者注

赏过这幅画之后她有点慌了，她对她的骑士诉说她浓烈的爱意："我们不要在这间大厅里压抑自己了，我们去马车里，我们回家，我压制不住自己的欲火了，我需要浇灭它，我烧得难受。"然后她就和骑士离开去寻找快乐的源泉了。

"浴室里赤裸的女人们"是情色意味极浓的绘画主题，在反宗教改革的高潮时段，它在意大利和法国的宫廷里都受到了称赞。我们可以想一下弗朗索瓦·克卢埃给我们留下的这类题材的作品，他在16世纪五六十年代创作了《洗浴的妇女》（*Bagno di Diana*，今保存在鲁昂美术博物馆）和《浴室里的女子》（*Dama al bagno*，今保存在华盛顿国家美术馆）。还有著名的卢浮宫的馆藏《浴中的加布莉埃尔与她的一位姐妹》（*Due dame al bagno*），这幅画在16世纪90年代初亨利四世执政时被重塑了无数次，画中的主人公是加布莉埃尔·德·艾丝缇丝和她的妹妹。

一见到加切蒂在巴黎的府邸，布尔代莱写下这样的话：

这些画可以摧毁比想象中还要不坚定的意志，这间大厅里有一幅画描绘的是一丝不挂的维纳斯被她的儿子丘比特注视着；另一幅画画的是玛尔斯和维纳斯一起躺着；还有一幅画的是勒达与天鹅一起躺着。同类型的画还有很多，这些画或许不如阿雷蒂诺诗中的形象露骨，但描绘的也是相同的主题，这些图案与我之前提到过的金杯上的十分相近，那金杯和阿里奥斯托文中里纳尔多·迪·蒙塔巴诺在城堡里找到的金杯有异曲同工之妙。但是，这盖金杯可以公开告知可怜的丈夫被老婆戴了绿帽子，而那盖金杯则是拥有让人通奸的魔力。这一盖金杯可以让被背叛的丈夫和出轨的妻子的丑闻抖搂出来，另一盖则不能。

在此，我们可以了解一些国王藏画的复制品。毫无疑问一定会提到

的就是《勒达与天鹅》(*Leda col Cigno*)，在同题材的画作中米开朗琪罗的艳情版本最为著名，这幅画的原作已经因为明显地表露出的淫秽色情而被销毁了，所有意大利的见证者（康迪维、瓦尔基和瓦萨里）都知道它曾经被安东尼奥·米尼卖给了瓦卢瓦王朝国王弗朗索瓦一世。

甚至一幅描绘博爱的画也能让欣赏者激动起来。比如有一次在宫廷里，不知道是不是在枫丹白露宫，在一次宴会上，一位绅士怀着色情的想法擅自触碰画中披着白纱的丰满女子。画中的女子让赤裸的婴孩儿们在自己娇嫩浑圆的身体上玩耍［我们可以想象一下让·古尚约于 1543 年创作的《博爱》(*Carità*)，这幅画今藏于蒙彼利埃，卢浮宫内也有一幅匿名但让人过目不忘的《博爱》，在这幅画中小孩们抱着那位慈爱的女性，抚摸她，挠她的痒，吮吸她的乳头。如果想充分品味布尔代莱的描述，我们应该欣赏一下这种类型的画。还有，我们怎能遗忘在枫丹白露宫臭名昭著的浴场房间内摆放的安德烈亚·德尔·萨托的《博爱》这样的画呢？］。

还有古代的艺术品和考古发掘物也能让布尔代莱漫无边际地审视。在他的《风流贵妇》中时常出现对古代遗址的赞美，他认为这些有暗示性的损毁严重的废墟的美就好比画中垂暮的老妇的性器官一样，这种美"并不会随着时光的流逝而有所减损"，"这些艳丽妇人的美貌好比古代建筑的壮丽，尽管成了废墟但依旧散发着魅力"。

"看过前些天在波尔多城发掘出的梅莎丽娜像的人都会觉得她是一个妓女"，这尊保存完好的大理石雕像是在波尔多附近的圣马丁发现的（当时路易十四想把它运往凡尔赛，但在运输过程中它不慎落入加龙河中）。布尔代莱记录到这个梅莎丽娜像"被印在古印章上，人们在一片废墟中发现了它，这块美丽动人的章值得被保存起来供后人欣赏"，他激动得甚至连"一头按照古罗马的样式梳理的长发"都记录了下来。从"这块古印章"中布尔代莱可以看出（根据当时宫廷里的风俗）"刻在这姣好面容上的淫荡"。

如此一来，16 世纪中叶法国的肖像、青铜半身像为我们还原了当时"妓女"们的花容月貌，我们不应谴责布尔代莱记录了同样令人惊

艳的古罗马"妓女"肖像。对于当时的铜像雕塑家来说，比较这具有暗示性的帝国时代与当时的肖像画法是非常有意义的：

> 出于某些原因，古罗马的王后和贵妇们如此热衷于炫耀自己的服饰和香料，今天我们法国的贵妇们也是如此。西班牙和意大利的妇人们无论在哪朝哪代都比我们法国的妇人更爱美，这不光体现在香料上，从她们华美的服饰中也可以看出，我们的贵妇都是从她们那儿学习流行的装束和发式。其他的方面我们则是从古罗马贵妇的印章和雕塑中学来的，这些物件显然是保存在西班牙和意大利的遗迹中。仔细观察过的人就会发现她们梳妆打扮得如此精致都是为了取悦自己的爱人，可是如今我们法国的贵妇完完全全超越了其他地方的妇人，这都要归功于纳瓦拉的王后。

尼古拉斯·胡埃：从巴黎看艺术欧洲

尼古拉斯·胡埃（约 1520—1587）是巴黎科学家、药剂师、史学家，如今作为宫廷肖像家而为人熟知，他为法国王后凯瑟琳·德·美第奇撰写有庆祝寓意的诗和散文《阿耳忒弥斯史》（*Histoire de la Royne Arthémise*）和《当代法国史》（*Histoire françoyse de nostre temps*, 1562），画家安东尼·卡龙（1521 年，博韦—1599 年，巴黎）还专门为之配了精美的插图。

胡埃需要在巴黎建起"基督教的博爱之屋"，被此任务所迫，1572 年他决定卖出自己花了 25 年的研究时间收集的所有艺术藏品。他还想过向英国女王伊丽莎白一世求助，这位女王称赞过他对绘画（"绘画"）和设计（"肖像画法"）的兴趣。尽管花了不少工夫阿谀奉承女王，胡埃似乎还是没能卖掉这些艺术品。胡埃还给英国首相兼伯格利伯爵威廉·塞西尔（1520—1580）去过信，这封信是一份有趣的资料，不过至今很少有人能注意到它。图样和复印图都分门别类地装

图 13 安东尼·卡龙，《阿耳忒弥斯史》扉页，上面带有法国王后凯瑟琳·德·美第奇的肖像，1562 年

到各自的箱子里，纸张也按照一定的顺序分装成册，如此安排是为了引起伊丽莎白一世的兴趣，最终整理出来的有：四箱圣经、一箱希腊史、一箱罗马史、一箱有关道德的故事、一箱滑稽的故事、一箱条框装饰图、一箱荒诞图、一箱名人像、四箱国家地图及城市风貌图、两箱风景画、四箱建筑图、一箱阿尔布雷希特·丢勒的作品、一箱其他人的作品。

　　一共有二十箱。通过对箱子里物品的描述我们可以知道在绘画、复印图、图样的收藏者眼中，欧洲艺术是何其错综复杂。

　　在为伊丽莎白一世罗列的清单中，我们可以发现首先列出的四箱纸张的内容是"四箱圣经"。宗教题材的图片和复印图的数量必须要大于希腊、罗马史和神话传说。另外，同样的情况也发生在拉弗雷利（1573）著名的于罗马印刷所出版的《禁书目录》（*Indice*）上，罗马相关的部分同样是按照下面的顺序排列的：圣经故事场景，从《旧约》到《新约》（实际上在这里，采用的也大多是拉斐尔和米开朗琪罗的

图）；神话和罗马故事的插图；古今名人的肖像图；城市和要塞的地理地形图；古罗马的雕塑和建筑图。此外，根据胡埃在 1557 年整理的货物清单，他收录的画作主要是宗教题材的，大约有二十幅宗教绘画，其中还有佛兰德斯大师的作品（比如其中有一幅"卢卡斯"的"风景画"，这位卢卡斯·德·黑雷当时和凡·曼德尔交往密切，他那时正在为凯瑟琳·德·美第奇赶制挂毯，而这挂毯图案的其中一部分刚好就是卡龙设计的，这张挂毯现存于佛罗伦萨的乌菲齐美术馆）。在胡埃收藏的油画中，有一幅出类拔萃的作品——《拉撒路的复活》（*Resurrezione di Lazzaro*），这幅画在 1555 年签订了合约，完成后还不到两年就丢失了，它的作者是焦万·弗朗切斯科·彭尼的儿子卢卡，尽管这位卢卡是佛罗伦萨人，但他还是被人们习惯称作"罗马人"。正是与彭尼的交往让胡埃有了直接接触这笔巨大的遗产——无数罗马画派的设计图和插图——的机会。这笔遗产的所有者是拉斐尔一位弟子的儿子，遗产包括 2200 张画稿，还有很多本草图、一个总共 56 张图的包裹，这些卢卡·彭尼的东西在 1557 年汇总的清单中都有标明。

　　实际上，在胡埃持有的插图中（根据那张 1557 年的清单），有一件印在四页纸上的"晚餐"，这可能是拉斐尔《最后的晚餐》（*Ultima Cena*）的仿品，拉弗雷利将马肯特提欧·雷蒙迪这幅著名的版画当作拉斐尔的作品卖出，尼古拉斯·贝阿特里切托（约 1525 年，吕内维尔—1580 年，罗马）还成功地将这件作品推广出去。然后，在胡埃的家中还存有一幅米开朗琪罗《最后的审判》的仿品，胡埃将这幅仿品做成胶画印在油布上，这件作品后来丢失了，但在清单上有过记录。这幅油画被复印过无数次 [印刷商有尼科洛·德拉·卡萨（1543—1545）、朱利奥·博纳松（1546）、乔尔乔·盖斯（40 年代至 50 年代间）和贝阿特里切托（1562）]，在北方市场流通，在瓦萨里看来，这些仿品削弱了米开朗琪罗形式主义的画风。根据公证人拟定的巴黎的画室清单来看，拉斐尔和米开朗琪罗的这些仿品在法国艺术家圈子中已经司空见惯了。举个例子，雕塑家庞塞·杰克在罗马工作过，到 1570 年他去世的时候，除了大量的图画仿品之外，他还拥有两幅米开朗琪罗《最后

的审判》的仿品，一幅拉斐尔《圣保罗传道》(*Predica di san Paolo*)的仿品。同时，由于这些版画的广泛传播，丢勒的名字也和拉斐尔、米开朗琪罗一起被人们挂在嘴边，不但在艺术家圈子里如此（比如卢卡·彭尼和雕塑家巴泰勒米·普里耶），在文人墨客之间也是一样（比如胡埃本人，以及学者雷米·贝洛）。

让我们看看另外两箱分别标着"希腊史"和"罗马史"的图案。记得胡埃在《阿耳忒弥斯史》(1562)的献词中借用赞美历史，尤其是通过赞美希腊罗马史的机会颂扬亨利二世国王，这位国王热爱四艺（音乐、诗歌、建筑、绘画），并且对古人丰功伟绩的研究表现出极大的热情。胡埃认为，这段颂词赞美的历史正是古人所做出的功绩，这样一来就激起国王对形象艺术的热爱了。在这种意义上，《阿耳忒弥斯史》的这段献词是严格按照希腊史料创作的，因此它也可以让人重新想起当朝的那些辉煌战绩。阿耳忒弥斯是凯瑟琳的"化身"，摩索拉斯代表着亨利二世，吕戈达米斯王子就是未来的查理九世，哈利卡那索斯就是当今的巴黎，在《哈利卡那索斯的摩索拉斯建立自己的统治》场景中可以很轻易地认出底部的圆形建筑暗示的就是普里马蒂乔为安放法国国王和王后坟墓修建的圆顶建筑。在亨利二世在位期间，希腊历史的研究效率可谓极高。征兆之一就是普里马蒂乔在枫丹白露宫画廊里绘制的湿壁画《尤利西斯的事迹》(*Storie di Ulisse*)，人们甚至想从荷马的史诗中寻找出神话传说中法国的起源（普里阿摩斯之子帕里斯建立了巴黎城，也是这个缘故，普里马蒂乔在枫丹白露镀金门前厅绘制的《巴黎的建立》才如此广泛地被复制、流传开来）。被文人骨子里的好奇心所驱，也为了自己的雄心壮志，胡埃完成了这篇关于图案的文章手稿《选自几位作家的关于绘画和古董之精美的讨论》(*Discours de l'excellence de la plate painture en l'antiquité. Recueilly de plusieurs autheurs*；尼古拉斯·胡埃，1562 年作于巴黎)，但是至今无人问津，这是一篇典型的奉承宫廷的作品，他综合了常见的关于艺术的文章（从维特鲁威到普林尼再到阿尔贝蒂）涉及的话题，旨在赞颂图案的高贵。

为了弄清楚胡埃献给伊丽莎白一世的那箱"有关道德的故事"的内容是什么，我们可以参考文艺复兴时期的一本巨作——《洁本奥维德》(*Ovide moralisé*)，也就是异教的寓言神话，即便是在特伦托会议时代，这本书也被认为是普遍适用的道德规范准则。如此一来，像让·德·考莱斯写的《从各种具有教育意义的故事中总结的道德》(*Œuvres morales et diversifiés en histoires pleines de beaux exemples*)和各种典型书籍，都从古人的智慧头脑里理出的讽喻哲学中汲取养分。同一时间在罗马，拉弗雷利毫不犹豫地将这些书籍进行分类，制成"诗中的故事与画家作品表"，其中不但有一些"奥维德的故事"，还有拉斐尔、帕尔米贾尼诺、波里多罗、卡拉瓦乔（1571 年，米兰—1610 年，埃及科莱港）、罗素·菲奥伦蒂诺、埃内亚·维科、费代里科·祖卡里的神话题材的作品。还有一些作品也可被归入上述类别中，比方说一些蚀刻画如卢卡·彭尼的《七宗罪》(*Sette peccati capitali*)，马肯特提欧·雷蒙迪的《普赛克的故事》(*Storie di Psiche*；这就印证了安内·德·蒙莫朗西 1556 年在巴黎的图书馆的馆藏记录里的话："这本画册描绘的是普赛克的故事，上面有一些用意大利语写的句子。")，还有罗素的一些著名的雕刻，比如被多明尼各·菲奥伦蒂诺仿制的《荣耀》(*Gloria*)，以及枫丹白露宫画廊里的湿壁画的一个场景《弗朗索瓦一世进入不死神庙，扫除无知和所有的恶习》(*Francesco I che entra nel tempio dell'immortalità cacciando l'Ignoranza e tutti I vizi*)。

关于胡埃的那箱"滑稽的故事"，我们可以联想那些离奇的、奇幻的、诙谐的北欧故事，有些甚至还描绘艳情的内容。根据凯瑟琳·德·美第奇的画廊藏品清单上所写，这"滑稽的故事"应该是"佛兰德斯笑话"画里的那些佛兰德斯故事，比方说"有三张小桌子，一张是给长毛垂耳狗做的，一张奇形怪状的，另一张是佛兰德斯的厨师的"。一个真正的收藏癖圈子由此发展出来，并在 17 世纪达到顶峰。这类作品的代表人物有波希、勃鲁盖尔以及他们的追随者，比如彼特·怀斯、让·曼迪恩和让·科耶克·范·阿尔斯特等人。与之相关的还有类似《巨人庞大固埃的滑稽梦》(*Les songes drolatiques de*

Pantagruel）这样的作品，这是一部专门为此题材创作的目录式的作品，于 1565 年出版。

与此同时在巴黎，雕刻师莱昂·达文特和安东尼奥·方杜兹在 16 世纪四五十年代没少传播一看就来源于朱利奥·罗马诺的艳情题材的作品，对于罗马的拉弗雷利来说，把它们放入为教化朝圣者而作的《禁书目录》里，只是想想就觉得困难。卢卡·彭尼在和他的经典祭坛装饰屏画一起亮相巴黎之前，就已经为枫丹白露宫创作了一些这类题材的作品，比如《沐浴的狄安娜和两个仙女、一个林神》（*Diana al bagno con due ninfe e satiro*）或《仙女们和爱神还有林神》（*Ninfe e Amore con satiro*），这两幅作品一幅是雕刻画，另一幅是蚀刻画，都出自热内·博伊文之手，并且被广泛传播。但连胡埃也承认这些幻想只能存放于私人空间内，空间的大门只为成年人打开。胡埃在《基督慈善条约》（*Traité de la Charité Chrestienne*）中表示应该将宗教题材的画放得显眼一些，以达到教育福利院孩子的目的。但是（上帝也不愿如此！）这些孩子本来就不应该有一丝丝接触到这些"色情"图画的机会，胡埃将这些画称作"色情场所"。我们知道在特伦托会议时期，涉及装饰和有一定引申含义的作品，题材上一点细微的差别，也会招致严厉的批评，即便是在法国宫廷里也是一样。比如 1612 年，历史学家安托万·德·拉瓦尔就谴责普里马蒂乔的散漫自由，即谴责他在枫丹白露宫地标性的场所里添加了太多根据史诗编造的不合适的装饰，普里马蒂乔还自认为他对这些历史题材和名人事迹的诠释是恰当的。基本上这些色情的异教题材作品既不应该在枫丹白露宫画廊这样庄重的地方出现，也不应该被藏在私人空间里。

接下来两个箱子标明了"荒诞图"和所谓的"条框装饰图"。"条框装饰图"是指那些润色过的复制品和设计，比如罗马学派（例如巨大的"拉斐尔门楣"，胡埃在 1557 年得到了它，雷蒙迪还给这些有着怪异花纹的装饰物打过广告，拉弗雷利还出售过）和法兰西学派（所有这些门楣上装饰图案的传播为"枫丹白露学派"的成功奠定了基础）的装饰。学者布莱斯·德·维吉尼亚不久之后还使用过这个术语来指

代枫丹白露风格的装饰物（他使用了这些话语："布满了水果的图，就像石灰做的丰饶角，用艺术的图式做成一个个小隔间。"这说的是波姆那楼里由罗素·菲奥伦蒂诺构思的装饰）。

胡埃对"条框装饰"的兴趣恰恰表明了他与画家卡龙熟识，胡埃长时间醉心于制作围绕在《阿耳忒弥斯史》中场景周围的装饰框，这些框富于变化，而且还被运用到了挂毯中。另外，著名装饰家艾铁恩·德劳内、雅各布·安德鲁埃·杜塞尔索、雨果·萨姆宾等人在 1560 年至 1572 年之间在出版方面采取的措施，促进了那些重要的装饰范本的传播，这些关于古怪花纹的范本吸取了法国装饰的长处，尤其是枫丹白露派装饰风格，雷蒙迪先前已经在罗马印刷了拉斐尔的这种类型的插图。更别说其他的阿拉伯风格的图案索引了，它是工匠、雕刻师和室内装潢师经常考虑使用的风格。弗朗切斯科·佩莱格里诺最先开始汇编这种插图册，到 1530 年这种插图册已经真正成了书的一个门类，即装饰图册。

下一个是装有"名人像"的箱子，这是一种纸质的人像（既有印刷的，也有手绘的），它在文人圈和收藏界都大受欢迎，因为大家通常在自己的"空间"里已经培养了对朝代顺序和历史谱系的兴趣，无论是欧洲的还是国内的。胡埃还想在《法国人们的"空间"里举世无双的像——浓缩了国王的一生》（*Abbregé de l'histoire françoyse avec les effigies des roys,tirées des plus rares et excellentz cabinetz de la France*，1585）中配上插图，这相当于一间袖珍的国家历史美术馆，馆藏从法拉蒙多到亨利四世应有尽有。很明显，安德烈·赛弗特（1516 年，昂古莱姆—1590 年，巴黎）编纂的作品引起了后人的争相效仿，我们可以注意一下他。这一系列君王和王子肖像画的排列顺序，就像凯瑟琳·德·美第奇画廊藏品清单上的顺序一样，简直是一段理想的欧洲政治地图之旅：从英国女王到西班牙王子，从苏格兰女王到帕尔马公爵，从查理五世到腓力二世，从阿方索二世·德·埃斯特到美第奇家族不同时代的名人的肖像。

地理在"空间"的修饰中起着决定性的作用。大大小小的王公贵

族都拥有世界地图、自然地理地图或城市风貌图。伊波利托二世·埃斯特在枫丹白露的房间里有，安内·德·蒙莫朗西在巴黎的"阁子"里有，就连凯瑟琳·德·美第奇生活过的地方也放着许多不是"印刷的"而是"手绘的"自然地理地图，这些地图的存在表明了王后的科学兴趣已经扩展到了各国家和地区的地貌，如非洲、亚洲、欧洲等，又如加拿大、埃塞俄比亚、波斯湾、几内亚、西印度群岛、英国、马鲁古群岛、挪威、荷兰、苏格兰……

因此，胡埃自然不会忘记向女王呈上这整整四大箱的"国家地图及城市风貌图"，还有两箱"风景图"。

这些风景图来自佛兰德斯市场，然而这竞争激烈的市场现在还被枫丹白露插了一脚。在枢机主教伊波利托二世·埃斯特暂居在法国宫廷期间，1549 年，他从派往安特卫普的手下那里得到了一批油画风景图，不久之后它们又从枫丹白露被寄回意大利。这个北欧市场里还流行着精美的蚀刻画，比如阿尔布雷希特·阿尔特多费（约 1480 年—1538 年，雷根斯堡）的作品。在枫丹白露出没的两位雕刻家安东尼奥·方杜兹和达·芬奇用自己的蚀刻画与对方竞争，他们将自己的山水画嵌到了罗素为弗朗索瓦一世的画廊所精心制作的镶框中。这种将"佛兰德斯"风景"法国化"的做法大概始于 16 世纪 40 年代，尼科洛·德尔·阿巴特在为蒙莫朗西别墅画廊做装饰用的纪念章里嵌入了这种非主流的风景，虽然画风清淡，快速写意，却别具一番韵味。在说完了如此别致的画后，现在我们该回到收藏家胡埃身上了。

最后我们来看一看卖给伊丽莎白一世的那四箱建筑图稿。在拉弗雷利罗马的工作室里，下面的书是有现货的："安东尼奥·拉巴可的建筑书籍，贾科莫·维诺拉的书，古罗马常见的建筑物上楣、柱头和地基的书，各种条框装饰书，泼利多罗仿照古人做的战利品的书……罗马神庙遗址图书，透视图的书，有关壁画的书。"凡·曼德尔记录到，在安特卫普哲罗姆·考克的店里可以买到建筑书籍，它们绘有庙宇、花园、宫殿、房间和喷泉全景图。就这样，专攻建筑的书籍在法国获得了巨大的成功，这也是宫廷文化在全国范围内兴盛起来的一个标志，

这个宫廷文化指的是法国宫廷想将巴黎变成新的罗马，把维特鲁威法国化，由此建立起法国建筑界的"秩序"。这绝不是危言耸听，在艺术家们的工作室里，文人们的图书馆里，无论是在巴黎还是在法国的其他城市，建筑技法和建筑图样的书从来没有如此畅销过。比如 1570 年，人们在前文提过的雕塑家庞塞·杰克在巴黎的"工作室"里清点出了大量的草图本（"大量的人物肖像练习画"）：米开朗琪罗和拉斐尔著名作品的复印图，三本塞巴斯蒂亚诺·塞利奥的书，一卷安东尼奥·拉巴可的著作，让·古尚的关于透视的问题，以及成千上万份古罗马遗迹的图样，其中有一幅巨大的斗兽场的图［他极有可能正是从拉弗雷利那里买到的这幅图，卡龙利用这幅图画出了卢浮宫《三头执政大屠杀》（*Massacro dei triumviri*）的背景］。

1577 年发现了诗人雷米·贝洛的物品清单，其中也有塞利奥的文章，还有老普林尼的文章（1545），让·马丁翻译的维特鲁威的文字（1549），以及马尔利安尼绘制的罗马地形图，还有一本埃蒂安纳撰写的拉丁－法语词典。

在雕塑家巴泰勒米·普里耶巴黎的工作室，1583 年他妻子去世时的遗物清单里找到了大量的建筑文献：塞利奥文章的意大利语版，维诺拉的书，拉巴可和古尚的书，还有很多古代建筑的设计图和复印画册子。有一本是从意大利带来的画册，共有 90 页，是"古代之后一些精简的名胜"，还有三本是手绘的"建筑物和装饰物，内容丰富"，一包各式各样的"肖像画"，一包"油纸，上面是大量雕塑的图"，一包"手绘图，有建筑也有雕塑，有装饰还有山水"，一本册子，里面有 37 张"不同地区的居民人像"（应该是埃内亚·维科的作品），最后当然是丢勒的《启示录》（*Apocalisse*）。

另一张清单是 1596 年的，这些物品的主人是亨利四世宫廷里最有存在感的画家之一图森特·杜布厄耶（1516 年，巴黎—1602 年）。当今学者推断，杜布厄耶应该继承了普里马蒂乔工作室里的相当一部分财产。遗憾的是，这张清单里记录的只是他在巴黎的居所里的物品，并非他在枫丹白露居住时的物品，只有一个箱子里面装着"大量的文

献"和"八卷羊皮纸"。

胡埃收集的这些藏品可以给人们留下这样一个大致的概念：在那个时代是存在全国性的绘画流派的。在胡埃看来，这些设计在风格上有它们内在的价值。胡埃之所以能将这些物品呈现给英国女王伊丽莎白一世，靠的是每一件藏品的高品质，这每一件藏品都彰显出世界上最优秀的艺术家所属流派的风格，"全世界一流艺术家的作品，有意大利的也有法国的，还有德国的"。最后这一句话告诉我们意大利、法国和德国的高峰现象是如何产生的，西班牙和英格兰又是如何在同一时代大器晚成的（根据凡·曼德尔的描述，正是这位伊丽莎白一世，在雇用德国、佛兰德斯和意大利大师时痛惜英国艺术发展滞后）。事实上，真正的全国性艺术流派这个概念很晚才进入法国（从克卢埃到卡龙，都在和意大利的罗素、普里马蒂乔以及尼科洛·德尔·阿巴特作对），也是在最后几年文人界才达成了一个引以为傲的共识。比如建筑师雅各布·安德鲁埃·杜塞尔索就曾宣称法国的艺术家们没有什么可向意大利的艺术家借鉴学习的了（"不需要求助于外人"）。到了16 世纪 50 年代才有人开始称赞让·克卢埃（约 1485 年，布鲁塞尔？—约 1540 年，巴黎），他被称作"我们法国的骄傲"。比埃尔·德·龙沙在一首十四行诗中，就曾将他的"铅笔"画技法作为赞美对象，这种技法在古典世界里没有人知晓，而克卢埃运用此技法的灵活和技巧是连意大利的艺术家都不曾听说过的。文人雷米·贝洛写了一首恰好名为《画笔》（*Le pinceau*，1556）的诗献给画家乔治·邦巴斯以赞美他的笔法，雷米·贝洛清楚欧洲的各个绘画流派（威尼斯、佛兰德斯、法国），他认为法国派是最优秀的。1558 年，约阿基姆·杜·贝莱在《惋惜集》（*Regrets*）的一首十四行诗中赞颂了他仅仅从克卢埃的肖像画中看到的"单纯"，这种单纯是和民族价值密不可分的，在约阿基姆看来，克卢埃足以称得上"大自然的画家"，因为他的艺术一点也不受制于在意大利和欧洲流行的风气，即模仿所谓的"米开朗琪罗风"，这种风气也使绘画脱离了还原自然本真的目的。不久之后，诗人路易·德·奥尔良也终于称赞了克卢埃、让和弗朗索瓦的画，还有古尚、

卡龙以及与之观点相反的米开朗琪罗、拉斐尔等人的画。这位诗人向上天祈求安东尼·卡龙身上能集齐克卢埃、提香、拉斐尔和米开朗琪罗的所有优点［如此一来，保罗·皮诺很有可能为回应路易·德·奥尔良而在 1548 年撰写了这篇《论绘画》（ *Dialogo della pittura* ），这篇文章里写道，假如提香和米开朗琪罗的天赋结合在一位艺术家身上，那么这个人将是凡间"绘画界的上帝"］。这种民族主义高涨的言论激励尼古拉斯·胡埃在《阿耳忒弥斯史》里纪念凯瑟琳·德·美第奇的赞歌中编织了对法国艺术家阿谀奉承的赞美，因为在这样强盛的王国的统治下，"我们法国"可以比古罗马更加自豪。他所指的是他的藏品，那些"我们法国最优秀的画作"，这些藏品对那些想要观赏的人开放。

第五章

昨天和今天——16世纪下半叶所见的中世纪遗迹

蒙田：形象艺术和它的历史

面对破败可怖的古罗马遗迹的时候，蒙田觉得没有什么比那些专业领域的文献，比如建筑论文、旅游攻略以及维特鲁威建筑理论的注释更牵强附会、枯燥无味的了。人们在精确测量的基础上提出了如此天才的重建它的想法，以为凭借这些数据就能复原那根本无法复原的古代"城郭的模样"。

在走访罗马的途中——这次访问完成于 1581 年，正处于格里高利十三世统治期间（1572—1585）——这位伟大的法国哲学家试图跟随地图和许多相关的已出版的书籍的指引。但是这些书让他晕头转向和厌恶。另一方面，他的《随笔集》（*Saggi*）在其他罗马古迹的内行，如建筑师、古玩鉴赏家、考古学家还有维特鲁威文献学家眼中显得非常生硬，这些内行在测量和条框中迷失了自己，他们把建筑残骸的静谧之美转化成建筑规则、测量数据和比例后，深信自己可以让古建筑重生，通过这种做法，他们将"古代遗址永恒的伟大"从时空和纷乱的历史中剥离。归根结底，在蒙田看来，所有的这些专业技术，都远离了传达对古代之美和历史之美最真实的感受的初衷。

在这里插一句题外话。为了了解蒙田与那些专家的争论的意义，我们需要关注一下类似于下面举出的这些言论："美好、高级、神圣的（诗）是那些超出规则和比例的（诗）"；"古代的神圣"，也就是希腊和拉丁作家笔下令人惊叹的古代的魅力，"不但诱导，（而且）掠夺、破坏了我们的判断力"，这种魅力可不是依靠理性、可以复制的规则就可以产生的。为了对蒙田指代的诗和魅力有一个具体的概念，我们需要感受一下类似于《埃涅阿斯纪》（*Eneide*）和《伊利亚特》（*Iliade*）这样真正"伟大和神圣"的作品的魅力。或者贺拉斯与卡图卢斯令人

心碎的诗句（"倘如不带感情地听贺拉斯和卡图卢斯的诗句，即便它是被年轻又美妙的嗓音吟唱，我也感受不到什么震撼"），以及恺撒的《战记》这个"伟大的奇迹"，"他语言的纯粹和不可复制的娴熟"。简言之，蒙田很清楚现代的"超出凡人的美"这个概念，这是因为它超出了人的理性评价能力。

到此为止，我们可以品味一下《随笔集》（Ⅰ，XXIV）里的这段话，尽管之前普林尼发表过著名的言论，提到了运气在人类行为中所起的不可估量的作用："在绘画时这种情况也时常发生，即纸张上的线条脱离画家的控制，超越他原本的构思和他的技巧，无心插柳的笔触反倒让画家本人惊艳不已。更有甚者，运气会在作者既无意图亦无意识的情况下，赋予作品美丽和优雅。"既然有了那些反现代的、针对相信美丽可以精确客观地展现的那些专家的言论，我们就更应该对上面引用的话表示支持了。因为这些话表明了蒙田清楚地意识到下列事物的现代价值——"恐惧"和"狂怒"，以及游离在规则之间的无法估量的情感表现和结果的不可衡量性。如果我们把瓦萨里的《名人传》考虑在内，就知道这些价值在16世纪下半叶的意大利占据中心地位。瓦萨里欣赏现代画家们的绘画手法，表达上的自由，在某些情况下还欣赏他们的画作达到的让人"恐惧"的效果。

现在我们来说一说在这一段和这一章内我们需要关注哪些话题。蒙田的《随笔集》里有一段话非常发人深省，通过这段话我们可以知道法国教堂昏暗宽敞的空间可以使虔诚的人们内心发生怎样的变化。教堂中世纪的装饰，伴着风琴声，使人的内心深处有心烦意乱之感，甚至会转化成战栗感（"胆寒"）和恐惧感（"恐惧"）："一个人的心不会疲弱到连鼓声和号声也不能将它惊动，当然也不会坚硬到连甜美的音乐声也不能唤醒它并让它愉悦，也没有一个倔强的灵魂会在看到教堂昏暗宽敞的空间、教堂里各种各样的装饰、井井有条的仪式，听到风琴虔诚的声音后内心生发不出一丝敬畏之意……甚至连走进教堂时满怀不屑的人，也会感到内心的些许震动和些许惊慌，从而动摇自己的意志。"

但是在罗马的教堂里，在这座已经"变质"的城市遗留的古老建筑里，蒙田感受不到任何深深的震撼。就像在之后我们可以看到的那样，他找不到任何东西可以回应他所珍视的"完好无损的形态"。在1580—1581年间他从法国南方开始游历，途经瑞士和意大利，途中他看到了许多保存完好的古代哥特式教堂，于是生发出了这个感叹。比如当时在瑞士境内的牟罗兹教堂里，尽管经历了圣像破坏运动这场浩劫，但是教堂的结构和装饰保存完好，还是古代的样式，依然能让人惊叹不已，而与之相反，法国教堂则损毁严重。还有一个例子就是林道大教堂，蒙田赞美它的古老，这间教堂的修建可以追溯到公元866年，但教堂内部的每一样物品都保存完好，这其中就包括了圣像。在巴塞尔，蒙田也被宗教建筑的美所征服，尽管它们也经历过宗教混乱的时期。主教堂和修道院内的每一件装饰物、每一幅圣像，还有每一座古代留下来的衣冠冢和惹人注目的彩绘玻璃都散发着它们原始的魅力且保存完整，这一切都是当地信仰的见证。

这位伟大的法国思想家在深刻的历史敏感性的驱使下，把注意力投向了那些纪念性建筑。他想了解在经过了新教和天主教改革之后的宗教背景深厚的这片土地上，当地人的多元传统。最终，蒙田将他个人对历史的看法施加在专业知识上。

在莫城圣法伦修道院内有一座年代久远的墓，墓旁有一尊石头做的古怪人像，这尊人像明显不是品质上乘之物，但它有历史参考方面的价值，有了它的存在，这座墓被认为是"古老并且有纪念意义的墓"。近些年在法国文化圈中盛行法国国学，在这众多的学问门类中，蒙田认为这尊肖像是《武功歌》（*Chanson de geste*）中的一位深受人民爱戴的神话人物——丹麦人俄吉。传说他生活在8世纪，曾与查理大帝斗争，最后在修道院里结束了自己的生命。在现代的艺术史学家眼中，这尊肖像有着线条主义感浓重的轮廓，坚毅的目光，简单的卷曲的胡子和头发绕着被认为是俄吉的脸生长，这尊肖像被保存在莫城美术博物馆，它所有的特征都指向"罗马式风格"一词。事实情况是，在蒙田那个时代，有很多类似的神秘的形象遗迹，人们都是靠肉眼观察来

确认它的年代（也不管这种方式有多幼稚），这些遗迹动辄就是"历史悠久"的，和各式各样的喷泉、历尽沧桑的碑文联系在一起，或许它们是当地自古流传下来的。考量了众多因素之后，基本上可以断定圣法伦修道院的存在年代就是神话传说中的年代，即公元8世纪。

法兰克国王查理大帝的第三任妻子希尔迪加尔德的墓是在本笃会一座修道院里安放的墓中最引人入胜的一座。它位于斯维亚肯普滕，这座"美丽的城市"坐落在康斯坦茨湖和莫纳克湖之间，这片土地已经完全宗教改革化了。人们普遍认为，希尔迪加尔德在公元783年亲自建起了这座修道院，因此蒙田认为人们确实可以把它的年代判定为非常遥远的时代。15世纪，德高望重的乔瓦尼·迪·沃登澳在一本希尔迪加尔德的传记中就记录了以上信息，而且这个说法从此流传下来。此外，修道院存放着希尔迪加尔德的衣服，这就表明它是神圣的历史名胜，而那里保存着的古老祭祀品则更加确认了它的历史悠久性和神圣性。在某种程度上，"美"这一概念往往是和"古老"联系在一起的，而近代的阿洛伊斯·李格尔称其为"古迹价值"。

圣马格努斯曾经是福森的主保圣人，游览了福森本笃会修道院之后，蒙田搜集到了一些简要的、姑且可以称之为"与历史有关"的信息，比方说这座建筑的历史沿革，以及宝库里的某些物品——一个圣餐杯和圣带，据说这曾经是圣马格努斯的物品。这些圣物散发着神圣的气息，它们就像珠宝，填充了这些首饰盒一样的房间，这恰好证明了这座修道院建成的年代久远，根据蒙田的记录，它是国王丕平下令修建的。不久之后，巴黎第一批名胜介绍的作者、多题材作家吉尔斯·科罗奇研究了大量的碑文和文献，这些碑文和文献的成文时间比城市里名胜古迹的所在年代还要早。

根据如此多的评述，不难理解蒙田在罗马的教堂里说的一番话到底意有何指了，"在这些古代教堂里，没有一幅圣像是匆忙绘制而成的"。为了使这些教堂符号与特伦托会议所确定的"圣地"定义相吻合，在罗马进行的各种修复、重建、拆除和革新的工程实际上是把那些古代形象艺术古迹从罗马移出（大部分情况下是让它们永远地消失），

大量的哥特式和晚期哥特式神龛被挪出教堂，这些物品曾经被瓦萨里和其他的神父批判过，因为它们是"德国制造"的，这能唤起人们关于德国宗教改革者的苦涩回忆。许多陈旧的、损毁严重的画现在也成了牺牲品，并且最终被移走。人们搬出了如奥诺弗里奥·潘维尼奥之流的观察员对它们的批评，他认为相较于君士坦丁时期被盛赞的教堂的华丽装饰，这些画实在是"平庸""陈旧""粗俗"。

如此一来，面对梵蒂冈大教堂,这里特指翻新后的那一座(这座"崭新的教堂"不久之后完全替代了君士坦丁时期的那一座)，蒙田没有产生丝毫的兴趣，他在《意大利之旅》(*Journal*)有关古罗马的章节中把笔墨都用在了描述展出"耶稣裹尸布"时民间举行的令人印象深刻的古老仪式。只有在其他章节里，蒙田提到了蒂沃利埃斯特庄园和庄园内的现代喷泉，并借此机会回忆了他在罗马所见的众多重要的雕塑作品，除了米开朗琪罗的《摩西像》(*Mosè*)外，最不能忽略的就是"存放在新圣彼得大教堂里的，匍匐在保罗三世脚下的那位美丽的女人"，实际上这是一座由古列尔莫·德拉·波尔塔制作的雕像，不久之后被摆在法尔内塞教皇墓前做装饰。不过蒙田还是点出了古列尔莫·德拉·波尔塔作品中的不合适之处，几乎质疑这位赤身裸体的"美女"雕像中体现出的古典风格，她太过于异教化了，而且不虔诚，与当时的大环境不相符。在阿尔卑斯山北边国家的那些虔诚至极的哥特式教堂里就找不到如此明目张胆的新式物品。

只有当置身梵蒂冈图书馆时，蒙田才感受到了实实在在的快乐，尤其是看到了那些细密画手稿，这些手稿引起了他的好奇。然后这位哲学家在一件至关重要的物品前停了下来，就像当年家喻户晓的梵蒂冈"维吉尔"一样。尽管他没有指明是哪些细密画，但是他将其形容为哥特式手法("哥特式")。每一个字母的"字号"都相当大("无止境的大")，而且没有考虑到比例上是否和谐("失去了比例，就像拉丁语书写的一样")，在蒙田眼中，这些图像文献显现出的特点，和人们从后君士坦丁时期的那些不朽碑文上看到的并无二致("我们在这里看到的碑文是君士坦丁大帝时代的，多少有些哥特式的风格")；这

种书写方式被称为哥特体，名称来源于"哥特人"。哥特人这是一支统治过意大利的蛮族，查士丁尼还同他们打过光荣的一仗，所有的拜占庭历史学家都歌颂过这一战役。有关古代手抄本，主教让·杜·蒂利特也发表过类似的评论，他将这种文字称为"伦巴第体"，这种字体历史悠久，但仍不乏雅致。当然，由于其非常古老，也具有一定的历史价值。

在看过了如此多的评价之后，我们应该可以理解蒙田发表过的有关意大利的宗教建筑和我们这块半岛上的某些城市的一些著名论断了。如今这些论断被断章取义，使得现代的注疏者们晕头转向。让我们循着蒙田在意大利的足迹一起旅行吧。

在蒙田离开瑞士经过布伦纳山口后，来到了博尔扎诺，这座城市在蒙田眼中是如此的破旧，城市的主教堂还是 14 世纪建的，街道也是狭窄而曲折的。如此一来，特伦托让蒙田感到扫兴，因为这座城市一点也没有德国城市典型的令人愉悦的氛围。特伦托主教座堂的"古旧"外表表明它是那个遥远时代的产物：尽管没有确切的历史迹象，但是在蒙田看来，与现代卓越的圣母圣殿相比，这种"伟大的古董"已经十分亮眼了（"我们这座新的巴黎圣母院"，尽管还"没有达到完美的境地"，但也承接过多次主教会议了）。这一系列相似的对比似乎批驳了布翁孔西格利奥老城堡内简单朴素的军事化结构，以及它内部现代而繁复的装饰，这些装饰由多索·多西以及吉罗拉莫·罗马尼诺（约 1484 年，布雷西亚—约 1566 年）的壁画组成。

从艺术的角度来说，特伦托和维罗纳实在是乏善可陈，因为许多意大利城市很大程度上保留了 13 世纪和 14 世纪的样貌。在维罗纳，尽管游览过了罗马式的主教堂和各式各样其他的教堂，蒙田还是没有发现什么能让他感兴趣的地方（"没有任何独特之处"）。但是抛开艺术品质不谈，斯卡利杰雷还是很值得称赞的，尽管历尽沧桑，但它依旧保存完好。原 13 世纪的圣乔治耶托教堂，现圣彼得大教堂也是同样的情况，尽管它的外部是像小草屋一样的简陋，与哥特式教堂的华丽装饰更是相去甚远，但是在它的内部，有一面墙上清晰可见地画着

勃兰登堡的骑士勋章，而且在这面墙上还有乔瓦尼·玛丽亚·法尔科内托绘制的壁画，这些壁画还被瓦萨里记录过。在维罗纳，最让蒙田感到震惊的还是那些古代遗址，尤其是古罗马时期竞技场的废墟。

　　脏乱狭窄的街道使中世纪的帕多瓦看上去并不那么赏心悦目。但是圣徒大教堂的圆顶倒是让蒙田赞不绝口（他认为这座教堂也同样恢宏），因为从它们的结构中可以看出建造者深厚的工程学功底（"它的拱顶不是完整的一块，而是由许多凹形的半圆拱顶组成的"）。在教堂内部的众多古物中可以看到各式各样的大理石和青铜雕塑（"有许多罕见的大理石和青铜雕塑"）。即便里面有多那太罗的青铜作品，那也不是什么新鲜事，但是我们翻遍整本《意大利之旅》也找不到任何更加明确的证据。根据显著的历史兴趣，似乎那些蒂托·利维奥和彼得罗·本博的现代雕塑和肖像更能入得了蒙田的眼。正如我们所见，因斯布鲁克霍夫教堂里马克西米利安一世的送殡青铜像队伍引起了蒙田极大的兴趣（图 10）。

　　在费拉拉，所谓的"埃尔科莱新区"也得到了广泛的好评（与此同时，在法国它受到了安德烈·赛弗特的称赞）。那里耸立着钻石宫，宫殿的周围环绕着笔直宽阔又整洁的街道，路面铺得也平整。

　　博洛尼亚呈现出部分现代、部分陈旧的面貌（就像其主教堂未完工的立面一样）。比如阿西内利塔是让人感到恐惧的，因为它看起来面临着随时可能倒塌的危险，而阿奇吉纳西欧宫则是意大利最美丽也最实用的建筑之一。

　　而佛罗伦萨除了圣母百花大教堂的圆顶和乔托钟楼（这二者是全世界最珍贵的财富）以外实在是让人败兴。在蒙田看来，佛罗伦萨不如博洛尼亚有魅力，比不上费拉拉，更无法与威尼斯媲美。他对锡耶纳的印象也是负面的（"这座城市太破旧了"），但是锡耶纳主教堂的外部墙体倒是值得一提，这一层结构使用的烧制砖是当时意大利全境建造宫殿和教堂都在使用的（"用砖建成，这种砖是这个国家普遍使用的一种建筑材料"），这种被任何地方都使用的砖，在蒙田看来使意大利的许多城市呈现出苍凉之感。也是出于相同的原因，尽管这座城

市中耸立着一座文艺复兴风格的宫殿，但是因为中世纪的大背景，加之这座宫殿也没有华丽的装饰，蒙田对乌尔比诺也没有什么好感。

在回程途中，蒙田经过了皮亚琴察，这座城市里的"道路都是土路，泥泞不堪，房子也都是蜗居"，还有"陈旧的裁判所"，如果不是"新建的圣奥古斯丁大楼"，这处景点"根本不值得一看"，然而这座新楼也正在修建中（"教堂还在建设中，但是主楼很漂亮"）。

对与圣像崇拜联系起来的宗教敏感性的那些方面，蒙田格外关注。蒙田认为这些圣像无论是过去还是现在所起的作用就如同圣骨圣物一样，是将"上帝难以理解的伟大"寄托在"真实可感的圣体"上。比如《意大利之旅》中有一些值得纪念的段落是为卢卡的圣容而作的（尽管这座小教堂古老又破旧，"违反了每一条建筑规则"，但它依然是如此引人入胜，主教堂内部是何其奢华），还有为纪念洛雷托黑圣母而作的文章（"据说这尊圣像是木制的"，安放在圣家圣殿内，这座教堂是用砖以及还愿者的献祭物捆在一起堆成的简陋的建筑）。

与其他中世纪托斯卡纳和意大利城市不同的是，比萨的教堂，尤其是主教堂，它可不是用劣质的砖砌成的，而是用珍贵的大理石砌成的，其中的许多大理石被反复使用。这座城市全部由"古代的废墟""古希腊和古埃及大量的战利品"筑成，"有些地方的文字是反着看的，其他的部分被裁掉了，还有一些地方的文字是未知的，被称为古托斯卡纳语"。面对这样一座城市，蒙田并未掩饰他的热情，他将其不朽之处都记录了下来。各种以艺术形式呈现的历史见证都被完美地联系了起来，比如比萨墓园中"古老的画作"以及尼古拉·皮萨诺为圣洗堂设计的祭坛。建筑材料的光彩夺目与意大利（尤其是罗马）旧砖建筑的污秽大相径庭，这种光彩让帕维亚的卡尔特修道院被冠上"美丽的修道院"的美名，但实际上它的外墙"全部用大理石砌成的，工程极其繁复"，"这才是真正让人惊讶的地方"。

最后我们来了解一下处于格里高利十三世统治下罗马的情况。蒙田对世俗艺术的态度可以说是来了180度大转弯。教皇格里高利十三世下令修建的民用建筑赢得了蒙田的赞赏，这位教皇被誉为"伟大的

营造者"，"他修建了许多宏伟的公共建筑并改造了城市里的街道"。我们知道奥地利大公斐迪南二世也得到过同样的赞誉（他因为上知天文下知地理并且通晓建筑领域而被人们赞为"伟大的建设者以及多种便利设施的划分者"，他下令修建了安布拉斯城），弗朗索瓦一世受到过同样的赞赏（他甚至被称为"伟大的建筑家"，因为他在科学和技术方面天赋异禀）。梵蒂冈城内有一间地图画廊（图 14），其装饰工作是在伊尼亚齐奥·丹蒂这样级别的科学家的监督下完成的，蒙田也赞颂了它，"这间画廊实在是杰作，教皇从意大利各地网罗来各种画作，这也是他的目的"，这样的赞誉是基于蒙田对绘画蕴含的科学性和说明性的兴趣。近些年来，绘画和壁画装饰已经起到了解释说明的作用，这多亏了画家们开始依赖新的历史和科学文献工具。

蒙田认为自己有必要对某些历史题材的组画多多留心，比如罗马的使徒宫内的国王厅里不久之前完工的壁画，在蒙田看来是"非常真实的"（蒙田记录了《教皇亚历山大三世和腓特烈一世的和解》以及《勒班陀战役》还有《屠杀胡格诺派教徒》等所绘制的场景）。

在卡普拉罗拉，蒙田记录了法尔内塞宫里的壁画，上面画满了当时名人们的肖像，宫内大厅还放有"地球仪、大区图鉴和宇宙志"。

在佛罗伦萨，一个向历史致敬的项目在经过深思熟虑后产生，基于此，领主宫内五百人厅里瓦萨里的壁画才得以实现。

但是最能让蒙田表现出自己的极大热情的还是那些坐落在蒂沃利、卡普拉罗拉、巴尼亚以及布拉托里诺巧夺天工的新式别墅。这些别墅值得蒙田在整本《意大利之旅》中使用大量的篇幅用最详细的描述去描写它们，在这里只通过一个例子就可以明白了，形容词"奇迹般的"表达了蒙田内心的最高赞赏，他用这个词来形容布拉托里诺宫花园里的一处破山洞，雕塑家及建筑师贝尔纳多·布恩达兰迪（1531年，佛罗伦萨—1608年）曾在此工作过，"那里有一个让人叹为观止的洞穴，里面有许多间房子：这处景致超过了我们在别处见过的任何东西"。

图 14　伊尼亚齐奥·丹蒂（设计并参与建造），地图画廊，1580—1585 年

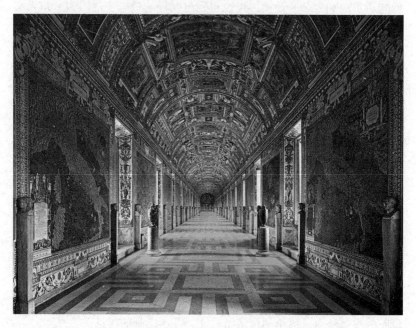

三位典型：杜·蒂利特、安德烈·赛弗特和科罗奇

人们萌生出了对中世纪和可以追溯我们当今民族文化渊源的王朝时代浓厚的兴趣，在《法国帝王像集》（*Recueil des Rois de France*）中这一点尤为明显。让·杜·蒂利特（逝于 1570 年）花了很长时间创作这画集，他是主教杜·蒂利特的同名弟弟。杜·蒂利特是"拉比西埃的领主"，他是古物收藏者、历史学家和法学家，身兼皇家的宗座总书记以及巴黎议会的秘书长之职，他可以借职位之便出入档案室查阅古籍，这也就为他撰写帝王史创造了条件。他让人给这本著名的华丽的手稿配上插图（图 15），如今这本手稿被保存在法国国家图书馆中，而这套插图也于 1578 年在作者去世后再版多次，从中可以看出他花费了巨大的努力研究皇室成员的肖像，在考虑到他们所处的年代后，他把他认为"真实""可靠"的肖像找了出来。有官方给出

的肖像，有坟墓前的塑像（这些像在胡格诺大劫中，以及很久之后发生的革命性动乱中悉数被毁），有细密画的像，还有硬币及印章上的像，这些像出现在新版的《像集》插图里。插图是纯粹的古风风格，因为他想模仿古代肖像史料的风格，这些新版的插图却细致地还原了帝王们权力的标志、皇室的衣着，连色彩上细微的差别都呈现了出来，呼应了纹章学的严谨风格。

在某种程度上，安德烈·赛弗特也在同一时间萌生了相似的兴趣（他成为宫廷御用科学家和宇宙志研究者绝非偶然），他撰写了《从他们的画作、文献以及古代和现代的印章中收集的杰出希腊、拉丁和异教皇室成员和名人的肖像及生平》（*Les vrais pourtraits et vies des hommes illustres grecz*，*latins et payens*，*recueilliz de leurs tableaux*，*livres*，*medailles antiques et modernes*；巴黎，1584）。

这本为纪念名人（王子、军官、哲学家、诗人）而作的不朽的文集里的插图实际上是作者天南海北找寻了多年的成果，他到过地中海一带，去过东方，游历过西印度群岛，发现了"可信"（或者说是他认为可信）的肖像材料：印刷物、钱币、肖像画、送葬肖像、纪念雕塑。这些材料受到了被赛弗特任命的设计师们的极大关注，这些画师需要还原或者是以合乎情理的方式创造那些远古或较近的古代法国人的肖像。在许多时候，这些存放于巴黎的古教堂内的人像，都会按照历史的脉络被重新评价，比如存放于德·奥尔良修道院内的让·德·奥尔良像，圣奥古斯丁教堂里的菲利普·德·科米纳像，弗朗索瓦一世向米兰的巴姆拜亚定做的加斯顿·德·富瓦墓前纪念碑上的像，以及存放于方济各教堂里阿尔贝托·皮尔·达·卡普里的像和塞莱斯蒂尼教堂里菲利普·夏博特的像（最后提到的这两尊像的原始版本如今存放在卢浮宫）。

而赛弗特则致力于探索欧洲各地最有名的博物馆和藏宝阁，这让他撰写的有关当时地缘收藏文化的著作成为真正独一无二的文献资料。也多亏了他立刻就想到了弗朗索瓦一世国王的藏宝阁，阁内藏有一套重要的铅笔肖像画，"伟大的国王弗朗索瓦的藏宝阁里藏有铅

图 15　让·杜·蒂利特,《瓦卢瓦王朝国王弗朗索瓦一世像》(*Ritratto di Francesco I di Valois*), 细密画, 1565 年之前

笔画"。凯瑟琳·德·美第奇的藏宝阁中也同样藏有不计其数的铅笔肖像画，这些肖像按照克卢埃的手法绘制，赛弗特用这些肖像给他的书配插图，这其中有博伊斯、比代、法恩、拉帕里斯、罗特列克、路易一世·德·安茹的像，这些像的手稿至今还被人们赞颂，赛弗特将手稿上的像改动过后放进了自己的书里。在《真正的肖像》（*Vrais portraits*）中收录的美第奇家族成员的画像里，最杰出的是老科西莫的像，赛弗特认为这张像和斐迪南一世大公从佛罗伦萨寄来的像简直一模一样。他说的是蓬托尔莫那张著名的画的复制品，如今真品存放在乌菲齐美术馆。科西莫一世的肖像也是按照专门从佛罗伦萨寄来的肖像模型雕刻的，在这幅像里，这位托斯卡纳大公看起来像坐在一张桌子旁，聚精会神地用好几种测量工具研究一幅小尺寸的画和一尊小塑像，这副模样刚好与他画家和艺术家们的伟大保护者以及艺术业余爱好者的身份相吻合。

在圣像破坏运动愈演愈烈之前，有感于名人墓前那些破败的肖像、字迹模糊的碑文以及雄伟的纪念碑，碑上有用大理石、青铜等材料制成的肖像以及各种装饰，吉尔斯·科罗奇做出了一个重要的举措，那就是重新写一部史无前例的真正的王国都城建筑史，于是他在 1532 年出版了《高贵的凯旋之城巴黎的古迹之花》（*Fleur des antiquitez de la noble et triumphante ville et cité de Paris*），这是一本巴黎的向导手册，其中收录的关于古代名胜的信息大量取自中世纪的历史记录以及当代的有关中世纪史学史的文章。这本手册一经出版立刻获得了巨大的成功，如果科罗奇能在后来的多次修订中在篇首增加近代的建筑就更好了，比如布鲁塞尔市政厅、圣犹士坦堂和卢浮宫。在 1543 年的一版中，科罗奇增加了教堂、修道院、机构组织、公路和街道一览表，1550 年又重新编写了一次，改名为《古老、慢热、奇妙的巴黎》（*Les antiquitez, chroniques et singularitez de Paris*）。在他去世之后这本书还被再版增改了无数次，包括尼古拉斯·邦封斯（1581 年版）和让·拉贝尔［1586 年版，增加了《有代表性的国王之埋葬》（*De les sepoltures des roys representez par figures*）一章］的版本，他

们开创了城市学问的流派，在接下来的一个世纪的亨利·索瓦尔将此流派推向了顶峰。

在科罗奇看来，建筑是所有艺术门类里最经久不衰的，比雕塑和绘画持久多了（圣像破坏运动就是一个典型的例子）。因此，每个时代，法国君王永恒的荣耀都应由建筑来守护。科罗奇编纂的巴黎向导手册同时为人们呈现出建筑史学史最初的真正尝试，而这次尝试是从民族角度出发的。在此之前的人们怎么可能做到这样呢？科罗奇的文章旨在回溯法国首都的纪念性建筑的历史，从高卢到罗马（这里指帝国浴场）时代的古建筑，再到古罗马时期的建筑（圣日耳曼德佩修道院），从华丽壮观饱受赞美的哥特式教堂，再到当代的建筑，这些建筑证明了君主制的伟大，因为从历史角度看，这些举措是每一位君主个人的命令，所以从中可以看出弗朗索瓦一世、亨利二世以及凯瑟琳·德·美第奇有多么伟大和高尚了。尤其是在 16 世纪 60 年代，这套手册经过了最多的修改，尽管在这最新的版本中，科罗奇引用了大量从"工匠"那里学来的技术术语，但是科罗奇表示自己完全有能力还原这样一个概念，即罗马式建筑和哥特式建筑在结构和风格上的特性，这种具有"古式"特性的建筑很明显和王公贵族们近来喜欢的新式建筑形成一种比较。

巴黎圣母院当时被认为是全世界最杰出的纪念性建筑（"基督教最伟大最壮观的景象"），甚至有人将它的建立追溯到亚瑟王时代（公元 5 世纪），即一个极其遥远的时代，远到在晦涩难懂的神话传说里消失的年代。科罗奇在《古迹之花》（1532 年版）中引用了在"伟大的布列塔尼编年史"中的叙述，在亚瑟王胜利进入巴黎后，他以纪念圣母的名义建立了第一座修道院，这就是伟大的巴黎圣母院的起源。这样将哥特式的建筑和布列塔尼的传说联系在一起的做法是很常见的，对蒙田来说情况也是如此，因为至少从 16 世纪中叶在研究法国民族的神话时就涉及了凯尔特人高卢血统的传奇起源。

但是，更值得特别说明的是科罗奇能够罗列出一些哥特式手法在技巧、结构以及风格上的特点，尤其是在介绍巴黎圣母院复杂的结构

时，他没有使用维特鲁威式的专业术语，而是用从法国的工匠师傅那里听来的通俗说法，如"窗户框""底层架空柱""砥柱""第一层地板上的梁柱""高低脚拱""两层双侧回廊""三角锥"，在这之后，这本书也成了这些词在出版刊物中出现得最早的证据（比如菲利贝尔·德洛姆在有关建筑的论文中，讨论过按照当时"工人们"所定义的"法国的时尚"来做拱顶的方式）。

君王圣人路易九世、美男子腓力四世以及贤人查理五世也用"举世无双而高贵"建筑来美化巴黎，在描写这些伟大的君王（同时也是建设者）的建筑举措时，科罗奇也采集了技术工人的意见、"建筑师们的评价"，这从他用的品质形容词就能够看出来，比如那些修饰圣礼拜堂的词，尤其是那些表达建筑细微、精巧，甚至易碎特征的形容词，无论小巧还是宏伟的装饰都具备这些特征。但是，科罗奇并没有在巴黎圣母院最坚固的，同时被认为最古老的结构中看到，也没有在比它还古老的简朴又厚实的罗马式建筑圣日耳曼德佩修道院中看到这些特征。

托尔夸托·塔索与形象艺术

在蒙田开始游历意大利的八年前，20 岁的托尔夸托·塔索（1544年，索伦托—1595 年，罗马）从巴黎回来后完成了《法国各地及各地风俗的见闻》（*Parere intorno a'costumi e a'paesi de la Francia*，1572），今天这篇文章被认为是"少数能说明塔索与形象艺术之间关系的文献之一"。塔索将这篇书信形式的文章寄给埃尔科勒·德·康特拉里伯爵，在其中讨论了许多话题，其中一个话题就是以"国家之美"展开的，这就免不了要"将意大利和法国做一番比较"。

环绕着巴黎的田野都是平坦的一片，"荒郊野岭光秃秃的"，"每个地方长得都一样"，而且"小丘和山谷，丛生的杂草和树木"从不挡住道路，让人联想到了中世纪的绘画。中世纪的绘画讲究使用雍容华贵的纯色（"绛红色或藏青色"），画家将颜色均匀地铺在细密又光

亮的画板表面，颜色是最光彩夺目的，但是却没能营造出一丝立体效果。与之相反的是，意大利风景如画，多山，漫长的海岸线凹成了大大小小的海湾，从加埃塔到雷焦卡拉布里亚一眼能够望到这样的海岸，"无数的作家都歌颂过这片海湾"，意大利的美景让人联想到的是拉斐尔和米开朗琪罗的画，他们的画具有明暗跳跃的哥特式风格，他们在"色块处加上了阴影"，"在这样的明暗对比之下，画的颜色比较跳跃，而且显得更加生动绚丽"。

"如果变化是美的，那么比变化更美的是意大利。"大自然将"宇宙的缩影"投射在这片土地上绝非偶然，因为意大利出现了拉斐尔和米开朗琪罗这样的人物。意大利的山，意大利的丘，"美人鱼的家"——"那不勒斯海域"，整个意大利的风景是多样的，和拉斐尔、米开朗琪罗画中的风景一样美，每个时代歌颂意大利的作家将古希腊神话流传下来，这些神话故事在各处回荡。

就连蒙田都专门为意大利的风光写出了具有强烈感情的文字。看到翁布里亚境内连绵不绝的亚平宁山脉后，这位伟大的法国哲学家认为没有哪位画家可以将这生动壮丽的景观带给人的震撼还原出来［"似乎没有哪位画家能将如此丰富的风景呈现出来"，蒙田使用了一个形象艺术领域会用到的专业术语（也就是"风景"），他可能是想到了佛兰德斯风景画，这些画在巴黎也被广泛地传播，画中的风景与翁布里亚的景致迥然不同，翁布里亚广阔绚丽的自然风光经常作为圣像的背景出现在佩鲁吉诺或拉斐尔的画中］。

塔索看到了"作为一个非常重要的部分的建筑风格"这一问题。他对宗教仪式和礼拜等形形色色的传统非常感兴趣，而且这些兴趣与日俱增。同时他也埋头研究圭恰迪尼的《北欧诸国》以及蒙田的《旅行日志》。塔索的信中有一段文字，尽管已经非常有名了，在这里还是值得拿出来再读一遍：

　　法国对教堂的重视程度实在是值得钦佩的，它的教堂数
　量惊人，无论是城市还是乡村，设有数不清的教堂，每一座

教堂都华丽恢宏。毋庸置疑，法国在古代是无比虔诚的。尽管这些教堂是如此的奢华阔气，但是并没有人歌颂它的艺术性和它的建筑特点，人们更愿意歌颂的是建立教堂的人所花费的巨款。因为这是一座风格野蛮的建筑，人们只关注建筑的牢固性和持久性，对建筑高雅的风格和它的装饰则不甚在意。除此之外，每个教堂里唱诗台都占据了不少地方，而且还被摆在教堂的正中央，把视野都挡住了，可想而知这些唱诗台有多大了。如果我们不把彩色雕花玻璃安在那些粗制滥造又不成比例的画之间，这教堂里可以说是没有绘画和雕塑之类的艺术品了。这些玻璃值得人们称赞和歌颂，因为它们的色彩生动活泼，人物形象的设计和做工也无可挑剔。提起玻璃制品的使用，有一些法国人就会斥责意大利人了，因为对于我们意大利人来说，玻璃制品主要用来满足人们觥筹交错、把酒言欢的需要，而法国人则将之用于教堂装饰和礼拜活动。钟楼并没有为法国的教堂增光添彩（尽管它们也是教堂的一部分），它们的表面覆盖着一层石头或凝灰岩，浑然就是一个铅块，看起来模模糊糊的，虽然花费了很多财力。实际上，总结起来就是法国的教堂在数量、占地大小以及耐用程度上超过了我们，但是我们的教堂在建筑里的绘画和雕塑装饰方面则更胜一筹。我说一个大家普遍认可的观点，只要对此领域有关注的人就不会质疑：在建筑物的规模和宏伟程度上，米兰大教堂和意大利其他的一些教堂可以超过法国所有的教堂，我对法国的教堂还是有所了解的，尤其是那座被人们顶礼膜拜的巴黎圣母院。

但是，伯爵先生，我提到巴黎并且拿意大利的几个城市跟巴黎比较并不是要成心让您不悦。我不会说罗马或者那不勒斯市比得上巴黎。巴黎是一座让人敬畏的城市，它有至高无上的教皇，它有大量的名胜古迹，更不必说的是它所处的位置十分优越，城市里有许多男爵和骑士，意大利的那些城

市在这些方面和巴黎不一样，可以说根本就不能和巴黎相提并论。就连米兰这样人口众多、贸易往来频繁、富裕的城市都不要说跟巴黎相比了，根本就是不能望其项背，它不如巴黎优美，更不像巴黎有便于船只航行的良港。

不过蒙田写到，米兰"并不是和巴黎完全不像的，它还有许多法国城市的影子"，考虑到宏伟的主教堂主导了整个城市的景观。但是塔索与蒙田不同，以他纯正的意大利人的眼光看来，哥特式建筑是"野蛮的"，他似乎想通过这种方式远离人们在巴黎的古迹手册上可以读到的东西。人们疯狂赞美手册里的法国古迹，不是因为"建筑的艺术美"（塔索注意到），仅仅是因为"建立它的人花了大量金钱"。另外，相比起意大利出品的绘画和雕塑，在塔索眼中，那些装饰建筑物的法国绘画和雕塑是"粗制滥造又不成比例的"。只有法国教堂里的玻璃还"值得人们称赞和歌颂，因为它们的色彩生动活泼，人物形象的设计和做工也无可挑剔"。意大利画家和同时代的画家都清楚的是意大利人不会采用类似的装饰，因为玻璃制品在意大利仅仅"用来满足人们觥筹交错、把酒言欢的需要"。我们之前已经提到过，卢多维科·圭恰迪尼把首先在玻璃上作画这一功劳给了荷兰大师。

与此同时，根据塔索的同乡——埃斯特家族费拉拉公国的大使们——在报告中提到的情况，意大利的观察家被北边国家的中世纪建筑震撼到了。人们对法国的古建筑赞不绝口，除了因为它们的宗教象征意义以及建筑物内藏品的材料之珍贵以外，主要是因为它们新颖的装饰。一位费拉拉公国的大使在参观过沙特尔之后写道，"沙特尔教堂无疑是自巴黎圣母院以外我见过的最美丽的教堂"，他认为，从沙特尔教堂最微小细密的装饰中更能看出教堂的建筑风格中最让人惊艳的特点，这特点正隐藏在如此细致的装饰之中。另一方面，这些大使对有历史的、讲究的宝贝越来越敏感。同时，这些物品也成为历史学者以及名胜手册作者们研究和传播的对象。比如最古老的克吕尼修道院受到了人们的赞叹，因为它历史悠久，并且在"历史"上占有重要

地位。修道院内部值得一提的传说是建立它的"阿吉菲劳二世"的墓碑，从他的下葬时间可以直接推算出这座修道院的建立时间。就这样，费拉拉公国的大使们将这些从克吕尼的修士那里打探到的消息报告回国，这些消息是僧侣们通过档案室里的编年史推断出来的。因此，塔索本来被北方建筑挑起的兴趣又因为它们变成了重要的"历史档案"而被浇熄了，因为（让我们回到他自己的话）能入得了人们的眼，能让人感到震撼的，是"建设它的人所花的金额"，而不是修建它们的大师们的优点和建筑物所蕴含的形象文化。

如此一来，提起圣但尼修道院，首先需要知道它最初的建立者，人们认为是公元 628—638 年间在位的法兰克国王达戈贝尔特一世。无数双眼睛盯着这位国王，留下了有关他的记忆，这记忆暗示所带来的影响太强大，以至于人们忽略了五百年后在苏杰里欧担任修道院院长时，这座教堂又重建了一次（对于现代艺术史研究，有一件事意义重大，即教会建筑原本是神圣意义的象征，现在则是服务于建筑形式和风格研究了）。圣但尼修道院内不仅有国王的陵墓，而且还保存着中世纪大量的金银物件，这些物品的目录简直要把科罗奇的巴黎手册填满了。科罗奇借鉴了《达戈贝尔特的丰功伟绩》（*Gesta Dagoberti*）中的一段话，同时也继承了中世纪时人们的一个观念，即一件作品如果镶满了金银珠宝，那么它就被认为是美的。

兰斯主教堂里的宝贝给了这些意大利游客相似的感受，主教堂里有专人看管耶稣复活圣物箱以及圣油瓶。这些历史悠久的物品具有重要的宗教意义，自古以来就与人们对君主的崇拜密不可分。因此，每当宫廷举办重要仪式时，这些物品都是人们顶礼膜拜的对象，人们会赞叹它们夺目的光彩（很久以后，它们失去了宗教虔诚的光环，人们把这些物件和中世纪的金银器放在一起，由专人监管、保护）。

让我们继续将目光转向塔索，他清楚地知道，在面对法国的那些古迹时，意大利游客相似的反应是多么传统，而且是典型的中世纪时期人们的观念。塔索逐渐对中世纪，尤其是德国的古迹越来越感兴趣，他开始研究一个问题，这也是塔索整个美学思想里最原始的观点之一，

即关于"真实"和"奇迹"的问题。这个问题给了艺术作家和形象艺术家们一个巨大的启发[我们知道，塔索亲自指导了《耶路撒冷的解放》（Gerusalemme liberata）的插图绘制工作，插图为热那亚画家贝尔纳多·卡斯泰洛所绘，在1586年5月，他前往圣安娜拜访塔索，呈给塔索他已经画好的图稿，由阿戈斯蒂诺·卡拉奇雕刻，在1590年发行热那亚版本，激发了无数17世纪画家的想象力]。

在反宗教改革的年代，人们越来越希望感知历史的真实性，在回应此需求上，塔索是如此急迫，这使他重新整理《耶路撒冷的解放》。此前他已经广泛地搜集了中世纪相关的史料，在此基础上，他那"接近真实"的史诗才有据可循。在塔索的信件中，他声称自己曾研究过谈论过十字军东征的那些作家，如罗贝托·莫纳科、普罗科尔多和古列尔莫·迪·提洛。为了收集诺曼底人的编年史，塔索曾到奥利维铎山修道院（大橄榄山自治会院区的修道院）做客，拂去藏书阁内的尘土。他参考了《阿尔托芬斯编年史》（Chronicon Altorfensis specimen，1601年在因戈尔施塔特出版），在其中可以找到埃斯特王朝的相关资料。他还找到了"德国虔诚的历史学家、乌尔斯伯格修道院院长的事迹"，即科拉多·迪·利希特瑙（逝于1240年），他曾续写埃卡尔多从公元101—1229年间的编年史，其中甚至还提到了塔索史诗中的一个主人公里纳尔多。

对于"真实"和"接近真实"的思考最终导致了古今肖像画法的讨论，这些思考在意大利和整个欧洲的文学圈引起了巨大的反响。1580年2月至5月间，塔索给"那不勒斯的人们"写了一封著名的信，他在信中围绕"接近真实"和"奇迹"为人们提供了许多可探讨的话题，这些话题与肖像画法直接相关。我在这里将它总结了一下。塔索将文学性的写作和绘画作了一个对比，正如亚里士多德在《诗的艺术》（Arte poetica）中所说的那样，画家分三种：一种是模仿真实的，一种是升华真实的，还有一种是贬低真实的。塔索认为，画家应具备这种素质，即遵循着三种画法，并知道在哪些必要的时候使用哪种方法。画肖像画要求画家画出的人物能被人认出来，这就需要画家们借鉴拉斐尔和

提香的绘画技巧，这两位画家在画肖像时接近真实，并不隐藏人物外形上的某些缺陷，为了让人物能被人辨认出来，这些缺陷是必不可少的。

塔索又指出，还存在着这样一种观念，即在有关庆祝的场合中，不只人物，连思想也已被画入肖像画中，当这幅肖像有一定的公众影响力的时候，为了使肖像呈现出壮观的效果，给它加上装饰就显得有必要了。但这并不代表画家可以偏离"真实"，值得遵循的操作方式应该是严格的，就像备受尊敬的古物研究学家皮罗·利戈里奥采用的方法那样。在许多情况下，他都努力"接近真实"地呈现罗马昔日的辉煌，但这些都是准确地参考了描写了古罗马伟大灿烂的历史文献。同样，塔索认为画家在给历史人物画肖像时可以自我发挥，尽管作画时既要遵循"接近真实"的原则，又要参考书面文献或可以直接看到的历史现象，但是画家还是可以合理地想象这些人物的形象的（"比如画家阿尔迪齐奥，当他画曼托瓦王子的时候，他采用的策略是让看过这幅画的人可以认出来这是曼托瓦王子，但当他画阿喀琉斯或忒修斯时，他就用他自己的方式把他们画成英雄该有的样子"）。

评价"德国式"艺术

在反驳瓦萨里这件事上，卡勒尔·凡·曼德尔可以说是非常积极的。正如之前我们提到过的，对于北欧的传统形象艺术在表达方面的价值，凡·曼德尔给予了高度赞扬，他毫不犹豫地定义后哥特式风格，一种近代以来许多佛兰德斯画家的绘画风格，曼德尔将之定义为令人讨厌的"吃剩饭"（"在新的时代使用旧的风格"）。在写耶罗尼米斯·博斯的生平时，凡·曼德尔夸奖他有"一双有力的手，对绘画的处理有技术含量"，无论是画人物衣服上的褶皱，还是画建筑物，可以明显地看出他有意要远离这种"老套又粗俗"的绘画方法。小汉斯·荷尔拜因的伟大之处在于，他以一种果决的方式，凌驾于所谓的"老套又下里巴人的新式风格"之上。从扬·凡·斯霍勒尔在意大利，尤其是

在教皇宫廷里的学习成果来看，他知道自己应该远离这种"令人生厌的新式绘画"。

尽管如此，对于中世纪的那些艺术品，甚至对于凡·曼德尔的书，一种基于人文主义的、从意大利文化衍生出来的否定观点还是占了上风。与之相似的关于中世纪建筑的保守评价，在凡·曼德尔看来象征着拉丁文化的衰落和粗俗化。事实是，中世纪的建筑模式最终会因为它们显著的时代差异而被人们尊重，但是只有当这种新的建筑模式被认为是直接从古罗马经典的建筑中汲取经验时，这种尊重的观念才会在人们的头脑中清晰起来。彼得·科耶克·范·阿尔斯特（1502 年，阿尔斯特—1550 年，布鲁塞尔）曾作为查理五世的御用画家在安特卫普工作过，但是他因为将"塞巴斯蒂亚诺·塞利奥的手稿从意大利语翻译成我们的语言"而出名。在写他的生平时，凡·曼德尔毫不犹豫地把"将光带到我们荷兰"这一功劳归功于他。"他指的是关于正确的建筑思路和已经消失的建筑艺术，维特鲁威将它们发展起来，他原本晦涩难懂的指示现在终于变得简单易懂了，原先对古典建筑的柱型进行研究的手册现在都成了多余的东西。为了使人们抛弃'新式方法'，彼得·科耶克为人们指明了正确的建筑方式，遗憾的是这种'不值得一试的新式风格'一旦再次被使用（至少在德国北方被使用），人们就再也摆脱不掉它了，尽管在意大利它并不受欢迎。"

最后这几句话特别意味深长，它还原了一种认知，即哥特式艺术在现代依然活力四射，如果我们注意到 15 世纪下半叶，不仅在德国北部，而且在蛮族侵略过的其他地区（我们还记得布鲁塞尔的鲁汶市政厅）的许多浩大的工程都得到了像卢多维科·圭恰迪尼这样的观察员的极大称赞。有一些当代的建筑也继承了古代哥特式建筑的大统，也有像蒙田这样的观察员对这些建筑表示称赞。很明显，蒙田也了解一些建筑用语的作用，这些用语在某种程度上适应了文艺复兴时的同化现象。比如在巴勒迪克市的莫萨区，蒙田就称赞了文艺复兴风格的吉尔斯·德·特雷韦斯大学以及摆放了利吉耶·里希耶（约 1500 年，圣米耶—1567 年，日内瓦）雕塑的修道院。他称赞这些地方所使用的

名贵建筑材料以及精心构想的设计方案（"这是法国最奢华的大理石建筑，里面有画和各种装饰，这也是整座城市乃至整个法国最美的房子，它的结构美观，装饰华丽，房间宽敞，工艺藏品丰富。原本它的建设者想建一座大学，一代人之后它就变成他们家族的产业"）。

与此同时，瓦萨里对一类老套的建筑模式做出了非常清楚的评价。1550 年他围绕"有一种建筑模式叫作德国式"这一话题发表了一段著名的历史评价，这段评价很可能是由米开朗琪罗本人先提出的，据瓦萨里描述，米开朗琪罗不止一次提到"德式建筑"中典型的"突起、小尖塔还有一些特别微小的构件"。实际上，就在瓦萨里之前，已经有人传出了米开朗琪罗的话，他就是弗朗西斯科·德·霍兰德。弗朗西斯科·德·霍兰德是葡萄牙画家、建筑师和艺术作家，16 世纪 40 年代末期，他曾出没于女诗人维多丽亚·科隆纳的罗马社交圈，也因此与大画家米开朗琪罗·博纳罗蒂有了私交。弗朗西斯科经常在"陈旧的"（古典艺术）和"老套的"（中世纪艺术）之间做区分。"陈旧的"东西就是那些"在卡斯蒂利亚和葡萄牙王朝的时代人们做的东西，那时候，好的画作还在坟墓里沉睡"，而"老套"大体上是指"差劲的""毫无艺术美感的"东西，比如他所熟悉的卡斯蒂利亚和葡萄牙中世纪时期的建筑。在《对话》（Dialoghi）中，他还区别了"哥特式"的"老套"和"阿拉伯式"的"老套"（"我们确实没有像你们意大利人那样的建筑或绘画文化，但是我们已经开始发展这样的文化了，而且我们正在逐渐摈弃那些哥特人和毛里塔尼亚人在西班牙传播的冗余之物"）。

至于圣像破坏运动的浩劫，弗朗西斯科·德·霍兰德是这样看的：在 1548 年他发表的文章《古代绘画》（De pintura antiga）中，我们可以发现一个清晰的历史概念，即欧洲循着荒蛮的后古时代才又崛起了，罗马一直以来都是尊敬圣像的，比方说它上千年的教皇传统，但是关于这些过去的以人像形式呈现的见证，马丁·路德教民众表现的就如同汪达尔人、匈奴人和哥特人以及其他的蛮族人一样，"（这些蛮族人）让罗马所有富丽堂皇的东西、精美的画作和雕塑化为乌有，而这些东西是古代世界经历了很长时间、花了不少力气才在这个独一无二的罗

马积累起来的"。与之相反，"被圣灵启示的圣母大教堂保存有宗教画，这些宗教画是十全十美的书，是历史故事，是对未来而言的记忆，是对神和人活动的重要反思，这些东西与异教徒和偶像崇拜的人的迷信和狂热活动是非常不一样的"。

同时，在罗马的人们对于早期基督教建筑开始小心回应，并开始歌颂这些建筑的辉煌和壮观，尽管它们是皇家的。他们以同样的方式，从人文主义的角度贬低那些所谓的"德式艺术"的范例，它们被认为是中世纪衰落的表现，而这衰落绝对是由来自外部的、蛮族的推力造成的。那些不计其数的尖尖的、长方形的、镂空雕花的小型庙宇和神龛在天主教改革的大潮中被神父们拆掉，这并不是一件奇怪的事情。所谓的"德式建筑"只能唤起人们对德国异教徒马丁·路德以及新教徒们的苦涩回忆罢了。

我们可以回想一下奥诺弗里奥·潘维尼奥写下的有关罗马基督教建筑历史的记录。他动用了大量的资源来研究这些历史。我们就以他所写的关于拉特兰圣若望的哥特式圣体盘为例：为了看管彼得和保罗的圣骨，乌尔巴诺五世在位期间（1362—1370 年）乔瓦尼·迪·斯特凡诺制作了这个圣体盘。潘维尼奥认为这件圣体盘是典型的日耳曼风格，在这里他用的是俗语"德式手法"的拉丁化表达，今天这种表达已经成了艺术用语。这一用语，既不是书面用语也不是专业建筑用语，它指的是对金字塔状结构的疯狂热爱，潘维尼奥用拉丁语将其定义为"锥形情结"，他的表达让人联想起瓦萨里对"一个个摞在一起的带有许多角和尖的圣体龛的诅咒"（"下面是四根巨大的科林斯柱……上面盖着一个金字塔形的华盖，是典型的日耳曼风格，上面有杜鹃花和其他的装饰图案"）。当时正是阿维尼翁的教皇们任职，这件圣体盘实际上是那个时代的作品，在此期间拉特兰大教堂内发生了两起严重的火灾，所以必须要对其进行修复。16 世纪时进行的修复活动，其效果是很明显的，尤其是潘维尼奥在教堂最大的中殿看到了许多哥特式的窗户，这些窗户是典型的"日耳曼式"风格，这当然也是出自乔瓦尼·迪·斯特凡诺之手，因为教皇将中殿的修复工作交给了他。不久之后，他的

许多作品还出现在奥尔维耶托主教堂内（"两边都有长方形的日耳曼式窗户，还有十六扇栅栏"）。有趣的是在罗马以外的地区，对早期基督教传统的呼声没有这么强烈，奥尔维耶托主教堂的建筑在潘维尼奥看来几乎可以算是真正的国家纪念性建筑了，和它一样重要的还有圣体布盒子。今天通过研究，人们认为它是乌戈利诺·迪·维耶里的作品，潘维尼奥认为这个盒子也是"十分精美"的。潘维尼奥将这些细节加进了乌尔巴诺五世的传记里："这间神圣的教堂即将完工，教堂华丽的祭坛上面摆放着一个精美的盒子，里面就放着圣体布……教堂的前部覆盖着精制的大理石，上面装饰着《旧约》和《新约》里的各种神像，这在当时被认为是全世界最美的景象，也是最巧夺天工的作品。"同时，瓦萨里持续关注大教堂不间断的装饰活动，里面出现越来越多吉罗拉莫·穆齐亚诺和祖卡里兄弟的作品，这表明教堂浩大的工程吸引了那些专门负责教堂内部装饰的大艺术家。

荒蛮时期意大利的遗迹分布

同时，皮罗·利戈里奥正在费拉拉潜心研究费拉拉的王朝历史。为了增加自己的阅历，他也做过一些实地考察，之前的重点是罗马，现在扩展到更广泛的意大利北部，他将费拉拉、博洛尼亚、拉文纳、帕多瓦、维罗纳、威尼斯、帕维亚、蒙扎、米兰等城市的文化放在一起比较，到最后，他重新整理出了意大利古代和后古时期的地理历史。

比如，在拉文纳，利戈里奥首先参考的是比翁多·弗拉维奥在15世纪编写的文集，同时还有德西德里奥·施普雷蒂给他带路［德西德里奥·施普雷蒂是拉文纳人，他在1489年写的《拉文纳的建立、扩张和倾颓》（*De amplitudine, de vastatione et de instauratione urbis Ravennae*）于1574年再版了俗语版本。很久之后，莱奥波尔多·奇科尼亚拉在拉文纳的形象历史史料中发现了这本著作］。在蛮族势力衰落、人们隐隐看到新的文化萌发嫩芽之时，在对当地的古迹有了直接的认识的基础上，利戈里奥设法了解这种奇异的情况，他称其为

"混合""腐化"。在罗马衰败后,不同的文化发源地(既有拜占庭文化又包括拉丁文化)之间出现了这样一种趋势。在拉文纳,这种"混合"来势汹汹,"混合后的俗语被滥用……在那个时代,多少名贵的、值得赞颂的东西因为一些荒诞的借口被打碎,被夷平,被烧毁,被掩埋"。正是在拉文纳,人们再一次找到了"俗语"的源头。每一位到访者都不能忘记自己曾在但丁·阿利基耶里墓前驻足,正如利戈里奥在圣弗朗切斯科大教堂里所做的一样。在那个时代,这间教堂似乎存放了令人刻骨铭心的、遥远的对中世纪的回忆。

圣维托大教堂帝国式的宏伟景象让人赞叹不已,至于它的修建,要归功于查士丁尼一世,这位东罗马帝国的皇帝想要把它建设成圣索菲亚大教堂的样子,正如施普雷蒂记载的那样。这种皇家建筑体现出了"希腊式"的宏伟,尽管希腊式的建筑也得到过相似的评价,但这二者并不是相互对应的关系。有感于拜占庭的衰败,利戈里奥先于其他人提出了历史风格这一概念(比他早了一个世纪的比翁多和施普雷蒂并没能提出这个概念)。意大利未开化的东哥特地区里的"希腊式"圣像对他来说像"愚蠢的猴子的像,或者是奇形怪状的像,或是自然界里的怪物的像",而东罗马帝国的皇帝像则是"抽象的,只有当在他们的尊称旁写上他们的名字后,像与像之间才有了差别"。除了其他的装饰之外,人们在圣维托大教堂内还可以看到《三博士来朝》(*Adorazione dei Magi*)浅浮雕,这件作品至今仍被保存在圣所中,浮雕在艾萨克(东罗马帝国的总督)的石棺上,"这位伟大的总督是锡马克的部下……被莫里斯迫害致死,1039年被葬在拉文纳"。利戈里奥尽力描述石棺,最后将注意力放在人物的衣服样式以及穿着弗里吉亚衣服的粗糙人像上,"这是东方人的穿着打扮,他们披着一件短斗篷,袒胸露背的,裤子肥硕,鞋子笨重,他们头顶的头发是卷曲的"。从这些话语中可以看出他十分关注这些古人的穿着打扮和风俗习惯,就像他关注古代晚期的文献一样(近代,阿洛伊斯·李格尔认为这件石棺"浮雕的设计快要像中世纪的了")。

也是在那样一个动乱时代的过渡期,狄奥多里克大帝建起了一座

"并不精致"的陵墓，它和多明我会教堂一样旧，在蛮族首领将它重新整修、使它变成一座陵墓的样子之前，人们曾怀疑它是远古时代的一座异教寺庙。从它的建筑风格来看，很明显它的各个组成部分所代表的文化既不是罗马文化也不是通俗的文化。从它蕴含着古典美的外表中，人们可以想起那个"最辉煌的太平盛世"。尤其是它顶端"巨大的盖子"，是用一块完整的石头做的，"在它龟甲状的大理石盖上有厚实的手柄，这些一模一样的手柄环绕在顶端尖塔周围"，难以想象前人到底用怎样巨大的惊人装置才把它吊上去的。实际上，在利戈里奥之前，那些草率的装饰和光秃秃的外墙朱利亚诺·达·桑加罗就已经评论过了，并把它画了下来，这幅作品后来变得非常著名。这些装饰是后来才有的，是早期"基督徒们"的成果，比如破旧的窗户变成了门，而"这些简陋的小窗户原先是没有的"，所有的窗户都不是按比例做的，也没有经过测量。而瓦萨里认为拉文纳遗迹的风格是那个时代总督管辖地盛行的"希腊"风，这种风格没有经过构思。"时至今日还能从一些古代遗迹中看到"那个时代的大师作的"粗制滥造的仿制品"。

16 世纪的人对伦巴第时代带人像的建筑的了解明显受到了历史学家保罗·迪亚科诺的影响，他是那个时代的直接见证者。他的《伦巴第史》（*Historia Langobardorum*）中有关特娥多琳达公主的内容广为人知。特娥多琳达用一些画有伦巴第人姿势动作的画装饰蒙扎大教堂。这些画在保罗看来十分有趣，他把这些画看作伦巴第人穿衣、梳妆打扮方式的生动而真实的记录。瓦萨里也被保罗的这段精彩的描写打动（他在本纳蒂托·艾吉奥编辑的意大利语译文中读到了这段话），为了更恰当地形容意大利北部流行的这种"粗糙"的手法特点，他将这段话引用到《名人传》1568 年版的序言中。连利戈里奥也借鉴了保罗的这段描写，他从中节选出有用的片段来形容那个时代建筑和雕塑的风格，利戈里奥认为这种"粗糙"风格的形成是因为伦巴第人的身材就像野兽一般高大威猛，就像保罗形容的那样。利戈里奥写道："在那个时代，人们不懂画像，雕塑也是按照人的形状来雕刻，有些部分

还与野兽有几分相似。""在蛮族的怒火中，在斯基泰人劫掠后，在外族频繁入侵后……这片土地上充满了无知和暴行，没有了热爱德艺兼具的作品的人。"利戈里奥还从保罗的文字中找到了关于四处迁徙的野蛮匈奴人的描述，这些叙述给人留下深刻的印象，利戈里奥写道，"他们面容可怖，长相凶残"，但是他并没有指明这句话的出处，"他们的身体是一块肌肉，他们长着一双小眼睛，从中可以看出他们灵魂的傲慢……"（为了对比，下面是从《伦巴第史》中节选出的一段话，来自前文提到的艾吉奥 1548 年的译本："他们的身体是可怕的黝黑色——如果可以这么说的话——就像一块没有形状的肌肉，他们长着一张人类的脸孔，前额也有一双眼睛，他们冷酷的外表下藏着自信和来自灵魂深处的傲慢……他们的眼睛真的不大。"）

米兰和帕维亚的伦巴第式建筑引起了瓦萨里的注意，这表明他对历史有着浓厚的兴趣。尤其是那座帕维亚塔，也叫博爱齐奥塔，因为保罗曾写到博爱齐奥在塔里度过了阶下囚的日子。这座塔在 1584 年倒塌过，幸好有朱利亚诺·达·桑加罗的草图，这座塔才得以重建。从草图的文字（"博爱齐奥曾被囚禁在这座帕维亚塔中，这座塔全部是用熟土建的"）可以得知这座塔的斜坡是使用简陋的烧制砖堆砌而成的［从安东·玛丽亚·斯佩尔塔 1603 年撰写的《帕维亚史》(*Historia di Pavia*) 中也可以找到它的插图，他把这座塔定义为"圆形的希腊式建筑，用大量烧制砖头垒成"］。瓦萨里认为这座塔应该被归为"哥特式建筑"，因为在罗马时，瓦莱里奥·贝利曾给他看过布拉曼蒂诺手绘的帕维亚塔的设计图（这证明了在 16 世纪的意大利，属于不同城市或地区文化的艺术家之间的分歧有多么大）。尽管如此，这座用熟砖和未经修饰的材料盖成的塔在瓦萨里眼中还是很有特色的，而根据当地人的习惯，他们只用希腊式绘画装饰教堂。

至于博洛尼亚，利戈里奥甚至用了一个章节来描述它。利戈里奥参考了博洛尼亚上千年的历史文献，这其中囊括了整个中世纪，这些文献的作者是一些古典作家：该撒利亚的优西比乌，圣人吉罗拉莫（撰写了有关佩特罗尼乌斯的作品），圣人安布罗吉奥（记叙了狄奥多

西大帝的事迹，以及戴克里先和马克西米利安二人掌权时维托和阿古利可拉殉难的故事），保罗·迪亚科诺（记录了欧多克西亚和佩特罗尼乌斯的事迹），他还参考了《殉道圣人录》（*Martyrologium*，这其中提到了维托和阿古利可拉殉道时的情况）和普拉蒂纳的著作（在教皇圣西莱斯廷一世的生平里提到了异端聂斯托里派以及佩特罗尼乌斯是如何铲除它的），最后他还参考了弗朗切斯科·帕特里切利 1574 年编辑的《古代被称作耶路撒冷的博洛尼亚的神秘又虔诚的圣斯特法诺教堂和修道院纪事》（*Cronica della misteriosa e devota chiesa e badia di S.Stefano di Bologna anticamente chiamata Gierosalem*，这本著作描写了城市里历史最悠久的教堂的历史，很久之后奇科尼亚拉在一篇有关建筑史的文章中提到了这本书）。

现在，新的情况是，纵观这座城市的基督历史，就连古代的宗教建筑之间也是有时代差异的，即它们的建筑风格有各自的时代特征。为了明确博洛尼亚建筑的总体风格——尽管这些建筑大体上是古罗马时期的产物，但是它们出现的时间是模糊的、难以界定的，比如罗马帝国末期蛮族入侵这一时段——利戈里奥认为要先简单补充几点有关蛮族入侵的背景，在这段时间，意大利"遭受了哥特人和伦巴第人如排山倒海一般的猛烈袭击"。在狄奥多西执政期间，形象艺术基本上已经病入膏肓，沦落到矫揉造作的境地。但这个时期也出现了佩特罗尼乌斯这样的人物，他立志要让自己的城市里遍布宗教建筑，首先从修建主教堂开始。利戈里奥认为这座主教堂就是一缕光，也是佩特罗尼乌斯的"丰功伟绩"里"灿烂的一笔"。

利戈里奥认为，在加布里埃莱·帕莱奥蒂生活的年代，博洛尼亚兴起了一股赞颂这间主教堂的浪潮。这间主教堂被"重建"又"扩建"过之后，成了一项永远建不完的工程，因为人们总是一点一点地完善它，尤其是给它添上"大理石"装饰（利戈里奥指的是 14 和 15 世纪的装饰）："这间重建又扩建后的圣殿是多么值得歌颂啊，它有许多大理石的装饰，不过这让它看起来好似多种建筑的组合体（原意为'杂种的'），而且里面有不计其数的精美画作。"

根据语境，"杂种的（bastardo）"一词在利戈里奥文中有其他的含义，另一个形容词"标新立异的（modernaccio，贬义）"指的则是那些后古典主义风格的建筑。"标新立异的"与"杂种的"所指代的对象应该大致相同，因为"杂种的"指的是异质混合体，而"标新立异的"指的是不怎么新但也绝对不是古式的风格，它已经走在了革新的道路上，也想要形成自己的风格，在意大利多样的文化中找到属于自己的位置，但是这很困难，最后甚至不如创新之前的状态。拉特兰的圣乔瓦尼大教堂的旧门就是一个"标新立异"的例子，"这是某一任教皇的杰作，算是一个标新立异的建筑代表"，在某种意义上，这种风格和中世纪教堂的建筑风格有些相似。奥斯蒂亚门也出于同样的原因被认为是"标新立异"的作品，尽管它是阿尔卡迪奥和奥诺里奥时代的产物。根据利戈里奥的仔细考证，奥斯蒂亚门和圣斯特法诺教堂残存的罗马式城墙属于同一个时代。利戈里奥还举了其他地方出现的"标新立异的作品"做例子，比如有些砖墙的筑造方式看起来是将古代的材料随便堆砌在一起，有的墙甚至使用了碑文的残片，对石刻毫无敬畏之心，纳尔尼桥就是一个例子。它的墙体是用不同的材料堆砌的，随随便便就垒成了一层，就像一出综合歌剧（克里斯多夫·L.弗洛莫尔使用了这个术语），缺乏装饰的野心和要规范它的意思。

值得注意的是，在利戈里奥之前，只有一个人使用"标新立异"这个形容词，他就是利戈里奥的老师巴尔达萨雷·佩鲁齐（1481年，安卡亚诺—1536年，罗马），从他的一张草图中可以找到这个词，这张图被保存在伦敦。巴尔达萨雷将两个不同的大门作比较，在上面写下"为了体现各时代的历史而建的标新立异的建筑"来指代图纸右侧的门，它由雅各布·德拉·奎尔查设计，是15世纪后期的风格，古怪又做作。利戈里奥所说的圣佩特罗尼乌斯未完工的"杂种"门正属于这种"15世纪后期"风格，上面用了无数的镶板，表明它集各个时代的"历史"于一身。

体现后古典主义风格的这些基督教建筑特点是异质、分层、"混杂"，有的还"标新立异"，这些建筑在博洛尼亚随处可见，因为在经

过浩劫之后，狄奥多西下令用"砖瓦墙"重建整座城市，正如利戈里奥见到的那样。圣斯特法诺大教堂——相比起被定义为古罗马时期的建筑，人们更常将它的出现时间追溯至狄奥多西时代，因为它的实体是由佩特罗尼乌斯修建的——在利戈里奥眼中就是"标新立异"的，因为它是由纯粹的砖加上其他珍贵的材料垒成的。实际上，为了建一座纪念圣斯特法诺的教堂，佩特罗尼乌斯参考了 4 世纪教皇们的做法，将供奉艾希思的神庙夷为平地。利戈里奥认为已经成为碎片的神庙废墟是对偶像崇拜无情打击的永恒见证。

利戈里奥不可能怀疑圣斯特法诺大教堂残留的墙壁只能追溯到11—12 世纪，也是在这时，祭坛上出现了三博士来朝的雕塑，这一虔诚传统可能归功于佩特罗尼乌斯。在众多记述新式艺术的作家中，利戈里奥是第一位关注到三博士木雕的人，这里指的是"巴尔撒泽、加斯帕和梅尔基奥的祭坛，这三位圣人是最先相信伟大的耶稣在伯利恒出生这个消息的，在那里出现了主显节和复活节，人们在这些节日中获得宽恕"。

在博洛尼亚，还有许多圣殿也一样被人们顶礼膜拜，"圣普罗科罗大教堂、圣多明我圣殿以及陵墓、圣弗朗切斯科大教堂、圣萨尔瓦多大教堂还有修道院以及圣米歇尔大教堂，这些建筑都是在哥特人、匈牙利人、西哥特人、东哥特人和赫鲁利人洗劫后重建的"，在他们入侵意大利之后，人们才对意大利这片土地有了一个概念，而这些建筑就是在这期间出现的。

第六章
天主教改革与艺术

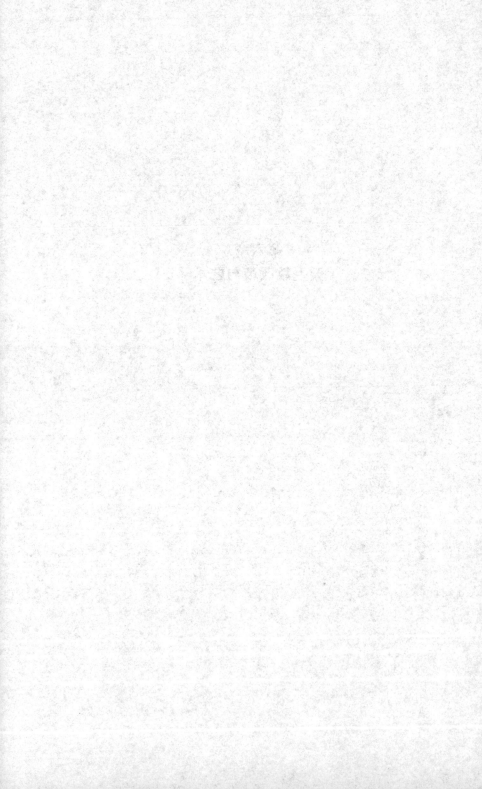

圣像：得体与装饰

特伦托会议决议中明确规定了教士应严格审查教堂里的画像，不得使"不雅"的像和"放荡"的人像出现在教堂内："应当避免一切有吸引力的不雅、戏谑之物"[《特伦托信纲》(*Canoni e decreti del Concilio di Trento*)，第二十五次，条目 2]。

大会上讨论的仍是些老生常谈的问题。16 世纪初，罗马存在大量的新式宗教艺术品，它们显然受到了古典艺术的影响，这些作品被外来的参观者严厉抨击。而伊拉斯谟则在他的《西塞罗之风》(*Ciceronianus*，1528) 中义愤填膺地指责教堂已经沦落为"异教风格明显的建筑"，基督徒们过多地以欣赏不雅的图像为乐（"图像的内容下流不堪"）。与此同时，吉罗拉莫·萨伏那罗拉虔诚的追随者焦万·弗朗切斯科·皮科·德拉·米兰多拉在 1512 年 8 月 12 日写的《维纳斯和丘比特》(*De Venere et Cupidine expellendis carmen*) 的介绍信中也向贝尔韦代雷庭院中的雕塑投以鄙夷的目光，因为当时庭院里放置了古代最有名的异教的神灵像，而且是全身赤裸的。

归根结底，使圣母玛利亚呈现出和女神维纳斯一样的"放荡"美是极为不合适的。加布里埃莱·德·罗西用尖锐的语言谴责了现代雕塑家们为了让自己的雕塑和古典雕塑比肩，把圣母的面容雕刻得淫荡色情，他反对"现代雕塑家们把圣母雕刻成淫荡的样子"！德·罗西肯定联想到了安德烈亚·圣索维诺和之后的雅各布·圣索维诺手下的人像，他们制作的人像令人身心荡漾。这些像被保存在罗马的圣奥斯定圣殿内，人们像崇拜古代神灵一样敬仰它们，很快它们就被民众认为是奇迹一般的存在。

在法国复杂的形势下，相同的非议也突然流传开来。当时正值宗

教战争的年代，1549 年人们在巴黎再一次发现了著名的《加罗林书》，并将其公开。这卷书的成书时间可以追溯到第二次尼西亚公会议时，人们在书中发现了"指代清楚"的图像，并从神学的角度对这一敏感话题进行了讨论——这些像具有超凡的能力，能带给欣赏者强烈的暗示。除此之外，人们还发现了"暧昧不清"的图像，这主要是指以维纳斯和圣母玛利亚作为原型的图像。

1563 年，在特伦托会议的工作进入尾声之前，在神父们的请愿下，第一次圣像审查行动开始了，同时，受到多位早期基督教教皇启发，人们开始了真正的反异教圣像破坏运动。据各种传说故事中的记载，这些教皇曾对异教神灵进行猛烈的抨击，以至于到了 6 世纪，格里高利一世依据这个传统举行了轰动世人的销毁古代神像的活动。利戈里奥记述到，16 世纪中期时，罗马神庙遗址圣母堂修道院的修士们想要"让一件绘有精美浮雕的大理石公牛化为齑粉，这是一尊罕见的雕塑，这座修道院的僧侣们宁愿诋毁它也不愿欣赏它，最终他们将它损毁"，因为这尊牛让他们想起了《圣经》中提到的被希伯来人浇铸又被摩西残忍毁坏的金牛犊。还是根据利戈里奥记载，克莱芒特七世掌权时期，依然是这群无知的修士，把"雕刻的最传神的救世主雕像"——至今还保存在神庙遗址圣母堂中的米开朗琪罗雕刻的大理石《基督像》——的"男性生殖器砍掉，再把它盖上。他们丝毫没有表现出对这件绝世之作的尊重，更没有尊重耶稣"。

就在这一切发生的前几年，美第奇家族的教皇克莱芒特七世的前任阿德里安六世也效仿了早期基督教的教皇们，他直接表现出对异教神像的鄙夷，不仅如此，他还对展现出不凡魅力的精美艺术品表示不满。瓦萨里的原话是这样描述的：阿德里安六世甚至想"将米开朗琪罗在西斯廷小教堂里的作品弃掷在地，他说小教堂就是一群赤身裸体的人洗澡用的浴场"。

米开朗琪罗在 1541 年完成了《最后的审判》，这幅作品无疑再一次撞到了人像艺术政策的枪口上。此前，尤其是在意大利，这项政策主要就是用来约束在创作方面大胆破格的画家们，尤其是针对米开朗

琪罗和效仿他的画家们。米开朗琪罗的表现太过随心所欲，这是对世间万物的不尊重，也是对圣地装饰的大不敬，他理所当然地受到了教会人士的一致谴责。因此，有必要严格控制艺术家、画家和雕塑家的行为，他们在进行艺术创作时，应当依据《圣经》、早期教会领袖们的著作以及中世纪的教理。

16 世纪 50 年代中期，彼得罗·阿雷蒂诺写了一封著名的恶意中伤《最后的审判》的信，在信中，彼得罗指责米开朗琪罗在道德和神学方面的破格以及他本人的越界行为，这一切都与拉斐尔作品中"让人愉悦的美"相悖。拉斐尔的画作一向尊重史实，他具有作为一个古典学者涉猎广泛的文化素养，同时拥有百科全书式的知识储备，人们可以把他的画视为一服良药，从中得到启发，以此来对抗米开朗琪罗主观的形式主义。

不久之后，一位名叫卢多维科·多尔切（1508 年，威尼斯—1568年）的学者将阿雷蒂诺谴责米开朗琪罗的文章的开篇进行了修改。1557 年，他写下了《阿雷蒂诺关于绘画的对话》（*Aretino o Dialogo della pittura*）。作为威尼斯人，他受到了一股强烈的反瓦萨里的感情的驱使。他认为现在的绘画都太过阳春白雪，对虔诚的普罗大众来说过于讲究，"孩童、贵妇和少女的眼睛可以明显地看出这些绘画人物的不虔诚，只有专业人士才有兴趣去探究其更深一层的寓意"，这是极为不合适的。因此，要抵制米开朗琪罗，艺术家们不仅需要学习拉斐尔，同时也要向提香学习。在第一版《名人传》（1550）中，瓦萨里过分贬低了提香的功绩。以乔凡尼·贝利尼、乔尔乔涅和提香的名义，多尔切坚决不承认米开朗琪罗的能力在古今大师之上。提香的名气依旧鼎盛，并且向四面八方传播，因为他有着超凡的能力，他可以驾驭从宗教到世俗不同领域的画作，也可以从事不同种类的艺术创作，比如肖像画、神话故事画和宗教故事画。因此，他不但可以满足世俗艺术品收藏家们的需求，同时也能满足人们对宗教题材画作的要求。在提香作品最忠诚的推崇者中，有一位为费代里戈·博罗梅奥（1564年，米兰—1631 年）主教，他在自己的《博物馆》（*Musaeum*）中称

赞了《三博士来朝》(*Adorazione dei Magi*,今保存在安布罗画廊内,是埃斯特家族财产中遗失之物),因为这幅画"包含许多东西",并且还原了"人物真挚的情感"、人物的服装、当时的风景,还有各种自然细节,这所有的一切在米开朗琪罗的作品中是看不到的。提香的这幅画可以被比作一间"真正的美术学院,因为画家们从中可以学习到的东西就像阿玛尔忒娅之角中的内容一样丰富,让人受益匪浅"。

终于在 1564 年,《画家们犯的历史错误》问世了。尊敬的乔瓦尼·安德烈亚·吉利奥义正词严地向世人阐述特伦托教会把宗教题材的画作放到了一个新的位置。吉利奥反对同时代画家们的"无知",反对米开朗琪罗的逾矩之风,同时他也认为拉斐尔的作品是最好的范例,因为从中可以"读出真实的历史",这位画家懂得如何"分辨虚假错误和事情的真相,懂得分辨哪些是史实,又有哪些是史诗,他笔下人物所处的时代,人物的动作、年龄、服饰以及其他的要素都是恰如其分的"。拉斐尔懂得在不同的情况下转换身份,他可以是"一位纯粹的历史学家"(比如梵蒂冈博物馆拉斐尔室内的壁画),也可以是"一位纯粹的诗人"(比如他为基吉小堂创作的画,"所有的画都是即兴创作的,那些人物的姿势和力量的走向与人物本身是相称……人物的动作和发力状态都是他即兴想出来的")。不过我们也需要注意,尽管茱莉亚别墅被它的反对者们憎恶,认为它极尽卖弄世俗的奢华,但是吉利奥对其内部的壁画还是持赞美态度的,因为在他看来,这些壁画与"私人别墅"这一主题相合,在这里,画家们(普罗斯佩罗·丰塔纳和塔代奥·祖卡里)可以在古代神话的世界里自由徜徉,同时还保留了古典主义者的尊严,满足了古玩收藏者的品位需求。

在对《最后的审判》和保罗礼拜堂内的壁画进行极其仔细和严苛的检查后,吉利奥挑出了米开朗琪罗在神学方面犯的所有错误。在他看来,这些错误有:耶稣是没有胡子的,而且是呈站立姿势,没有坐在荣耀宝座之上;天使没有翅膀;画中人物的衣服被风吹起,但是末日到来的那天风已经停了;象征耶稣受难的擎天柱与罗马圣巴西德圣殿内人们朝拜的真实的圆柱迥然不同,米开朗琪罗应该对这些细节更

用点心的。

吉利奥认为，还有一类画家也应该被谴责，他们为了炫技故意画出一些姿势扭曲且僵硬的人物，比如所谓的"疯狂的解剖学家"——米开朗琪罗派画家马尔切洛·维努斯蒂（约 1512 年，科莫—1579 年，罗马）和吉罗拉莫·西奇奥兰特："如果有人想见识不美观的扭曲动作到底是怎样的，去圣玛利亚教堂的切西小堂看一眼圣母便知，尊贵的切西命人绘制了这幅油画，圣母在天使报喜后做出向后转的姿势，我每次看都会发笑。应该提醒这位尊贵的切西大人，不要再让人绘制如此不雅不虔诚的画像了，尽管他又让人在圣母大殿画这样的像。"对于切西订购的圣玛利亚教堂和圣母大殿内的这两幅作品，瓦萨里有着完全不同的看法："托马索为许多朋友向米开朗琪罗求画，比如为切西主教求得的天使报喜图，还有一幅为这位主教的画由马尔切洛上色，并放置在罗马圣母大殿的大理石祭台上"，"最后，吉罗拉莫·西奇奥兰特在圣玛利亚教堂的切西小堂内画了这幅巨大的描绘了圣加大肋纳殉道的画作，这是一幅精妙绝伦的画作，和其他地方的作品一样，作者画这幅画的时候也非常考究"。

在吉利奥看来，"那些现代画家即兴的古怪念头"是令人生厌的，他们更喜欢中世纪画家们的粗糙质朴风，尽管在那个时代，人们认为这种作画方式是"劣质、粗糙、庸俗、老套、简陋的，毫无才情和艺术性可言"，然而，这些画家却画出了"忠实虔诚"的像，因为他们的画贴近现实且远离炫技，这种炫技之风在米开朗琪罗之后尤为盛行。因此，人们从内容的角度再一次对中世纪艺术做出评价，奥诺弗里奥·潘维尼奥的父亲也尝试做出评价，这将很快导致早期基督教研究的蓬勃发展。

在如此紧张的氛围中，西斯廷的壁画受到多次审查也就不是什么怪事了。同样不会令人意外的是蒙田会对极端世俗的人像感到困惑，这些像是古列尔莫·德拉·波尔塔为了装饰保罗三世的墓而为梵蒂冈大教堂绘制的。在 16 世纪末，人们为那些看上去最不体面的女性人物披上最能体现其贞洁的衣服，这种现象并非偶然。还有一件事

也不会让人感到惊讶，即 1566 年，庇护五世下令把贝尔韦代雷剧场内非宗教类型的摆设挪走，因为那里摆放的赤身裸体的大理石神像招致了外来参观者的非议，教皇御用建筑师皮罗·利戈里奥设计的这些放荡不羁的自由的装置被看作对特伦托装饰规则的大不敬，装饰规则认为如果这些雕像没有被集中挪到卡比托利欧山，那么它们就应该被放在更加私密的场所中，而卡比托利欧山现在成了一个真正的公共博物馆。

如果说利戈里奥对于庇护五世如此严苛的措施感到沮丧的话，那么巴尔托洛梅奥·阿曼纳蒂这样的雕塑家则是以一种完全不同的方式回应此措施，他似乎想要毁掉自己的许多作品。作为雕塑家和建筑师，年迈的阿曼纳蒂辉煌的职业生涯似乎已经走到了尽头，他为自己之前与耶稣会的密切往来感到后悔，1582 年 8 月 22 日这一天，被悔恨淹没的阿曼纳蒂决定给佛罗伦萨设计学会写一封信。阿曼纳蒂在信中以十分官方的语气忏悔了自己之前因为破格而犯下的罪过，他阐明了这些过错指的是他雕过的裸体人像，比如"位于帕多瓦的巨大雕像，以及位于佛罗伦萨广场的巨人像，以及喷泉中的像，都是没有穿衣服的"，他的良心感到非常不安。事实是这些赤裸的人像总是让男人和女人们"想歪"，尤其是那些"被摆放在公共场合的像，每个人都可以看到这些像，并对它们指指点点"，"在神庙和教堂里不应看到不虔诚不圣洁的绘画或雕塑，人们不但不该将这邪恶的蛊惑放在这圣地，而且在私密且不涉及宗教的场所也不该出现这些东西"。阿曼纳蒂在信中说道，无论在哪里，人像的身体都应该用布遮住，对此，工匠们小试牛刀也无妨，就像米开朗琪罗雕刻的摩西像，这尊雕像位于圣彼得镣铐教堂，是人们在罗马所能看见的米开朗琪罗最重要也最令人印象深刻的作品之一。在任何情况下，艺术家们都处于教会人士的评判之下，这一点是很必要的，"在未经过虔诚和最公正无私的人仔细审查和检验之前，任何物品都不能在圣地出现"。

掌控艺术创作、从神学角度对其进行修正、检查其是否得体，这些工作由教会人士，尤其是主教们全权负责。博洛尼亚大主教加布

里埃莱·帕莱奥蒂于 1582 年发表了《围绕圣像和世俗人像的讨论》（*Discorso intorno alle immagini sacre e profane*），旨在从这个角度教育神父们承担他们教化世人的任务。在帕莱奥蒂所在的博洛尼亚，安尼巴莱·卡拉奇（1560—1609）、阿戈斯蒂诺·卡拉奇（1557—1602）、卢多维科·卡拉奇（1555—1619）三兄弟[①]名声大噪，而（这里指的是在格里高利十三世统治时期）老一辈最有名望的画家们为博洛尼亚教会贡献了大量的作品，并在这里获得了巨大的成功，直到被召往罗马工作。其中，洛伦佐·萨巴蒂尼（1530 年，博洛尼亚—1576 年，罗马）和奥拉齐奥·萨玛奇尼（1532 年，博洛尼亚—1577 年，博洛尼亚）可以完全遵循装饰规则作画，并且将人像清晰地呈现出来，同时又能掌控图画的寓意导向。

帕莱奥蒂认为不仅要控制艺术家们的创作活动，还要规范人们欣赏艺术作品的习惯。甚至于在公共场所摆放异教神像和帝国时代的肖像都被认为是不合适的行为。"有人不厌其烦地收集十二皇帝像，这在当时已经成为一种广为流传的时尚，这股以排山倒海之势席卷而来的潮流传进了宫殿、大厅、回廊、图书馆以及书房……像是公开展览一般……人们没有意识到这些皇帝像玷污了其余民众良好的名声，这些人是被基督教教民所不齿的，一些品行端正的作者记录下了他们的行径，把他们钉在历史的耻辱柱上。"

格里高利十三世掌权时期，蒙田是重要的罗马的见证者。我们知道，他赞赏格里高利十三世的政策，但是对于其将赤裸的人像摆放在公共场所这一举动，他在深思熟虑后认为这是十分不雅的，同样，他认为把男性生殖器画在墙上这种行为应当受到谴责，至今我们还能经常看见类似的图案（"画家们在大楼的走廊和房间墙上画的巨大图案造成了多么恶劣的影响！"）。蒙田也不忘记录这些赤裸的神像给人们造成的影响，他记叙道："在我年轻的时候，这位大好人为了不让某些古代精美的雕塑玷污了人们的双眼，他把他所在城市里大量的雕塑打

① 卡拉奇三兄弟是巴洛克绘画的代表人物，被合称为卡拉奇兄弟，他们共同创办了博洛尼亚卡拉奇学院。——译者注

碎了。"《圣经》判定这些淫秽色情的雕像有罪，因为从某种意义上说，这些像诱使人们与石头和木头交媾，是这些神像本身吸引了他们，让他们变得色欲熏心，唤起他们最难以抑制的本能。

同时，法国药剂师尼古拉斯·胡埃作为凯瑟琳·德·美第奇宫廷里的一位肖像学家而备受尊重，他建议把艳情绘画放在一个单独的房间里，不要让孩子看到。在此之后，教皇乌尔巴诺八世的主治医生朱利奥·曼奇尼也发表了同样的观点。曼奇尼是锡耶纳人，他建议人们对"艳情"的图像要多加注意，不要让"情窦未开的少女、未婚女子、外人和对此计较的人看到"，"比如维纳斯、玛尔斯和一丝不挂的女子"，它们应该被妥善安置在"最隐秘、最不起眼的走廊和房间里"，"而这最普通、最接地气的房间里放置的神像和艳情的物品一起被搁置在隐秘的储藏室，由家里的一家之主把它们遮住，只有当他和自己的配偶或亲信一起进去时，这些东西才能重见天日，不能让看不惯它们的人看到。在家主和配偶休闲娱乐的地方存放的这类艳情画是有专门用途的，它们被用来让人产生感官刺激，这样家里的男丁就可以长得更俊美、健壮，撒努斯在他的《论婚姻》（*De Matrimonio*）中也提出并承认了这一点"。

连帕莱奥蒂也承认这些画有着神秘的力量，可以刺激人的生殖繁衍。在《围绕圣像和世俗人像的讨论》中，他提及了这样一个观念，在宗教改革之前，此观念还被盛传，即这些"栩栩如生的画像""肆虐人躁动不安的灵魂"，它们似乎具备一种在人所能控制范围之外的超乎寻常的能力，这种能力可以使人的身体，或者说人这种生物的躯体起反应（"这是一位古希腊演说家为一位女子写的辩护稿，此女子因产下一个与其父不相像的黑人婴儿被指控与人私通，他的辩护依据是此女的房间里有一幅黑人的画像，普鲁塔克本人也证实过此事。之后，又传说有一位父亲，由于一心想要一个俊俏的孩子，就给他妻子一幅肖像画，画上是一个长相俊美斯文的孩子，希望他的孩子能照着这个模子长"）。

考虑到这些扰乱人正常生活的意外和冲突，就需要有人引导这些

艺术家，最后审查他们的作品。在这种情况下，最著名的画作审查事件发生了，从米开朗琪罗的《最后的审判》开始，到费代里科·祖卡里绘制的祭台装饰屏都没有逃过被审查的命运。费代里科·祖卡里的装饰屏被腓力二世从埃斯科里亚尔修道院最大的屏风上撤下，因为他的装饰有碍观瞻，连保罗·韦罗内塞也被指控为邪教人士，受到宗教裁判所的质问，因为在他的《最后的晚餐》中，许多人物呈现出一派欢天喜地的状态，这幅以圣餐为主题的画一点也没有起到教化民众的作用。

不久之后的卡拉瓦乔的遭遇要（比上述艺术家）不幸得多。首先，因为他对现实生活的还原过于真实，人们认为他的画适合私下观赏，或者当作艺术品来收藏，但是放在教堂里就不合适了。实际上，尽管乔瓦尼·彼得罗·贝洛里公开表示自己反对卡拉瓦乔和卡拉瓦乔画派，他也承认年轻一代的画家们"对他（卡拉瓦乔）趋之若鹜，视他为大自然独一无二的模仿者，认为他的作品都是奇迹，争相追随他"。就这样，圣王路易堂内"一幅圣马太的半身像被神父们揭掉，他们说画里的人物既没有被装饰，也没有一点圣人的样子，跷着二郎腿坐在那里，就那样大刺刺地把脚伸出来"，不过温琴佐·朱斯蒂尼亚尼侯爵收藏了这幅画；"描绘'圣母之死'的一幅画也遭到了同样的对待，它被撤是因为作者将仙逝的圣母的尸体画得过于肿胀"，鲁本斯在曼托瓦公爵的授意下将它买走；"另一幅关于'圣母子与圣安妮'的画也被从梵蒂冈大教堂最小的祭坛装饰屏上撤下，人们在博尔盖塞别墅可以看到，这幅画上的圣母和没穿衣服的幼年耶稣看起来不那么得体"。

圣人：圣依纳爵·罗耀拉、圣女德肋撒和圣十字若望

1540 年，依纳爵·罗耀拉（1491 年，罗耀拉—1556 年，罗马）建立耶稣会。他是圣像和圣物崇拜活动最坚定的守卫者之一。他的《神操》（*Esercizi spirituali*，1548）指出，"为了扮演好我们战斗教会分子的角色，我们需要有规则可循"，这些规则包括"尊重、赞美

圣物并向它们祷告"，"赞美苦路，赞美朝圣，歌颂主的宽容，赞美大赦，赞美宗教守卫战，点燃教堂蜡烛"，"除了赞美奉在教堂里供人朝拜的圣像外，还要赞美教堂里的各种装饰"。

如此一来，有了耶稣会的存在之后，全世界的教徒都深信：圣像和圣地装饰应该起到它们最重要的教化作用，即巩固教民的信仰。从另一个角度来看，这条植根于民众心中的观念，是依纳爵从个人角度灌输给他们的。从这一点出发，依纳爵从眼下罗马的第一间耶稣会教堂开始，倾尽全力落实这项计划，不久之后，也就是16世纪80年代末，教堂里所有的装饰和绘画都需要高度迎合新的政策，它们对典故的解释方式、激发教徒内心情感的力度，都要经过严格的考察。这就要求画家摒除每一个炫技、着重刻画人物外在形象的念头，仅仅使作品达到叙述故事的效果就足够了，让信徒们能够自我反思，让他们重温绘画所描述的场景，让他们清楚自己的感受，他们每一次"情感上的触动"都是由"故事"中的人物激发的，但是绝不能让作品外在的精妙和画家的才能分散了信徒们的注意力。这里指的是斯特拉达圣母堂和耶稣受难堂，在耶稣会神父朱塞佩·瓦莱里亚诺（1542年，阿奎拉—1596年，那不勒斯）的授意下，希皮奥内·普尔佐内（约1550年，加埃塔—1598年，罗马）和加斯帕雷·切利奥（1571年，罗马—1640年）分别负责这两个圣堂的装饰工作。朱塞佩·瓦莱里亚诺是建筑师和画家，1572年加入耶稣会，在西班牙期间被当时的耶稣会会长克劳迪奥·阿夸维瓦召回罗马，在1579—1581年间，被任命为耶稣会新址工程的负责人（因为他在西班牙积累了丰富的建筑经验），先后在罗马、热那亚、那不勒斯、慕尼黑和巴伐利亚工作。

《神操》存在的目的就是引导信徒们鞭策自身来调动自己的五感，用自己的感官去理解并置身耶稣受难的现场或体验圣母的生活，感受地狱中受折磨的灵魂的苦痛以及进入天堂后的幸福。仅仅用头脑了解这些东西或能简单地讲述这些故事是远远不够的，还需要通过身体力行的实践后用心去体会。最后，需要教徒与圣像进行实实在在的、持续的日常交流，这样可以帮助他们得到心灵上的慰藉。这

里给出了几条实用的建议。首先，全神贯注，让自己的元神归位。一定要让自己免受外界的干扰，进入一个可以让自己精神集中、独立的空间里，最好找一个自己熟悉的、能让自己感到安心的环境，可以选择在幽暗的空间里，因为幽暗的环境更容易让人注意力集中，"当我待在自己的房间时，我会关闭门窗，阻止光线进入"，"要注意对明和暗的转换，利用有利与不利的时机，修行者可以通过这种方式利用好时间从而得到他想要的"，周遭的气氛也会影响到"心态"的正确性。

"保持灵魂的孤立，不让它被尘世间的烦扰分散，把所有的元气汇集在一处，为造物主所用。"只有通过这种方式，操练者才可以将"定像"练习进行下去，此练习的要点在于"通过想象能看到我本人置身冥想的场景之中"。举个例子，比如想要参透圣母领报的奥义，从理性的角度来说这是不可能参透的，首先需要"想象地点"，"尤其是要用想象力观看加利利省拿撒勒市里圣母居住的房屋及住室"，之后循着这段"历史"以如下的方式再现它："从拿撒勒启程，我们可以默想，怀孕近九个月的圣母坐在一匹驴的背上，朱塞佩和一名侍女牵着一头牛"，接着"用想象力观看从拿撒勒到伯利恒的路。思考路的长和宽，是否平坦，或是否穿过山谷及丘陵。看看耶稣诞生时的山洞，大、小、高、低以及里面的摆设如何"，以此类推。

还有一个冥想地狱的例子。它要求操练者"用想象力看地狱的长、宽、高"，"用富有想象力的眼光看巨大的火焰，也就是看肉体内的灵魂在烈火中焚烧"，"在想象中，听到哭号、哀叫、呐喊以及咒骂我们的主及诸圣的污言秽语"，"用嗅觉，闻到火焰、硫黄、污物及腐烂物的腥臭味"，"用味觉，品尝地狱里酸苦的味道，泪水、悲伤和良心的谴责"，"用触觉，感受烈火如何触碰和焚烧灵魂"。

圣女德肋撒（1515年，阿维拉—1582年，托尔梅斯河畔阿尔瓦）的自传是16世纪通灵文学最伟大的著作之一，她在自传中描述了通过与圣像的交流能感受到与天主的紧密结合。直到1587年，宗教裁判所才将这本《阿维拉的圣女德肋撒的自传》（*Vita*）的手抄本从档案

室中拿出，而后它被交付与腓力二世，腓力二世把此书放在埃斯科里亚尔图书馆作为镇馆之宝，这本书随即就被大批量印刷，流传甚广。德肋撒生活的每一个瞬间都与圣像密不可分，在她母亲去世时，"我悲恸欲绝地面向圣母像，对她哭诉，求她做我的母亲"，有关耶稣基督的"塑像"，她写道，"当我看到这尊塑像的时候，我的内心震动不已，因为这塑像栩栩如生，就像耶稣基督正朝我们走来一般"，"我伏在他的脚下，流下了大海一样多的泪水，祈求他赐予我力量"。德肋撒还写到，她费尽力气"请人在很多地方画主的圣像"，"整理祈祷室，用祭品填满这间屋子"，等等。

但是德肋撒本人也非常清楚，不管圣像多么通灵，能激发内心的情感，它始终是工具而已，它与圣人的真身还是有很大区别的："认为这二者之间有许多相似之处是一种很荒谬的想法，一个大活人和他的肖像之间没有那么多相似，即使画得再自然，也不能让肖像脱离'它是一个静物'这一事实。"德肋撒认为，不应该用肉眼去看这些圣像，而应该用神秘主义神学提倡的方法去看，也就是"在心里祈祷"。她在自传中多次用尽可能简洁的方式解释，冥想耶稣受难的场景到底意味着什么：意味着耶稣附身在自己身上，体验他受难的过程，感受"当主被绑在柱子上受鞭笞时"，"他一人承受的巨大痛苦和折磨"，想象"他的喘息和他流下的隐忍的汗水"。借用圣像的冥想应该是完全激发个人内心情感的过程，这个过程是没有理智参与的，在某些情况下通过此过程人可以到达精神的极乐巅峰，德肋撒将这种感受描述成"神魂超拔"，"有时肉身被提了上去"的那种"极致之乐"（这是德肋撒自传中最富有感染力的章节之一，受到这些文字的启发，17世纪中叶，吉安·洛伦佐·贝尔尼尼装饰了圣玛利亚教堂里的科尔纳洛小堂）。

和《神操》一样，《阿维拉的圣女德肋撒的自传》也强调了在"心灵祈祷"的过程中"幽暗空间"所起到的重要作用：德肋撒用一章的笔墨来描述主到底是"用何方法唤醒她的灵魂，启示身处幽暗混沌中的她"。实际上，"混沌"这一意向在这个时期已经变成了文学作品的中心话题。圣十字若望（1542年，丰蒂韦罗斯—1591年，乌贝达）

思考此话题后得出的结论与德肋撒的并没有多大区别。圣十字若望是赤足加尔默罗会的奠基人，与德肋撒的关系密切，二人都支持加尔默罗会的改革运动，《心灵的黑夜》（ *Notte oscura dell'anima* ）这本书就如同一本沉思录，一字一句都具有启示意义，它以赏析一系列诗歌的形式，阐述了为了达到"天（上帝）人合一"的境界，灵魂所必经的"属灵之路"。"夜"的黑暗并不意味着一直处于无穷无尽的困境中的灵魂，踏过逆境与重重障碍，而后被神灵的光辉照亮。实际情况是，凡人只有在看见过光之后才意识到有"黑暗"这回事，也就是说在了解了幽暗之后人类的理智才能发挥它的作用，而仅仅靠理智是不能领悟神灵的伟大之处的。圣十字若望在青年时期曾经做过绘画的营生，在《心灵的黑夜》中他也对颜色中蕴含的神秘主义做了独家阐释（红色、绿色和白色……），他尝试通过比较神光与透过窗户射入房间里的太阳光，解释他自己的神学理论。这些解释值得被拿出来讲一讲，因为时至今日，这些话对投身绘画史研究中的人依然有启示性的作用：

> 我们可以将神光与普通光放在一起比较。太阳光照射窗子，如果灰尘被除净，阳光就不容易被看到；如果房间里满是灰尘，那么很容易就能看到阳光了。这是因为光本身是不可见的，而是要借着它所碰触到的对象方得以看见。不过，也是当光反射于其上才能看得见。如果光不碰击这些对象，则不会也不能看到光。因此，如果一道阳光从一边的窗子照射进来，穿过房间，再从另一个窗子射出去，如果完全没有碰到什么可以反射的对象或尘埃，这个房间不会比先前有更多的阳光，这光本身也是无法看见的。更进一步地观察，我们会注意到，光所在之处反而更加黑暗，因为光驱散，并使其他的光暗淡。而如我们说的，这光是看不见的，因为没有任何使之反射的对象。显然，这正是冥想的神光之所为。以其神光打击灵魂，它超越本性的光明，因此暗淡和剥除所有本性的情感和领悟，这些情感和领悟是人借着本性的光明知

觉的。不只使人灵性和本性的官能暗淡，也使之空乏。使灵魂留在黑暗和空虚之中，这光以其神性的灵光精炼和照亮灵魂，灵魂却认为他没有光明，且处在黑暗中。如同前述举例说明的，如果房间内纯净、空无，没有可反射的任何对象，即使阳光已在房间当中仍是不可见的。

实际上，面对这样深邃的思考，当今的绘画史学者无法抵抗住从文学中挖掘线索的欲望。这些线索可以帮助解释为什么特伦托会议后期会出现大量宗教绘画追求光线效果的趋势。在意大利各个地区，乃至全欧洲，画家们在他们虔诚的画作里精心构思光线的明暗效果，这种效果越来越能起到让人情绪波动、令人仿佛身临其境的作用，这种绘画趋势绝非偶然。因为市面上订购神学题材的绘画时要求越来越明确，所以这种绘画趋势也是对逐渐增多的订单的回应。我们可以联想提香、祖卡里、雅各布·巴萨诺以及卢卡·坎比亚索的作品，他们都多次参观了拉斐尔在拉斐尔室和柯勒乔在雷焦艾米利亚主教堂的祭台装饰屏上所作的画，这些画都体现出了"夜景画"令人难忘的效果，这给卡拉瓦乔的追求光线效果的画派奠定了基础。

现在，在圣女德肋撒钟爱的圣像画中，观看圣母和抹大拉的玛丽亚忏悔图以及与耶稣受难相关的，尤其是耶稣被鞭笞的图像，最能让她达到心灵祈祷和冥想的目的。就连吉利奥也写过"耶稣被鞭笞的题材尤其能激起人们的沉思"这样的话，前提是基督的肉身看起来"伤痕累累，血淋淋、脏兮兮的，破皮，没有人样，苍白又憔悴"，如此一来，画家就能借机展现出自己绘制裸体画的才能，从而与精美的异教雕塑竞争（根据吉利奥的描述，塞巴斯蒂亚诺·德·皮翁博就在蒙托里奥圣彼得堂中画了这样的画，"因此，蒙托里奥圣彼得堂里的巴斯提亚诺修士才得到如此多的赞赏"）。总之，根据改革后的教会的规定，耶稣受难题材的画要和其他圣人殉道的画一样，必须要显得痛苦。但是对于画家来说，为了达到这个目标，他们要摒弃以个人的喜好诠释画作的念头。

为了弄清这个在耶稣会内部也受到关注的问题，需要考虑一下格里高利十三世在任期间命人在圣斯德望圆形堂内绘制的壁画圈。这项工程实在是一个令人难忘的例子，神父们对此非常了解，他们妄想最大限度地限制艺术家们的创作自主权，迫使他们创作具有解说和训世作用的作品。耶稣会的教士通过一系列的修复活动控制了西里欧修道院，他们请克里斯托福罗·龙卡利，又名波马兰齐（1552年，波马兰切—1626年，罗马）和安东尼奥·滕佩斯塔（1555年，佛罗伦萨—1630年，罗马）在修道院内部的墙壁上画满壁画（15世纪时由建筑师贝尔纳多·罗塞利诺主持建造了围墙），好让殉道的圣人们所受的最残酷的极刑重现在见习修士眼前。房间吊顶边线上的每一处装饰基本上都被清除，这样就可以把那些骇人的场景换到如今又被重新打开的拱廊上，拱廊在15世纪的时候是被堵住的。人物、透视结构和壁画的背景（出自马尔科·达·谢纳之手）相得益彰，使这些场景格外深入人心。后来，传记作者乔瓦尼·巴廖内称赞这幅画为"了不起的实践"，因为它完全展现出了画家高超的绘制插图的能力。但是壁画解说的意味太过浓重，以至于在相同的图上要加上按顺序排列的字母，每幅图都有它相应的解说，从这里可以看出许多场景都是直接取材于《殉道圣人录》。不过，这些解说在某种意义上是非常有用的，就像中世纪图画的"标题"一样，大主教加布里埃莱·帕莱奥蒂在《围绕圣像和世俗人像的讨论》中还强调过这一点，"在合适的位置加上圣人或故事的名字是有必要的，因为有的人物并不是非常著名（古代的时候就有这样的情况，圣保利努斯说过'在画中要加上殉道的圣人们的中间名'），或者注明故事作者的所在地，或者从书中截取一些能表明作者身份的短句"。

这些描绘残暴酷刑的画由于高度贴合历史文献并且满足订购者的要求而被大加称赞，以至于人们认为应该立刻把这些画照搬到圣斯德望圆形堂的墙壁上。在1585—1589年间，焦万·巴蒂斯塔·德·卡瓦列里的版画和朱利奥·罗西欧的文章《为基督教信仰和教会而斗争的虔诚的殉道者胜利的光辉……在罗马圣斯德望圆形堂中闪耀，由尼科洛·切尔奇尼亚尼雕刻而成》（*Ecclesiae militantis triumphi sive*

deo amabilium martyrum gloriosa pro Christi fide certamina ...in Ecclesia Sancti Stephani Rotundi Romae Nicolai Circiniani pictoris manu visuntur depicta；罗马，前巴塞洛缪·格拉西印刷厂出版）一起出版。1642年，巴廖内同样也记录下了这项印刷举措所收获的巨大成功，这主要得益于那些年人们对古代殉难崇拜的传统有了越来越深刻的认识，因为人们挖掘出了大量的古代遗址，这些考古发现让人们越来越了解远古时代基督教教徒虔诚的习俗。由利戈里奥完成的最早的对古罗马地下墓穴的研究追溯到法尔内塞教皇的时代。利戈里奥当时首先研究耶稣基督的画像，发现了大量的文物和中世纪时代的殉道图，在图中可以清楚地看到（利戈里奥本人也注意到了）在施酷刑的时候使用的可怕刑具，比如"长柄钳"、"铁钳"、"锚爪尖"以及巨大的马状刑具。对于最后一种刑具，利戈里奥在那些古代图画的基础上用一幅草图对它的功能进行了解释（"从这些图画中可以了解当时基督徒被残害的情况"）。

　　1578 年，百基拉地下墓穴的发现轰动一时（实际上，在此之前利戈里奥很可能已经发现了它），群情激昂。从这之后，罗马，尤其是奥拉托利会圈内，涌现了一股对早期基督教遗留物的狂热潮流。教皇迅速得知了此消息，派出学者跟进此事件，深入研究。在这第一批研究人员中，有两人表现突出，一位是来自西班牙的多明我会修士阿方索·恰科尼奥（1540—1599），另一位是佛兰德斯人菲利普·德·温格（逝世于 1592 年）。二者仔细地将地下墓穴中的装饰画描摹下来，后来马耳他考古学家安东尼奥·鲍西奥把他们的图稿汇总，编入了 1632 年出版的《地下罗马》（*Roma Sotterranea*）的附录中。此时有必要马不停蹄地将这未知的地下世界绘制成地图，把一系列地下隧道和墓室记录在案，把发掘出的文物整理归类并登记造册。还要请受过专门培训的画家把在墓穴里发现的古画描摹下来，这些画蕴含着虔诚又深奥的意义。因为这些画在绘制时质量就并非上乘，再加上地下环境潮湿，年代又久远，这些经过了"恶劣时代"损毁的虔诚画作需要被重新绘制。在严谨认真又学识渊博的学者手中，这些画被还原、复制，细节

处也清晰可见（我们可以想想鲍西奥书中的插图，清晰又整齐）。

16 世纪发掘的实物和文字资料对特伦托会议后期的绘画有着巨大的影响，与此同时，对插图也有了新的要求，这些图必须符合"历史真相"，而这真相又需要基于有文字记载的史料。我们就以像利戈里奥这样的古物研究学者为例，他收集了崇拜圣博策稣和圣马蒂尼安的起源的相关资料。在利戈里奥写作的时候，这两位圣人的圣物被保存在圣彼得大教堂内供人顶礼膜拜，它们被放在加洛林王朝时代修建的一座修道院十字形耳堂的东北角，教皇圣帕斯夏一世（817—824 年在位）承认并装饰了这座修道院，把圣物从奥勒利亚大道挪到了此处，正如《教宗名录》（ Liber pontificalis ）中记载的那样。但是 1548 年，十字形耳堂被拆除，在没有原始礼拜堂的情况下，圣物的保存和朝拜活动就成了一个问题。圣物只能被临时安放在旧教堂的中殿内，直到 1605 年，才又重新被安放在现今的祭台上。但是很久之后它们才成为大量学者和教会人士悉心研究的对象，他们参考了多个版本的《殉道圣人录》[Acta，最早追溯到 4—5 世纪间优西比乌的《教会史》（ Historia ecclesiastica ）]，尤其参考了《哲罗姆圣人殉道录》（ Martyrologium Geronymianum，史料来自潘维尼奥 ），连利戈里奥也在他的《罗马史》（ Antichità romane ）中对这两位圣人的圣物作了注释，其中有一页专门描述了一张描绘圣博策稣和圣马蒂尼安殉道的中世纪图画。其中有一段描写了二位圣人死去的场景，这两位是马梅尔定监狱的看守，被关押于此的圣彼得感化，他们被绑在马状刑具上，被掌掴，被铁烙，被火烤，最后被斩首，尸首被埋在奥勒利亚大道的地下墓穴中。

实际上，如今藏于布雷拉美术馆中巨大的《圣博策稣和圣马蒂尼安殉道》（ Martirio dei santi Processo e Martiniano ）同样是根据基督教早期的可靠文献来描绘的，画作描绘的故事同时在切萨雷·巴罗尼奥《基督教年鉴》（ Annales ecclesiastici ）中也有记载。这多亏了主教弗朗切斯科·巴尔贝里尼的敦促，才有了这幅作品的诞生。这位主教是早期基督教研究的狂热支持者，他在 1629 年命瓦郎丹·德·布洛涅

（1591 年，库洛米耶尔—1632 年，罗马）绘制此画，这也是后者短暂的职业生涯中最重要的一幅作品。为了完成这项他并不熟悉的任务，瓦郎丹必须要在他自己的卡拉瓦乔画派画法和官方的浮夸式画法中找到一个平衡。结果，绘画还原了多少暴力成分，就得到了多少称赞，以至于他陷入了绘画的解释功能中无法自拔。比如，他重现了其中一个行刑者转动刑具齿轮的画面，又或者圣露西娅身罩薄纱从左侧进入安慰两位圣人，保罗也在其中，他捂住眼睛不忍观看施加在这两位殉道者身上的残酷刑罚，还有异教领袖雕像的底座以及身披帝国铠甲的监狱护卫。这幅作品引起了巨大的讨论，比如一位杰出的学者约阿基姆·凡·桑德拉特就对这种身为卡拉瓦乔画派画家却又遵从于历史画绘画规则的行为表示支持。似乎还有人为这幅画向尼古拉·普桑（1594年，莱桑代利—1665 年，罗马）订购《圣伊拉斯谟的殉道》（*Martirio di Sant'Erasmo*）。普桑超凡的表达和创作能力似乎与 16 世纪流行的古典主义传统配合默契，至于瓦郎丹，尽管他体现了他"模仿自然"的能力，不过还是败在了形式主义上，这一点被许多卡拉瓦乔画派画家诟病。

　　至于如何纪念全部基督教徒和圣人们的胜利，这就要靠新式绘画以更加有效和引人入胜的方式贡献自己的力量，来描摹他们的胜利景象了。

作品赏析

[1] 米开朗琪罗·博纳罗蒂（1475 年，卡普列塞—1564 年，罗马）

《最后的审判》（*Giudizio finale*），约 1534—1541 年，湿壁画，1370cm×1220cm，梵蒂冈城，梵蒂冈宫，西斯廷小教堂

1541 年 10 月 31 日，最先看到这幅画的人被它所蕴含的巨大能量和骇人又宏伟的场面震惊，他们毫不犹豫地把米开朗琪罗和但丁、《最后的审判》与《神曲》（*Commedia*）联系到一起。但是，这幅画呈现出了如此让人内心压抑的景象，这种自发形成的风格立刻就让人产生困惑，并且这种困惑越来越多。彼得罗·阿雷蒂诺首先开始发难，他写了一封著名的信，在信中恶意中伤米开朗琪罗：《最后的审判》一出现，有人就选择站在拉斐尔那一边，因为"拉斐尔作品中的雅致让人心生愉悦之情"，他们不喜欢米开朗琪罗，因为"他的笔触放荡不羁"，完全不顾及"圣坛之上的耶稣"的尊严，这些人物被画得"色情和猥琐""毫无虔诚之心"，"可以放在浴室的墙上，但绝不能放在至高无上的唱诗台上方，应该给它找个其他的地方"！

1557 年，乔瓦尼·安德烈亚·吉利奥在《关于绘画的对话》（*Dialogo*）中不带个人感情地把米开朗琪罗圣像题材的作品仔细审查了一遍，列举出了每一处与《圣经》或与基督教真理相悖的地方。他认为米开朗琪罗并没有遵照"历史的真相"作画，他只想"享受绘画的乐趣，而不管人物经历的事件真相到底如何"，他仅仅"画出了大量的人物，所有人的身体是靠各种动作和姿势潦草堆砌的结果"。更不要说人物赤裸的身体让观察者感到"多么的羞耻和愤怒"，尤其是"当我们亲临现场观看了不该看的画面"。

1568 年，瓦萨里为米开朗琪罗辩驳，赞扬他卓越的创新能力，称赞他"突破了自己"：

> ……经过很长一段时间之后，他超越了自我。他想象末日来临时的恐怖场景，并把罪人应受的刑罚画了出来，天上的赤裸群像中有抱着十字架的，有抱着耻辱柱的，有手持圣

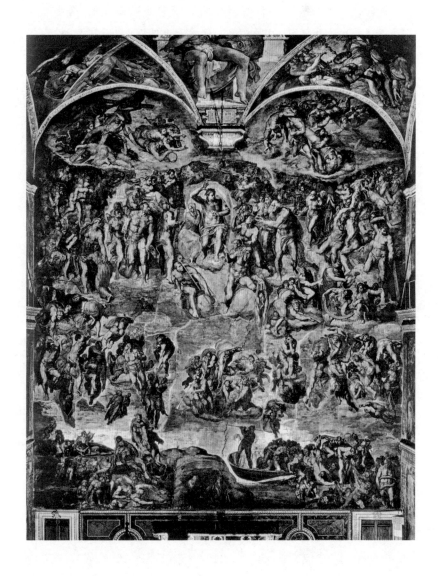

枪的，有拿圣帕的，有拿圣钉的，还有拿圣荆棘冠的，每个
天使的姿势都不同，从他们的从容姿态中很难看出这是末日。
耶稣面容可怖，严肃地面向那些要下地狱的人，诅咒他们，
不像圣母一样面露惧色，缩在斗篷里，她害怕这样的景象。
无数的人物围在耶稣身边。

　　严苛的教皇保罗四世曾扬言要销毁这幅壁画，最起码也要对它进
行适当的"修改"，"因为那些人露出了隐私部位，这实在是不合适"
（瓦萨里）。画家达尼埃莱·达·沃尔泰拉接到任务，要求他仔细检查
这幅壁画。从 16 世纪开始，一直到 18 世纪，越来越多人物的"私密
部位被遮住了"。到了庇护五世执政的时候，画家埃尔·格列柯敏锐
地察觉到了罗马宗教绘画亟待革新的大趋势，正如锡耶纳作家朱利
奥·曼奇尼后来在他的《论绘画》（Considerazioni sulla pittura）中记
录的那样，埃尔·格列柯甚至已经准备重新画一幅《最后的审判》。
（"他口出狂言，说如果他能把这幅画扔到地上，他一定早就扔了，他
会以虔诚和得体的方式画一幅不亚于那幅'杰作'的画"。）

[2] 提香·韦切利奥（约1490年，卡多列—1576年，威尼斯）

《达那厄》（*Danae*），约1544—1546年，布面油画，118.5cm×170cm，那不勒斯，卡波迪蒙特国家博物馆

　　被亚历山大·法尔内塞主教的坚持所感动，1545年提香来到了罗马。他终于有机会见一见米开朗琪罗，有机会在瓦萨里这样优秀的向导的陪同下参观古罗马时代的遗迹，一睹被遮住的大理石雕像的真容。提香将这幅《达那厄》献给亚历山大·法尔内塞主教，也就是教皇的侄子。少女达那厄是阿尔戈斯王的女儿，她被父亲关在一座铜塔内，以此来远离世间所有的男子，因为占卜预示阿尔戈斯王将死在外孙的手中。根据奥维德的《变形记》，朱庇特神发现了这位美丽的少女，于是他化身一道金光，达那厄就怀上了珀尔修斯，这个未来要弑亲的人。著名学者乔瓦尼·德拉·卡萨是被罗马教廷派往威尼斯共和国的大使，当他还在威尼斯的时候，他果断地汇报了有关这幅画的情况。1544年9月20日，他告诉亚历山大主教"提香画的这个赤身裸体的女子是如何让那位刻板的多明尼各主教托马索·巴迪亚大动肝火的"，他还补充道，与这幅《达那厄》相比，1538年提香为乌尔比诺大公画的《维纳斯》（*Venere*，今保存于乌菲齐美术馆）就像是一个"基耶蒂人"。在《达那厄》中，这位女子躺在那里，虽不着寸缕却散发着神圣的光辉，达那厄用一只手遮挡自己的身体，就像普拉克西列斯雕刻的性感的《含羞维纳斯》（*Venere pudica*）一样。

　　现在，提香在罗马的贝尔韦代雷庭院落脚了，《达那厄》应该就是在这里完成的，据瓦萨里的说法，米开朗琪罗本人还来拜访过教皇的这位尊贵的客人。两个来自不同阵营的艺术家就这样相遇了。瓦萨里清楚他们那次会面的重要性，借此机会，他也仔细反思了到底是什么样的鸿沟横亘在这两个阵营之间，准确来说，是横亘在米开朗琪罗和提香之间：

　　　　有一天米开朗琪罗和瓦萨里一起去观景楼拜访提香。他

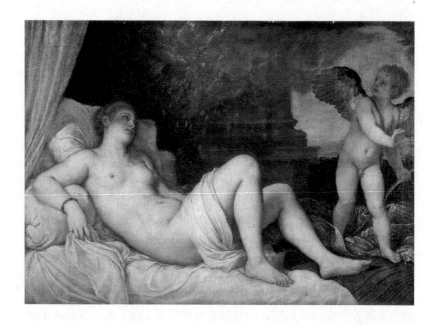

们发现提香刚刚完成一幅裸体的女人像《达那厄》，宙斯化身金雨落到她的腿上。当然，任何人当着画家本人都会说一些热情洋溢的赞美之词，他们俩也不例外。离开提香的住所之后，他们开始讨论提香的画法。米开朗琪罗对这幅画非常推崇，他说他非常喜欢那幅画的色彩和风格，但令人惋惜的是，威尼斯艺术家从一开始就不重视构图（或素描），所以，画家总不能在方法上有新的突破。"如果提香从艺术和构图那里得到的帮助与他从大自然中得到的帮助一样多——尤其是在表现活生生的真人时——那他的成就将无人能及。因为他才思敏捷并且有一种充满活力的迷人风格。"的确，米开朗琪罗所说的全是实情，因为如果一个艺术家不大量从事构图练习，并且认真研究古代和现代的艺术精品，那么他绝不可能单凭记忆来创作，来提高模仿大自然的能力，从而无法使他的作品具备超越大自然的艺术优美性和完美境界。

实际上，在罗马的停留给了提香一个机会，让他可以更新自己对古代雕塑艺术和古希腊艺术的认知，他可以一次次地观赏这些艺术品，用他自己的方式探究身体的柔和程度、轻松几笔就渲染出的意境到底有何价值，这些手法让坚硬的雕塑与夕阳柔和的光线融为一体。以至于在这样活色生香的场景面前，爱神被赋予了生命、呼吸，甚至让人惊奇的动作，达那厄的形象让人联想到了普拉克西特列斯的《含羞维纳斯》，当时这尊雕塑在塞斯比阿得到了所有人的好评。

[3] 古列尔莫·德拉·波尔塔（约1515年，波尔莱扎—1577年，罗马）

《保罗三世陵墓纪念雕像》（*Monumento sepolcrale di Paolo III*），1551—1553年，大理石和青铜，梵蒂冈城，圣彼得大教堂

　　多亏了米开朗琪罗的介绍，在1547年塞巴斯蒂亚诺·德·皮翁博去世后，古列尔莫得到了掌印官一职，这曾是提香梦寐以求的职位。因为在铜像浇铸领域颇有建树，古列尔莫成了法尔内塞家族的首席人像雕塑家。曾有无数的艺术家在他的工作室里工作过，这其中还有外地人，比如雅各布·科巴尔特，被称为佛拉芒的柯普，正如乔瓦尼·巴廖内后来记载的那样（1642），他"擅长制作微小的模型"；还有来自代尔夫特的维莱姆·凡·泰特罗德，他因为仿制了一些著名的塑像和古罗马皇帝半身像而受到人们的高度称赞。

　　安尼巴尔·卡罗是法尔内塞宫廷内最优秀的学者之一，也是一位肖像学专家，他可以直接跟进保罗三世墓室的建造进度。在保罗三世去世后，亚历山大主教将墓室的装饰工作交付给古列尔莫。在1551年8月5日一封写给普拉主教的信中，卡罗描述到，一间壮观的墓室将问世，这间墓室有八尊"横卧"在地的卡拉拉大理石雕塑，在一个八边形的底座上将会安放"巨大的教皇像，教皇坐在上面呈现安抚者的姿势"。

　　但是这样一项浩大的工程却引发了激烈的争论。"有人不想让这项工程进行下去，"卡罗写道，"因为这个，墓室的选址引起了争议。米开朗琪罗建议主教们把这尊刻有碑文的铜像安放在神龛里。"最后还是米开朗琪罗的提议得到了大多数人的赞同，这也给"教皇们的陵墓要安放在新的梵蒂冈大教堂"这项传统开了一个头，在17世纪，这项传统由吉安·洛伦佐·贝尔尼尼延续下去。

　　古列尔莫已经准备好要向米开朗琪罗，尤其是佛罗伦萨的美第奇家族陵墓致敬了。米开朗琪罗的《昼》从各个角度都展现了画家充沛的精力，他所要传达出的东西，受众很容易就能接收到。

　　1551年9月1日，这尊穿着长袍的教皇雕塑终于完成了。用卡拉

拉大理石雕成的《和平》（*Pax*）、《富有》（*Abundantia*）连同《正义女神》（*Iustitia*）与《审慎》（*Prudentia*）一起作为四种美德的化身，如今被存放在法尔内塞宫里。1553 年时，这几尊雕塑还在制作中，我们从安尼巴尔·卡罗 1553 年 11 月 25 日寄给亚历山大主教的信中可以得知，他在信中使用了一些华丽的辞藻来形容工作进度："他在那里工作了有两个月，然后人们就看到了奇迹。他制作的这尊雕塑有多么惊人，大家都看在眼里。他不像其他人一样还要打草稿，人物的四肢他是一气呵成地完成的，就像一位赤裸的女子从雪地里走出一样。"

1574—1575 年间，这尊雕像被安放在国王的修道院入口的左侧，这四尊大理石雕塑派上了用场。

在接下来的 1575—1588 年间，这组雕像被搬到靠近墙壁的地方，在圆顶下东南角的神龛里。不过《和平》和《富有》这组雕塑也因此被移除，或许是因为这两尊雕塑的质量不够上乘，不久之后被退回法尔内塞宫。

1595 年，得幸于奥多阿尔多·法尔内塞主教的命令，我们在今天才能看到这尊丰腴匀称的正义女神，蒙田看到它的时候它还是全身赤裸的。

[4] 雅各布·罗布斯蒂，又名丁托列托（1518 年，威尼斯—1594 年）

《圣马可的奇迹》（*Miracolo dello schiavo*），1548 年，布面油画，416cm×544cm，威尼斯，学院美术馆

1548 年，丁托列托为圣马可学院议事堂画的场景画获得了巨大的成功。1548 年 4 月彼得罗·阿雷蒂诺在写给丁托列托的信中提到了这幅画，他非常欣赏画中的"奴隶的形象，他倒在地上，不着寸缕，表现出了殉道的残酷"，"我发誓，他肌肉的颜色，身体圆润的线条，还有他遗体强烈的存在感，这些细节都是我非常欣赏的。围在他身边的人脸上的表情，他们的气场以及他们的视线都使这幅画看起来像真的一样，而不单单是一幅画"。

这幅画描绘的是一个非常具有感染力的场景，圣马可突然出现在空中，冲向奴隶准备营救他，这个奴隶因为前往圣马可大殿朝拜圣物而被主人惩罚，主人马上要戳瞎他的双眼，打断他的双腿。无论是画中的看客还是画外的观众，这个场景都深深地触动了他们的心，阿雷蒂诺还特意强调作者高度还原了人物感情的丰富性。人物肌肉的立体感、对透视法的大胆使用以及鲜艳的颜色同样使人印象深刻，这些是丁托列托潜心研究米开朗琪罗的作品以及塞巴斯蒂亚诺·塞利奥有关建筑和透视法的文章后的结果，丁托列托从这些资料当中获取灵感，在画的背景中安插了新式建筑。

画中明快且粗糙的笔触也给人留下新鲜又深刻的印象，对于这一点，阿雷蒂诺也在信中表达了自己的保留意见："请您不要骄躁，如果您想进一步完善自己，做到这一点就很好了。如果您作画时少一分匆忙多一分耐心的话，您的前途将不可限量。之后的几年足够您改掉自己在充满希望、匆匆而过的青年时光养成的粗略潦草的习惯了。"不久之后，瓦萨里也表达了和阿雷蒂诺同样的看法，他在讲述威尼斯画家巴蒂斯塔·弗朗哥（瓦萨里解说他的作品时，突出了他是被严重低估了的米开朗琪罗派画家这一事实）的生平中对丁托列托表示赞赏，因为：

他在绘画方面怪异不群，富于想象，才思敏捷，意志坚定。他的聪明绝顶乃画界罕见，正如我们在他的作品和绘画布局中所看到的那样。他的作品与其他艺术家迥然不同，以其新颖别致的构思和才智创造力不断超越自己，他笔触自由，无须素描设计，绘画对他来说似乎是一件轻松愉悦而不费力气的事。他的画稿时常是那样粗略，他的画笔比他的思想判断更有活力，似乎是兴之所至，任意挥洒。实际上，只要有钱赚，他就可以画任何一种湿壁画和油画肖像，在威尼斯，他曾经这样做，现在依然这样绘制他的绝大多数画作。在青年时代，他曾在许多精美画作中表现出极高的判断力，假如他认识到自己的天赋，像追随前辈的优秀风格的人们那样，通过刻苦钻研来发展天赋，并且不背离常道，他本可以成为迄今为止威尼斯最伟大的艺术家之一。当然，由于他生性机灵，富于想象，品性高洁，现在也不失为一个具有创造力的优秀艺术家。

[5] 阿尼奥洛·迪·科西莫，又名布龙齐诺（1503 年，佛罗伦萨—1573 年）

《基督入地狱拯救诸位教父》（*Discesa di Cristo al Limbo*），1552 年，木板油画，443cm×291cm，佛罗伦萨，圣十字圣殿博物馆

在朱迪塔的剑刃上签名并注明日期的这幅木板油画作为布龙齐诺晚年绘画用语的绝妙呈现而受到人们的推崇。多亏了美第奇家族的支持，过了这么多年之后，布龙齐诺终于在佛罗伦萨绘画艺术学院获得了无可争辩的名望。

《基督入地狱拯救诸位教父》被陈列在佛罗伦萨圣十字圣殿的乔瓦尼·赞基尼礼拜堂内，在当时这幅画引起了人们热烈的讨论。在这幅画中，布龙齐诺似乎想尽一切办法展示他本人的绘画特点，他的画色彩分明、讲究、流畅，如此肉欲又吸引人，一如他的那些备受称赞的神话题材的作品，这些作品受到了王公贵族们的青睐。1552 年，瓦萨里、贝那尔戴托·米内尔贝蒂、温琴佐·博尔吉尼在相互间的往来书信中，从绘画的精妙风格角度对大众关于这幅画最开始的反应做出评价，并与同时代的弗朗切斯科·萨尔维亚蒂以及瓦萨里本人的当代作品作比较，不过他们并没有谈论画的内容和普世功能。很明显，布龙齐诺从米开朗琪罗那儿得到启发，尤其是在人物姿势的选择和扭动的幅度方面，他参考了西斯廷小教堂内的《最后的审判》和《卡希那之战》（*Battaglia di Cascina*）的草图。他把耶稣的人物形象刻画得肉感、立体，就像米开朗琪罗雕刻的《救世主基督像》（*Cristo della Minerva*）一样，使人物的肌肤呈现出被磨平的效果，甚至有些不自然。

保罗·皮诺在《论绘画》（*Dialogo della pittura*，1548）中称布龙齐诺为"当今绘画最优秀的着色者"，当然他也配得上这个称号。保罗·皮诺非常推崇布龙齐诺，甚至已经到了思考自己到底是更喜欢他还是提香的地步了，提香也是色彩鲜明的肉欲的诠释者，当然，他的绘画风格与布龙齐诺的完全不同。在《论绘画》中，研究布龙齐诺的绘画风格有助于更好地区分提香和米开朗琪罗各自的幻想世界的巨大不同："布龙齐诺是一位经验丰富的大师，我很喜欢他的作品，也欣赏

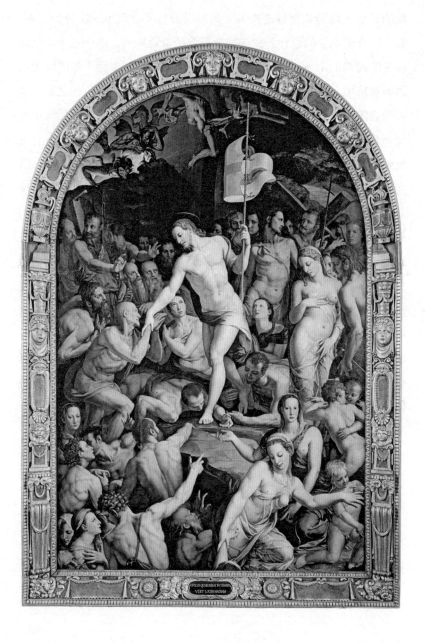

他的品性，但是我更钟爱提香，如果提香与米开朗琪罗能合为一人，有了米开朗琪罗的设计天赋再加上提香的着色能力，那么这个人可以说是绘画界的上帝了。"实际上，1548年在威尼斯和佛罗伦萨两大画派的对抗中，布龙齐诺的能力已经受到了人们的赏识。不久之后，这幅画表露出的享乐形式主义引发了人们的讨论，因为它并不屈从于类型和背景，又不能随意地利用宗教和世俗之间模棱两可的效果。它也招致了一些人的诟病，因为画中还绘了一些妇女的肖像，"其中包括两位高贵而美貌的佛罗伦萨贵妇——科斯坦扎·达·索马伊亚夫人（焦万巴蒂斯塔·多尼的妻子，仍然健在）和已故的卡米拉·特达尔迪·德尔·科尔诺夫人——的肖像，她们的天姿国色和贤良淑德永久值得人们纪念和赞美"，但她们的赤裸性感乱了人的心智，就像夏娃模仿普拉克西特列斯《含羞维纳斯》的姿势带来的效果一样。1584年，拉斐尔·博尔吉尼在《休闲》（*Riposo*）中也做出了相似的评论："正因为你们如此喜欢看这些艳情的女人，所以布龙齐诺的画实在不值得称赞。我可以很肯定地说，每一个驻足于此不停地观看这幅画的人，看的都是这些年轻女子柔软的肢体和美丽的面庞，他们控制不住自己受到肉体的刺激，而这正和他们来教堂这块神圣的土地的目的相悖。"

[6] 哲罗姆·考克（约 1510 年，安特卫普—1570 年）

《罗马斗兽场一角》（*Scorcio del Colosseo*），1551 年，蚀刻画，319cm×228cm，罗马，考古艺术历史图书馆，《特别的古罗马遗迹，生命的全景，刻意的模仿》（*Praecipua aliquot Romanae antiquitatis ruinarum monimenta, vivis, prospectibus, ad veri imitationem affabre designata*，安特卫普，1551）一书中收录

1551 年，考克在安特卫普工作室出版了一本名为《特别的古罗马遗迹，生命的全景，刻意的模仿》的蚀刻画集，一共包含二十五张古代遗址全景图，其中整整十张画的是斗兽场和它周边的风景。

这本画集一经出版就得到了大众的认可，不仅因为高超的蚀刻技巧，更因为风景之美。这片帝国时代的建筑群表面布满了苔藓，遍地杂草丛生，其面积之大令人震惊，在浓密的草丛中，在白云之下，还站着蚂蚁般大小的参观者。尽管大多数人物的大小并不符合实际比例，但毫无疑问这些人物形象为北欧和意大利的画家们提供了多个视角供他们参考。这些画家正通过这风景下掩藏的历史场景，试图满足人们对古代事物的广泛兴趣。比方说保罗·韦罗内塞在 16 世纪 70 年代初的时候，为了完成马赛尔巴巴罗别墅壁画的绘制工作，直接用了考克的四幅风景画，而这几幅画在 1561 年才刚刚由巴蒂斯塔·皮托尼编辑出版。而雅各布·安德鲁埃·杜塞尔索已经在 1554—1555 年间于巴黎出版了它的复印画。

当时考克也是蚀刻画家、复印画匠和编辑，他想尽一切办法设计出这些风景图。可以肯定的是，这些画是他在 1550 年这一年时间内于罗马完成的。在罗马，他曾与瓦萨里见过面，瓦萨里还藏有一套他的蚀刻画集，并肯定了他为出版此画集付出的巨大努力。凡·曼德尔曾记叙到，考克很早就把画笔放在了一旁，一心想要成为"绘画商人"，他"订购了油画布、胶画布、复印设备和蚀刻工具"，想通过制作铜版蚀刻画将杰出的新式画作的理念传播开来，这些作品既有来自意大利的，也有来自北欧的，既有古代建筑，也包含了新式建筑。各种各样的刻蚀画从他在安特卫普的工作室里售出，并畅销全球。除了有拉

COLOSSÆI·RO·PROSPECTVS·5

斐尔、安德烈亚·德尔·萨托、帕尔米贾尼诺、布龙齐诺的名画复制品以外，还有诸多北欧大师的复制品，其中最著名的是消失多年的老博斯的作品（考克的合伙人彼得·勃鲁盖尔负责再版他的作品。为了使复印画获得惊人的效果，他重新设计博斯的作品）。除此之外，考克还把国内外建筑，甚至连异教建筑的插图都放进画册中，其中有庙宇、花园，还有宫殿、房间，以及喷泉。

马尔腾·凡·黑姆斯克尔克、兰伯特·伦巴第以及弗朗斯·弗洛里斯也为这本画集贡献出自己的设计。1551 年，考克还专程把乔治·吉西从意大利请到安特卫普参与这本画集的出版工作。乔治·吉西在此停留直至 1555 年，他为拉斐尔和曼托瓦的艺术的传播做出了巨大的贡献。

[7] 马尔腾·凡·黑姆斯克尔克（1498 年，黑姆斯克尔克—1574 年，哈勒姆）

《自画像》（*Autoritratto*），1553 年，布面油画，42.2cm×54cm，剑桥，费兹威廉博物馆

黑姆斯克尔克在画布上签名并注明日期（"马尔腾·凡·黑姆斯克尔克 55 岁作，1553 年"），并做出向我们展示斗兽场风景的动作，他想用这种方式呈现出自己在"画外"的状态，但同时他本人又在"画内"努力地练习写生。直截了当地看这幅画，首先我们看到的是一袭黑衣的他出现在画面的最外层，他的阴影投射在画布上，好像是真人一样，通过这种方式让我们从不同的层面欣赏这幅经过了伪装的画，并让这幅画本身和"画中画"竞争。

当时最有野心的收藏家之一，哈布斯堡王朝腓力二世麾下位高权重的朝臣安托万·佩勒诺·德·格朗维尔收藏了这幅画，至少可以追溯到黑姆斯克尔克从意大利游历归来三年后。1553 年，凡·黑姆斯克尔克已经成了安特卫普最有名望的画家之一，并担任圣路加公会的会长。当时还在世的卢多维科·圭恰迪尼在自己的作品中称黑姆斯克尔克为当时最有名的画家。在这幅画中，黑姆斯克尔克摆出的骄傲姿态与米开朗琪罗的极为相似，实际上，这幅画让人回想起当时罗马的氛围。那时，米开朗琪罗引领了整个罗马的文化潮流，欧洲的年轻艺术家们为了使自己成为一个文化标志都来到此地学习。1531 年，黑姆斯克尔克也效仿老师扬·凡·斯霍勒尔前往罗马。出于对古典神话和古代文化的兴趣，黑姆斯克尔克跟随扬·凡·斯霍勒尔学习，这一点我们从他在意大利游学时所作的画就可以看出来。在学习了米开朗琪罗式的立体主义之后，1537 年黑姆斯克尔克回到了自己的祖国，并在此传播这种绘画风格。在此之前，他已经把自己工作时画的画带回国，这些画的内容几乎都是破败的遗迹，上面杂草丛生，还有罗马的风景以及建筑，就像今天保存在柏林的他著名的画集中画的一样。凡·曼德尔是这样描述画家在罗马的经历的："当黑姆斯克尔克终于来到他魂牵梦萦的罗马时……他没有把时间浪费在与其他的荷兰画家饮酒作乐上，相反，他埋头临摹各种各样的东西，比如古代残留的一砖一瓦、

米开朗琪罗的作品、大量的古代遗址、各种装饰以及散落在罗马——这座真正的画家们的学院——的街头巷尾的那些精美旧物。天气好的时候他还会主动出去写生。"

那些包含这幅自画像的草图，仿佛将人们带回到了主人在罗马停留的时光。刻印商们努力在全欧洲传播的威尼斯刻印画，尤其是提香的刻印画，影响了越来越多的北欧风景画家，而作者也在此行列中，因此才在 1553 年的这幅自画像中生动地流露出对风景画以及典型北欧景观的敏感。

[8] 弗朗斯·弗洛里斯（1515 年，安特卫普—1570 年）

《堕天使的坠落》（*Caduta degli angeli ribelli*），1554 年，木板油画，303cm×220cm，安特卫普，皇家美术馆

从意大利游学归来后，弗朗斯·弗洛里斯为安特卫普圣母大教堂的击剑会会长绘制了这幅《堕天使的坠落》。由于圣像破坏运动中大量的画板都被丢掉了，弗洛里斯只能在做家具的木板上画。在列日时他曾师从于兰伯特·伦巴第。约 1541—1545 年间，他在罗马研究古典雕塑，最重要的是拉斐尔和米开朗琪罗的壁画，还有波利多罗·达·卡拉瓦乔绘制的大量的古罗马建筑正视图，在曼托瓦和热那亚时，他研究了佩林·德尔·瓦加和朱利奥·罗马诺的作品。

画家把在意大利这么多年学习积累的丰富经验全都用在了这幅错综复杂的作品中。从波利多罗、弗朗切斯科·萨尔维亚蒂、佩林·德尔·瓦加和米开朗琪罗那里借鉴来的人物姿势，铺满了画板所有的空隙。

凡·曼德尔大力称赞这幅《堕天使的坠落》，认为它是弗洛里斯的所有作品中"最著名、最值得赞赏的作品之一"，"这幅惊人的作品构思精妙，完成度极高。它足以得到艺术家和艺术爱好者们由衷的赞美和艳羡。画家通过对人物肌肉分布、筋脉走向的仔细研究和细致刻画，呈现出了这样一幅各种赤裸着的邪恶灵魂一起溃散堕落的场景，其中还有一只外表可怖的七头龙"。

尽管弗洛里斯的绘画手法已经非常接近意大利风格，但在还原一些细节，比如人物的头发、突出的肌肉时，他还是表现出了典型的北欧画家所具有的一丝不苟的精神。凡·曼德尔借用弗洛里斯的例子来抨击意大利画家作画时的"迅速"和"省事"。他认为，意大利画家缺乏对设计的研究，也不注意"人物的肌肉、神经、血管"。这也是对瓦萨里的反驳，他曾赞扬过安特卫普画家，但同时又对弗洛里斯的绘画风格保留自己的意见。尽管如此，对于弗洛里斯以及他的"傲慢、省事和可怕"，瓦萨里的评论还是非常积极的："该地仍然健在的艺术家中，首推兰伯特·伦巴第的弟子，安特卫普的弗朗斯·弗洛里斯。

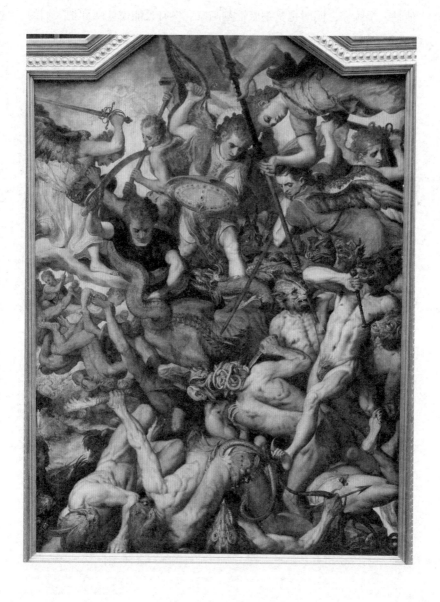

他是一个画家，同时也是铜版蚀刻画家。没有人能像他那样把人们的忧伤、欢乐等情感传神地表达出来，而且他的画总是充满神奇的想象力。因此人们称他为'佛兰德斯的拉斐尔'。坦白地说，从一些刻版画集中收录的他的作品来看，似乎不太符合上面的评价，但我们应该清楚，无论一个木板刻工的技艺如何高超，他都无法尽现原作的韵味。"对于瓦萨里的这段话，凡·曼德尔是这样回应的："有关瓦萨里对弗洛里斯的评价，我是这样认为的，正如您刚才提到的，您对木板刻画发表了自己的见解，这些画大部分都是他的学生刻制的。但是我认为，如果一个作者能用他的慧眼欣赏一下弗洛里斯的画以及他本人的作画方式，那他一定会用自己热情的文字将这位画家的事迹传播开来，而不是任由这种排外情绪主导自己的大脑。"

[9] 卡米洛·菲利皮（约1500年，费拉拉—1574年）

《耐心》(*La Pazienza*)，约1553年，布面油画，186cm×97cm，摩德纳，埃斯特美术馆

　　1553年初，有消息称费拉拉公国的埃尔科勒二世公爵有意召见几位意大利的文人，想要让他们创作出"耐心"的形象，以此来歌颂自己贯穿始终的德行之一，也就是懂得忍耐，这一点全欧洲都知道。多亏了阿雷佐的大主教贝那尔戴托·米内尔贝蒂的介绍，埃尔科勒二世最终得到了一份设计图（这一点我们从瓦萨里与米内尔贝蒂的往来书信中可以看出）。这份图稿是乔尔乔·瓦萨里在米开朗琪罗的提点与博学的安尼巴尔·卡罗的建议下精心设计出来的。埃尔科勒二世对此设计十分满意，以至于他计划将此图用于费拉拉城堡"耐心房间"内的装饰中，几个月之后，卡米洛·菲利皮就在房间里绘制了此作。

　　当时在罗马的皮罗·利戈里奥正试图与费拉拉宫廷建立联系，他也被要求发表自己对将"耐心"具象化的看法。如果我们翻一翻他于70年代写就的古董百科全书，我们就可以找到他对瓦萨里这一设计的严厉抨击。从中我们可以看出利戈里奥有多不喜欢米开朗琪罗（因为他创新能力的主观性极强，总使艺术远离内容的真实），又有多讨厌瓦萨里［为了对他施以"除忆诅咒"（damnatio memoriae），他一点都不会把《名人传》放在眼里］。

　　在利戈里奥看来，瓦萨里设计的《耐心》里"这个水钟和两只交叉在一起做祈祷状的双臂，还有拴在圆柱上的铁链，一切都太假了。真正的'耐心'不应该被锁住，应该是自由解放的，应该是意志坚强又深谋远虑的，应该是洞察力和智力兼具的，无论遭到什么样的迫害都是坚定不移的"。利戈里奥认为，最荒谬的一处构思（抛开那眼一看就是古罗马时期的喷泉不说）无疑是这口无法实现其功能的"水钟"了，这是卡罗受到奥维德的那句名言"坚持就是胜利"的启发构想出来的，这是一口带天平和水漏的只在想象中存在的钟，这肯定是最奇怪的机械设计师设计出的东西，他抛弃了最传统的轭的属性。水缓慢地从"水钟"里流出来，最后把石头滴穿，这样绑在石头上的"耐心"

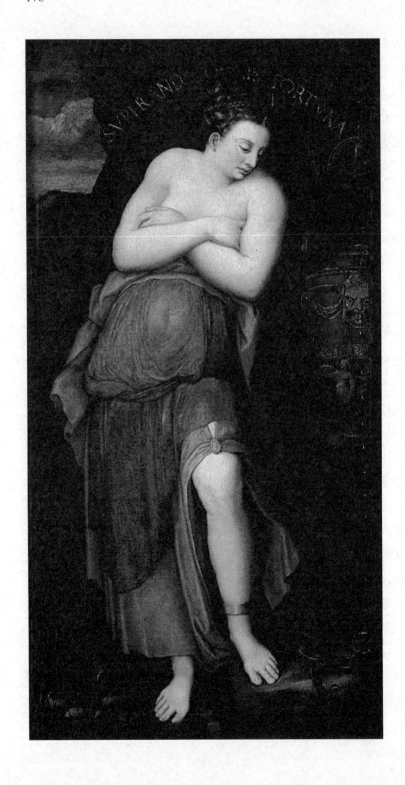

就能被释放了。

　　要为传播这个图案负责的人太多了，利戈里奥根本不想提他们的名字。除了菲利皮之外，蓬佩奥·莱昂尼也在 1554 年进献给埃尔科勒二世的印章上刻上了瓦萨里的设计图。普罗斯佩罗·斯帕尼当时被委托为埃尔科勒二世的半身像雕刻一个大理石底座，如今被保存在埃斯特博物馆中，在当时它被放置在前文提到过的"耐心房间"里，人们可以无数次地看到，就在这个底座的正前方，有一枚印章，上面的浅浮雕正是这位被锁在石头上的半裸女子。这张如此正式的设计图后来被吉罗拉莫·鲁谢利和切萨雷·利帕分别用在《光辉事业》（*Imprese illustri*，1572）和《像章学》（*Iconologia*，1593）中作插图。

[10] 雅各布·塔蒂，又名圣索维诺（1486 年，佛罗伦萨—1570 年，威尼斯）

《赫拉克勒斯》（*Erolce*），1553 年，大理石雕像，雷焦艾米利亚省，布雷谢洛镇

1552 年 4 月，维琴察的一位学者卢多维科·达·特耶内刚刚完成费拉拉公爵交给他的一项外交任务，从法国宫廷回到费拉拉时，他考虑向埃斯特宫廷引荐年轻的雕塑家亚历山德罗·维多利亚（1525 年，特伦托—1608 年，威尼斯），让他完成巨大的《赫拉克勒斯》雕像——两年前本来是由雅各布·塔蒂雕刻，但是两年过去了他还没有将成品上交。

由于太想接到这笔订单，维多利亚想尽一切办法贬低雅各布·塔蒂在埃斯特公爵心中的地位，而雅各布这时正专心装饰马尔西安纳大教堂。多亏了另一位埃斯特大使吉罗拉莫·费鲁芬尼的书信集，我们才能还原当时事情发生的经过，这位大使当时正在威尼斯有要事。有一次他刚好有机会到雅各布的工作室参观，经过维多利亚的"有意提醒"，他发现《赫拉克勒斯》的大小腿明显不成比例，他勃然大怒，在其中特别提到了"果不其然，雕像不成比例，赫拉克勒斯的双腿不仅不直，而且太过纤细，至于其他的瑕疵都会由公正并且睿智的人——指出"。

而雅各布则向专家巴乔·班迪内利和巴尔托洛梅奥·阿曼纳蒂求助，他们肯定会为雅各布说情，并帮他想出正确的解决方案。可以肯定的是，雅各布绝不会放任那个骄傲自大的维多利亚把对自己子虚乌有的指责坐实；1553 年 1 月，雅各布最后决定给费鲁芬尼看几乎要完工的《赫拉克勒斯》，以此来平息公爵的怒火。不过雕像是被垂直放置的，因为从下向上的视角，会减轻人们诟病的所谓的不协调的效果。结果还是令人满意的，雅各布可以交工了，而这尊《赫拉克勒斯》像，尽管损毁严重，但今天仍然屹立在雷焦艾米利亚省布雷谢洛镇的中央广场上。

两位雕塑家的敌对态势可以对应阿尔卡美涅斯与菲迪亚斯之间的竞赛，这二位的故事自古流传至今［约翰·泰泽《千行诗集》

（*Chiliades*），第八卷，第353页］。在雕刻巨大的密涅瓦像时，菲迪亚斯遭到了人们的嘲笑，因为在人们眼里，这尊雕像明显变形了，他们甚至到他的工作室里奚落他。阿尔卡美涅斯曾一度被认为是赢家。不过，当这两件作品被放好时，人们又改变了他们的看法。很明显，跟菲迪亚斯一样，胜利是属于雅各布的，因为他看过古代文献，了解"横看成岭侧成峰"这一现象（正如之后伟大的维特鲁威著作译注者达尼埃莱·巴尔巴罗记录的那样）。塞巴斯蒂亚诺·塞利奥也懂得这个原理，他是从维特鲁威那里学到的，之后还把这些原理展示给法国的工匠们。考虑到雕塑的体积以及逐渐远离人们的视线这个事实，人物越靠上方

的部位，所占比例也就应该越大，尤其是肩膀和头。塞利奥在他的《建筑一书》（*Primo libro d'architettura*，1545）中还提到过欧几里得定律。16 世纪的作者们在解释失真过程的时候也会用到这个定律，他们还解释了这种视觉现象和从下往上看华表柱上的图案的差别［正如达尼埃莱·巴尔巴罗就在他的《透视法的实践》（*Trattato di prospettiva*）中提到过的那样］。

实际上，亚历山德罗·维多利亚在此之前从来没有涉及过这个原理，而这些原理则为巴乔·班迪内利和巴尔托洛梅奥·阿曼纳蒂所熟知，他们都雕刻过巨大的雕像。雅各布也懂得此原理，他的《玛尔斯》（*Marte*）和《尼普顿》（*Nettuno*）这两尊大理石雕像被放到总督宫的巨人阶梯顶部，从底部往上看时，不成比例的问题在很大程度上就被抵消了。

[11] 让·古戎（约 1510 年—约 1566 年，博洛尼亚）

卢浮宫侧楼正面的浅浮雕，巴黎，1553 年

　　应学者让·马丁的邀请，让·古戎同意为巴黎版的维特鲁威《建筑十书》作后记，他很清楚，在古代，并不是所有的工匠都能遵循刻画人物时的比例原则，因为当他们进行修改的时候，已经习惯于把注意力放在距离与缩放上，通过"增高和扩大（croistre et aggrandir）"的方式，为观众营造出震撼的视觉效果，这种解决问题的方式旨在达到维特鲁威提出的"均匀"效果，而这是游离于规则和标准之外的。

　　为了进一步阐明这个观点（当时法国的艺术家们还未曾听说过），古戎给出了具体的解释，即随着观察者越来越靠近建筑的表面，他的视角升高会导致所看到的物体变短，这一点是非常值得注意的，尤其是当观察者与墙面靠得足够近，与墙体之间的距离所剩无几的时候，就需要一种视觉上的补偿。这个现象在当时已经被古代建筑师和雕塑家所熟知（今天的考古学家们也能证明这一点），他们需要根据此现象设计出各种各样的修正方案，而这所有的方案几乎都是在欧几里得定律的基础上得出的，我们在上一节已经讨论过这个定律了。我们的建筑师兼雕塑家古戎非常注意因为距离的变化而引起的观看效果的不同这一点，这从他的作品中就可以看出。比如他在 1549 年建造的无垢之泉上雕刻的仙女，还有他从 1548 年起在卡纳瓦雷官邸正面雕刻的《四季》（*Stagioni*）。在修改《四季》时，他是以从下向上看的视角调整它的比例的，所以靠下的部位极其窄小，给人造成一种这几个人物要从墙上钻出来的错觉。1553 年完工的卢浮宫侧楼，正面的浮雕也是如此，最上方的部分太过巨大，已经要变形了。不同于古戎围绕着第一层楼设置的极精致的女性剪影，这一回，他用一种强烈的立体效果来解决视角变化带来的问题。在实际的雕刻过程中，由于视角拉近所带来的变形和不成比例的问题就会凸显出来。塑造艺术的道路是很崎岖的，尤其是人物靠下的部位要被刻意凸出的时候，因为高度是一定的，所以人物的头就直接安在上半身了，没有脖子，这一回是为了

补充而不是削弱人物在那个高度的微妙效果。在古戎的许多雕塑作品中，似乎都能看到与米开朗琪罗《摩西像》之间有些许联系。摩西像放置的方式非常适合从低处向上看时视觉上产生的变化。

[12] 菲利贝尔·德洛姆（约 1510 年，里昂—1570 年，巴黎）

黛安·德·波迪耶城堡隐廊，阿内特（厄尔－卢瓦尔省），1550—1555 年

在尤里乌斯三世执政期间，越来越多的古代大理石装饰和雕塑从罗马被运往巴黎，因为卢浮宫需要大量的名贵装饰物。

就在这时，法国主教让·杜倍雷得知在蒂沃利阿德里安别墅中正在进行发掘工作，于是他就时不时地从这一批批物品中扣留一些，用来装饰他个人在法国的别墅。在这么多古董之中，有一件巨大的维纳斯雕像的头，杜倍雷觉得有必要知会建筑师菲利贝尔·德洛姆一声。因为这件雕塑似乎是要被放在黛安·德·波迪耶城堡一个处在高处的壁龛里的。这幢城堡是法国国王亨利二世为他的情妇黛安·德·波迪耶建造的，总设计师正是菲利贝尔·德洛姆。1552 年 3 月，一位驻法国的费拉拉公国大使接到埃斯特公爵指派的一项任务，公爵要他查清楚黛安·德·波迪耶之前想要的那尊狄安娜雕像到底将被放在城堡的什么位置。借这个机会，大使还得知德洛姆正准备在城堡的花园里建一条由整整五十个壁龛组成的长廊，每一个壁龛里都会放置一件古代雕塑，有可能是古代的女神像：

> ……我尽自己所能，探查黛安·德·波迪耶夫人心中雕像的理想位置，不过她得知道雕像的体积以及放置雕像处的大小。最后我发现，夫人准备把雕像放到花园那里的走廊里去，那里有整整五十个壁龛，每一个壁龛都放得下跟人一般大小的雕像，现在我已经把您想要知道的告诉您了。不过我还想禀告您一件事，尽管这件雕像并不是很大，但是它非常漂亮，或许您不应该打它的主意，就算它不被摆在这里，也会被摆在其他的地方，或许被摆在城门上，也挺合适。那里还有一个漂亮极了的喷泉，据说他们要在喷泉顶上放置一尊狄安娜的雕像，就算不放狄安娜像，也会放一尊其他的美丽雕像，您最好也不要打它的主意。

大使提到的雕塑走廊应该就是花园里的隐廊（今天已经被毁大半），根据最可靠的对它的还原假设，这条隐廊应该由五十个壁龛组成，这在当时绝对是一种创新。在设计至今还能在隐廊里看到的那些壁龛时，德洛姆有可能参考了塞巴斯蒂亚诺·塞利奥的《建筑三书》（*Terzo libro*）中的那张图示，那是一张布拉曼特著名的设计图，即梵蒂冈贝尔韦代雷庭院最后一层露台上凹凸有致的台阶。

在埃斯特主教的帮助下，狄安娜的雕像随后被运往法国。这位主教原本以为这件雕塑会被放到喷泉上，而这时德洛姆却决定把它换成《狄安娜与鹿》（*Diana col cervo*），这件著名的雕塑现今保存在卢浮宫，它的设计者极有可能就是德洛姆本人。与此同时，整个法国宫廷都聚集在阿内特，以最热烈的赞颂（这位大使很快就把赞颂的内容写进了外交信函中）迎接埃斯特家族送来的雕塑，其中有一件新式的大理石小画，画的内容是《狄安娜的献祭》（*Sacrificio di Diana*），1553 年时这幅画因为把人物刻画得极其细致而被称赞。从法国人对它的称赞可以大致猜到这幅画是普罗斯佩罗·斯帕尼的作品，很明显他的这幅作品完全迎合了埃斯特王公贵族中古典主义者的口味。

[13] 亨利·梅特·德·布莱斯，外号"猫头鹰先生"（约1510年，布维涅斯—1560年，费拉拉？）

《火灾》（*Paesaggio con incendio*），约1535—1555年，布面油画，21.5cm×33.7cm，那慕尔，那慕尔省立古代艺术博物馆

对于著名的安特卫普风景画家约阿基姆·帕蒂尼尔的这位学生，凡·曼德尔可收集的信息非常匮乏。1572年，多明尼各·兰普森对亨利·梅特·德·布莱斯的自然风景画大加称赞，而他的画也受到意大利各个城市，乃至全欧洲的收藏家和艺术爱好者的喜爱。凡·曼德尔写道："只要是热爱艺术的人，他家中就一定藏有布莱斯的画。通过这些作品可以看出他在作画过程中投入的时间和精力，以及他本人具有的耐心和勤奋。那些风景、一草一木、岩石，还有人物和装饰品丰富的城镇，都是按照缩小的比例画出来的。"

如此缩小的画需要观察者近距离并且仔细观察，用敏锐的双眼探索背景最深处隐藏的清晰又辽阔的画面，挖掘每一处小细节，这样才能欣赏到画家的艺术伟大之处。凡·曼德尔继续写道："布拉格皇帝也会收藏他的作品，甚至连意大利和其他地区的王公贵族也会收藏，在意大利，他的画需求量非常大，'猫头鹰先生'这个名号也家喻户晓。"

这位佛兰德斯画家在意大利，特别是费拉拉公国度过了他的晚年，所以在15世纪下半叶意大利的画廊里，他的名字随处可见。1550年，费拉拉主教伊波利托二世·埃斯特的藏画清单上有很多猫头鹰先生的作品："一幅佛兰德斯画家绘的达佛涅的故事，一幅佛兰德斯画家作的美杜莎和珀尔修斯，一幅佛兰德斯画家画的劫走伽倪墨得斯，一幅佛兰德斯画家的斯库拉和米诺斯，一幅佛兰德斯画家画的城里的火灾……一幅佛兰德斯画家画的德拉罗村。"诸如此类的画也出现在1587年拉努乔·法尔内塞的画单里，都是可以明确归在猫头鹰先生名下的。

在亨利·梅特·德·布莱斯和同时代的其他佛兰德斯风景画家的

188

作品中，"索多玛的毁灭"或"特洛伊的毁灭"这样题材的画作是很常见的。人们欣赏这些画最主要的原因是根据当时流行的"比较理论"涵盖的论点，这些画呈现出的对视觉的冲击被认为是绘画艺术的特点。在画面中渲染火灾的可能性实际上正是绘画艺术普遍性的观点之一，这表示绘画可以描绘出自然界的壮阔景观，这些雕塑艺术是不可能做到的。巴尔达萨雷·卡斯蒂廖内在写《廷臣论》时，曾借用了1550年画单编写者的一些话，描述我们刚刚在上文提到过一幅佛兰德斯画家画"城市火灾"的画："大理石雕塑雕刻不出熠熠生辉的火焰，幽暗漆黑的夜晚，海上的狂风暴雨，打雷和闪电；也雕刻不出城市里的火灾，升起的太阳与它的万丈光芒。他们也雕刻不出天空、大海、陆地、山川、丛林、草地、花园、河流、城市和房屋，这一切只有画家能描绘出来。"

此外，在谈到"比较理论"之争时，凡·曼德尔还提到了另一位安特卫普的风景画家吉利斯·凡科尼克卢（1544年—1607年），"我也看过两三位意大利作家写的文章，他们围绕绘画和雕塑各自的优越性展开讨论。这些文章强调了艺术的总体优势，画家可以画出眼睛看到的一切东西：天空、云彩，在多种大气现象下太阳的光芒从云中射出，照耀城郭、山川，有时它们被乌云、暴雨、雷电和大雪席卷；各种绿色，树叶的绿，春天田野的绿，这些东西是雕塑家用石头呈现不出来的。从这个角度出发，作者们阐明了为什么绘画比雕塑更有吸引力，也更重要。"

[14] 弗朗切斯科·德·罗西，又名切奇诺·萨尔维亚蒂（1510 年，佛罗伦萨—1563 年，罗马）

《教皇保罗三世的故事》（*Storie di papa Paolo III*），约 1552—1556 年，湿壁画，罗马，法尔内塞宫，法尔内塞年鉴厅

　　"应圣阿涅奥罗红衣主教拉努乔·法尔内塞大人的请求，弗朗切斯科在法尔内塞宫主厅前面的一个厅堂的两面墙上绘制了一些美妙和想象丰富的装饰画。他在其中的一幅墙壁上描绘的是拉努乔·法尔内塞大人从教皇尤里乌斯四世手中接过教会领袖的权杖，在画面中还有一些象征美德的人像。另一面墙壁上描绘的是法尔内塞家族的教皇保罗三世把教会的权杖交给皮耶尔·路易吉大人，画面的远处是皇帝查理五世，他的身边是红衣主教亚历山大·法尔内塞和其他达官显贵的肖像。此外，弗朗切斯科还在这面墙壁上绘制了一个名誉女神和其他一些人像，都非常美丽。"瓦萨里说的是 1568 年弗朗切斯科·萨尔维亚蒂绘制的装饰壁画。在 1552—1556 年间，为了纪念教皇保罗三世和拉努乔·法尔内塞，萨尔维亚蒂在安尼巴尔·卡罗的计划下为法尔内塞宫主厅的两面墙绘制装饰画。当萨尔维亚蒂动身前往法国宫廷时，装饰画还没有完成，两面墙剩下的部分由塔代奥·祖卡里接手，1566 年塔代奥·祖卡里去世后，由他的兄弟费代里科在 1569 年完成此画。

　　瓦萨里一直与萨尔维亚蒂保持着深厚的友谊，二人相互尊重。瓦萨里为已故的萨尔维亚蒂哀悼，称他为"新式画法"最幸福的实践者，并称赞他拥有惊人的绘画能力，能把作画时的"简便"和"快速"结合到一起，这种能力是当代许多画家——"慢吞吞、犹豫不决的大师们"——所不具备的，比如蓬托尔莫和布龙齐诺。同时，瓦萨里又赞美了他在罗马和佛罗伦萨创作的异教装饰画中"用色恰到好处"，细致又具有智慧的用色使画面呈现出恢宏的效果。令瓦萨里念念不忘的是萨尔维亚蒂创作的《声望》（*Fama*）形象，在画中，"声望"精力充沛，姿态优雅，站立在其中一个城门上，衣衫在风中飘荡。他在呈现各种

历史场景和装饰画时，都表现出了无可比拟的创造力。凭借丰富的想象力，萨尔维亚蒂懂得循着佩林·德尔·瓦加的研究设计出古代的装饰。圣天使城堡内保罗大厅的装饰是他在大概十年前完成的（1545—1547），墙体上的壁画呈现出了极尽奢华的假圆柱、壁龛、雕塑、浅浮雕，还有印章的效果。

在罗马的萨凯蒂宫内，萨尔维亚蒂精心设计出了一套装饰壁画，在其中，建筑、雕塑、绘画、挂毯和花环以一种惊艳的方式组合在一起，在这之前从未有人尝试过。这一次，萨尔维亚蒂在法尔内塞宫的墙上绘制的这幅装饰壁画，背景里是无边无际的建筑物，好像墙壁被打开了一样，背景里的建筑也为历史场景留出了空间。他把墙壁其余的部分"挂上"假的挂毯，挂毯用花饰装饰，用变魔术的方式解决问题，这种方法在16世纪下半叶的装饰界获得了巨大的成功。

在萨尔维亚蒂衣钵的继承人中，祖卡里兄弟注意到了这种高超的技术。连安尼巴莱·卡拉奇也注意到了这种方法，在16世纪末期，他同样被召到法尔内塞宫的这一层工作。因为确信自己可以满足皇室需求，在创造力方面超越装饰枫丹白露宫的罗素，萨尔维亚蒂的雄心

壮志驱使他离开罗马前往法国宫廷。瓦萨里继续说，萨尔维亚蒂一点也不喜欢罗素的那些装饰。很明显，萨尔维亚蒂幻想在法国这片土地上展现他绘画时高超的"欺骗"能力，这种能力让他成为设计艺术、建筑、雕塑和袖珍艺术的集大成者。但是在法国宫廷里，情况有所变化。弗朗索瓦一世已经不在了，普里马蒂乔又暂时被排除在皇室工程之外，而当时法国建筑师又掌控着大局，皮埃尔·雷斯科、菲利贝尔·德洛姆等人不愿把话语权和意大利画家分享。萨尔维亚蒂的抱负被强大的法国对手击得粉碎。和瓦萨里待在法国宫廷里时，他的画"没有像之前那样被大力称赞"，他甚至有些信心不足了。几个月之后，萨尔维亚蒂不得不返回意大利。那之后没多久他就去世了，去世时才五十多岁。

[15] 里昂·莱昂尼（约 1509 年，梅纳焦—1590 年，米兰）

《匈牙利的玛丽半身像》(*Ritratto di Maria d'Ungheria*)，青铜，约 1549—1564 年，维也纳，艺术史博物馆

匈牙利的玛丽（1505 年，布鲁塞尔—1558 年，西加莱斯）是查理五世的妹妹，自 1530 年起她就开始管理荷兰的政务。布尔代莱曾在他的《风流贵妇》中生动又带有讽刺意味地描写了她的形象。她非常有个性，过于前突的下腭让她看起来颇有几分男子气，对此布尔代莱描述道：

> ……我见过她的画像，除了嘴很大并且前突外，她长得并不丑，像奥地利人一样，但是她的这个特点并不是因为她有奥地利血统，她有勃艮第的血统倒是真的。因为我曾听宫里的一位妇人说，有一次艾列诺拉王后路过第戎前去一间卡尔特会修道院祭拜，并给她受人敬仰的祖先扫墓，她的祖先是勃艮第的公爵。她的好奇心突然涌上心头，想看看国王们都长什么样。她发现所有人的像都保存完好，这其中有不少人她还能认出来，这些人的嘴都很像。她整个人立刻就震惊了，并且喊了出来："天哪！我原本以为我们的嘴是遗传了我们家的奥地利血统，原来是遗传了我们的祖先玛丽和其他公爵，而他们都是勃艮第的。如果我遇到我的皇帝兄弟，我肯定不会告诉他的，可是我还是想让他知道这件事。"……无论我们的玛丽王后的外表有多么粗犷，她依然是美丽善良和蔼可亲的……在布尔格恩布雷斯室附近的那间豪华的布鲁修道院里，王后并没有对她的丈夫提起这件事，我亲眼看到了。

米兰人里昂·莱昂尼是一位著名的雕塑家，自 1549 年起他就一直为查理五世的宫廷工作，因为他曾接受玛丽王后的委托，为班什城

堡的走廊制作十尊哈布斯堡家族著名成员的半身像。该城堡（建于
1545—1556 年）由雕塑家兼建筑师杰克斯·杜·布勒克（约 1500 年，
蒙斯? —1584 年，蒙斯）设计建造，现已不复存在。瓦萨里了解到，
这一系列半身像并没有完成，只有一尊玛丽像和一尊身披铠甲的腓力
二世像在 1556 年交付，1564 年蓬佩奥·莱昂尼又对其进行了润色，
现如今这两座像保存在普拉多。本节插图中呈现的这件半身像是安托
万·佩勒诺·德·格朗维尔藏品中的一件，如今保存在维也纳。王后
要求雕塑家重点刻画她（寡妇守孝期）的穿着、包住的头、手中的经文，

还有她严肃又悲悯的神态，这就要求莱昂尼不能随意臆造，必须要严格遵守买家的要求——贴近"自然"，这样就与最正式的铜像所要求的标准相符合了，这种即时又自然的制像标准正是当时提香的肖像被人强烈推崇的原因。实际上，在玛丽王后明确的要求下，莱昂尼参考了依照真人捏成的白垩土模型，并随后按照这些模型在米兰工作室里制作出了这尊铜像。

　　布尔代莱还对班什城堡的辉煌进行了一番描述："（班什城堡）可以说是全世界最壮观的建筑物之一了，可以这么说，其他所有的营造工事都相形见绌，它可以媲美古代的七大奇迹了。"那里当时举办过很多盛大的宴会，比如查理五世和他的儿子腓力二世来拜访时举行的宴会，腓力二世以查理五世继任者的身份被父亲从西班牙指派到受哈布斯堡王朝管辖的荷兰，"我在西班牙语版本的书中看到过这些庆祝活动的插图"，这本书指的是 1552 年胡安·克里斯托瓦尔·卡尔维特·德·埃斯特雷亚在安特卫普出版的书，标题为《至高无上的腓力二世王子一次愉快的旅行》（*El felicissimo viaje del muy alto y muy poderoso príncipe don Phelippe*）。从这本书中布尔代莱截取到了有关挂在宽敞的大厅里的花毯的只言片语，在大厅里还摆放着提香在 1548—1549 年间绘制的，主题为"地狱的惩罚"的一系列作品，四幅画中只有《提堤俄斯》（*Tizio*）和《西西弗斯》（*Sisifo*）保留了下来，现如今保存在马德里普拉多博物馆。画中所体现出的强大的力量和灵活的笔触，都是因为提香受到了米开朗琪罗《最后的审判》的影响。

[16] 安德烈亚·帕拉第奥（1508 年，帕多瓦—1580 年，马赛尔）

巴巴罗别墅，马赛尔，约 1554—1558 年

在 1554—1558 年间，当巴巴罗兄弟委托帕拉第奥重修马赛尔家族的别墅时，他看到这里有坡度缓和的山丘，适合做农活的视野开阔的田野，其间还有水源。这些环境给了他灵感。不久之后，保罗·韦罗内塞开始在这里绘制壁画。

1570 年帕拉第奥出版了《建筑四书》（*Quattro libri dell'architettura*），并为其配上了巴巴罗别墅的正视图和平面图，添加了如下文字，这些话可以说明建筑工事和建筑周围的自然环境之间有着多么紧密的联系："别墅向外伸展的部分，分成两种房间类型，上面的楼层和后方庭院中的是一样的，一座喷泉隔开了别墅和它对面的山，喷泉用繁复的雕塑和图画装饰。一个用来养鱼的池塘为喷泉供给水源。池塘里的水可以一直流到厨房，之后用来灌溉花园，花园分布在道路的左右两侧，道路缓缓向上延伸到别墅的主楼，两边就是两口池塘连带着路上的蓄水池，从这里流出的水可以用来浇灌菜园。偌大的菜园里种满了口味绝佳的水果和不同种类的天然蔬菜。"农作物得以种植得益于别墅广大的面积，"从这头到那头有回廊连接，回廊的两端是阁楼，楼下用来酿酒、养马，其他地方则是供人日常生活使用"。

别墅主楼的后面藏着的是最让人意想不到的惊喜——一个带有喷泉的开放式庭院，喷泉中有水法，上面有亚历山德罗·维多利亚做的石灰像装饰。瓦萨里记录到，这个喷泉让人想起茱莉亚别墅中的那个水法，帕拉第奥在 16 世纪 50 年代初的时候看到过它的修建过程。帕拉第奥又回想起了皮罗·利戈里奥最出格的设计之一，本来放置在贝尔韦代雷庭院里后来又被庇护五世拆掉了的一件半圆形雕塑，于是他又在马赛尔别墅里放置了一系列相似的壁龛，正方形和圆形结合在一起，用来放雕塑。另一方面，就连正在指挥贝尔韦代雷庭院的修建工作的利戈里奥也把帕拉第奥的计划看作维琴察大教堂修缮计划的一部分，阿奎拉主教达尼埃莱·巴尔巴罗非常精通建筑、数学以及维特鲁

威的理论，作为威尼斯的使者，他游历过许多地方，1549—1551 年间，他甚至出访了英国和苏格兰。马肯特提欧兄弟也以大使身份到访过法国和君士坦丁堡宫廷。因此，马肯特提欧有可能为帕拉第奥提供了香波城堡内双螺旋楼梯的构想，这个楼梯在他的《建筑四书》中也有出现。另外，马赛尔小教堂的设计与德洛姆的阿内特修道院十分相似。马肯特提欧的中间人解释道，阿内特修道院平面图"是如此符合帕拉第奥的风格"，或许这座修道院就是根据帕拉第奥的设计建造的，后来霍华德·伯恩斯也提出了这一怀疑。

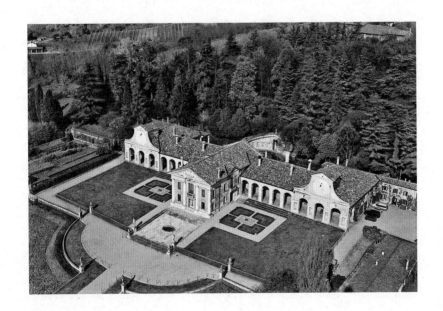

198

[17] 安东尼·莫尔·凡·达朔尔斯特，又名安东尼奥·莫罗（1517 年，乌得勒支—1576 年，安特卫普）

《画家扬·凡·斯霍勒尔像》（*Ritratto del pittore Jan Van Scorel*），1560 年，木板油画，直径 56.5cm，伦敦，伦敦古物学会

　　对于莫尔为了纪念老师而创作的这幅让人印象深刻的肖像画，凡·曼德尔是这样记录的："安东尼·莫尔是西班牙国王腓力二世的御用画家，也是斯霍勒尔的学生，为了永远地留下对老师的回忆，就在斯霍勒尔去世前两年，即 1560 年，莫尔为他画了一幅肖像画。斯霍勒尔于 1562 年 12 月 6 日去世，享年 67 岁。这幅肖像上写着如下的话："这位艺术家发展了艺术，而艺术本身也对他给予尊敬。现在他仙逝了，艺术也担心自己会随之消失。"

　　格朗维尔主教曾把莫尔从安特卫普推荐到哈布斯堡王朝的王公贵族身边，有了格朗维尔的支持，莫尔以宫廷御用肖像画家的身份名扬四方。从布鲁塞尔到里斯本再到马德里，一直到伦敦（1554 年玛丽一世与腓力二世大婚，莫尔曾为其画像），在辗转多个宫廷后，莫尔最终在安特卫普安顿下来，并在此度过了他职业生涯的最后时光。他对提香怀有崇高的敬意，所以在画正式的肖像画时免不了受到提香的影响，尤其是在描绘人物的表情和姿势的时候想要呈现出和提香一样果断和自然的效果。他还尝试过像典型的佛兰德斯画家一样注意细节，还原衣物的布料材质、人物的发型、人物肌肉的红润颜色。他画出了老师带有皱纹的、老化的、轻皱的眉头，在这种情况下，他免不了骄傲地与最有名，并且也被同时代多位历史传记编写者（多明尼各·兰普森、瓦萨里甚至凡·曼德尔）认为是北欧传统绘画创始人的艺术家——凡·爱克——竞争。

　　1567 年，卢多维科·圭恰迪尼称赞莫尔有着惊人的"绘制肖像画的能力，他描绘真人时的快速、灵活，这一点不但让人惊讶，而且令人欣喜，除此之外他还具有许多其他的高贵品质"。在兰普森的推荐下，瓦萨里当然要把这位国王御用肖像画家列入最有名的依然在世的荷兰

肖像画家之列，"他画中的色彩可与大自然媲美，即使那些目光敏锐的人也都被他的画欺骗。兰普森写信告诉我，安东尼·莫尔是一位彬彬有礼、和蔼可亲的人"。

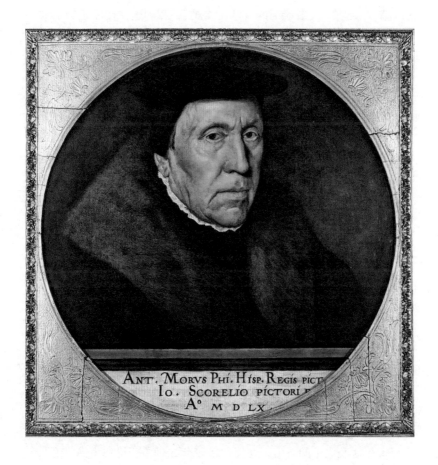

[18] 本韦努托·切利尼（1500 年，佛罗伦萨—1571 年）

《基督受难》（*Crocifisso*），1556—1562 年，卡拉拉大理石，高 185cm，马德里，埃斯科里亚尔，圣洛伦佐修道院

切利尼放弃用传统的木头作为原料而改用卡拉拉大理石，是因为他想"用自己的艺术才能试图超越我之前的作品，它们都不是用这种大理石制作的，即便用大理石，也不见得能成功"。他想到的是佛罗伦萨历史上最有名的木雕之一，他本人也非常推崇的菲利波·布鲁内莱斯基为新圣母大殿雕刻的《基督受难》，雕刻这件作品是为了和多那太罗在圣十字圣殿的《基督受难》竞争。瓦萨里认为，尽管这件作品是 15 世纪雕刻的，"但是至今依然被世人歌颂"。能向佛罗伦萨的传统致敬，切利尼感到无比自豪，但同时他也想凭借自己特有的技法对其进行革新，他决定用这件大理石《基督受难》装饰自己在新圣母大殿里的坟墓，让它正对着布鲁内莱斯基的《基督受难》。在呈现基督身体的立体感，尤其是他的面部表情时，切利尼直接参考了米开朗琪罗年轻时在梵蒂冈雕刻的《哀悼基督》（*Pietà*），人物的皮肤十分光滑，让人感觉这大理石温暖而柔软，并且散发出象牙般的光泽。基督背后黑色的十字架把他衬得发亮，亮得不可思议，在最昏暗的空间里，这黑色的十字架就会隐没在其中。

切利尼本人也记录过，基督的形象来源于多年前他怀着极大的虔诚之心做的一个蜡像。1539 年，他被囚禁在圣天使城堡，他感觉到救世主显灵了，这给了处于绝望之中的他极大的安慰，狱吏给他提供蜡烛，这样他便做出了这个模型。他从 1556 年开始制作这件雕塑，直到 1562 年才完成，他把完成时间刻在了十字架的底部，"本韦努托·切利尼，1562 年于佛罗伦萨作"。但是法官的判决强迫他像做生意一样把这件《基督受难》当作礼物又一次地送给科西莫公爵，以此来换取自己又一次丧失了的自由。此外，1559 年，他希望得到为佛罗伦萨市政广场上的喷泉雕刻海神像的机会，因此他就把还未完工的《基督受难》献给公爵夫人埃莱奥诺拉，不过公爵夫人并没有收下它，并且拒

绝向他提供支持。科西莫一世曾为决定巨大的海神像的雕刻人选举办了一场竞赛，詹波隆那、温琴佐·丹蒂、巴乔·班迪内利以及巴尔托洛梅奥·阿曼纳蒂都参与其中，最后的赢家是阿曼纳蒂，而他正是切利尼的死对头。

1562 年，切利尼终于把雕刻完成的雕塑呈给了公爵和公爵夫人，二人都对这件作品赞不绝口。1565 年公爵决定买下这件雕塑，但是直到 1570 年切利尼抗议多次后，公爵才把酬劳付给他。不久之后，瓦萨里称赞这件雕塑为"当时人们所见到的最为珍贵、最美丽的雕像之一"，"这尊《基督受难》是用大理石做成的，像真人一般高大、圆润。公爵大人打算将它安放到他在皮蒂宫的一座礼拜堂（确切地说是一座小教堂）里。当时，这座小教堂还未曾收藏过一件比这尊雕像更漂亮、更能与伟大的公爵身份相匹配的艺术品，总之，对这件作品的任何赞美都是合情合理的。"

但是在科西莫公爵去世后，这尊雕像并没能留在佛罗伦萨或者意大利。因为它的质量实在是上乘，新一任公爵弗朗切斯科一世就把它作为礼物献给了西班牙国王，于是 1576 年，这尊雕像最终被放到了刚刚完工的埃斯科里亚尔圣洛伦佐修道院的唱诗台上。

[19] 皮罗·利戈里奥（约 1514 年，那不勒斯—1584 年，费拉拉）

《梵蒂冈贝尔韦代雷庭院部分透视图》（*Sezione prospettica del cortile inferiore del Belvedere in Vaticano*），约 1560 年，棕色墨水绘于羊皮纸上，58cm×118cm

　　这是皮罗·利戈里奥负责过的众多项目中保留下来的为数不多的图像证据之一。利戈里奥"在庇护四世麾下为其核对账目、设计宫殿"。1560 年末，新上任的教皇恢复了宫殿的建设工作，这样一张大羊皮纸就是用来为教皇解释需要展开哪些工作的。能呈现出如此具体精准的装饰细节，当然免不了布拉曼特的指导。对于布拉曼特的建筑，利戈里奥持消极态度（因为在古董研究方面的建树，利戈里奥已经非常有名了），因为他的建筑表现出的典雅都是靠装饰物堆砌的，而建筑表面的线条还是典型的美第奇时期的风格。布拉曼特最初就是用直接还原古时布景特色的方式设计这座宏大建筑的，但实际上，根据利戈里奥的描写，这座宫殿变成了"到处都是门廊、雕像、喷泉和亭台的地方"。这样一来，建筑的品质竟不如"讨喜"的喷泉和花园、繁复的立体装饰物以及令人眼花缭乱的 120 件雕塑重要了。其中有 34 件雕塑被安放在半圆形大厅。庇护五世下令把它们挪走，所以它们只能存在于文物清单上。

　　画透视图所犯的错误贯穿了利戈里奥的整张图稿，这表明他强调的是图的说明性而不是质量。撇开布拉曼特构思的轴向深度不谈，图的水平剖面切割的应该是已经建好的臂装楼体上方，大约是保罗四世公寓的高度，而公寓内部的装饰正是由利戈里奥本人完成的。这就让人想起了利戈里奥著名的最大的竞技场在水平方向上的整修。贝尔韦代雷庭院几乎成了竞技场的巡礼，它把古物知识和同时代对殉道者虔诚的回忆、梵蒂冈大教堂最原始的墓葬作用联系起来。此外，剧场和壁龛的弯曲弧度，以及庇护四世为了举办宴会和马上比武而留出的娱乐空间都有着竞技场的影子。跟与这座庭院相关的其他资料中所用的术语比起来，还是用利戈里奥的原话，称其为"令人赏心悦目的大厅"更好。利戈里奥还在书中称其为"剧场""皇家庭院"，这些词还指大

竞技场周围耸立的皇家建筑，"根据建筑师利戈里奥给出的设计图"，1563—1564 年间的任务主要是"围着竞技场边的矮墙修缮"最基础的广场，它也被叫作"矮剧院"，"矮墙外环绕着台伯河"。起初，拉斐尔和桑加罗（不久之后蒂沃利的埃斯特别墅就证明了）给灰泥涂上了金色和蓝色，营造出了一种奢华的效果，后来艾蒂安·杜佩拉克在给安托万·拉弗雷利出版的贝尔韦代雷庭院的图画集（1565）做注释时还表达了对这种效果的欣赏："许多古代雕塑都用来装点这块'剧场形状'的空间……人们认为它是古人建造的最重要也最美丽的建筑之一，人们称它为令人赏心悦目的庭院。"

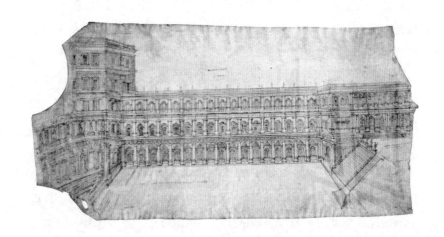

[20] 皮罗·利戈里奥

庇护四世别墅，梵蒂冈城，1558—1564 年

保罗四世命利戈里奥在梵蒂冈城内修建"博斯凯托别墅"，随着新一任教皇庇护四世上任，别墅的修建计划必须按照这位教皇的意愿修改。庇护四世用异教雕塑装饰整座别墅，教皇卡拉法在任时严厉打压这些雕塑，而现在需要重新赞美它们的艺术和装饰价值。当庇护五世上任时，相当多的雕塑都被挪走了，这座建筑很大一部分魅力也随之丧失了。

所以，自 1560 年起，利戈里奥就全身心地投入古董采购中，他动用了所有的关系网，包括他的合伙人、商人、古董修补匠、雕塑家和石匠，他们大多都是伦巴第人。其中，尼科洛·隆基与贾科莫·达·卡西涅奥拉表现突出，这是利戈里奥雇用的最高产的雕塑家中首屈一指的两位。文献资料中说得相当清楚，他们的目的不仅是获取尽可能多的藏品，而且还要用古代大理石像填满这座别墅。

鉴于这座别墅是庇护四世的私人住宅，他的赞助人要在这里举办学术会议，又考虑到他的侄子卡洛·博罗梅奥的需求，这座别墅被设计成倒十字以此来纪念第一位使徒也就不是什么稀罕事了。别墅附近有一处水源，它不仅能为池塘蓄水，还能让人回想起古罗马时代在这里举行的海战演习。有一种早期基督教时代流传下来的并不可相信的说法（并没有被古典时期梵蒂冈地形史料所证实），到 16 世纪又盛行起来，说圣彼得就是在这片演习场被钉上十字架的，也有可能人们把它与梵蒂冈山坡上的尼禄竞技场弄混了（也有其他说法指向梵蒂冈竞技场或贾尼科洛山的）。

人文主义时期，人们就对彼得殉道的地点展开热烈的讨论，到了宗教改革时，这个话题再一次被推上了风口浪尖，人们依然没有得出最后的结论。在这时，利戈里奥做出了一个具有深远意义的决定，他决定回收曾属于旧圣彼得大教堂的大理石残片，也就是之前的唱诗台上的镶嵌板条，把这些精美的碎片重新利用到"盖在山上的"，也就

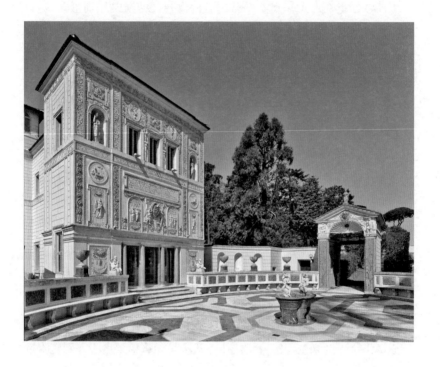

是坐落在梵蒂冈山坡上的别墅中，上面还有"保鲁斯大师"的签名，他是 8 世纪下半叶最重要的建筑师、雕塑家、装饰家之一。别墅平面图上的十字交叉处被嵌入一个椭圆形的庭院，这使人一下就想起了古罗马海战演习场的平面图。即使考虑到罗马斗兽场的平面图，利戈里奥也认为原海战演习场的平面图几乎是椭圆形的。（根据最早的《殉道圣人录》记载，这种说法一直在民间流行，直至今日）罗马斗兽场是最能让人回想起基督徒殉道的地方。

到最后，尽管切萨雷·巴罗尼奥公开否认海战演习场的存在也无济于事。接下来的作者们不断地回忆与圣彼得殉道有关的虔诚的记录，这些记录已经经过利戈里奥的仔细考证。奥诺弗里奥·潘维尼奥在注释海战演习场时还参考了利戈里奥的这些设计，而这些设计在 17 世纪依然受到人们的推崇［在 1697 年出版的德罗西的《罗马之描述》（*Descrizione di Roma*）中也可以找到这些设计图］；今天的学者依然在研究这些设计图，并把它们与庇护四世别墅的椭圆形庭院以及梵蒂冈正厅里吉安·洛伦佐·贝尔尼尼的设计作类比。

[21] 乔瓦尼·安东尼奥·多西奥（1533 年，圣吉米亚诺—1611 年，卡塞塔）
《戴克里先浴场内部局部图》（*Parte di delle terme di Diocletiano*），1565 年，木版画，
8.3cm×12.7cm，罗马，罗马博物馆，公共图片室，B. 加穆奇，《古代罗马城市》
（*Dell'antichità della città di Roma*），威尼斯，1565 年

在当时的罗马依然流传着这样一种说法：戴克里先残忍地征用了成千上万的基督徒修建他那占地面积巨大的浴场。比如安德烈亚·富尔维奥曾在他的《古代罗马城》（*Antichità della città di Roma*，1543）中把这片巨大的废墟描述成可以让人们回忆起无数牺牲了的基督徒的地方。安德烈亚·帕拉第奥对戴克里先的这些工事研究颇多，他也提到过无数修士被强迫修建浴场这件事。皮罗·利戈里奥也记录了教皇马瑟林努（296—304 年在位）在戴克里先的迫害下殉道，他也是参考了《殉道圣人录》，其中马瑟林努的传奇故事在民间代代相传：

> 戴克里先浴场……一直叫人记忆深刻，因为它面积巨大，修建它时投入的金额数目惊人，是一座值得尊敬的建筑，五六千基督徒为了找寻神圣的信仰自愿前去赴死，他们被当作奴隶一样供人使唤，搬运建材，他们内心坚毅、虔诚地奔向殉道之路……但是这个浴场却被人用来锻炼、运动。如今它已经被改为天使圣玛利亚教堂，用来供奉上帝，教堂内摆有祭台，除了供奉圣天使外，还用来祭奠殉道者以及加百列、拉斐尔、乌列等七大天使。

当庇护四世决定把浴场旧址改作教堂时，那些虔诚的牺牲再一次被赋予了极大的价值。教皇任命米开朗琪罗把浴场遗址改建为教堂，但是没有一张设计图或版画能还原出米开朗琪罗的设计方案。18 世纪中期，路易吉·范维特利负责重新修缮整个建筑群，修缮后也就成了我们今天所熟知的天使圣玛利亚教堂了。

奥诺弗里奥·潘维尼奥也对庇护四世的这项举措给予了高度评价，

并对他其他的修复工程表示赞赏。瓦萨里也提到了这项举措，并且赞美了米开朗琪罗作品的美丽和高效性，当然也赞美了教堂本身："把戴克里先的浴场改造成一座适合基督徒的圣殿。米开朗琪罗的设计方案远远超过了许多优秀建筑师的方案，其中包括大量特意为卡尔特会的修士们而设计的细节（目前，该修会出资赞助的这座教堂已接近完工），教堂、高阶教士和教廷中的大小廷臣都为他非凡的审美能力所震惊。他充分利用浴场的骨架，将其改造成一座漂亮的教堂，而它的大门更是出乎所有建筑师的意料，赢得了他们的一致赞扬。"多西奥设计出了一个方案，有人根据这个设计图刻出了木版画。在巨大的中央大厅（这个大厅在古代曾是皇帝的冷水浴室）里设置八根古式的玫瑰色的花岗岩柱子，三个十字形的拱状结构擺在柱顶的横檐梁上。1565 年，贝尔纳多·加穆奇发表了他的设计，这时改建工作正在全力进行中，在米开朗琪罗去世两年后，即 1566 年，改建完成。多西奥现在成了有名气的设计师，并且主要在美第奇领导下的佛罗伦萨活动，在这之前，他设计了大量的图稿和风景图，如今大部分都被保存在乌菲齐美术馆，当时他曾经想要为古罗马以及皇室建筑古迹画插图。

与此同时，米开朗琪罗的仰慕者佩莱格里诺·蒂巴尔迪也从戴克里先浴场的重建中获取灵感，1579 年在卡洛·博罗梅奥的资助下，他在米兰为耶稣会设计了一间教堂，名为圣费代莱教堂。蒂巴尔迪在宽敞的中殿里加入了耶稣会的文化纲领，他们认为征服古时候的异教建筑是"愈显主荣"的表现，从这种意义上，蒂巴尔迪也算是向米开朗琪罗致敬了。

PARTE DI DENTRO DELLE TERME DI DIOCLETIANO.

[22] 米开朗琪罗·博纳罗蒂

庇亚门，罗马，1561—1565 年

　　奥诺弗里奥·潘维尼奥记录到，教皇庇护四世修复了许多罗马的城门。其中波波洛门在 1561—1562 年间建成。如利戈里奥这样敏锐的观察者是一定会称赞它的，他在手稿中表示欣赏它"美观的外形"、"陶立克式的风格"以及它的"华丽大气"。这种建筑风格在佛罗伦萨建筑师南尼·迪·巴乔·比焦设计的提图斯凯旋门模型中也有体现。这扇大门呈现出了气势恢宏、装饰繁复的效果，完全体现出了对维特鲁威的尊重，以至于他们仿照梵蒂冈大教堂做了两对精美的柱子放在高高的希腊式柱座上，以此来支撑顶部的陶立克式檐梁，其顶上刻有纪念碑文，位于两个宽大的丰饶角之间的是教皇的标志。

　　米开朗琪罗于 1562 年开始设计庇亚门，它位于古代高路尽头，米开朗琪罗去世之后这座大门才完工。对于庇亚门，利戈里奥有着不同的见解。

　　从利戈里奥抓取的几个攻击米开朗琪罗的点中可以看出他明显的敌意。当时利戈里奥正准备对圣彼得大教堂的不足之处提出最尖锐的批评，根据瓦萨里满是愤慨的记录，利戈里奥抨击米开朗琪罗，说他是个"老糊涂"。

　　对利戈里奥来说，米开朗琪罗的设计风格十分怪诞，几乎不遵从维特鲁威的建筑规则，从很多方面来说都是不值得称赞的。三角墙不成一体，装饰太过于天马行空，城垛上有两个圆形，各自垂着一条带状物，白石灰的部分与砖砌成的平面形成了鲜明的对比。对于"城墙"来说，这种创新略显自由。利戈里奥曾多次表示，米开朗琪罗在建筑方面表现得太出格，"并没有遵照维特鲁威的建筑规则"，"确实，在古代只有在特定情况下人们才会接受这些东西，比如用在'葬礼'上，因为它代表人生的'终点'"，但是这些装饰显然不适合城墙。

　　对米开朗琪罗和他的学生（那些"米开朗琪罗粉"）在 70 年代设计建筑时表现出的这种自由，比方说设计庇亚门（后来雅各布·德尔·杜

卡用纳尔多·德罗西的设计再一次装饰了它）时的破格，利戈里奥并不赞同，他把这些话写在了他晚期的费拉拉手稿中，这些手稿现存于都灵："他想让那些不遵守规则的建筑师和画家得到别人的称赞，就像不守规矩的他一样！他知道自己是一个建筑师，但是他还是打破了存在于杰出的古代建筑中的比例和规则，维特鲁威的规则，就像那些老学究对普里西安所做的事一样……他们当中有骗子，有对自己所处的行当一知半解的人，这些蠢人给整个世界拖后腿……他以为做了几件天马行空的事情他就是'怪异的'了，然后他就可以用被阉的小羊剥皮后的头颅、蠢驴的头、马的骷髅堆砌起他毫无意义的创新设计，这些东西真的毫无意义，都是泡沫。"利戈里奥完全是站在一个不把米开朗琪罗的设计当作正常设计来对待的角度对其进行评述。利戈里奥在面对晚年的米开朗琪罗时表现出了失控，但最后他的怨恨还是化解了，因为他是一个百科全书式的历史学家，也是特伦托式的历史学家。与之相反，庇亚门在瓦萨里眼中则是"令人惊艳的"，它体现出了米开朗琪罗晚年时的创作自由，这种自由难能可贵："就在此时，教皇让米开朗琪罗设计罗马的庇亚门。他准备了三幅极为华美的设计图案，教皇选择了其中造价最低的一个，这个门现在已经竣工，赢得了人们的一致赞扬。米开朗琪罗看到教皇正筹划修复罗马的其他大门，就为教皇准备了更多的设计图。"

214

[23] 弗朗索瓦·克卢埃（约 1515 年，图尔—1572 年，巴黎）

《查理九世的妻子、法国王后、奥地利的伊丽莎白像》（ *Ritratto di Elisabetta d'Austria,* *regina di Francia, moglie di Carlo IX* ），约 1571 年，木板油画，360cm×260cm，巴黎，卢浮宫

1555 年，宫廷诗人比埃尔·德·龙沙为克卢埃创作的这幅肖像作了一首诗，名为《给国王的让的哀歌》（ *Élégie à Janet peintre du Roi* ），这首诗赞美了让·克卢埃的儿子弗朗索瓦赋予他画中的女性形象的立体效果，令人印象深刻，实在是一篇辞藻华丽的文献。

在评论这幅杰出的奥地利的伊丽莎白像之前，我们先来斟酌一下龙沙赞美克卢埃时使用的语句，尽管这幅画是在诗出现几年后才创作的。这首诗可以帮助我们理解为什么与克卢埃同时期并处于同样的宫廷文化圈的法国人都认为他的伟大之处在于他的"民族性"。他用"两色画法"，即用红、黑两色铅笔画出的肖像，在法国宫廷内获得了巨大的成功。龙沙在描述克卢埃精心绘制的这幅肖像时，认为它具有"艺格敷词"的智慧，他使用这个词的原因，和瓦萨里在 1550 年的传记中描述《蒙娜丽莎》（这幅列奥纳多·达·芬奇的杰作当时被存放在枫丹白露宫内）并没有太大区别。实际上，克卢埃在画中嵌入的伪装效果，并没有与观察者受到的暗示有多么的不同。龙沙看到这幅画后好像"被迷惑了，一时间说不出话来"，这个女性给他的印象好像是她即将开口说话、微笑一样（"她好像会说话、会笑，散发着香气"），他似乎闻到了这名女子头发的香气，她的头发好像被甜美的海风微微吹起，还有她朱红色的嘴唇，就连荷马也不能将它的美描写出来，更不要说她的手指如同密涅瓦①的一样，而她的一双手就跟欧若拉的手一样柔软。克卢埃在绘制肖像时，旨在自然地还原人物的外貌，一点把人物理想化的想法都没有（"你可知这幅肖像是多么自然"）。《哀歌》中还专门提到一点，即克卢埃的肖像看起来还原了人物身体的骨架，好像是雕塑一样，给人感觉克卢埃有要和古希腊雕塑竞赛的想法（好

① 密涅瓦，智慧女神。——译者注

像列奥纳多·达·芬奇也有同样的想法），我们可以看到画中人物的完美程度，皮肤的光泽以及画面的亮度让人物显得立体，我们几乎可以围着她看，尽管这是一幅肖像画，但这肖像就像按照皇宫里的女像柱画的一样。如此一来，龙沙就把克卢埃的画和古戎在卢浮宫内的圆雕女像柱做了一个比较。龙沙模仿的正是阿里奥斯托赞美菲迪亚斯的诗句。我们可以注意到，1555 年龙沙把"女像柱"看作"皇宫"的一项特权，他还怀着骄傲的民族自豪感，把古戎对菲迪亚斯的法国化与克卢埃作品的完美程度放在一起评论。克卢埃的肖像画蕴含的如此惊人的价值应该让今天的观赏者重新认识他精细的作画方式，这位画家一直都被人低估了，人们认为他只是一个画服饰的，但实际上，他绘制肖像画的方式可以给人以暗示，让人看到他惊人的作画能力。

[24] 雅各布·巴洛奇（1507 年，维诺拉—1573 年，罗马）与贾科莫·德拉·波尔塔（1532 年，波尔莱扎—1602 年，罗马）

耶稣教堂，罗马，1568—1575 年

　　佛罗伦萨建筑师南尼·迪·巴乔·比焦被任命设计耶稣会教堂，在 1550 年末或 1551 年初，教堂的第一块砖在罗耀拉面前落地了。人们立刻就想到了米开朗琪罗。但当罗耀拉去世后，教堂的修建工作无法再进行下去，因为这项工程耗资巨大，并且要在一座拥挤的城市里添一座新的教堂是一件不可能完成的事。

　　幸好 1561 年新的会长贾科莫·莱内斯上任，他亲自拜访亚历山大·法尔内塞主教，获得了主教慷慨的财政援助。不过法尔内塞主教在与耶稣会神父们频繁地通信后，准备任命他的建筑师雅各布·巴洛奇设计这座教堂，让他落实他的灵感，不过所有的设计都要最大限度地满足教堂的功能需求和做礼拜仪式的需求。"这不是一座有三个殿堂的教堂，它只有一个大殿，"法尔内塞主教说道，"两边是祈祷室，教堂的每一面都直接朝着大街。因为上方拱顶的影响，布道就显得有些困难：出于回声的原因，布道的声音就听不真切，回声从拱顶上传来，而不是从天花板上传来。我感觉这不是很真实，大多数教堂的条件都比这里好，其他的地方可以听到布道者和听讲者的声音……"

　　法尔内塞主教在信中坚持围绕这些需求展开讨论，不过最后这些需求都被满足了：外墙前面的空间有限，因此必须将教堂置于切萨里尼大街（现在的维托里奥·埃马努埃莱二世大道）的尽头，这样人们才能看到它壮观的全貌。在设计教堂平面图时，巴洛奇从莱昂·巴蒂斯塔·阿尔贝蒂设计的曼托瓦圣安德鲁教堂获取灵感，他觉得自己要遵循主教新的需要按照一定的顺序设计中殿的空间，而不是附属教堂。他想出了一个简单的设计方案，这个方案既保证了教堂的礼拜作用，又能展现出它的恢宏，用教堂圆顶上射出的光来强化这种恢宏效果，这个方案最后被许多后特伦托委员会时代的建筑奉为圭臬，尤其是耶稣会的建筑。到了 16 世纪 60 年代，许多建筑师通过强调中殿的画面

设计感来实现教堂的礼拜功能。比如加莱亚佐·阿莱西设计的热那亚卡里尼亚诺圣母升天教堂、佩莱格里诺·蒂巴尔迪设计的米兰圣斐德理堂，以及安德烈亚·帕拉第奥设计的威尼斯救主堂。

1570 年，巴洛奇把精力放到了梵蒂冈圣彼得大教堂的修建工作上，于是法尔内塞主教就把耶稣教堂的修建工作交给了贾科莫·德拉·波尔塔。1573 年巴洛奇去世时，教堂已经修建到了正面的上楣位置。德拉·波尔塔选择两个楼层的连接处加一层旋涡花饰，这个想法也来自阿尔贝蒂，巴洛奇在他的第一个设计中就已经使用了，比如在费代里科·邦扎尼亚 1568 年设计的印章上所刻的诗句就可以看到。到 1575 年时，教堂的正面已经完工，现在就只等雕塑家们大显身手对其进行装饰了，其中有一个巨大的花纹，是采自当时已经年过花甲的巴尔托洛梅奥·阿曼纳蒂专门设计的带有花押字的印章上的图案。

[25] 弗朗切斯科·普里马蒂乔（1504 年，博洛尼亚—1570 年，巴黎）和日尔曼·皮隆
（1537 年，巴黎—1590 年）

《正在祈祷的亨利二世和凯瑟琳·德·美第奇》（*Ritratti oranti di Enrico II e Caterina de'Medici*），青铜，1561—1573 年，巴黎，圣但尼圣殿主教座堂

　　有关瓦卢瓦圆形大厅（la Rontonda de' Valois）的消息，乔尔乔·瓦萨里是从普里马蒂乔那里打探到的。当时普里马蒂乔受凯瑟琳·德·美第奇任命，在 1561 年时已经设计并开始建造与古老的圣但尼圣殿主教座堂相连的皇家修道院了。16 世纪末期时圆形大厅还没有完工，18 世纪初它就被拆除了。

　　普里马蒂乔借此机会，想要用"无以计数的大理石和青铜雕塑以及绘着故事的浅浮雕填满"这圆顶下的空间。用 1568 年瓦萨里的原话，也就是"它最终会成为配得上伟大的国王身份的作品，它是珍贵的设计师智慧的结晶"。在延续传统的情况下，普里马蒂乔潜心研究建筑和人物形象之间新的联系，他之前从来没做过这样的事，他十分注重多种颜色的材料结合使用所营造出来的绚丽效果，比如青铜、卡拉拉大理石、黑大理石、带蓝色大理石以及斑岩和其他镀金的材料。在这座巨大的（作为皇家陵墓使用的）修道院正中，安放着用大理石做成的亨利二世和凯瑟琳·德·美第奇的衣冠冢，陵墓的造型简单、冷清、规则、简朴，其上放置着两位君主做祈祷状的青铜雕塑，二人穿着他们最郑重的衣衫，为修道院整体的多彩效果增色不少。从象征"经久不衰"这个传统的角度，青铜的实力是非常强大的，它可以赋予雕塑生命，将人物的呼吸、身体的热量以及肢体的动作展现出来。用大理石雕刻的二位君主肖像静静地躺在墓室里，没有生命，因为它们是两块冷冰冰、惨白、死气沉沉的大理石。这种反差非常发人深省，无论是远古时期的文人，还是古希腊祖先，一直到近来在法国宫廷又再一次盛行的传统，人们都会做出相似的选择，也就是他们想最大限度地赞赏"造物之神"青铜匠的塑造能力，因为他们可以消除艺术和生命二者之间的界限。

吉尔斯·科罗奇是巴黎最早的历史名胜向导手册作者，连他也不得不驻足在这座修道院前，因为他注意到了这座建筑使用的材料极其丰富多样。与之相反的是弗朗切斯科一世的陵墓，这座陵墓由建筑师菲利贝尔·德洛姆建造，雕塑家皮埃尔·邦当装饰。科罗奇认为这是一座完全由雪花石膏做的坟墓，"由雪花石膏制作"，人们可以看到国王和王后的肖像，既有动也有静。墓床上安放着赤裸且骨肉分离的尸体，代表着精神一旦不再，它就会从肉身中分离。而在坟墓的顶部放有真人大小的雕像，呈下跪状，好像真人一样。亨利二世和凯瑟琳·德·美第奇墓室的四个角落放着青铜制的四美德像，优雅、柔软又富有生机。

另外，青铜的大量使用一直都与王室肖像所承担的纪念功能联系在一起，这是一种逐渐趋向法国化的做法。人们的古玩品味越来越偏离，但是这种品味却是弗朗索瓦王朝末期的标志，当时人们对古代的小青铜雕像趋之若鹜，大量的资金都用在仿制古代青铜像上。在时代

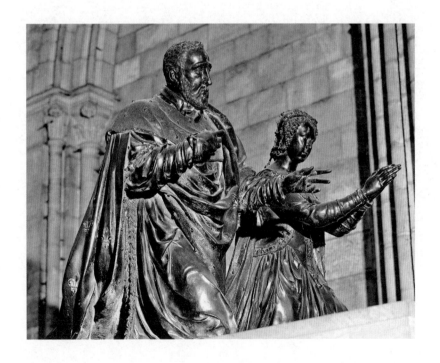

变了时，许多半身像都是从皮隆在宫廷里的工作室生产的，这些像经常使人内心起波澜，并且带有现实主义的特色，他非常注重对细节、奢华服饰以及女性人物满是钻石的头饰的刻画。对人物的面容刻画，他也运用多种色彩的手法，在某种程度上，他吸取了绘画的特点，更准确地说，是吸取了法国肖像的特点，尤其是克卢埃画派的特点。

[26] 朱塞佩·阿沁波尔多（1527 年，米兰—1593 年）

《冬》(*Inverno*)，1563 年，椴木木板油画，66.6cm×50.5cm，巴黎，卢浮宫

　　一段布满了疙瘩的树干组成了人的上半身和头，头上凹陷进去就成了眼和嘴，从头那里伸出去的是鼻子，几撮小树枝就是胡子了，额头上还有一些树枝是他的角。这段没有枝叶和果实的树桩代表着冬天，冬天不会结出果实，并且消耗其他季节里积蓄的养分。他胸前和背后的小花以及冲着他脸的花穗代表着春天，麦秆编成的斗篷披在肩上。头上有一根小树枝的皮快要脱落了，但是情况不严重，有一些小树枝脱落的皮正在向下弯折。

　　科西·格雷戈里奥·科曼尼尼在他的对话集《费吉诺，画的结尾》(*Il Figino,overo del fine della pittura*，1591）中阐释了阿沁波尔多《四季》(*Stagioni*)中天马行空的想象，这组画巧妙地利用了视觉错觉给人带来的惊艳效果，画家运用绘画中呈现出的"逼真"效果向塔索诗中的"奇异想象"致敬。

　　《冬》让人联想到了达·芬奇的讥讽画，阿沁波尔多对他画中的这个部分非常注意。事实上，达·芬奇总是能用敏锐的目光观察大自然。这样一来，阿沁波尔多必须对当时在宫廷里泛滥的王公贵族们的好奇心，而且是纯粹的百科全书式的好奇心做出一个解答了。

　　凡·曼德尔从来没有提到过（或许没有直接提到过）阿沁波尔多在世时，与他同乡的作家们有为他作传（除了科曼尼尼，还有乔瓦尼·巴蒂斯塔·丰塔纳、吉安·保罗·洛马佐以及保罗·莫立迦），因为他当时为马克西米利安二世、鲁道夫二世统治下的维也纳和布拉格的宫廷效力，他的大名已经传遍了全欧洲。阿沁波尔多从 1562 年以来长时间地停留在哈布斯堡宫廷，1587 年，他回到了米兰，并带回了一些设计稿和复制品，洛马佐在看过这些东西之后对阿沁波尔多天马行空的设计，用花草、水果、动物和其他物品构成的肖像有了一个

明确的概念。于是他在《画坛的概念》（*Idea del tempio della pittura*，1590）中写下了这样的话："尊敬的马克西米利安陛下的藏宝阁万古长青。伟大的朱塞佩·阿沁波尔多用他一幅幅画中的天才设计为这座藏宝阁增光添彩。他的绘画富有举世无双的想象力。因为他画出了四季的形象……除此之外他还用人的形象绘成了四季……他作画细心，每幅画都经过无数次的思考。"

洛马佐还注意到，1563 年，维也纳版本的《冬》完成，被归入了《四季》系列，并与《四根》（*Elementi*）系列放在一起。米兰的人文主义者冯泰伊欧在 1569 年元旦时赞颂了这八幅画的复制品，制作这些复制品旨在歌颂帝国的富饶。在 1572—1573 年间，应马克西米利安二世的要求，其他的复制品也陆续出现，他想将这些画送给欧洲其他皇室的王公贵族们。

[27] 科内利斯·科特（1533 年?，霍伦或埃丹—1578 年，罗马）

《在风景中的圣吉罗拉莫》（*San Girolamo in un paesaggio*），提香·韦切利奥的复制画，1565 年，蚀刻画，31.8cm×27.1cm，伦敦，维多利亚和阿尔伯特博物馆，印刷品馆

　　多明尼各·兰普森收到了来自威尼斯的六幅科内利斯·科特按提香的画制作的蚀刻画，其中只有这幅《在风景中的圣吉罗拉莫》在列日的一封有具体日期（1567 年 3 月 13 日）的信中被提及，兰普森向已经年迈的提香表达了自己的敬佩之情。另外的几幅蚀刻画很可能是在 1565—1566 年间科特在提香的亲自指导下完成的。它们分别是《狄安娜和卡利斯托》（*Diana e Callisto*）、《解放安杰丽卡的鲁杰罗》（*Ruggero che libera Angelica*）、《普罗米修斯》（*Prometeo*）、《三位一体的凯旋》（*Trionfo della Trinità*）、《抹大拉的玛丽亚》（*Maddalena*）。在宗教改革的高潮时段，这众多的题材表明了提香面对不同的类型和故事背景时所展现的他独有的创造力，这使他既能满足世俗画的需求，又能满足宗教画的需求。

　　兰普森抓住机会赞美科特，称他为提香画作最优秀的诠释者。他的手法比当代的任何一个蚀刻画家都"果敢、快速"。这也得益于科特与画的原作者之间密切的关系。提香在构思的时候非常苦恼，担心别人会从这些作品的复印画中牟取暴利。然而，科特致力于尊重并呈现原作者最具有个性、最有识别度的风格特点，无论是色调抑或绘画气氛和角度，他都还原出了惊人的效果。实际上，科特形成了自己细致的技法，这使他能从提香的画中挖掘出新的惊人的角度，尤其是他后来的手法打破了在快速的笔触下形成的立体坚固感，正如瓦萨里 1568 年写到的，他的画"一点也不粗糙，他用点的手法，在近处观察时感受不到，离远了看就会觉得十分完美"。

　　除此之外，兰普森还赞赏他的能力，称他"还原了提香所描绘的自然风景，提香的风景画是世上绝无仅有的。圣吉罗拉莫处在那片荒芜僻静的角落，十分惬意地想象着您会用您的圣手为哪幅画着色……实际上，阁下并不会向我们佛兰德斯风景画家吹嘘您的能力，在这个

方面（至于人像，则是由你们意大利画家拔得头筹）我们佛兰德斯画还是占有一席之地的"。提香所画的这位圣人在荒野中忏悔的形象，在 16 世纪下半叶和 17 世纪获得了巨大的成功。在 16 世纪 80 年代末，吉罗拉莫·穆齐亚诺也开始模仿提香，制作了一系列虔诚的蚀刻画。

从哲罗姆·考克的工作室出师后，圣像破坏运动迫使科特南下意大利，就近直接学习新式的古典文化。他最终锻炼出了模仿画家个人风格的能力，这是他之前并不具备的，这些画家既包括北欧大师比如范德魏登、博斯和弗洛里斯，也包括意大利的大师如拉斐尔和米开朗琪罗，以及当时还在世的画家如费代里科·祖卡里和费代里科·巴洛奇，他时常想要与这些画家建立私人关系，而这些画家也对他推广自己的作品十分感兴趣。

[28] 吉罗拉莫·穆齐亚诺（1528 年 / 1532 年，布雷西亚—1592 年，罗马）

《圣方济各受五伤圣痕》（*San Francesco riceve le stimmate*），1568 年，红粉笔画，40.9cm×31cm，巴黎，卢浮宫，绘画艺术展厅

　　1567 年，吉罗拉莫·穆齐亚诺突然决定不再为费拉拉主教工作。在此之前，他曾受其雇用，参与蒂沃利埃斯特庄园以及罗马奎里纳勒宫的装饰工作。正如他向神父（他是多明我会成员，也是圣母大殿内听告解的神父，1584—1585 年间他撰写了这位画家的传记）忏悔时所说的那样，他已经厌倦了当时的工作，他整日为赞颂他的雇主所累，并且不得不参与一位名叫皮罗·利戈里奥的人的寓意画的绘制工作，而皮罗·利戈里奥关心的是画的内容而非画的风格、质量。就这样，穆齐亚诺不想再过这种"被奴役"的日子，神父在传记中写道："他不想再作画，也厌倦了朝臣们阿谀奉承的嘴脸，这种生活方式与他的本性相悖，他自由、简单、忧郁，他为人正直，厌恶人前一套背后一套的行为和包藏祸心的人，众人皆浊他独清，他厌倦那样的宫廷。"这位画家想躲到偏僻之处享受宁静的生活，远离罗马也可以，在那里他能专注于自己的绘画，画出一些"能送给王公贵族、教士、教堂和修道院的画"，像当时最著名的画家提香那样，可以在威尼斯随心所欲地作画。

　　16 世纪六七十年代，穆齐亚诺抓住了与当时身处罗马的蚀刻画家交友的机会，这些画家包括亨德里克·霍尔齐厄斯、科内利斯·科特、尼古拉斯·贝阿特里切托等。他们的蚀刻技术可以体现每一位画家的个人风格，保证他们的名望经久不衰。于是，得益于广泛的印刷传播，到了 17 世纪时，穆齐亚诺的画突然名声大噪。

　　1567 年科特和穆齐亚诺结交，二人的友谊持续了很多年。受到威尼斯主义的某些影响，穆齐亚诺的作品变得十分抢手。科特从这幅再版了多次的《圣方济各受五伤圣痕》开始直到 1575 年，一直在出版穆齐亚诺的复印画，这些虔诚的画作收获了巨大的成功。更不要说穆齐亚诺画的在荒山野林中的圣吉罗拉莫了，从几乎要被连根拔起的不

GIROLAMO BRESCIANO

成形的树着手，穆齐亚诺绘制出了在严酷的环境中忏悔的圣人形象，而这个主题正是从提香开始兴起的。

　　穆齐亚诺专门为科特设计出了红粉笔画，比如保存在卢浮宫的这幅《圣方济各受五伤圣痕》。它也是瓦萨里的图鉴中的一幅画，在图鉴中，它被精心设计的框架装裱起来，并时常受到瓦萨里的称赞。科特1568年蚀刻的初版印刷品还被拉弗雷利拿去印刷。连凡·曼德尔也不得不把目光投向这些画，"如果穆齐亚诺能不把风景画得那么具体，并且给画上色的话，那么他用羽毛笔作画或用白垩土作画的功力也一定不会差。科特已经掌握了绝妙精准的蚀刻方法。从他蚀刻的穆齐亚诺的两幅有圣方济各的风景画和另外十二幅圣人身处荒山野岭的画中可以看出他的这种能力，但是这些画很少在大众中间传播，大多都是在画家手中。在这些画中人们可以欣赏到模糊的背景中隐藏的树"。

[29] 保罗·卡里雅利，又名韦罗内塞（1528 年，维罗纳—1588 年，威尼斯）
《利未家的晚餐》（ *Convito in casa di Levi* ），1573 年，布面油画，555cm×1310cm，威尼斯，学院美术馆

　　这幅巨大的油画是为威尼斯的一座多明我会的修道院圣乔瓦尼圣保罗修道院画的。1573 年这幅画刚刚完成，韦罗内塞就被迫更改这幅画的名字，刚开始想到的是《最后的晚餐》，后来又把名字改得更通俗易懂，并且与福音书有关，"利未家的晚餐——《路加福音》第五章"。

　　宗教裁判所认为用这样一幅酒池肉林的场面指代教会教义中最重要的一条——圣餐，这种行为是不被允许的。于是，宗教裁判所决定处置韦罗内塞。的确，面对如此重要的一幅画，很难想象它会遭到这样的对待。订画者和画家双方达成一致，协商出了一个不那么惨痛的解决方案，即让宗教裁判所满意。韦罗内塞展现出了自己可以用惊艳的手法革新 15 世纪威尼斯布面画派的传统的能力，他把神圣的场景描绘成了一场奢华的宴会，画面中人物的服装的颜色都是最绚丽、最抢眼的色彩，红色、黄色、绿色、蓝色，如此一来，韦罗内塞就与丁托列托拉开了距离。丁托列托在绘制他同样令人惊艳的场景画时，使用的色调给人一种悲凉感，他使用了冷色调的颜料，十分具有张力。多亏了他在罗马接受的古典主义的教育以及他同达尼埃莱·巴尔巴罗的关系，韦罗内塞表现出了他在新式建筑和透视画方面的博学多才，因此他才能构想出这样宏大的中央背景。

　　不过，保罗·韦罗内塞的审讯记录也被保留了下来，永远成为关于那个时代的让人印象深刻的证明。韦罗内塞必须解释清楚为什么画中会出现"弄臣、全副武装的德国佬、矮小的长相相似的不正经的人"，宗教裁判所认为这些异端思想应该被掩盖起来。

　　——画中那些人流鼻血是什么意思？审讯者问道。

　　——我画的是一个仆人因为一些意外流了鼻血。

　　——画中那些穿着德国人的衣服、佩带武器的人又代表

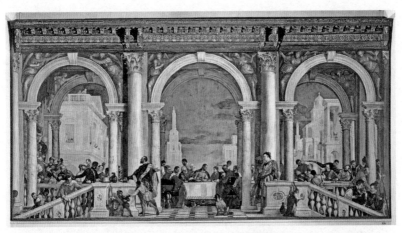

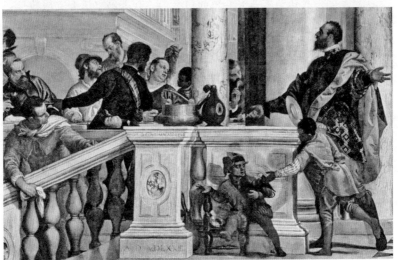

着什么？

——我必须要为自己辩解一下……我们画家能抓取一些通常是诗人和疯子才会注意到的瞬间，我画的这两个戟士，一个在喝酒，另一个靠在楼梯上吃东西，他们可以谈公事。他们给我的感觉是，他们的主人一定是一个强大且富有的人，我曾经听说过，这样的一个人肯定有这样的仆人。

——还有那个穿着弄臣的衣服，手上立着一只鹦鹉的人，你画这样一个形象是要表达出什么效果？

——为了装饰效果。

——你觉得这场晚宴都有什么人出席？

——我认为有基督和他的门徒们。如果画中还有空间的话，我还会根据构图添上一些人物……我的任务好像就是要装饰这幅画。对我来说这幅画面积巨大，人物繁多。

——你知不知道你们这些身处异端邪说环境中的画家，用你们那些庸俗的画玷污、嘲笑神圣的天主教，向无知又愚蠢的人灌输这些不合适的教义？

对于最后一条质问，韦罗内塞回答说，他做的和其他伟大的艺术家做的一样，比如米开朗琪罗，他在西斯廷小教堂内画的基督、圣母和其他的圣人，所有的那些人物都是"赤裸的，从圣母玛利亚开始到其他的人物，并没有表现出应有的尊重"。

[30] 切萨雷·内比亚（1536年，奥尔维耶托—1614年）等人

蒂沃利神话房间，1569—1571年，湿壁画，蒂沃利，埃斯特庄园，第一间蒂沃利神话房间

　　装饰这个房间的艺术家们实际上是吉罗拉莫·穆齐亚诺的同伴，当这位艺术家以极具争议性的方式离开了蒂沃利后，这群艺术家就围绕在了切萨雷·内比亚（他被认为是吉罗拉莫·穆齐亚诺最忠实的追随者）和杜兰特·阿尔贝蒂（1560年，20岁出头的他在利戈里奥手下修建庇护四世的别墅时脱颖而出，至少被瓦萨里知晓）身边。从1569年至1571年，内比亚和阿尔贝蒂是在装饰蒂沃利庄园的众多艺术家中被人记录最多的两位，不过要分清楚二者分别负责装饰哪个部分就不太可能了，很有可能内比亚负责装饰两个蒂沃利神话房间，而接下来的挪亚和摩西两个房间则由阿尔贝蒂装饰。

　　事实上，蒂沃利的这些装饰工作，由于经过多个艺术家的手，已经与穆齐亚诺的风格没有太大的联系了。凡·曼德尔意识到了这一点，他斥责道："随着庄园主人口味的变化，当初绘有穆齐亚诺风景画的房间也要随之更改，他的那些绝妙的画作全都化为乌有。"凡·曼德尔指的是埃斯特庄园的主人想要得到赞颂他本人的画作，而穆齐亚诺坚决不同意，于是他就离开了蒂沃利。

　　此外，伊波利托二世·埃斯特对费代里科·祖卡里的仰慕之情流传开来，无数的画家必须要在很短的时间内完成两个房间湿壁画的绘制工作：很明显，这些画家的工作都要在祖卡里的指示下完成，之前的"光荣"和"高贵"两个房间的装饰基调都是由祖卡里制定的，他尝试了用绘画和其他艺术形式装饰房间的各种可能。实际上，根据1572年伊波利托去世时人们拟定的物品清单，小心翼翼地摆进这些房间内的名贵织物、锦缎、威尼斯和鲁昂盛产的画布、塔夫绸以及土耳其丝绸，其奢华应该足以与画家们装饰房间时绘制的赝品比美了，而这明显与穆齐亚诺的装饰方式大相径庭，因为他更偏爱绘制宽敞、明亮的风景画。画中的柱子是这样明亮，好像真的一样，反射出了从窗

户中射出来的光，似乎每一根柱子都支撑着一面墙以及柱顶的假的横檐梁，这些部分看起来与帕拉第奥《建筑四书》（1570）中的没有什么区别：为了方便和节省时间，人们并没有注意到这些效果。那些壁画画家肯定并不精通建筑。

然后就到了"背景"部分。墙上挂着"假画"，画的是蒂沃利的风景，被裱了起来好像是真画一样，画家还加上了每个画框投射到墙上和壁龛上的阴影。从为埃斯特家族歌功颂德这个角度出发，其中一幅画描绘的是兴建椭圆喷泉（这个巨大的喷泉是 1569 年费拉拉建筑师阿尔贝托·加尔瓦尼根据利戈里奥的设计修建的，埃斯特庄园里到处都是利戈里奥的设计）的场景。还有挂在墙上的每个木制画框内都有的椭圆勋章，画框上坠有白色的布丝带，上面还有很多裸体小孩儿像，这是画中最后一个以假乱真的部分。

[31] 雅各布·内格雷蒂，又名小帕尔马（1548 年，威尼斯—1628 年）

《马泰奥·达·莱切像》（ *Ritratto di Matteo da Lecce* ），1568 年，墨水、黑红铅笔画，纽约，皮尔庞特·摩根图书馆，I，74

　　小雅各布·帕尔马刚满 20 岁时就离开威尼斯来到罗马学习，多亏了圭多贝尔多·达·蒙特费特罗的推荐，他有幸成为教皇订购绘画名单中的一员。根据乔瓦尼·巴廖内（1642）和卡罗·里多尔菲（1648）的记录，帕尔马实际上参与过梵蒂冈长廊的建设，不过他负责的是哪个板块就不得而知了。到了 16 世纪 60 年代末时，据史料记载，帕尔马来到了蒂沃利埃斯特庄园内挤满了人的脚手架上，与其他的壁画画家和装饰工匠一起，靠为切萨雷·内比亚、杜兰特·阿尔贝蒂绘制一楼房间内的壁画谋生。我们从记录工程开支的文件中可以看到，这些画家都是不甚知名的人物，负责各种繁杂事项的年轻画家的名字也都不被人所知晓，这其中有佛兰德斯人、法国人、威尼斯人、马尔凯人，还有罗马人。他们的身份和他们老家的绘画风格各不相同，不过，这些差异在主要承担解说功能的装饰面前就显得一点也不重要了，所有的艺术家为了实现皮罗·利戈里奥的计划，都必须统一风格。与年轻的帕尔马一起被记录的还有摩德纳画家乔瓦尼·巴蒂斯塔·菲奥里尼，他之前刚刚装饰过梵蒂冈大教堂的国王大厅（与他一起工作的还有所谓的"拉斐尔的后人"，比如路易吉·兰奇，还有波尔塔、塞尔莫内塔、亚格瑞斯第、萨玛奇尼，他们都是经过利戈里奥的推荐得到的这份工作，还是由利戈里奥介绍，他们中的几位之后在蒂沃利也相遇了）。马切拉塔画家加斯佩勒·加斯佩里尼将最老套的拉斐尔式的形式主义带回了家乡。法国画家拉扎罗被认为是特鲁瓦的劳伦特·巴科特，还有马泰奥·佩雷兹·达雷齐奥，也即马泰奥·达·莱切，尽管他也接受过亚格瑞斯第式的米开朗琪罗主义教育，但他在蒂沃利为埃斯特主教工作的时候，还是与年轻的雅各布·内格雷蒂结下了深厚的友谊。而雅各布·内格雷蒂在接下来的十年出色地继承并诠释了 16 世纪威尼斯画派的传统。唯一一份可以见证帕尔马 1567—1574 年间

在罗马停留的时光的材料，就是这张画着沉浸在阅读中的年轻人的纸，上面的文字可以证实这个年轻人就是刚刚提到过的马泰奥·达·莱切，"画家马泰奥·达·莱切 1568 年在罗马，之后在秘鲁去世，是雅各布·帕尔马最好的朋友"。对雅各布来说，这幅画也记录了这么多年来自己在罗马求学的回忆，从这幅画中还能看出达尼埃莱·达·沃尔泰拉为山上天主圣三教堂所创作的《耶稣下十字架》(*Deposizione*)中的形象。画中相互交错的影线与果决的线条都表明他受到了费代里科·祖卡里巨大的影响，以至于这位年轻人最后成为一位杰出又快乐的人物侧写画家。

帕尔马辗转于蒂沃利和罗马，为的是维持背井离乡后的生活，并不是为了追求荣誉而工作。

[32] 老彼得·勃鲁盖尔（约 1525 年，布勒赫尔—1569 年，布鲁塞尔）

《绞刑架上的喜鹊》（*La gazza sulla forca*），1568 年，木板油画，45.9cm×50.8cm，达姆施塔特，黑森州立博物馆

　　凡·曼德尔记录到这幅画是在 1568 年画的，将死的勃鲁盖尔躺在床上，在一堆画中，他嘱咐妻子"把这些画全部烧掉，因为画的内容含有太多的讽刺寓意，可能给这个可怜的女人招致祸患。只留给她这幅《绞刑架上的喜鹊》，喜鹊代表多嘴之人，多嘴之人应该被处以绞刑"。面对阿尔瓦公爵的残酷镇压，勃鲁盖尔生出强烈的反抗天主教的情绪，因此创作了这幅画。阿尔瓦公爵是低地地区西班牙的管辖者，他反对新教，认为新教徒应该被判处最严酷的刑罚——绞刑，有不少人都因为被人举报暗中布道而被行刑。

　　这幅画表达了作者面对风言风语的多嘴多舌之人所发出的道德谴责，他们应该被施以绞刑：在角落处有一个男人正要去大便，非常不雅观，乡民们则显得十分高兴，对西班牙统治者施行的酷刑毫不在意，他们还准备跳起喜庆的舞蹈，以此来掩盖对绞刑架的恐惧之情，而他们中的每一个人都可能因为"多嘴的喜鹊"的告发而被判处绞刑，而这群喜鹊就在画面左侧，围绕在最无忧无虑的村民身边。

　　这样一幅广阔、复杂的场景就在郁郁葱葱的树木之间、在山脚下展开。"这位艺术家从现实取景，据说他为此还专门登上阿尔卑斯山，把岩石和山川都印在脑海里，回家之后再用画布和画笔重现这些场景，他能从各个方面与大自然比拼。"凡·曼德尔用这些精彩的描述暗示这位画家的游历体验，在地理学家亚伯拉罕·奥特柳斯的陪同下，他去过罗马，到达过半岛南部，有可能去过那不勒斯和摩西拿海峡，他还与奥特柳斯合作，为他绘制了《世界概貌》（*Theatrum orbis terrarum*）的插图。从彼得·科耶克·范·阿尔斯特和哲罗姆·考克的工作室出师后，勃鲁盖尔在 1552—1553 年间完成了意大利游历。但是这样的游历体验并没能影响他的绘画风格，因为他对于古代雕塑、神话和历史题材的绘画持不屑的态度，他更愿意贴近乡村生活，贴近

这晦暗、下等、粗鄙，经常与恶习、荒诞的蠢事联系在一起的文明形态；贴近这完全被当时宫廷优雅文化的光环所掩盖的文化形态。"勃鲁盖尔经常身着粗布衣服，走出城市，来到村民身边，参加他们的婚礼、集市……在这里，勃鲁盖尔可以仔细观察村民们的行为——他们如何吃饭、喝酒、跳舞、跳跃、亲吻，总而言之就是他们如何生活，画家用胶画和油画、丰富的色彩呈现出他们的真实状态，因为这两种绘画技法是他所擅长的。他懂得如何用完全自然和真实的方式描绘住在田野间和其他地方的村民、男女，他们身着粗布衣服，专注地跳舞、休息、走路和做其他的动作。"

[33] 多米尼克斯·希奥托科普罗斯，又名埃尔·格列柯（1541年，克里特—1614年，托莱多）

《用燃着的小木棒点蜡烛的男孩儿》(*Ragazzo che accende una candela con un tizzone*)，约1570—1572年，布面油画，60.5cm×50.5cm，那不勒斯，卡波迪蒙特国家博物馆

　　"在罗马有一个年轻人，他是提香的学生，在我看来他是绘画界难得的人才。而且，他有一幅独自完成的肖像震惊了罗马所有的画家。我想把他推荐给您，尊敬的阁下，只求您在法尔内塞宫给他留下一席之地，能让他生活下去就足够了，他只住很短一段时间。"细密画家朱利奥·克洛维奥在1570年11月16日给亚历山大主教的信中，提到了从威尼斯来到罗马的埃尔·格列柯。由于格列柯一看到丁托列托柔和、干净利落的作品，就被它所吸引，1567年他直接从克里特岛乘船来到威尼斯，现在他正试图将自己在提香工作室学到的经验和能力运用纯熟。正如克洛维奥所写的那样，罗马所有的画家面对格列柯的画都表现出极大的震惊，这是因为格列柯的绘画手法是他们所不熟悉的。因此，格列柯理应得到法尔内塞主教的支持。再说，法尔内塞主教是提香在罗马最早的一批支持者之一，并且对他作画的方式表示欣赏，因为他的表达方式和米开朗琪罗以及其他受拉斐尔画派影响的画家都不相同。

　　在格列柯停留罗马期间所作的作品中，《朱利奥·克洛维奥像》(*Ritratto di Giulio Clovio*，现存于那不勒斯卡波迪蒙特国家博物馆)被法尔内塞家族的文物研究者福尔维奥·奥尔西尼收藏。《基督治愈盲人》(*Guarigione del cieco*，现存于帕尔马国家美术馆)是格列柯为了表明丁托列托对自己产生的影响，专门为法尔内塞公爵而作的。而这幅《用燃着的小木棒点蜡烛的男孩儿》则一直是法尔内塞家族的绘画藏品，许久之后，格列柯又绘制了许多这幅画的复制品。这幅画被认为是一幅真正体现格列柯绘画才能的作品，他可以把火苗的炽热带入画中，画出了火焰的热量和反射到男孩儿皮肤上、衣服上的光。画家采用漆黑一片的背景，与提香、丁托列托以及巴萨诺近来惯常使用的模式一

致，他们都致力于研究如何呈现出可以让观看者沉浸其中的、梦幻的、平静的气氛。或许这种题材的画没有一个明确的目的，他没有描绘任何的"故事"，但是画家通过柔和却又清晰可见的笔触还原了一个现实中的场景。这使福尔维奥·奥尔西尼想起了普林尼对公元前 4 世纪的一位古希腊画家安提菲洛斯·迪·亚历山大的回忆，他被人赞颂，因为他"画了一位少年正在吹火苗——为了使它重新燃烧起来——画出了少年美好的房子以及少年美好的面庞"[《自然史》（*Naturalis historia*）第三十五章，第 137 页]。通过这幅画，格列柯可以骄傲地证明，仅仅通过在威尼斯学习绘画就有可能使已经消亡的希腊绘画获得重生。格列柯来到罗马后，接触了古典雕塑，接触了米开朗琪罗和拉斐尔的艺术，但学习这些的结果是他形成了越来越天马行空、越来越主观的个人风格。他由于最早绘制宗教题材绘画的经验，不免会有拟古的倾向，而这正呼应了市面上宗教画新一轮的流行趋势。1573 年，格列柯回到了威尼斯，为之后能前往西班牙做准备，因为他被埃斯科里亚尔修道院提供的工作机会吸引。不过在那里他的画并没有受到腓力二世的赏识，尽管他的画背景是与宗教相关的，但人物是变形扭曲的。

[34] 卢卡·坎比亚索（1527 年，莫内利亚—1585 年，马德里）

《站在该亚法面前的耶稣》（*Cristo davanti a Caifa*），约 1570—1575 年，布面油画，188cm×

138cm，热那亚，利古里亚美术学院博物馆

 这幅画很有可能是温琴佐·朱斯蒂尼亚尼侯爵在罗马的画廊中的一幅，作于 16 世纪 70 年代初，那里还有十几幅坎比亚索的作品。不难想象这幅《站在该亚法面前的耶稣》带给年轻的卡拉瓦乔多大的震撼，他在 90 年代末时，到罗马寻求这位朱斯蒂尼亚尼的帮助，并在他的支持下为圣王路易堂内的肯塔瑞里小堂绘制了三幅巨大的布面油画，从此正式走上了富有表现力的革新之路。

 但是，到了 16 世纪下半叶，不同画派出身的画家，从伦巴第派到威尼斯派，都纷纷研究新式的利用夜间光线的方式，使画作变得越来越动人，越来越悲怆，以此来迎合市面上出现的新的对宗教画的需求。从提香到巴萨诺，从萨沃尔多到祖卡里，再到安东尼奥·坎比，都是如此。米兰的画家兼肖像画家吉安·保罗·洛马佐十分精通意大利北部的绘画传统，他在《绘画的艺术》（*Trattato dell'arte della pittura*，1584）中描述了画家们采用的所谓"第三种基本光源"的方式，比如"火苗、油灯、火炬、火炉等相似的光源"发出的光。16 世纪下半叶，坎比亚索开始采用这种夜间光源的采光方式，他超越了自己此前使用的米开朗琪罗式的倾向，开始认真地反省，同时把越来越多的注意力投向贝卡夫米、投向艾米利亚绘画，投向帕尔米贾尼诺，尤其投向了柯勒乔。保存在布雷拉美术馆里的《牧羊人的崇拜》（*Adorazione dei pastori*）中耶稣散发出的圣光，明显是致敬柯勒乔的同名画作，当时柯勒乔的这幅画保存在雷焦艾米利亚。坎比亚索的笔触越发柔和，明暗对比越来越强烈，画面越来越简化，尽可能地去除背景中不必要的元素。

 16 世纪 70 年代，坎比亚索被召往热那亚宫廷绘制世俗题材的画作，在那里，他被当时威尼斯风景画的美打动，被韦罗内塞和提香的世俗画的壮观所震撼。在此期间，他一边坚持画宗教题材的作品，一

边创作世俗题材的画，他常画的主题有："维纳斯和阿多尼斯""阿多尼斯之死""达那厄""路克蕾齐娅的自杀""狄安娜和卡利斯忒"。1581 年，坎比亚索将腓力二世向他订购的祭坛装饰屏装上运往西班牙的船，这幅画被安放在埃斯科里亚尔修道院最大的祭坛上的正中间。就在这时，西班牙驻热那亚大师佩德罗·德·门多扎在腓力二世的授意下于 1583 年多次与坎比亚索商谈前往西班牙宫廷的事宜，当时这位画家已经年迈且有名。就这样，坎比亚索被授予宫廷御用画家的头衔，并参与埃斯科里亚尔修道院的壁画装饰。最终，坎比亚索被繁重的工作压垮，没能完成手头的全部作品，1585 年 9 月 6 日在埃斯科里亚尔去世。

[35] 巴托罗美奥·斯普朗格（1546 年，安特卫普—1611 年，布拉格）

《最后的审判》(*Giudizio universale*)，临摹贝亚托·安杰利科的同名作，1570—1572 年，铜板油画，116cm×148cm，都灵，萨包达美术馆

　　教皇庇护五世有意把自己的坟墓建在自己的出生地亚历山德里亚省的博斯科马伦戈，这幅画就是为这座坟墓绘制的。这幅画不是单纯地为了临摹练习而作，而是斯普朗格自发地向 15 世纪的大师贝亚托·安杰利科致敬。安杰利科的《最后的审判》如今被分成三联画保存在柏林，但当时斯普朗格在罗马见到的是一个整体。

　　在了解了严苛的庇护五世的偏好后，这样的举措就显得合乎情理了。庇护五世喜好古代宗教艺术，这种喜好刚好与他对世俗图像和艳情的古希腊雕塑的厌恶相反相成。安杰利科被强烈且纯粹的虔诚宗教信仰所启发，画下了这幅《最后的审判》，这幅画一定会被拿来跟米开朗琪罗在西斯廷小教堂的墙壁上所作的那幅巨大的同名画对比，而米开朗琪罗的这幅画受到了教会人士的激烈抨击。

　　1567 年，斯普朗格成为法尔内塞家族的座上宾，同时也受到了画家朱利奥·克洛维奥的欢迎。他的袖珍画，尽管画的风格是新式的，但是总体主旨还是回归中世纪的虔诚传统。对于他的细密画，弗朗西斯科·德·霍兰德此前已经表达过自己的意见，他认为"不存在这种用画笔更精细地描摹后就会变得更柔和、更神圣的画"，"也不存在这种纯洁高尚的东西，同时也是一种视觉享受，把人的灵魂指引到更高一层的想象中，历久弥坚"。这些话指的是像克洛维奥这样"超越所有佛兰德斯画家"的艺术家，通过这些话我们也可以更好地理解佛兰德斯画家斯普朗格是带着何种精神临摹贝亚托·安杰利科的作品的。凡·曼德尔记录到，斯普朗格花了整整 14 个月的时间绘制《最后的审判》中出现的无数的人物形象，并遵照肖像学的细节，但是他局限在将"金色背景新式化"这个问题上，他把背景改成了深蓝色的天空，并且去除了原本可以看到但现在已经不用了的"杏仁饰（mandorla）"。

　　同时，新一轮的对 15 世纪宗教艺术的关注又投向了罗希尔·范

德魏登。马德里普拉多博物馆中他的《耶稣下十字架》(*Deposizione dalla croce*)来自鲁汶的圣母大教堂，由匈牙利的玛丽为班什修道院订购，腓力二世也为他自己的画廊订购了这幅画，后来被米歇尔·德·柯克西专门为其临摹的画换下。而科内利斯·科特1565年制作的蚀刻画提升了他在欧洲的名望。他的画的一流质量让人们产生对15世纪大师们的兴趣，他被认为是最优秀的北欧大师之一，被兰普森和凡·曼德尔誉为真正的"民族之光"。

[36] 扬·范·德尔·斯特拉特，又名乔瓦尼·斯特拉达诺（1523 年，布鲁日—1605 年，佛罗伦萨）

《炼金房》（*Laboratorio di alchimia*），1570 年，石板油画，117cm×85cm，佛罗伦萨，旧宫博物馆

在安特卫普时，斯特拉特是阿特森的学生，1545 年他前往佛罗伦萨，是瓦萨里装饰旧宫时最有效率的帮手之一。他除了在弗朗切斯科一世的房间里画了《喀耳刻把尤利西斯的同伴变成野兽》（*Circe che trasforma in bestie i compagni di Ulisse*）外，还绘制了这幅《炼金房》。画面中出现了许多工人——在他们之中，这位王子显得有些不知所措——他们正在忙着准备往炉子上放蒸馏用具，实验室中弥漫着蒸腾的热气，房间里摆满了蒸馏器、细颈瓶、玻璃器皿，还有一个研钵以及一个用来把材料磨碎以便提取精华的压榨机，一位戴眼镜的科学家正在为众人传道解惑。这位佛兰德斯画家靠敏锐的洞察力把人物的每一个姿势都准确地画了出来。画家把每一个细节都呈现给了观众，观众似乎可以进到画中，被邀请参观这间实验室，直至进入最深处的背景中。

佛罗伦萨的一位学者温琴佐·博尔吉尼在 1570 年 10 月 3 日寄给瓦萨里的一封信中向其描述了他设想的装饰弗朗切斯科一世房间的计划，这个房间在卧室和五百人大厅的旁边，他认为可以把国王的藏品——无论是自然的还是人工的——都分门别类地放进收藏柜中："陛下若能对我关于这间房间的装饰所做的计划感到满意，我将不胜荣幸，我知道还有很多物品需要有一个合适的地方存放，尤其是要放到收藏柜中……那些摆放在外面的画需要收起来，收进柜子中去，如果柜子与它上面所摆的东西相符，那就再好不过了，比如与火有关的，像那些用火烧制的东西，铁呀、钢呀，还有玻璃这样的东西，应该放到摆着火山雕塑的柜子中。黄金制品，如纪念章等，以及宝石和矿石，放入普路托、奥普斯以及特鲁斯分区中。珠宝放入朱诺区，水晶放入仄费洛斯区，珍珠放入维纳斯区，以此类推。"

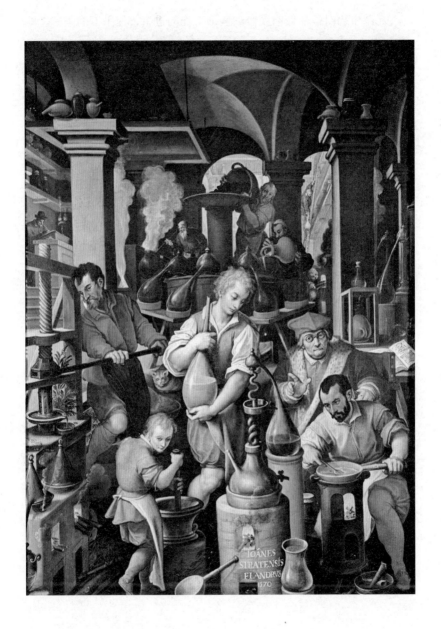

瓦萨里当时被任命前去协助装饰工作的进行，他手下的画家、雕塑家和雕刻家加起来最少有三十人，装饰工作到 1575 年才完成。拱门上的壁画由弗朗切斯科·莫兰迪尼（也被称为波比）和雅各布·祖奇绘制，墙壁则被装上了木质的板条，并且由无数的艺术家在上面画上小窗口（这些艺术家有亚历山大·阿楼瑞、米拉贝罗·卡瓦罗里、乔瓦尼·巴蒂斯塔·纳尔蒂尼、吉罗拉莫·马基耶蒂、桑迪·迪·蒂托、马索·达·圣弗南诺、波比和乔瓦尼·斯特拉达诺），其上插图的主题是按照一定的对象挑选的，"艺术品和各种金银财宝"被分别放到墙壁后的暗箱中。

总体上的装饰计划是根据四大要素（气、水、土、火）以及与它们相关的主题来定的，既有神话传说又有历史故事，它们出自不同的工作室，以不同的方式制作，这些工作室在弗朗切斯科一世宫廷内十分活跃。每一种元素都对应着两尊青铜神像，一共有八尊神像分别被安放在八个神龛中。

就这样，这间房间反映出弗朗切斯科本人对科学的热情和收藏的偏好，和蒙田观察到的一样，他是一位"稍稍沉迷于炼丹的国王"。

[37] 让·德·布洛涅，又名詹波隆那（1529 年，杜埃—1608 年，佛罗伦萨）

《阿波罗》(*Apollo*)，1573—1575 年，青铜，高 88.5cm，佛罗伦萨，旧宫，弗朗切斯科一世房间内

温琴佐·博尔吉尼为弗朗切斯科一世房间设计构想出了一个富有寓意的计划，即在八个五色大理石神龛内放置八尊青铜雕像:《维纳斯》(*Venere*)与《安菲特里忒》(*Anfitrite*)放在水区，分别由斯托尔多·洛伦齐和温琴佐·丹蒂雕刻;《阿波罗》(*Apollo*)和《弗尔卡诺》(*Vulcano*)放在火区，由詹波隆那和温琴佐·德·罗西完成;《普路托》(*Plutone*)和《奥普斯》(*Opi*)放在土区，由多明尼各·波吉尼和巴尔托洛梅奥·阿曼纳蒂完成;《朱诺》(*Giunone*)和《玻瑞阿斯》(*Borea*)放在气区，是乔瓦尼·班迪尼和佛兰德斯人埃利亚·坎迪多的作品。

这件《阿波罗》是詹波隆那最美也是最雅致的作品之一，这是弗朗切斯科一世最喜欢的雕塑，他还专门命人为它做了一个可以自动旋转的底座，这样他就可以从各个角度欣赏它的精雕细琢，它蛇一样盘旋的动作，以及它的整体性。这件雕塑好像会呼吸，会动，当在昏暗的房间中亮起火光时，它的表面会反射出跳动的火苗，它就好像有了灵魂，有了柔软、鲜活的皮肤。

1550 年詹波隆那到达罗马，在返回的途中他在佛罗伦萨做了短暂的停留，在那里他遇到了贝尔纳多·韦基耶蒂，并被韦基耶蒂邀请到他家做客。詹波隆那被引荐至美第奇宫廷中，也多亏了美第奇的支持，他才能很快完成他最重要的几件公开的作品，比如博洛尼亚的《海神喷泉》(*Fontana del Nettuno*)雕塑以及佛罗伦萨的《掠夺萨宾妇女》(*Ratto della Sabina*)雕塑，还有科西莫一世·德·美第奇以及费南多一世的肖像，在很短的时间内，他就名扬海外，并且被他同时代的艺术家认为是佛罗伦萨伟大的雕塑传统最优秀的继承者。1568 年，瓦萨里在传记中称其为"极其难得的年轻雕塑家"，"深受王公贵族们的喜爱"。1564 年，弗朗切斯科一世·德·美第奇与哈布斯堡王朝的马克

西米利安二世的妹妹奥地利的胡安娜结婚，在送给弗朗切斯科一世的新婚礼物中，有一件就是詹波隆那制作的《墨丘利》（*Mercurio*）铜像，这件铜像被仿制了无数次，成为 16 世纪下半叶制作最多的雕塑之一。此外，小型的雕塑更适合私人收藏，这刚好符合弗朗切斯科一世的古怪品味。

1565 年，詹波隆那为一组名为《佛罗伦萨战胜比萨》（*Firenze vittoriosa su Pisa*）的像制作石膏模型，模型完成于 16 世纪 70 年代初，被放置在刚刚翻新完成的领主宫内的五百人大厅中，与米开朗琪罗的《胜利者》（*Genio della Vittoria*）相对——1564 年米开朗琪罗去世后，这件雕塑从罗马被运往佛罗伦萨。与米开朗琪罗及其作品生动的表现力不同，詹波隆那把他老练的构想与优雅和极致的"简练"相结合，从中找到了一种高超的方式。实际上，詹波隆那正处于一个特定的阶段中，此阶段要求艺术家们构思更加大胆，做一些有技术含量、有文化修养的尝试，尤其是将艺术和自然、自然主义的文化和神话体系联系在一起，营造出未知的效果。

弗朗切斯科一世将他的铜像转移到乌菲齐的讲坛中去，就这样，1587 年弗朗切斯科一世的房间随着它主人的离世也四分五裂，后来又被重新整修，成了 20 世纪我们看到的样子。

[38] 艾蒂安·杜佩拉克（约 1525 年，波尔多—1604 年，巴黎）

《埃斯特庄园鸟瞰图》(*Veduta di Villa d'Este*)，1573 年，蚀刻画，49cm×57cm

前来罗马参观的访客，可以在安托万·拉弗雷利的工作室中买到这幅图，它被收录在《罗马通鉴》中。这幅蒂沃利埃斯特庄园的俯瞰图由艾蒂安·杜佩拉克设计，于 1573 年第一次印刷出版。这幅图被再版了无数次，使得埃斯特庄园的名气享誉全欧洲。

1571 年夏，伊波利托二世·埃斯特付给杜佩拉克酬劳，因为他此前"画了一幅蒂沃利庄园的全景布面油画"，这幅图稿被复制了许多份，有两份分别送给了凯瑟琳·德·美第奇王后和哈布斯堡王朝的马克西米利安二世；一份被斐迪南一世·德·美第奇在 1587 年买走，为了给之后的朱斯托·乌坦斯画美第奇家族别墅的主楼时提供参考。"这座豪华的庄园和无边无际的园林是如此的著名，"杜佩拉克在送给法国王后的蚀刻画的献词中写道，"我们伟大的马克西米利安大帝想拥有一件在他看来无可挑剔的设计图，这份图稿可以跟任何一件古代图稿媲美。王后陛下有意要我为您效劳，我感到不胜荣幸。为了大家的方便，我把这幅图缩小后寄出，冒昧地把它献给拥有虔诚的基督教信仰的陛下，因为我知道当主教大人还在世时就是您虔诚又忠实的臂膀，我也知道您有多么喜爱优雅的建筑和适宜的园林。"

附在图上的说明负责解释园林是如何将"艺术"与"自然"紧密地结合在一起的，背景深处显示了阿涅内河凶险的河口，这片自然风光是古代台伯河遗址，这本身就是一件艺术品：

> 蒂沃利这座城市真是一处宝地，这里流经阿涅内河，汹涌的河水从拉齐奥山上倾泻而出，把石头冲出了一个个凹陷，冲成了山洞，天长日久，再加上当地本身的地理环境影响，河水冲击的地方形成了形状各异的沉淀物，人们在很多地方都能看到，有人形的、动物形状的、水果样子的，还有其他让人惊艳的形状。这给费拉拉主教留下了美好的印象，于是

他命人把另一条支流引进宫殿和花园中，修建许许多多的喷泉，点缀满是树丛、有迷宫一般复杂构造又有简单设计的花园，不过这些部分都没办法呈现在图中，因为要把它们全部画下来，需要一张天大的纸才够。

说明中提到的这张"天大的纸"在一份名为《蒂沃利的描述》（*Descrittione di Tivoli*）中有出现，这份手稿大约完成于 1571 年，有可能出自利戈里奥之手。这份说明与杜佩拉克的图一起被献给法国王后凯瑟琳·德·美第奇和哈布斯堡王朝的马克西米利安二世（图的主体部分至今仍保存在巴黎和维也纳）。除了庄园的鸟瞰图外，伊波利托还将一系列的古代雕塑作为礼物送给这位皇帝，这些雕塑都是 1570 年他派专人修复的。

与此同时，曼托瓦的文物鉴赏家雅各布·斯特拉达正在整理皇家

收藏的古代雕塑，当他正在设计纽根堡花园中的梯田时，他注意到了利戈里奥对蒂沃利庄园的装饰计划。下面的例子可以说明蒂沃利庄园的成功有多么迅速。法国国王查理九世正在诺曼底的沙尔勒瓦修建一座巨大的城堡（雅各布·安德鲁埃·杜塞尔索把城堡的插图收录在了《法国最美的建筑》中），连这座城堡的建设也受到了埃斯特庄园的影响。设计图中四四方方的庄园，横向被小路贯穿，纵向有水渠经过，看起来被平均分成了四个部分，建筑师好像能以利戈里奥的设计视角纵观全局。我们还可以知道的是归伊波利托二世·埃斯特所有的位于巴黎的夏乐宫，在凯瑟琳·德·美第奇王后的命令下，按照杜佩拉克的这幅图被重新整修。

[39] 雅各布·利戈齐（1547 年，维罗纳—1627 年，佛罗伦萨）

《无花果树》(*Ficus carica*)，约 1577—1587 年，纸质胶画，67cm×45cm，佛罗伦萨，乌菲齐美术馆，设计图与印刷物展厅

 1577 年，雅各布·利戈齐开始为弗朗切斯科一世·德·美第奇效力，同年，博洛尼亚的一位科学家乌利塞·阿尔德罗万迪到美第奇宫廷拜访，除了以个人名义赞美弗朗切斯科大公，称他为"对自然万物的特性都了如指掌的观察者"外，他还第一次欣赏到了利戈齐的作品，下面的一段文字就摘自他的自传：乌利塞·阿尔德罗万迪与大公进行了为期两天的会面，第一天，公爵先生把圣马可工作室内所有有意思的物品都展示给阿尔德罗万迪，他们在那里待了整整三个小时……公爵每向其展示一件东西，都要询问他的看法。公爵还向他展示了雅各布·利戈齐的所有写生，这些画好像有灵魂一般。而后阿尔德罗万迪又受邀鉴赏工作室里的"岩石、珍珠、土壤、金属……写生鱼"，还有悬挂在书房墙壁上的纪念章、鸟的图片以及其他与科学相关的示意图，这些图全部出自利戈齐之手，"他就是阿佩莱斯再世，从公爵先生给我的一些图中能看到他的影子"。很明显，利戈齐在绘制各种植物的细密画时，运用惊人的娴熟技法，他使用非常纤细的画笔，用极其薄的颜料渲染，层层分明，以达到他想要把自己的目之所见还原进画中去的效果。也是在 1577 年末，利戈齐前往博洛尼亚为阿尔德罗万迪绘制一些科学题材的示意图（现如今保存在博洛尼亚大学图书馆内）。利戈齐一边为弗朗切斯科大公工作，一边设计这些画稿，直到 1587 年大公去世。阿尔德罗万迪聘请一些艺术家在他的工作室中作画，以便他亲自指导并掌控绘画进度。但是他不总是能找到自愿并且只为他绘制插图的画家，他们不想连使用什么颜色、还原哪些细节、每个时间段内进度如何这些事情都要由他建议。在阿尔德罗万迪的工作室工作的大多是来自北欧的外国画家，他们因为圣像破坏运动不得不背井离乡来到此地，他们更敢于对现实生活做分析，在还原细节时也比意大利画家更仔细。但是，他们无人能比

利戈齐更能满足这位科学家的需求。在弗朗切斯科一世去世后，利
戈齐开始为斐迪南一世工作，同时与布恩达兰迪合作一些短期项目，
因为当时宗教改革运动正进行得如火如荼，所以他也绘制了许多宗
教题材的画作。

[40] 费代里科·巴洛奇（1535 年？，乌尔比诺—1612 年）

《圣母看望圣埃利萨贝塔》（*Visitazione della Vergine a santa Elisabetta*），1583—1586 年，布面油画，285cm×187cm，罗马，新教堂

　　1586 年，奥拉托利会教士们收到了从乌尔比诺寄来的巴洛奇绘制的这幅祭坛画，这幅画在小谷圣母新堂一经展出就收获了巨大的成功。雅各布·里奇 17 世纪初完成但在 1699 年才出版的圣人传记中写到，前三天，前来观赏这幅作品的教民络绎不绝，有传言称教皇圣斐利伯·内里看到这幅画时激动得不知如何是好。雕刻家们立刻向此画致敬，首先复制这幅画的是海斯贝特·凡·费恩，他在 1588 年为阿尔多布兰迪尼复印了这幅祭坛画，紧随其后的是菲利普·托马森、菲利普斯·加勒，还有艾芝迪乌斯·萨德勒。凡·曼德尔在 1604 年也听说了巴洛奇的大名，在荷兰也多亏了那些复印画，尤其是科内利斯·科特和萨德勒的复印画，他才能享有如此大的名望，而他们的复印画也成为新生代画家鉴赏与学习的对象。

　　不久之后，小谷圣母新堂的教士们还展出了切萨雷·内比亚、西比翁乃·普尔佐内和吉罗拉莫·穆齐亚诺等人的作品（他们的作品完全按照新式的宗教情感绘制，能充分激发虔诚信徒们的情感）。他们收到了巴洛奇的另一幅作品，1593 年，安杰洛·塞西向巴洛奇订购了《圣母献耶稣于圣殿》（*Presentazione al tempio*），就在这幅画交货的十年前，教士们希望得到巴洛奇的《圣母加冕》（*Incoronazione della Vergine*），不过最后这幅画由卡瓦列里·阿尔皮诺完成。

　　很明显，巴洛奇被认为是能满足广泛传播的新式宗教艺术需求的最优秀的画家之一。1642 年，巴廖内就巴洛奇的绘画写出了一些文字，他认为巴洛奇的绘画是被虔诚的灵魂所启发，从他创作的宗教场景画中就能看出，他的画是情感的集中爆发，他从现实生活取材，仔细研究人物的姿势、动作、衣着和表情，并为此做了无数的前期准备工作，画面的美感和像音阶一般的协调性来自颜色层层渲染的效果。巴廖内所指的是巴洛奇画中柔和的光，他感受到了大师是如何进行图画练习

的，尤其是当他用粉笔作画时，"他能用简单的几笔就将画晕染开"，同时还保留了草图的表达力和吸引力。

这种宗教画的创新方式很可能是巴洛奇在帕尔马学习时从柯勒乔身上获取的灵感，他的画面上有强劲的笔触、优雅的设计、女性真诚的面容、纯洁的天使、古代遗迹的回响、远处雾蒙蒙风景的魅力，连草稿都如此让人惊艳，更不用说他的设计中所蕴含的惊人的美。巴洛奇又把注意力投向了"在广场上站着的或在大街上走路"的人的简单的动作，正如贝洛里评论的那样（1672），巴洛奇的艺术是与卡拉奇兄弟的改革并驾齐驱的。

[41] 胡安·德·埃雷拉（约 1530 年，桑坦德—1597 年，马德里）和佩德罗·佩雷（1555 年，安特卫普—1625 年，马德里）

《埃斯科里亚尔圣劳伦特庄园全景》（*Scenographia totius fabricae S. Laurentii in Escoriali*），蚀刻画，1587 年，马德里，私人收藏

　　庄园是从 1563 年开始建造的。1585 年，这座宏伟严肃的建筑全面落成，正如我们在 1587 年出版的官方图片中看到的那样。这幅图在接下来的一个世纪被无数次印刷，非常有名。在图的左下角签有 "Petrus Perret Antuerpianus scalpsit" 的字样。

　　这座庄园是为了证明哈布斯堡王朝的荣耀而设计，也是作为一个陵墓群向主保圣人洛伦佐献祭，1557 年多亏了他苦口婆心的劝说，西班牙军队才在圣昆汀战役中大获全胜。建筑师胡安·包蒂斯塔·塔托莱多以及胡安·德·埃雷拉设计了这座庄园。埃雷拉还于 1589 年在马德里出版的《皇家建筑概要及埃斯科里亚尔建筑图》（*Sumario y breve declaración de los diseños y estampas de la fabrica de San Lorencio el Real del Escurial*）中收录了这座建筑的插图。佩德罗·佩雷的这张风景图中所采用的透视方法和杜佩拉克 1573 年绘制的蒂沃利埃斯特庄园图中所用的方法别无二致，而埃斯特庄园是欧洲最著名的新式建筑之一。两幅图之间的比较并不是我们第一眼看上去的、表象的比较。实际上，两座建筑以及它们各自的布局都是在设计者对"立方体"、"四边形"和数字"4"经过大量的研究之后才设计的。利戈里奥设计了埃斯特庄园四方形的园林，它被分成相互垂直的四个部分，每部分又被分成四部分，这与地球的形状有关，因为在柏拉图的《蒂迈欧篇》（*Timeo*）中地球就是这样的形状（利戈里奥对于远古时代地球是四边形的认知来自柏拉图），这样做还表示对母神的尊敬，"正如费斯图斯·蓬佩奥所说，它的几何形状就是一个名叫立方体的方块的一个面，立方体是一个多面体，因为它想变大，所以它就不断地复制自己。立方体是神圣的，因为它展示了地球的稳定性，它很像一个骰子，停在一个面上静止不动，你想怎么投它都可以。所以它的名字来自立方体

（cubo），写作 KOYBO。在弗利吉亚语中被称作 Cybe"。

　　另外，腓力二世宫廷中的神学家和学者加深了对于"立方体"的研究，就是从这座庄园的建筑师开始的。他在手稿《论立方体》（*Discurso de la figura cúbica*）中解释了为什么这个几何形状是最适合用来解释世界的，因为"立方体可以随心所欲地组成大自然中存在的各种形状"。也是通过这种方式，耶稣会的建筑师胡安·巴乌蒂斯德·维拉尔潘多解释到，立方体的形状可以和所罗门圣殿的比例结构联系起来，他在 1605 年出版的《以西结书注》（*In Ezechielem explanationes*）中还将立方体作为"神的荣耀"的象征图案。

　　另外，就连埃斯科里亚尔的第一块砖的形状也是立方体。我们可以联想年迈的卢卡·坎比亚索为埃斯科里亚尔修道院绘制的那幅《圣母加冕》（*Incoronazione della Vergine*），圣父和圣子把双脚都放在了一个立方体形状的石头上，在他们的两边站着十二位门徒，四位福音书作者，还有八位天使，根据由立方体形状产生的序列，这个形状还象征着大地，同时也是新耶路撒冷的象征。

[42] 多梅尼科·丰塔纳（1543 年，卢加诺—1607 年，那不勒斯）

《普雷塞皮奥修道院的搬迁》（ *Traslazione della cappella del Presepio* ），1590 年，蚀刻画，罗马，国家中心图书馆；多梅尼科·丰塔纳，《梵蒂冈方尖碑和西斯托五世教皇工事的迁移》（ *Della trasportatione dell'obelisco Vaticano et le fabriche di Nostro Signore Papa Sisto V* ），罗马，1590 年

　　西斯托五世怀着对最古老圣地的尊敬，以回归对圣物的膜拜为名采取了许多文艺保护措施。他在圣母大殿施行了一系列的措施，1586 年建筑师多梅尼科·丰塔纳完成了西斯廷小教堂的建设，小教堂承担了庇护五世和西斯托五世的墓葬事宜，在两面侧墙之上建起了一个专门用来供奉耶稣诞生时的圣物的祭坛。最初，这座被加高的祭坛被放置在小教堂的正中央，1587 年夏，人们又把它转移到了地下的一个真正的殉道纪念堂中去。这就是将这座古老的圣堂转移（而不是摧毁）的缘由，直到被转移的那刻，它还在守卫耶稣诞生时的圣物，而根据传统，应该由圣吉罗拉莫本人将这些圣物护送至罗马。这项极其需要工程学功底的说明图依然由丰塔纳绘制，丰塔纳和雅各布·德拉·波尔塔成为获得教皇信任的建筑家，在 1585—1590 年间，他负责给梵蒂冈圣彼得大教堂米开朗琪罗设计的圆顶做扫尾工作，同时还兼顾罗马的城市规划。西斯托五世还想以同样的方式将圣阶小堂这座庞大的建筑并入由丰塔纳专门设计的位于至圣堂附近的教堂中。当初基督在受鞭刑之后就是被拖入了圣阶小堂。

　　西斯托五世最后决定保留剩下的古代建筑和雕塑，正如丰塔纳所写，教皇希望"保留这份对这个历史悠久又虔诚的老地方的忠诚和回忆"。这些最原始的装饰品现在又重新被放进已经改头换面的西斯廷小教堂，祭台前的装饰物、斑岩做的轮子、阿诺尔夫·迪·坎比奥绘制的两幅先知像，还有一些保留下来的阿诺尔夫的雕塑，用来装饰现今入口处的穹隅。而《怀抱圣婴的圣母》（ *Vergine col Bambino* ）则应该被重新修复，为了满足人们的殷切期望，即希望其中的人物形象能和之前的形象相一致，人们用一种优雅的方式将其修复。在 16 世纪

70 年代时，奥诺弗里奥·潘维尼奥极其关注描绘耶稣诞生于马厩的一组年代久远的大理石雕像，对于潘维尼奥来说，这组雕塑只有祝圣的价值，因为它缺少明显的风格，也就是它依然是老生常谈的"圣母分娩"形象（"完全是装饰符号"）。不过潘维尼奥也承认祭坛上的某些马赛克装饰还是非常珍贵的（"这间保存着'马厩'的小教堂，装饰磨得很平整……是圣母雕像的一部分……"）。

然而，对于瓦萨里来说，这组"马厩"是阿诺尔夫晚年雕塑手法无可指责的范例。瓦萨里还认为应该传播这位伟大的雕塑家的传记，并对之前"老套但不古老的手法"（也就是 13 世纪的艺术家们惯常使用的雕塑和建筑手法）做一个综合性的判断，因为他们的作品太"粗糙"，所以不值得在其上花费精力。和放置在玛丽安教堂内的那些作品相比，阿诺尔夫的作品最终标志了意大利雕塑的复苏，瓦萨里给予了这位大师极高的评价，认为他的智慧可与契马布埃和乔托相媲美。在这位方济各会的教皇推动了如此多的修复工程后，托尔夸托·塔索写了一篇名为《为西斯托五世教堂内基督诞生之马厩而作》（*Per il Presepio di nostro Signore nella cappella di Sisto V*）的文章来向这位教皇致敬，文章的开头十分有趣，因为那些话让人们想起圣文德提倡的神学思想，他的思想引领读者幻想自己体验耶稣的诞生，好像自己落入了那个时空一般。

[43] 雅各布·达·朋特，又名巴萨诺（约 1510 年，巴萨诺德尔格拉帕—1592 年）

《哀悼基督》（*Compianto sul Cristo morto*），1580—1585 年，布面油画，154cm×225cm，

巴黎，卢浮宫

 "在佛罗伦萨、罗马及世界各地都可以看到他的画"，拉斐尔·博尔吉尼于 1584 年写到，他极其崇拜这位画家，认为他是"在上色方面不可多得的人才……他上色的方式快速、优雅，他绘制出的东西都栩栩如生，尤其是动物和家具"。

 就连凡·曼德尔也对他的画有所了解。当凡·曼德尔在意大利游览罗马时，他还专门欣赏"他在描绘黑夜中发生的故事时采用的绝妙的方法"，"黑暗中，火把、蜡烛、煤油灯散发出的光彩，用金色的笔触画在黑色背景中的石头上，画面中出现了很多画风精致的小人物，有全副武装的士兵和其他的形象，所有的背景都是自然的，导致黑色的石头像在黑夜中隐形了一般"。至于那些描绘田野中的场景和农村生活的画，巴萨诺画出它们是为了满足市场需求，并且迎合艺术收藏者们的需要，连巴萨诺的家人也都在绘制此类型的画作，进入 17 世纪后，这些作品依然广泛流传，这绝非偶然之事。

 18 世纪时这件《哀悼基督》从马扎里诺主教那里传到了路易十四手中。巴萨诺在绘制此画时，深深地受到了提香在晚年时期绘制的同名画的影响，在那幅画中，人物的形象处于昏暗的背景之上，整幅画的气氛非常神秘，同时又发人深省。这是一种快速、简练、行之有效的绘画手法。我们可以观察一下图中的金发女子，她的头发在火光的映照下反射出金色的光芒，整幅深陷幽暗背景中的画都被这燃烧的火烛照成了白炽色，这黑暗的夜笼罩着画面中的人物，而人又被这富有生气、带有热度、正燃烧着的笔触擦亮。尽管巴萨诺使用的手法使黑暗中的人物形象凸显出来，但博尔吉尼还是指出了他在设计上的不足，"可以说威尼斯画家在用色上极为讲究，但是他们在构图上表现得就不是那么出色了"。在幽暗的背景中显现的现实场景是简陋的、田园生活般的，在这种背景下，人们穿着的衣服，越是布料粗糙、颜色暗

淡，给画上色的颜料就越是珍贵，效果也就越惊人。画面中耶稣毫无生气的面庞，被画家的画笔描绘得好似受尽了苦楚，这昏暗背景上一笔笔勾勒出的不是朴实无华的画稿，而是凄惨的美。

　　现在我们来到了80年代中期。早在丁托列托研究光线效果十年前，巴萨诺就已经用火把的光进行了实验［比如帕多瓦的万佐圣母玛利亚教堂内 1547 年他画的那幅《耶稣的转移》(*Trasporto di Cristo*)］，但是自 70 年代起，他就已经开始绘制这种乡村背景的画作［比如科西尼画廊收藏的《牧羊人的崇拜》(*Adorazione dei pastori*)］，以此来迎合全球的收藏市场。

[44] 亨德里克·霍尔齐厄斯（1558 年，米尔巴赫—1617 年，哈勒姆）

《詹波隆那像》（*Ritratto di Giambologna*），1591 年，炭笔和红粉笔画，突出的白色、绿色和蓝色水彩，37cm×30cm，哈勒姆，泰勒斯博物馆

　　在黑色铅笔的强劲笔触和丝毫也不突兀的红粉笔的过渡下，这幅精彩的肖像为我们还原了雕塑家詹波隆那凌厉的目光。1591 年，霍尔齐厄斯在停留于意大利的最后几天在佛罗伦萨遇到了詹波隆那。人们从他所画艺术家的肖像集的其中一页纸上可以找到这个时间。这本画集主要是北欧艺术家的肖像，也包括意大利的多产的艺术家们的肖像，但是我们并不知道这本画集有没有通过蚀刻画的形式广泛传播。在众多艺术家中间，霍尔齐厄斯绘制了迪尔克·德·弗里斯、范·德尔·斯特拉特（斯特拉达诺）和凡·德·卡斯泰莱等人的肖像。凡·曼德尔与霍尔齐厄斯私下有交情，他提到过霍尔齐厄斯曾经到意大利游览过几个重要的艺术中心，从威尼斯到博洛尼亚，从佛罗伦萨到罗马再到那不勒斯。在罗马时，霍尔齐厄斯与费代里科·祖卡里结下了深厚的友情，并把祖卡里的许多设计图带回了祖国，这些设计图的简洁利落以及铅笔上色营造出的绘画效果都让他感到震惊。我们通过凡·曼德尔可以知道，在 1591 年二人的一次会面中，他们讨论了肖像的画法，二人对小汉斯·荷尔拜因有着一致的评价。荷尔拜因于 1543 年去世，他是整个世纪最伟大的肖像画家之一，甚至超过了拉斐尔。祖卡里在英国宫廷逗留期间曾有机会欣赏到他的作品，他的肖像画栩栩如生，甚至让人不寒而栗。霍尔齐厄斯也开始尝试在快速作画的同时让画呈现出生动的效果，这是意大利艺术家惯常的做法，但是他也保留了北欧画家典型的"求精"的表达特点。最后，祖卡里练就了非形象派的风格，而霍尔齐厄斯则在某种意义上靠近了克卢埃兄弟的肖像画风格，兄弟二人在为法国宫廷内部的人画的一系列让人惊艳的肖像使用了"双色铅笔画"技法，凯瑟琳·德·美第奇拥有一套最重要的画集，如今被保存在尚蒂伊城堡的孔代博物馆，同样精彩的是他们描绘细节的能力，人物面容的精细与周围像草稿一般的潦草形成了鲜明的对比。

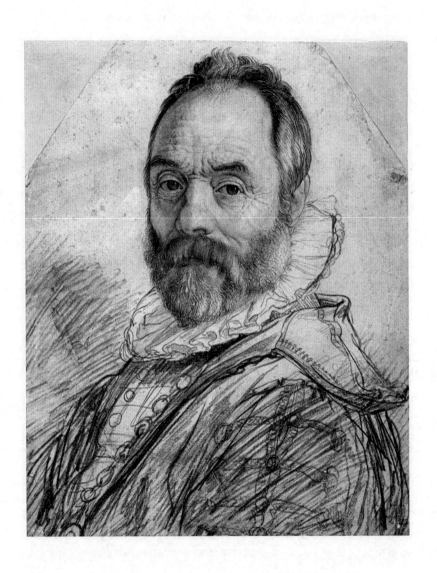

　　霍尔齐厄斯也是 16 世纪和 17 世纪最重要的蚀刻画家之一，他掌握了一种极其细腻的技法，并且在尊重他所蚀刻作品的画家的个人风格的基础上展现出自己独有的蚀刻魅力，他认为自己就像"普罗透斯或维尔图努斯，可以变换成各种形态，变成随便一个角色"，比如拉斐尔、米开朗琪罗、柯勒乔、提香、韦罗内塞，他甚至还可以模仿丢勒的木板印刷。这种面对多种绘画手法可以随机应变的能力反映出了他深厚的艺术素养，同样具有这种素养的还有凡·曼德尔，他能十分到位地诠释古今画家的各种手法——只不过是以文字的形式。在传记中，凡·曼德尔提到自己和霍尔齐厄斯有着非常深厚的友谊，他们会愉快地讨论他研究过的意大利画家："从意大利回国后，霍尔齐厄斯能把他在意大利见到的优秀的画作全部印在脑海中，就像一面镜子一样，他依旧能回想起拉斐尔的优雅、柯勒乔的自然、提香的画的明暗有致的立体感，以及韦罗内塞和其他威尼斯画家画中惊人的布局，以至于他的本土作品不能满足他的渴望。在说起这些画家时，他十分激动，之后，在解释那些不常出现在人们画中的表情时，他又说起人物红润的面色、敏感的对比。"

[45] 巴托罗美奥·斯普朗格

《维纳斯与阿多尼斯》（*Venere e Adone*），1597 年，布面油画，163cm×104.3cm，维也纳，艺术史博物馆

　　在奥维德的神话故事中，斯普朗格找到了这篇故事。借此机会，斯普朗格可以用优雅的线条、生机勃勃的姿势、讲究的衣着细节（比如阿多尼斯的靴子就像金银首饰店出品的一样精致），还有维纳斯身侧柔光顺滑的呢绒绸缎展现自己的创作能力。维纳斯身体赤裸，立体得好似古希腊的雕塑，旋转的姿势好像詹波隆那与阿德里安·德·弗里斯笔下的人物，维纳斯被阿多尼斯抱入怀中，感官的战栗传遍全身，传到轻触着潮湿大地——这是生命的起点与死亡的归宿——的纤细脚趾上，传到清澈见底的水面之下，一直传到阿多尼斯指尖触碰到的部位，阿多尼斯的手指轻抚她身侧的软肉，箍住她的脸，想要向她索取一个咸湿的热吻。

　　斯普朗格通过这种方式来博得哈布斯堡王朝皇帝鲁道夫二世的欣赏和喜爱，他是到访这座豪华府邸的客人中出现在皇帝面前次数最多的一位，根据凡·曼德尔的描述，在看到"这幅绚丽的颜色与充满活力、富有技巧、新颖的设计结合在一起的作品"后，鲁道夫二世欣喜若狂。因此，斯普朗格除了构思出如此复杂肉欲的姿势、展现出他在绘制神话题材时的能力之外，还表现出了在游历过程中积累的深厚的艺术素养，他到过巴黎，参观过普里马蒂乔和尼科洛·德尔·阿巴特设计的枫丹白露宫，去过帕尔米贾尼诺和柯勒乔所在的帕尔马，以及费代里科·祖卡里和费代里科·巴洛奇所在的罗马。

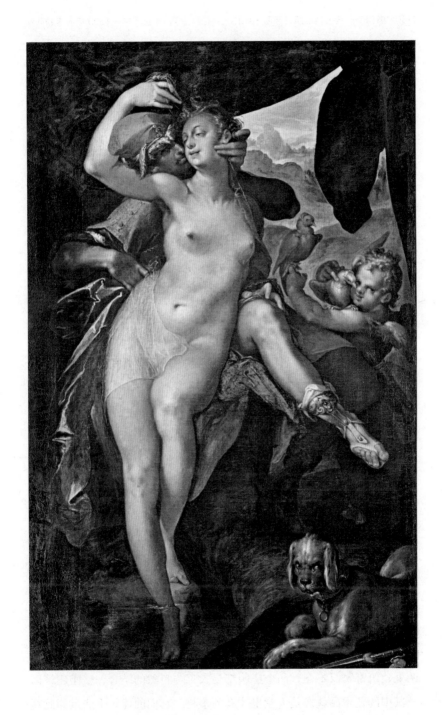

[46] 尤斯图斯·凡·乌坦斯，又名朱斯托·乌坦斯（？，布鲁塞尔—1609 年，卡拉拉）

《布拉托里诺皇宫》（*La Villa medicea di Pratolino*），1599—1602 年，布面胶画，145cm×245cm，佛罗伦萨，地形历史博物馆

这是原本由 17 幅弧形装饰画组成的一个系列的其中一幅（现存 14 幅），这个系列的画描绘的是美第奇家族的主要的府邸。乌坦斯在斐迪南·德·美第奇的任命下绘制了这些画，用来装饰佛罗伦萨的阿尔迪米诺别墅大厅。

这幅画以俯视的角度绘制，与那幅著名的蒂沃利埃斯特庄园的图没有什么差别。埃斯特庄园的那幅图于 1573 年由拉弗雷利编辑，在 16 世纪和 17 世纪被再版了无数次，在那幅图里，人们连园林最细枝末节的地方都可以看到，但是那幅画是从斜上方向下俯视那座雄伟的宫殿的。事实上，斐迪南·德·美第奇于 1587 年在埃斯特主教画廊（伊波利托二世和路易）的拍卖会上买到了一幅油画，画的内容也是埃斯特庄园的全景，同样是杜佩拉克 1571 年为伊波利托二世绘制的，不过现已丢失。不久之后，杜佩拉克制作了那幅蚀刻画，让埃斯特庄园的名声传遍整个欧洲。乌坦斯肯定有模仿那幅画的念头（比如说我们现在看到的这幅画），他认真地描绘轴向小路、水流，以及相互连通的水槽（这些水槽用来储存从山丘上引到山谷中的水，并供给人工池塘、喷泉、自动喷水的装置），还有贝尔纳多·布恩达兰迪设计的喷水池。为了绘制出这幅平面图，乌坦斯亲自实地考察，想还原每一栋建筑、每一处园林的全貌。

这幅图让人想起了杜佩拉克，想起了当时欧洲最著名的别墅，意义非凡。斐迪南·德·美第奇还是主教的时候，就十分欣赏埃斯特家族的文艺保护措施，于是他倾力修建、美化他在罗马的苹丘别墅，无数古罗马时代的大理石文物都被拿来装饰别墅的花园和门脸。1581 年，蒙田到布拉托里诺皇宫参观时，也不禁将它与埃斯特庄园比较，他对两处建筑都赞叹不已，两个庄园都是人工与自然的结合，整座建筑以及其中的艺术品就像是天堂里才有的事物，它们的建筑手法是如此新

颖，以至于每一处水法、每一个有寓意的岩洞、每一处摆设、每一件古代雕塑、每一座假山、每一个构思巧妙的喷水池都相辅相成，十分和谐。布拉托里诺皇宫里所有的一切，都是斐迪南一世的前任弗朗切斯科一世想要的，他甚至还将此设计任务交给了前文中提到过的布恩达兰迪。布恩达兰迪于是与多位雕塑家合作，比如巴尔托洛梅奥·阿曼纳蒂、瓦莱里奥·西奥里、温琴佐·丹蒂以及詹波隆那。1580 年左右，这些雕塑家刚刚构思好那座巨大的"亚平宁山脉"的形象时，其中就隐藏着一个可怕的山洞。

在蒙田看来，布拉托里诺皇宫里美丽的人造假山略胜一筹，而蒂沃利则在古代雕塑的数量和水的丰沛程度上占优势。在戏水装置的丰富多样上，"佛罗伦萨（指代布拉托里诺皇宫）"和"费拉拉（指代蒂沃利埃斯特庄园）"不相上下，但是"佛罗伦萨"在空间分配上更合理，而蒂沃利的自然风光则更让人震撼。

[47] 朱塞佩·塞萨利，又名卡瓦列里·阿尔皮诺（1568 年，阿尔皮诺—1640 年，罗马）《罗马狼的发现》（ *Il ritrovamento della Lupa* ），1596 年，湿壁画，罗马，卡比托利欧博物馆，保守宫，荷拉斯和库里亚斯大厅

　　乔瓦尼·彼得罗·贝洛里透过朱塞佩·塞萨利的作品看到了 16世纪绘画的急速衰落，自拉斐尔去世后，这场衰落就开始了，因为艺术家们开始"跟随自己的直觉"而逐渐远离了"自然"。18 世纪末，路易吉·兰奇也从相同的角度评价塞萨利，认为他诠释的是"堕落时代"的"品味"，"只要他有一点灵光闪现，他就会朝着错误的方向走"，而"更多的艺术家则满足于简便，满足于那一小撮火光，那一点喧闹声，那一小队足以填满他们的职业生涯的观众"，他指的是"他描绘的马，他用力装出的取悦众人的嘴脸，很少有人能注意到画稿中的错误——千篇一律的人物肢体，衣服褶皱的不合理，光影变化的不合理。卡拉瓦乔和安尼巴莱·卡拉奇就是这少数人中的两位"。不过，兰奇也不忘赞赏这种"伟大的手法"的某些方面，这些方面保证了塞萨利在 16 世纪和 17 世纪的罗马的绝对优势地位。"他绘制了这幅绝妙的壁画，想象丰富，人物生动，颜色丰富，以至于它的欣赏者之一巴廖内控制不住自己不去称赞它。"塞萨利创作的从容态度来自他在艾米利亚积累的经验，尤其是拉法埃利诺·达·雷焦和费代里科·巴洛奇带给他的影响，以至于他朝着繁复和矫揉造作的效果不断前进。

　　卡比托利欧博物馆的装饰画是塞萨利画过的最受欢迎的作品，在此四年之后就进入了 1600 年圣年。这组作品从 1596 年的《罗马狼的发现》开始，紧接着是《罗马人与维侬之战》（ *Battaglia tra i Romani e i Veienti* ，1597 ）、《荷拉斯和库里亚斯的战役》（ *Combattimento tra gli Orazi e i Curiazi* ，1612 ），到了 1635 年，《劫夺萨宾妇女》（ *Ratto delle Sabine* ）、《基督教要义》（ *Istituzione della Religione* ）和《罗马的建立》（ *Fondazione di Roma* ）才完成。塞萨利把自己置身同罗马最著名的装饰作者的比拼之中，比如朱利奥·罗马诺、佩林·德尔·瓦加、弗朗切斯科·萨尔维亚蒂、祖卡里兄弟。他设计出了巨大的壁画圈，它像

一系列宽大的假的挂毯一样悬在墙上，上面还配有假的单色纪念章，以此来讲述传说中的罗马的建立过程。他深厚的文化素养足以让他想出这样的绘制说明性壁画的方法，这里像一个"能激发人的感情"的剧院，人物的服装和每一处细节都被呈现出来，从这一幅作品中可以考察出画家多方面的能力：历史知识、文学功底、文物知识，总而言之是百科全书式的文化素养，这些能力使他能够生动地叙述这一事件。

塞萨利的绘画如此收放自如且富有文化底蕴，很好地满足了市面上对于历史题材画作的需求，他最终能够在教堂的墙壁上作画了，此前没有发生过这样的事。如此一来，塞萨利被邀请参与到当时罗马最重大的几个装饰工程中：圣普拉赛德教堂修道院（1592）、拉特兰圣乔瓦尼的十字形耳堂（1600）、圣母大殿保利纳礼拜堂以及圣彼得大教堂圆顶的镶嵌装饰。

参考文献

Introduzione.

BATTISTI, E., *L'Antirinascimento*, Feltrinelli, Milano 1962.

BECHERUCCI, L., *Manieristi toscani*, Istituto Italiano d'Arti Grafiche, Bergamo 1943.

BELLORI, G. P., *Le vite de' pittori, scultori et architetti moderni*, Mascardi, Roma 1672.

BRIGANTI, G., *Il Manierismo e Pellegrino Tibaldi*, Cosmopolita, Roma 1945.

BRIGANTI, G., *La maniera italiana*, Editori Riuniti, Roma 1961.

BUSSE, K. H., *Manierismus und Barockstil, ein Entwicklungsproblem der florentinischen Seicentomalerei, dargestellt an dem Werk des Lodovico Cardi da Cigoli*,Univ. Diss., Leipzig 1911.

COSSÍO M. B., *El Greco*, Suárez, Madrid 1908.

DEZALLIER D'ARGENVILLE, A. J., *Abrégé de la vie des plus fameux peintres. Nouvelle édition, revue, corrigée et augmentée de la vie de plusieurs peintres*, De Bure,Paris 1762.

DIDEROT, D., *Salons*, a cura di J. Seznec e J. Adhémar, Clarendon Press, Oxford 1957-67.

DVOŘÁK, M., *Über Greco und den Manierismus*, in «Kunstgeschichtliche Einzeldarstellungen», I, 1922, pp. 22-42.

Encyclopédie ou Dictionnaire raisonné des sciences, des arts et des métiers, chez Briasson - David - Le Breton - Durand, Paris 1751-65.

FALCIANI, C. e NATALI, A. (a cura di), *Bronzino. Pittore e poeta alla corte dei Medici*, catalogo della mostra (Firenze, Palazzo Strozzi, 24 settembre 2010 – 23 gennaio 2011), Mandragora, Firenze 2010.

FREEDBERG, S. J., *Painting in Italy: 1500 to 1600*, Penguin Books, Harmondsworth 1971.

FRIEDLÄNDER, W., *Die Entstehung des antiklassischen Stiles in der italienischen Malerei um 1520*, in «Repertorium für Kunstwissenschaf», XLVI, 1925, pp. 49-86.

GAMES, S., *Mannerism*, in ID., *Pevsner. The Early Life. Germany and Art*, Continuum, London 2010, pp. 116-28.

GOLDSCHMIDT, F., *Pontormo, Rosso und Bronzino. Ein Versuch zur Geschichte der Raumdarstellung*, Univ. Diss., Leipzig 1911.

HAUSER, A., *Der Manierismus: die Krise der Renaissance und der Ursprung der modernen Kunst*, Beck, München 1964.

KAUFFMANN, H., *Der Manierismus in Holland und die Schule von Fontainebleau*, in «Jahrbuch der Preußischen Kunstsammlungen», XLIV, 1923, pp. 184-204.

LANZI, L., *Storia pittorica della Italia*, a spese Remondini di Venezia, Bassano 1789.

OCCHIPINTI, C., *Diderot, Winckelmann, Hogarth, Goethe. Percorsi settecenteschi nella moderna cultura europea*, UniversItalia, Roma 2011.

PANOFSKY, E., *Idea*, Teubner, Leipzig 1924.

PEVSNER, N., *Gegenreformation und Manierismus*, in «Repertorium für Kunstwissenschaft», XLVI, 1925, pp. 243-62.

PEVSNER, N., FLEMING, J. e HONOUR, H., *The Penguin Dictionary of Architecture*, Penguin Books, Harmondsworth 1966.

PINELLI, A., *La bella maniera*, Einaudi, Torino 1985.

SHEARMAN, J., *Mannerism*, Penguin Books, Harmondsworth 1967.

VOSS, H., *Die Malerei der Spätrenaissance in Rom und Florenz,*

Grote, Berlin 1920.

WEISBACH, W., *Der Barok als Kunst der Gegenreformation*, Cassirer, Berlin 1921.

WINCKELMANN, J. J., *Storia delle arti del disegno presso gli antichi. Tradotta dal tedesco e in questa edizione corretta e aumentata dall'Abate Carlo Fea giureconsulto*, dalla stamperia Pagliarini, in Roma 1783.

I. La Roma dei papi e la «maniera moderna».

ACIDINI LUCHINAT, C., *Taddeo e Federico Zuccari fratelli pittori del Cinquecento*, Jandi Sapi Editori, Milano 1998-99.

ACKERMAN, J. S., *The «Cortile del Belvedere»*, Biblioteca Apostolica Vaticana, Città del Vaticano 1954.

BAROCCHI, P. e GAETA BERTELÀ, G., *Collezionismo mediceo e storia artistica*, vol. I. *Da Cosimo I a Cosimo II. 1540-1621*, Spes, Firenze 2002.

BORGHESE, D. (a cura di), *La Casina di Pio IV in Vaticano*, Allemandi, Torino 2010.

COFFIN, D. R., *Pirro Ligorio. The Renaissance Artist, Architect, and Antiquarian, with a Checklist of Drawings*, Princeton University Press, Princeton 2004.

HASKELL, F. e PENNY, N., *L'antico nella storia del gusto. La seduzione della scultura classica, 1500-1900* [1981], Einaudi, Torino 1984.

KIENE, M., *Bartolomeo Ammannati*, Electa, Milano 2002.

OCCHIPINTI, C., *Pirro Ligorio e la storia cristiana di Roma. Da Costantino all'Umanesimo*, Edizioni della Normale, Pisa 2007.

PINELLI, A. (a cura di), *La Basilica di San Pietro in Vaticano*, Panini (*Mirabilia Italiae*, X), Modena 2000.

TOSINI, P., *Girolamo Muziano, 1532-1592. Dalla Maniera alla Natura*, Ugo Bozzi Editore, Roma 2008.

II. Iconoclastia in Francia e nei paesi fiamminghi.

BELTING, H., *Il culto delle immagini. Storia dell'icona dall'età imperiale al tardo Medioevo*, Carocci, Roma 2001.

BETTETINI, M., *Contro le immagini. Le radici dell'iconoclastia*, Laterza, RomaBari 2006.

COLLARETA, M. (a cura di), *L'arte in Europa, 1500-1570*, Utet, Torino 1998.

FOISTER, S., *L'immagine del committente, la devozione e l'iconoclastia nell'età dei Tudor*, in M. KITSON e G. ARBORE POPESCU (a cura di), *La pittura inglese*, Electa (*La pittura in Europa*), Milano 1998, pp. 51-71.

III. Arte e cultura antiquaria nei paesi asburgici.

BOOGERT, B. VAN DEN (a cura di), *Maria van Hongarije. Koningin tussen keizers en kunstenaars, 1505-1558*, catalogo della mostra ('s-Hertogenbosch, Moordbrabant Museum - Utrecht, Het Catharijnenconvent, 11 settembre - 28 novembre 1993), Waanders, Zwolle 1993.

BOREA, E., *Lo specchio dell'arte italiana: stampe in cinque secoli*, Edizioni della Normale, Pisa 2009.

BOTT, G., *I paesi tedeschi*, in M. COLLARETA (a cura di), *L'arte in Europa, 1500-1570*, Utet, Torino 1998, pp. 99-171.

DACOS, N. e MEIJER, B. W. (a cura di), *Fiamminghi a Roma, 1508-1608*, catalogo dell'esposizione (Bruxelles, Palais des Beaux-Arts, 24 febbraio - 21 maggio 1995; Roma, Palazzo delle Esposizioni, 16 giugno - 10 settembre 1995), Skira, Milano 1995.

Da Van Eyck a Brueghel. Scritti sulle arti di Domenico Lampsonio, introduzione e note di G. C. Sciolla e C. Volpi, traduzioni di M. T. Sciolla, Utet, Torino 2001.

Felipe II. Un monarca y su época. Las tierras y los hombres del rey, catalogo della mostra (Valladolid, Museo Nacional de Escultura, Palacio de Villena, 22 ottobre - 10 gennaio 1999), Museo Nacional de Escultura, Valladolid 1998.

FERINO PAGDEN, E., PROHASLA, W. e WIED, A. (a cura di), *Eros und Mytho. Kunst am Hof Rudolf II*, catalogo della mostra (Vienna, Kunsthistorisches Museum, 15 aprile - 5 giugno 1995), Kunsthistorisches Museum, Wien 1995.

HABSBURG, G. VON, *Tesori dei Principi*, Silvana Editoriale, Milano 1997.

HUVENNE, P., *Il Cinquecento e lo «stile nuovo»*, in B. W. MEIJER (a cura di), *La pittura nei Paesi Bassi*, vol. I, Electa, Milano 1997, pp. 147-278.

MEIJER, B. W., *Da Spranger a Rubens: verso una nuova equivalenza*, in N. DACOS e B. W. MEIJER (a cura di), *Fiamminghi a Roma, 1508-1608*, catalogo dell'esposizione (Bruxelles, Palais des Beaux-Arts, 24 febbraio - 21 maggio 1995; Roma, Palazzo delle Esposizioni, 16 giugno - 10 settembre 1995), Skira, Milano 1995, pp. 35-55.

PREISS, P., *La corte delle allegorie: Praga rudolfina intorno al 1600*, in G. BOTT (a cura di), *La pittura tedesca*, vol. I, Electa, Milano 1996, pp. 251-69.

ROMANI, V., *Tiziano e il tardo Rinascimento a Venezia. Jacopo Bassano. Jacopo Tintoretto, Paolo Veronese*, Il Sole 24 Ore, Milano 2007.

Rudolf of Prague. The Imperial Court and Residential City as the Cultural and Spiritual Heart of Central Europe, catalogo della mostra (Praga, Castello Wallenstein, 30 maggio - 7settembre 1997), Thames & Hudson - Skira, Prague-London-Milano 1997.

SCHLOSSER, J. VON, *Raccolte d'arte e di meraviglie del tardo Rinascimento* [1908],Sansoni, Firenze 1974.

SELLINK, M., *Cornelis Cort*, a cura di H. Leeflang, Sound & Vision Interactive (*The New Hollstein Dutch & Flemish Etchings, Engravings and Woodcuts, 1450-1700*), Rotterdam 2000.

SÉNÉCHAL, PH., *Gli antichi Paesi Bassi*, in M. COLLARETA (a cura di), *L'arte in Europa, 1500-1570*, Utet, Torino 1998, pp. 173-225.

TAGLIAFERRO, G., *Le botteghe di Tiziano*, Alinari, Firenze 2009.

IV. *Arte e cultura alla corte di Francia.*

BAROCCHI, P., *Benedetto Varchi, Vincenzo Borghini. Pittura e scultura nel Cinquecento*, Sillabe, Livorno 1998.

BLUNT, A., *Art and Architecture in France*, Penguin Books, Harmondsworth 1954.

BRESC-BAUTIER, G. e SCHERF, G. (a cura di), *Bronzes français de la Renaissance au Siècle des lumières*, Musée du Louvre éditions, Paris 2008.

CHASTEL, A., *Architettura e cultura nella Francia del Cinquecento* [1989], Einaudi, Torino 1991.

COLLARETA, M., *Le «arti sorelle». Teoria e pratica del «paragone»*, in *La pittura in Italia. Il Cinquecento*, vol. II, Electa, Milano 1988, pp. 569-80.

CORDELLIER, D. (a cura di), *Primaticcio: un bolognese alla corte di Francia*, 5 Continents Editions, Milano 2005.

FROMMEL, S., *Primaticcio architetto*, Electa, Milano 2005.

FROMMEL, S., *Sebastiano Serlio architetto*, Electa, Milano 2003.

OCCHIPINTI, C., *Carteggio d'arte degli ambasciatori estensi in Francia (1536-1553)*, Edizioni della Normale, Pisa 2001.

OCCHIPINTI, C., *Il disegno in Francia nella letteratura artistica del Cinquecento*, SpesInha, Firenze-Parigi 2003.

SCAILLIÉREZ, C., *Da Francesco I a Enrico IV: una pittura colta*, in P.

ROSENBERG (a cura di), *La pittura francese*, vol. I, Electa (*La pittura in Europa*), Milano 1999, pp. 169-237.

V. Passato e presente. Monumenti medievali visti nel secondo Cinquecento.

OCCHIPINTI, C., *Appunti su Montaigne e l'architettura, le arti figurative e la storia*,in M. BELTRAMINI e C. ELAM (a cura di), *Some Degree of Happiness. Studi di storia dell'architettura in onore di Howard Burns*, Edizioni della Normale, Pisa 2010, pp. 455-85.

OCCHIPINTI, C., *Ligorio e la geografia storica dell'Italia barbarica tra Ravenna, Pavia e Bologna (con alcune novità su Peruzzi)*, in F. CECCARELLI e D. LENZI (a cura di), *Domenico e Pellegrino Tibaldi. Architettura e arte a Bologna nel secondo Cinquecento*, Marsilio, Venezia 2011, pp. 87-107.

PANOFSKY, E., *La prima pagina del «Libro» di Giorgio Vasari. Uno studio sullo stile gotico come fu visto dal Rinascimento italiano, con un'appendice su due progetti di facciata di Domenico Beccafumi*, in ID., *Il significato nelle arti visive* [1955], introduzione di E. Castelnuovo e M. Ghelardi, Einaudi, Torino 1996, pp. 169-215.

PANOFSKY, E., *Rinascimento e rinascenze nell'arte occidentale* [1960], Feltrinelli, Milano 1991.

PREVITALI, G., *La fortuna dei primitivi. Dal Vasari ai Neoclassici* [1964], Einaudi, Torino 1989.

VI. Arte e Controriforma.

ADORNI, B., *Jacopo Barozzi da Vignola*, Skira, Milano 2008.

AGOSTI, B., *Michelangelo, amici e maestranze. Sebastiano del Piombo, Pontormo, Daniele da Volterra, Marcello Venusti, Ascanio Condivi*, catalogo di M. Marongiu e R. Scarpelli, Il Sole 24 Ore (*I grandi*

maestri dell'arte, VI), Firenze 2007.

BAROCCHI, P., *Trattati d'arte del Cinquecento fra manierismo e controriforma*, 3 voll., Laterza, Bari 1960-62.

BLUNT, A., *Le teorie artistiche in Italia. Dal Rinascimento al Manierismo* [1940], Einaudi, Torino 1966.

BOCCARDO, P. e altri (a cura di), *Luca Cambiaso. Un maestro del Cinquecento europeo*, catalogo della mostra (Genova, Palazzo Reale, 3 marzo - 8 luglio 2007), Silvana Editoriale, Cinisello Balsamo 2007.

GIANNOTTI, A. e PIZZORUSSO, C. (a cura di), *Federico Barocci 1535-1612. L'incanto del colore. Una lezione per due secoli*, catalogo della mostra (Siena, Santa Maria della Scala, 11 ottobre 2009 - 10 gennaio 2010), Silvana Editoriale, Cinisello Balsamo 2009.

JEDIN, H., *Genesi e portata del decreto tridentino sulla venerazione delle immagini*, in ID., *Chiesa della Fede. Chiesa della Storia. Saggi scelti*, con un saggio introduttivo di G. Alberigo, Morcelliana, Brescia 1972, pp. 340-90.

OCCHIPINTI, C., *L'iconografia del «Buon Pastore» secondo Pirro Ligorio: primi studi sulle catacombe romane*, in E. CARRARA e S. GINZBURG (a cura di), *Testi, immagini e filologia nel XVI secolo*, Edizioni della Normale, Pisa 2007, pp. 247-77.

OSTROW, S. F., *L'arte dei papi. La politica delle immagini nella Roma della Controriforma* [1996], Carocci, Roma 2002.

PROSPERI, A., *Il Concilio di Trento: una introduzione storica*, Einaudi, Torino 2001.

PROSPERI, A., *Teologi e pittura: la questione delle immagini nel Cinquecento italiano*, in *La pittura in Italia. Il Cinquecento*, vol. II, Electa, Milano 1988, pp. 581-92.

ZERI, F., *Pittura e Controriforma. L'«arte senza tempo» di Scipione da Gaeta* [1957], Neri Pozza, Vicenza 1997.

索　引

插图索引

Bridgeman Art Library / Archivi Alinari）

P56　图 9. 提香·韦切利奥，《腓力二世像》，布面油画，1551 年
　　　　马德里，普拉多博物馆。（© 2012. Foto Scala, Firenze）

P68　图 10.《马克西米利安一世的送殡队伍》，铜像，1519—1550 年
　　　　因斯布鲁克，霍夫教堂。（Foto Mondadori Portfolio / AKG Images）

P69　图 11. 弗雷德里克·苏斯特里斯，圣弥额尔教堂，1592 年

P81　图 12. 弗朗切斯科·普里马蒂乔和助手，《维尔图努斯和波姆那
　　　　的结合》，布面油画，约 1540—1550 年
　　　　巴黎，让·吉斯蒙德收藏。（感谢让·吉斯蒙德先生）

P88　图 13. 安东尼·卡龙，《阿耳忒弥斯史》扉页，上面带有法国王
　　　　后凯瑟琳·德·美第奇的肖像，1562 年
　　　　巴黎，卢浮宫，图画艺术部门。（Foto Christian Jean / RMN / distr.
　　　　Alinari）

P110　图 14. 伊尼亚齐奥·丹蒂（设计并参与建造），地图画廊，
　　　　1580—1585 年
　　　　梵蒂冈，梵蒂冈博物馆。（© 2012. Foto Scala, Firenze）

P112　图 15. 让·杜·蒂利特，《瓦卢瓦王朝国王弗朗索瓦一世像》，
　　　　细密画，1565 年之前
　　　　巴黎，法国国家图书馆，《法国帝王像集》，ms FR2848，
　　　　f.150。

彩图索引

P177　[9] 卡米洛·菲利皮，《耐心》，布面油画，约 1553 年
摩德纳，埃斯特美术馆。（Foto su concessione del Ministero per i Beni e le Attività Culturali-Archivio fotografico della SBSAE di Modena e Reggio Emilia）

P180　[10] 雅各布·塔蒂（又名圣索维诺），《赫拉克勒斯》，大理石雕像，1553 年
雷焦艾米利亚省，布雷谢洛镇。（Foto Alberto Majrani）

P183　[11] 让·古戎，卢浮宫侧楼正面的浅浮雕，巴黎，1553 年
（Foto Caroline Rose / RMN / distr. Alinari）

P185　[12] 菲利贝尔·德洛姆，黛安·德·波迪耶城堡隐廊，阿内特（厄尔－卢瓦尔省），1550—1555 年

P187　[13] 亨利·梅特·德·布莱斯（外号"猫头鹰先生"），《火灾》，布面油画，约 1535—1555 年
那慕尔，那慕尔省立古代艺术博物馆。（Foto del Museo）

P190　[14] 弗朗切斯科·德·罗西（又名切奇诺·萨尔维亚蒂），《教皇保罗三世的故事》，湿壁画，约 1552—1556 年
罗马，法尔内塞宫，法尔内塞年鉴厅。（Foto Araldo de Luca）

P193　[15] 里昂·莱昂尼，《匈牙利的玛丽半身像》，青铜，约 1549—1564 年
维也纳，艺术史博物馆。（Foto Lessing / Contrasto）

P196　[16] 安德烈亚·帕拉第奥，巴巴罗别墅，马赛尔，约 1554—1558 年
（Foto Colnago U. DeA Picture Library, concesso in licenza ad Alinari）

P198　[17] 安东尼·莫尔·凡·达朔尔斯特（又名安东尼奥·莫罗），《画家扬·凡·斯霍勒尔像》，木板油画，1560 年
伦敦，伦敦古物学会。（Foto The Bridgeman Art Library / Archivi Alinari）

P200　[18] 本韦努托·切利尼，《基督受难》，卡拉拉大理石，1556—1562 年
马德里，埃斯科里亚尔，圣洛伦佐修道院。（Foto Album / Oronoz / Contrasto）

P203　[19] 皮罗·利戈里奥，《梵蒂冈贝尔韦代雷庭院部分透视图》，棕色墨水绘于羊皮纸上，约 1560 年

P205　[20]　皮罗·利戈里奥，庇护四世别墅，梵蒂冈城，1558—1564 年
（Foto Andrea Jemolo）

P208　[21]　乔瓦尼·安东尼奥·多西奥，《戴克里先浴场内部局部图》，
木版画，1565 年
罗马，罗马博物馆，公共图片室，B. 加穆奇，《古代罗马城市》，威尼斯，
1565 年。

P211　[22]　米开朗琪罗·博纳罗蒂，庇亚门，罗马，1561—1565 年
（Foto Lorenzo Costumato）

P214　[23]　弗朗索瓦·克卢埃，《查理九世的妻子、法国王后、奥地
利的伊丽莎白像》，木板油画，约 1571 年
巴黎，卢浮宫。（Foto Peter Willi / The Bridgeman Art Library / Archivi
Alinari）

P217　[24]　雅各布·巴洛奇与贾科莫·德拉·波尔塔，耶稣教堂，罗
马，1568—1575 年
（Foto Lorenzo Costumato）

P220　[25]　弗朗切斯科·普里马蒂乔和日尔曼·皮隆，《正在祈祷的
亨利二世和凯瑟琳·德·美第奇》，青铜，1561—1573 年
巴黎，圣但尼圣殿主教座堂。（Foto Agence Bulloz /RMN / distr. Alinari）

P223　[26]　朱塞佩·阿沁波尔多，《冬》，椴木木板油画，1563 年
巴黎，卢浮宫。（© 2012. Foto Scala, Firenze）

P226　[27]　科内利斯·科特，《在风景中的圣吉罗拉莫》，提香·韦切
利奥的复制画，蚀刻画，1565 年
伦敦，维多利亚和阿尔伯特博物馆，印刷品馆。（© 2012. Foto The
Print Collector / Heritage-Images / Scala, Firenze）

P229　[28]　吉罗拉莫·穆齐亚诺，《圣方济各受五伤圣痕》，红粉笔画，
1568 年
巴黎，卢浮宫，绘画艺术展厅。（Foto Thierry Le Mage / RMN / distr.
Alinari）

P232　[29]　保罗·卡里雅利（又名韦罗内塞），《利未家的晚餐》，布
面油画，1573 年
威尼斯，学院美术馆。（Foto Archivi Alinari, Firenze. Su concessione

del Ministero per i Beni e le Attività Culturali）

P235　[30]　切萨雷·内比亚等人，蒂沃利神话房间，湿壁画，1569—1571年

蒂沃利，埃斯特庄园，第一间蒂沃利神话房间。（Foto Giandonato Tartarelli）

P237　[31]　雅各布·内格雷蒂（又名小帕尔马），《马泰奥·达·莱切像》，墨水、黑红铅笔画，1568年

纽约，皮尔庞特·摩根图书馆，I，74。（Foto del Museo）

P240　[32]　老彼得·勃鲁盖尔，《绞刑架上的喜鹊》，木板油画，1568年

达姆施塔特，黑森州立博物馆。（Foto The Bridgeman Art Library / Archivi Alinari）

P242　[33]　多米尼克斯·希奥托科普罗斯（又名埃尔·格列柯），《用燃着的小木棒点蜡烛的男孩儿》，布面油画，约1570—1572年

那不勒斯，卡波迪蒙特国家博物馆。（Foto Archivi Alinari, Firenze. Su concessione del Ministero per i Beni e le Attività Culturali）

P245　[34]　卢卡·坎比亚索，《站在该亚法面前的耶稣》，布面油画，约1570—1575年

热那亚，利古里亚美术学院博物馆。（Foto del Museo）

P248　[35]　巴托罗美奥·斯普朗格，《最后的审判》，临摹贝亚托·安杰利科的同名作，铜板油画，1570—1572年

都灵，萨包达美术馆。（Foto Archivi Alinari, Firenze. Su concessione del Ministero per i Beni e le Attività Culturali）

P250　[36]　扬·范·德尔·斯特拉特（又名乔瓦尼·斯特拉达诺），《炼金房》，石板油画，1570年

佛罗伦萨，旧宫博物馆。（Foto Raffaello Bencini / Archivi Alinari, Firenze）

P253　[37]　让·德·布洛涅（又名詹波隆那），《阿波罗》，青铜，1573—1575年

佛罗伦萨，旧宫，弗朗切斯科一世房间内。（Foto Raffaello Bencini / Archivi Alinari, Firenze）

P256　[38]　艾蒂安·杜佩拉克，《埃斯特庄园鸟瞰图》，蚀刻画，1573年

P259 [39] 雅各布·利戈齐，《无花果树》，纸质胶画，约 1577—1587 年
佛罗伦萨，乌菲齐美术馆，设计图与印刷物展厅。（© 2012. Foto Scala,
Firenze. Su concessione del Ministero per i Beni e le Attività Culturali）

P261 [40] 费代里科·巴洛奇，《圣母看望圣埃利萨贝塔》，布面油画，
1583—1586 年
罗马，新教堂。（Foto DeA Picture Library, concesso in licenza ad Alinari）

P264 [41] 胡安·德·埃雷拉和佩德罗·佩雷，《埃斯科里亚尔圣劳
伦特庄园全景》，蚀刻画，1587 年
马德里，私人收藏。（Foto Amedeo Marra / Biblioteca di Archeologia e
Storia dell'Arte, Roma）

P266 [42] 多梅尼科·丰塔纳，《普雷塞皮奥修道院的搬迁》，蚀刻画，
1590 年
罗马，国家中心图书馆，多梅尼科·丰塔纳，《梵蒂冈方尖碑和西斯托
五世教皇工事的迁移》，罗马，1590 年。（Foto Amedeo Marra / Biblioteca
Nazionale Centrale）

P269 [43] 雅各布·达·朋特（又名巴萨诺），《哀悼基督》，布面油画，
1580—1585 年
巴黎，卢浮宫。（Foto BeBa Iberfoto / Archivi Alinari, Firenze）

P271 [44] 亨德里克·霍尔齐厄斯，《詹波隆那像》，炭笔和红粉笔画，
突出的白色、绿色和蓝色水彩，1591 年
哈勒姆，泰勒斯博物馆。（Foto del Museo）

P274 [45] 巴托罗美奥·斯普朗格，《维纳斯与阿多尼斯》，布面油画，
1597 年
维也纳，艺术史博物馆。（Foto Lessing / Contrasto）

P276 [46] 尤斯图斯·凡·乌坦斯（又名朱斯托·乌坦斯），《布拉托
里诺皇宫》，布面胶画，1599—1602 年
佛罗伦萨，地形历史博物馆。（Foto Archivi Alinari, Firenze）

P278 [47] 朱塞佩·塞萨利（又名卡瓦列里·阿尔皮诺），《罗马狼的
发现》，湿壁画，1596 年
罗马，卡比托利欧博物馆，保守宫，荷拉斯和库里亚斯大厅。（Foto
Andrea Jemolo）

图书在版编目（CIP）数据

十六世纪下半叶的意大利和欧洲艺术 / 〔意〕卡尔梅洛·奥基平蒂著；李清晨译 . —上海：上海三联书店，2023.1

（全球艺术史）

ISBN 978-7-5426-7939-0

Ⅰ.①十… Ⅱ.①卡… ②李… Ⅲ.①艺术史－欧洲－16 世纪 Ⅳ.① J150.09

中国版本图书馆 CIP 数据核字（2022）第 218063 号

十六世纪下半叶的意大利和欧洲艺术

著　　者 / 〔意〕卡尔梅洛·奥基平蒂
译　　者 / 李清晨
责任编辑 / 王　建
特约编辑 / 王兰英
装帧设计 / 鹏飞艺术
监　　制 / 姚　军
出版发行 / 上海三联书店
　　　　（200030）中国上海市漕溪北路 331 号 A 座 6 楼
邮购电话 / 021-22895540
印　　刷 / 北京天恒嘉业印刷有限公司
版　　次 / 2023 年 1 月第 1 版
印　　次 / 2023 年 1 月第 1 次印刷
开　　本 / 960×640　1/16
字　　数 / 171 千字
印　　张 / 20

ISBN 978-7-5426-7939-0/J·390

定　价：79.80元